觀光遊憩資源規劃

第二版

Tourism and Recreation Resource Planning

李銘輝、郭建興◎著

揚智觀光叢書序

　　觀光事業是一門新興的綜合性服務事業，隨著社會型態的改變，各國國民所得普遍提高，商務交往日益頻繁，以及交通工具快捷舒適，觀光旅行已蔚為風氣，觀光事業遂成為國際貿易中最大的產業之一。

　　觀光事業不僅可以增加一國的「無形輸出」，以平衡國際收支與繁榮社會經濟，更可促進國際文化交流，增進國民外交，促進國際間的瞭解與合作。是以觀光具有政治、經濟、文化教育與社會等各方面為目標的功能，從政治觀點可以開展國民外交，增進國際友誼；從經濟觀點可以爭取外匯收入，加速經濟繁榮；從社會觀點可以增加就業機會，促進均衡發展；從教育觀點可以增強國民健康，充實學識知能。

　　觀光事業既是一種服務業，也是一種感官享受的事業，因此觀光設施與人員服務是否能滿足需求，乃成為推展觀光成敗之重要關鍵。惟觀光事業既是以提供服務為主的企業，則有賴大量服務人力之投入。但良好的服務應具備良好的人力素質，良好的人力素質則需要良好的教育與訓練。因此，觀光事業對於人力的需求非常殷切，對於人才的教育與訓練，尤應予以最大的重視。

　　觀光事業是一門涉及層面甚為寬廣的學科，在其廣泛的研究對象中，包括人（如旅客與從業人員）在空間（如自然、人文環境與設施）從事觀光旅遊行為（如活動類型）所衍生之各種情狀（如產業、交通工具使用與法令）等，其相互為用與相輔相成之關係（包含衣、食、住、行、育、樂）皆為本學科之範疇。因此，與觀光直接有關的行業可包括旅館、餐廳、旅行社、導遊、遊覽車業、遊樂業、手工藝品以及金融等相關產業；因此，人才的需求是多方面的，其中除一般性的管理服務人才（如會計、出納等）可由一般性的教育機構供應外，其他需要具備專門知識與技能的專才，則有賴專業的教育和訓練。

　　然而，人才的訓練與培育非朝夕可蹴，必須根據需要，作長期而有計畫的培養，方能適應觀光事業的發展；展望國內外觀光事業，由於交通工具的改進、運輸能量的擴大、國際交往的頻繁，無論國際觀光或國民旅遊，都必然會更迅速地成長，因此今後觀光各行業對於人才的需求自然更為殷切，觀光人才之教育與訓練當愈形重要。

　　近年來，觀光領域之中文著作雖日增，但所涉及的範圍卻仍嫌不足，實難以滿足學界、業者及讀者的需要。個人從事觀光學研究與教育者，平常與產業界言及觀光學

用書時，均有難以滿足之憾。基於此一體認，遂萌生編輯一套完整觀光叢書的理念。適得揚智文化事業有此共識，積極支持推行此一計畫，最後乃決定長期編輯一系列的觀光學書籍，並定名為「揚智觀光叢書」。

依照編輯構想，這套叢書的編輯方針應走在觀光事業的尖端，作為觀光界前導的指標，並應能確實反應觀光事業的真正需求，以作為國人認識觀光事業的指引，同時要能綜合學術與實際操作的功能，滿足觀光餐旅相關科系學生的學習需要，並可提供業界實務操作及訓練之參考。因此本叢書有以下幾項特點：

1. 叢書所涉及的內容範圍儘量廣闊，舉凡觀光行政與法規、自然和人文觀光資源的開發與保育、旅館與餐飲經營管理實務、旅行業經營，以及導遊和領隊的訓練等各種與觀光事業相關之課程，都在選輯之列。
2. 各書所採取的理論觀點儘量多元化，不論其立論的學說派別，只要是屬於觀光事業學的範疇，都將兼容並蓄。
3. 各書所討論的內容，有偏重於理論者，有偏重於實用者，而以後者居多。
4. 各書之寫作性質不一，有屬於創作者，有屬於實用者，也有屬於授權翻譯者。
5. 各書之難度與深度不同，有的可用作大專院校觀光科系的教科書，有的可作為相關專業人員的參考書，也有的可供一般社會大眾閱讀。
6. 這套叢書的編輯是長期性的，將隨社會上的實際需要，繼續加入新的書籍。

身為這套叢書的編者，在此感謝產、官、學界所有前輩先進長期以來的支持與愛護，同時更要感謝本叢書中各書的著者，若非各位著者的奉獻與合作，本叢書當難以順利完成，內容也必非如此充實。同時，也要感謝揚智文化事業執事諸君的支持與工作人員的辛勞，才使本叢書能順利地問世。

李銘輝　謹識

再版序

　　「二十一世紀是觀光遊憩產業擅場之時代」。依據世界觀光組織（World Tourism Organization, WTO）之預測，至西元2020年全世界至各國從事旅遊之「國際觀光客」將達十四億人次，到西元2030年將超過十八億人次。如再加計各國境內之旅客，則因旅客從事觀光遊憩活動所帶動的諸如交通運輸、住宿、餐飲、購物、廣告行銷、金融、商務、遊樂器材及不動產開發等相關的產業，亦將蓬勃發展。雖然國際旅遊業此刻正積極擺脫全球經濟危機的陰霾，但是仍可斷言，觀光遊憩產業必定成為二十一世紀的優勢龍頭產業。

　　拜電腦網際網路之賜，大部分顧客所購買的大多數產品均可透過網路訂單的方式而一次滿足，不需要再親身造訪而忍受舟車之苦，但是觀光遊憩區所提供的觀光遊憩產品卻無法適用此一發展模式，換言之，即使透過電腦網際網路可提供觀光遊憩區多樣化之聲光影像模擬體驗，但是遊客仍必須親身經歷其境，才能獲得完全的滿足體驗。緣此，對應遊客的實際需求，未來觀光遊憩區的空間仍須持續提供遊客使用，而未來的購物、遊樂、餐飲、會議，乃至於求學，如能適度結合觀光、遊憩或休閒的概念共同發展，則其空間存在的價值才能愈發顯出意義。

　　遊客從居住地利用交通運輸工具至觀光遊憩區從事遊樂、餐飲或住宿等空間移動、使用及消費行為，在二十一世紀時仍須存在，故觀光遊憩資源空間的提供依舊有其必要性。而欲滿足二十一世紀多樣化遊客的觀光遊憩體驗，則必須妥善規劃開發各種型態的觀光遊憩資源以為因應。

　　觀光遊憩資源系統規劃主要由觀光遊憩活動「市場需求面」、「資源供給面」、「政府機制面」、「投資經理面」、「計畫研擬面」及「計畫實施面」等六類層面組構而成。

　　「觀光遊憩資源」之「供給」能否滿足「遊客」之「市場需求」，與其透過「計畫研擬」所規劃配置的設施之品質與規模，以及藉由「計畫實施」對其所經營管理之方式，關聯密切、環環相扣。「觀光遊憩資源供給」使用之品質與規模亦受制於「政府」公部門之法令規章，且因緣於「投資經理」私部門所提供設施內容之豐富性。而

「政府」公部門與「投資經理」私部門則負有對「遊客」教育引導與行銷之責，使之產生觀光期許與消費欲求，進而親臨觀光遊憩資源，以滿足觀光遊憩體驗。

本書撰寫之目的，即在讓讀者透過對上開六類層面的認知，織理出其間的關聯脈絡，並從中習得基本邏輯思維及規劃作業能力，進而涵養觀光遊憩資源規劃的興趣，朝寬廣深層的相關觀光研究領域逐步進階。

本書計分四篇十七章節，第一篇「導論」分三個章節介紹觀光遊憩資源之定義、特性及其類型，並引用系統規劃之原理，發展出一般觀光遊憩資源規劃操作程序，以利讀者未來於從事觀光遊憩資源規劃時，能依規劃流程逐步操作發展所欲規劃之內容。第二篇「資訊之蒐集、調查與分析」則分五個章節探討資訊系統的範疇，並就「市場需求」、「資源供給」、「政府機制」及「投資經理」等四個層面，探究各自應蒐集之資訊內容及其分析之方法。第三篇「計畫之研擬與評估」計分七個章節論述，首先織理第二篇各類資訊調查分析的結果，提出觀光遊憩區開發之規劃課題與目標；其次介紹觀光遊憩區發展構想及整體規劃方案之研擬技巧；接著介紹如何評估規劃方案及其對環境影響之方法；最後介紹如何藉由電腦應用技術進行規劃。第四篇「計畫之執行」計分二個章節探析，著重介紹如何落實所研提之規劃案，包括觀光遊憩區開發各階段財務分析之內涵與方法，以及如何經營管理該觀光遊憩區之作業方法及其運用之策略。

世界觀光組織預測西元2020年到達東亞泛太平洋地區之國際觀光客人次將會超越美洲，而僅次於歐洲，如再加計亞洲的多數本土旅客，則可大膽推計二十一世紀的觀光遊憩產業決戰點應該在亞洲，而其決勝點當以擁有許多廣漠未開發的觀光遊憩資源之中國大陸為最，世界觀光組織亦預測西元2020年中國大陸將超越法國成為國際上最大旅遊目的地國。未來亞洲地區，特別是中國大陸，絕對需要觀光遊憩資源規劃專才投注於各類型觀光遊憩區之規劃案中。鑑於坊間有關以中文撰寫之觀光遊憩資源規劃專書尚缺，對於台灣本土甚或與其同文同種之中國大陸內有志於從事觀光遊憩資源規劃工作之讀者而言，本書特選擇於西元2000年之千禧年付梓，實有引領啟迪之劃時代意義。

本書承各界持續抬愛，已歷經初版十四刷。有感於觀光遊憩相關產業瞬息萬變，本書勢須更新以應潮流所需。改寫期間蒙九族文化村、六福村及劍湖山世界等主題遊樂園慨然提供園區規劃設計圖說與資訊；安邦工程顧問股份有限公司陳兆夫、陳孟

玫、蔣於佑、郭夢都、陳富宸、林育民、蘇長盛、王韋及王聖慈等同仁協助彙整及繪製相關圖說；場域設計有限公司李立夫博士欣允支援電腦視覺模擬圖說；揚智文化事業股份有限公司編輯部同仁幫忙編輯校稿，使得本書得以重新付梓，謹此敬致誠摯謝忱。

　　觀光遊憩資源規劃專業涉及之學門領域寬廣無垠，非一蹴可幾，囿於個人的學習背景與素養，及資訊蒐集的缺乏與不足，本書尚有諸多未盡理想之處，尚祈各方先進專家學者不吝賜正。

<div align="right">李銘輝、郭建興　謹識</div>

目　錄

PART 2　資訊之蒐集、調查與分析　85

CHAPTER 4　觀光遊憩資源規劃之資訊系統　86

CHAPTER 5　觀光遊憩活動市場需求面資訊分析　114

CHAPTER 6　觀光遊憩資源供給面資訊分析　138

PART **1**

導　論

觀光遊憩資源之基本概念

CHAPTER 1

單元學習目標

- 分辨觀光、遊憩、運動及休閒等之異同
- 界定「觀光遊憩」之涵義及其構成要素
- 瞭解「觀光遊憩活動」的內涵
- 瞭解「資源」之類型與特性
- 分析「觀光遊憩資源」之定義
- 探討「觀光遊憩資源」之特性

第一節　觀光遊憩之概念與構成要素

一、觀光遊憩之概念

　　觀光（tourism，又譯旅遊）、遊憩（recreation）、運動（sports）及休閒（leisure）等名詞，是每個人都耳熟能詳的名詞，四者在廣義上是十分相近的名詞，並無明確的界定與區分，主要是因為生活在不同環境裡的人們，對四者各賦予不同的意義，故而很難明確定義。上述四種名詞，一般論著有兩個圖示（**圖1-1**及**圖1-2**）用以界定之，而其思維之 評準則整理如**表1-1**所示。

　　由**圖1-1**之界定可明顯看出遊憩完全包含於休閒的意義中，且休閒亦大體涵蓋觀光及運動兩者之內容。本書之名稱定為《觀光遊憩資源規劃》，故而有必要對觀光與遊憩兩名詞再作進一步的申述。

　　以認知觀點而言，社會學家認為在家閱讀或看電視即可視為遊憩，但地理學者則以所處的位置來區分，認為有土地的使用才是觀光與遊憩的真義，因此他們認為觀光遊憩是在農地、森林、野外之陸地或水上等各種地點從事參觀、健身運動、休閒、露營、游泳等各種活動。

　　Britton（1979）認為觀光與遊憩的區分在於離開家裡前往戶外從事活動，惟二者

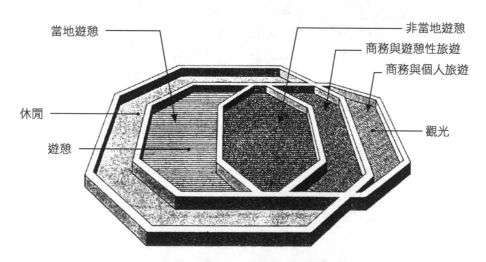

圖1-1　休閒、遊憩及觀光之間的關係示意圖

資料來源：Mieczkowski (1981).

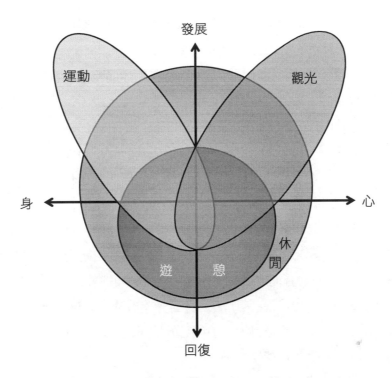

圖1-2 休閒、遊憩、觀光及運動之間的關係示意圖

資料來源：洛克計畫研究所（1975）。

表1-1 觀光相關名詞之思維評準表

思維評準 類別	價值取向	行為模式	空間範疇	資源情境	時間向度	活動內涵
觀光	達成某一願望或精神抒解	觀察體驗或學習新環境之事物或特色	遠離日常生活圈	藉由空間移動達到精神抒解	花費一段不算短的時間	以空間移動為內涵之活動；廣義的遊憩
遊憩	滿足個人實質、社會及心理需求	個人利用休閒時間自由從事的動態與靜態行為	社區或區域尺度	支持活動者產生愉悅經驗的資源或空間	無義務的時間	獲得個人滿足與愉快體驗的任何形式活動
運動	鍛鍊強健體魄	較激烈的動態行為	社區與區域尺度	足夠身體伸展之空間或特別界定的場所	特定的時間	含有競技、鍛鍊之要素的肉身活動
休閒	不受任何約束與支配下鬆弛身心	於自由時間發生的一種狀態	無特定空間範疇	任何合法及被允許的空間	在約束時間之外的時間	做自己喜歡的事

使用的時間長短不同，同時從事旅遊距離的遠近亦有差異，至於觀光與遊憩可能會使用同一地點從事同一活動，使用相同設施。

Burkart及Medlik（1990）認為觀光是一種特殊的休閒時間和特殊型態的遊憩，但不包含各種休閒時間的使用與各種型態的遊憩，它包含旅遊，但非全部各種形式的旅遊，其在理念上的差距在於遷移距離的不同。

《韋氏國際辭典》（*Webster's International Dictionary*, 2012）對於觀光所作解釋如下：「舉凡為商業、娛樂或教育等目的之旅行，旅程期間在有計畫的拜訪數個目的地後，又回到原來的出發地」。

Goeldner與Brent Ritchie（2011）在其所著《觀光：原理、實務與哲學》一書中，將「觀光」定義為：「觀光景點在接待觀光客之過程中，由觀光客、當地觀光業者、當地觀光政府部門及當地社區間之互動，所產生之現象與總體。」

Wall與Mathieson（2007）在其所著之《觀光：改變、衝擊與機會》一書中稱：「觀光係離開其日常工作或起居場所，前往目的地所從事之行為，並於逗留期間獲得愉快滿足之各種設施、活動與消費。」

綜合上述，觀光與遊憩的範疇有許多地方是重疊的，惟遊憩的範圍常較觀光為小，因此應視人們之活動目的、空間距離及時間長短來加以區分，例如，台北市中正紀念堂對觀光客而言，應視為一觀光據點，但對住在當地附近的居民，則僅可視為遊憩場所，又如美國迪士尼樂園對美國境內的遊客而言，可視為遊憩區，但對國外觀光客而言，則為觀光區，因為必須遠離日常生活圈到達特定目的地，做短暫的停留，並從事有關的遊憩活動。

是以，如由圖1-1及圖1-2視之，遊憩與觀光之間具有許多交集的地方，因此本書對於觀光遊憩探討的範疇可借用圖1-1及圖1-2之圖示內容，修改如圖1-3所示，包含觀光的全部，但涵蓋部分的遊憩與休閒，亦即本書所談論的觀光遊憩，係指離開（或遠離）日常生活（社區尺度）而至區域尺度、國土尺度，甚而國際尺度內之某一風景區、度假區或遊樂園之農地、森林、野外陸地或水上，從事參觀、學習、健身運動、度假休養、露營、游泳等活動而言。

二、觀光遊憩之構成要素

從前述之定義觀之，觀光與遊憩是一種活動，惟前者是人們在其國境內（國民旅遊）或跨越國界（國際觀光）之活動現象，以提升其精神領域為目的，後者則在獲得

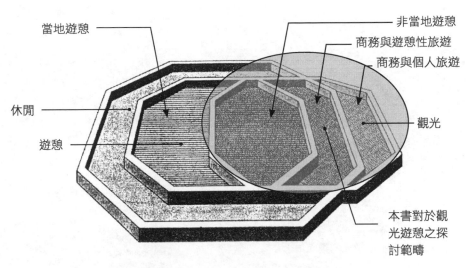

圖1-3 本書對於觀光遊憩之探討範疇示意圖

資料來源：參考Mieczkowski（1981）繪製。

精神與體力的滿足與愉快體驗所做之日常休閒活動；而這些活動皆可顯示出諸如個人以及團體間之交互行為關係、人際瞭解、知覺感受、動機、困擾、滿足以及歡愉之觀念等。

以行為科學方法來研究觀光遊憩活動之構成，則應包括人與人之間的關係、人與空間之間的關係，以及人與時間之間的關係等三要素，茲分別加以詳述。

(一)人

人為觀光遊憩活動的主體，如依個人屬性來加以區別，依國籍別，可分為國民旅遊與國際觀光；依性別可分為男性與女性觀光者；依年齡區分為青少年觀光與成年人觀光；依觀光人數可分為個人觀光與團體觀光，個人觀光僅只一個人，團體觀光則指許多人一道旅行，通常以某種關係而聚結在一起，如家人、公司行號、學校、社會團體等，或由旅行社組織之旅行團而稱之。如依個人之活動目的，則有療養（含保養、避暑及避寒）、遊覽（含觀賞景觀、宗教旅遊、蜜月）、運動（各季運動、海水浴、健行、登山）和教育（實習、參觀古蹟、觀光建設、鄉土民情）等各種不同遊憩活動，惟皆以人為活動之主體。Goeldner等人（2000）將遊客大分為居民及外來訪客。其中居民可劃分為從事旅遊者與不從事旅遊者；從事旅遊者與外來訪客構成遊客基本單元，可在自身國境內或至國外從事各項觀光遊憩活動。

人是觀光遊憩構成的靈魂

空間是觀光遊憩構成的軀體和骨架

(二)空間

　　空間為觀光遊憩行為本身所必須涵蓋的實體要素，也就是足以吸引觀光遊憩活動之觀光遊憩資源（設施），其中觀光資源可大別為優異的景觀（名勝）及稀有價值之生物類、渦潮之自然現象等自然資源，以及神社佛閣或傳統性之祭典等人為產生之人文資源兩大類別；遊憩資源則包括既存之海水浴場、滑雪場及高爾夫球場等設施暨其他適宜遊憩地點。此類設施中大多數由人工興築者居多，倘與觀光資源比較時，其所涵蓋對象更廣，遠超過觀光資源之範圍（洛克計畫研究所，1975）。

(三)時間

　　係指為觀光及停留於目的地所消耗之時間要素。觀光遊憩時間之要素可歸納為三類：

1. 公餘休閒：一般只限於居住地或工作地附近之娛樂活動，時間短暫且甚少具上述空間要素之條件。
2. 週末休閒：較有時間消遣於旅遊，或做短程旅行，到野外自然景觀生態地區從事觀光活動。
3. 度假休閒：具有較長之假期，一年中可有一、兩次或三次，時間長達數天或數週以上。此為真正的觀光時間，意味著脫離日常生活事務，前往觀光地區從事滿足需求之觀光行為。

你可決定從事觀光遊憩活動的時間長短

三、觀光遊憩活動之內涵

前文述及觀光與遊憩同是一種活動,其涵蓋之內容具有多樣性,日本洛克計畫研究所曾參考熨斗隆文《現代の余暇》一書,將活動項目加以分類如**表1-2**。**表1-2**各項觀光遊憩活動可按照各種不同角度加以分類。從活動目的來看,可分為消遣型、自我實現型、休養型、活動型;從利用之休閒時間型態來看,可分為日常型、週末型、休假型;從活動所利用之資源來看,可分成海洋型、高原型及平地型等。依休閒時間、行動目的及觀光遊憩資源(設施)提供之必要性,可將觀光遊憩活動予以歸類分為流動型、目的型及停留型等三類,各類型包含之活動如**表1-3**及**圖1-4**所示。茲分別說明如下:

(一)流動型──以「觀賞、學習」為主體

其所需求者為「觀賞、學習」之優異資源性,多為暫時停留,活動範圍較小,其資源較具有獨特性之吸引力。故而,經由時間累積而成之歷史財與優異之自然風景地特別具有存在價值,難以金錢或時間創造,亦難以其他對象代替。由於資源的不可替代性,因此將具有優美或獨特、稀少、歷史價值等資源遊憩區,基於保護原則,發展流動型觀光遊憩,避免遊憩設備之破壞。

(二)目的型──以「遊賞」為主體

其所需求「遊賞」之資源性要比「觀賞」之優異資源性強。目的型遊憩以實際操

表1-2 觀光遊憩活動之分類表

分類項目	分類範例
活動目的	消遣型、自我實現型、休養型、活動型。
活動型態	「看」型、「作」、「給看」型，教養的、創作的、活動的、娛樂的、服務的。
活動要素	「競爭」（Agon）型、「機運」（Alea）型、「模擬」（Mimicry）型、「眩暈」（linex）型。
活動原型	日常生活型、宗教咒術型、軍事型。
行動特性	流動型、（單一活動）目的型、停留型。
活動空間型態	家庭型、地域社會型、市集型、郊外型、勝地型。
行動圈	居住圈型、日常生活圈型、當日往返圈型、住宿圈型。
立地空間型態	設施依存型、資源立地型、海洋型、高原型、平地型。
活動期間	一季型、二季型、全年型。
使用休閒時間	日常型、週末型、休假型
消費要素	所得消費型、時間消費型。
活動單位	個人型、雙人型、團體型。
年齡階層	年輕型、各階層齡級團體型。
活動利用資源	海洋型、高原型、平地型。

註：一部分資料引用1974年熨斗隆文所著《現代の余暇》一書。
資料來源：洛克計畫研究所（1975）。

表1-3 觀光遊憩活動型態分類表

型態	資源內容	觀光遊憩活動		行動範圍	停留時間
流動型觀光遊憩	優美、獨特、稀少、歷史價值之觀賞性資源	風景探勝（眺望、觀賞） ‧觀賞歷史文物古蹟 ‧研究海洋生態 ‧照相攝影 ‧繪畫寫生	自然探險 駕車兜風 騎車 舟遊 划船 快艇 戶外活動	小範圍 大範圍	0.25時 2時
目的型觀光遊憩	優秀之「遊憩」資源性為主，舒適之「遊憩」資源性為輔	海水浴、野餐、釣魚 ‧舟潮（遊艇、滑水） ‧撿貝殼、潛水 ‧高爾夫球 ‧溜冰、登山、遠足 ‧健行 ‧射箭、越野競賽 ‧騎馬、滑翔翼 ‧跳傘、游泳		小範圍 大範圍	半天以上
停留型觀光遊憩	多樣化之「遊憩」資源性，良好舒適之「休憩、住宿」資源性	‧休閒度假別墅 ‧海邊小築 ‧露營		中範圍 大範圍	1天以上

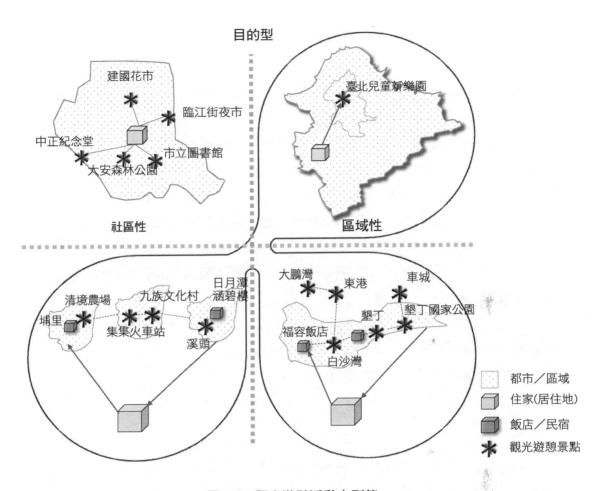

圖1-4　觀光遊憩活動之型態

作、體驗的活動為主，停留時間在半天以上，活動範圍不定。依資源取向而言，又可分為：(1)自然依存度高，替代性少之活動，如泛舟、海水浴；(2)不依存資源活動；(3)依存人為設施活動，如機械遊樂設施。基於自然保育原則，目的型活動以利用具優秀之「遊憩」資源性為主，舒適之「遊憩」資源性為輔。

(三)停留型——以「遊賞、休息、住宿及生活」為主體

所需求者為「遊賞」資源性與舒適「生活」資源性。由於停留時間多為一日以上，故而要保證在該處停留生活時間中，其活動性、居住性及便利性能不令人感到枯燥無趣之吸引力。

第二節　資源之觀念與特性

環境本身或其部分，能夠滿足人類之需求者，方可稱之為「資源」，故凡環境中具有需求之效用者，均可稱之為「資源」；亦即資源乃人類對環境評價的一種表達方式，其主要評價標準在於資源對人類之可利用性，而非僅其實質存在之狀態而已；這些可利用性乃依人類之需求與能力而定，故資源為主觀的、相對的、功能的，而非靜態的；其乃依人類的需求及活動而擴大或縮小（Zimmermann, 1951）。

資源之形成是動態的，它會隨知識的增加和技術的精進，或是個人思想改變與社會變遷而產生變化，因此資源之存在，係以人類對其物質的認知與需要而產生。故資源是人類透過文化的評價，利用科技組織等能力，將環境因子由中性狀態轉成有用之材（張長義，1986）。

因此，資源之構成是一種相對之觀念，其界定依規劃機構、規劃目的、人類利用環境來滿足某種目的狀態，以及利用之能力等因素而有不同。

故資源一詞具有如下三種主要特性：

一、本自中立

資源為人類對環境評價的一種表達方式，如森林與水本為環境生態體系中之一環，而因人為之利用而被賦予森林資源與水資源等定義。

二、依需伴生

資源具有滿足人類需求的潛在特質，因砍伐取材而有森林資源的產生，因森林浴及遊憩的提供，而有森林遊樂區的開發，均屬之。

三、自性自立

資源具有不可再生、相對稀少、不可移動及不可復原等特性，故而呈現出各自之特質與面貌。有關資源的特性，將在下文中介紹觀光遊憩資源特性時進一步闡述。資源一般可依自然與人為、有形與無形等向度，劃分為如**表1-4**所示之體系。

表1-4 資源之分類體系

有形自然資源	有形人為資源
(一)較固定性者 1.水域、河流、湖泊、溪流、海灣。 2.陸域：陸域上之自然景物，此等自然景物因地質、地形、海拔、坡度及高度、方位、土壤等因素而異。 3.空域：日出、夕照、星空。	(一)較固定性者 1.建築物及各種交通設施及公共設施，包括道路、鐵路、步徑、橋樑、高壓線、電線、電話線、街道家具等。 2.人為景觀構造物：牌樓、招牌、壁畫、展示牆、座鐘等。
(二)較不固定性者 1.天然植物被覆：種類、數量、型態、色澤等。 2.野生物、植物植群：種類、數量、型態、色澤、習性等。 3.季節氣候及自然運動變化：風、雲、雨、雪、霧、地熱等。	(二)較不具固定性者 1.作物：農業、園藝、林業、畜牧業（牧草、牛、羊等）。 2.可動式人為景觀構物：可移動招牌、路樹、盆栽。
無形自然資源	無形人為資源
1.氣象、氣溫、濕度。 2.光、香、聲、味。	1.文化：民情、風俗、習性等。 2.宗教信仰。 3.法規制度。

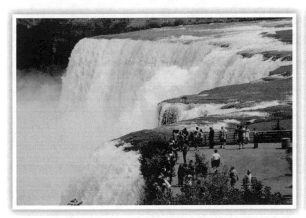

尼加拉瓜大瀑布是舉世聞名的有形自然資源

沙雕是老少咸宜的有形人為資源

第三節　觀光遊憩資源之定義與特性

一、觀光遊憩資源之定義

所謂觀光遊憩資源，乃是環境中凡能滿足觀光遊憩需求者，皆可稱之。因此，首先必須有觀光遊憩需求存在，其次環境中應有某種特質能滿足該項需求，同時要有滿足觀光遊憩需求的技術及意願。惟一般對其定義，多分從不同觀點來定義之，茲將有關觀光遊憩資源之定義摘述如下：

1. 楊明賢、劉翠華（2008）於《觀光學概論》指出，凡是足以吸引觀光客的資源，無論是有形或是無形、實體的或是潛在性的資源，皆可稱為觀光資源。

2. 陳昭明（1976）於〈森林經營計畫中之森林遊樂經營計畫〉一文中，認為資源本身是中立的，乃因人為之利用而被稱為農業資源、林業資源、畜牧資源等，自然資源被遊憩利用稱為遊憩資源，與其他利用方式一樣，均在滿足人類之需求。

3. 吳坤熙（2011）在《觀光遊憩資源實務》一書中認為觀光遊憩資源係指人們在觀光旅遊的過程中，所感興趣的事物，如山水名勝、人工設施建物、歷史古蹟、文化遺址等資源，提供觀光客遊覽、觀賞、知識、樂趣及度假等美好感受的一切自然與人文或勞務及商品，均可稱之為觀光遊憩資源。

4. 保繼剛（2001）認為旅遊資源是指對旅遊者具有吸引力的自然存在與歷史文化遺產，以及直接用於旅遊目的地的人工設施。

5. 劉照金、董燊、蔡永川、許玫琇、顏鴻銘（2014）在〈臺灣地區運動觀光資源分布分析研究〉中，將觀光資源類型分為風土資源、人工資源、地質資源、水域資源等四大類型。

6. 陳立基（2002）按照旅遊資源的不同形式劃分為自然旅遊資源和人工旅遊資源，或按照遊客的旅遊動機不同而劃分為心理精神方面旅遊資源和經濟方面旅遊資源。

7. 歐聖榮（2010）在《休閒遊憩理論與實務》一書中認為休閒遊憩資源之定義或各有不同，然從較為廣義的角度來看，舉凡可提供使用者滿足需求，並獲得其遊憩體驗之人、事、地、物等有形，無形資源皆可稱之。

依據交通部觀光局（2012）所列的十二種觀光資源，依照這三個指標試作一分類光譜表，請參見**表1-5**。

表1-5　交通部觀光局所列十二種觀光資源的分類表

依「觀光資源」概念	交通部觀光局所列的十二種觀光資源
自然性：強至弱	國家風景區、國家公園、風景特定區、森林遊樂區、休閒農業區、高爾夫球場、溫泉、海水浴場、古蹟、博物館、遊樂園區、形象商圈（商店街、觀光夜市）
記號多少：記號的多到少	國家風景區、國家公園、風景特定區、森林遊樂區、休閒農業區、溫泉、高爾夫球場、海水浴場、遊樂園區、博物館、古蹟、形象商圈（商店街、觀光夜市）
符號的自明性：強至弱	國家風景區、國家公園、風景特定區、森林遊樂區、遊樂園區、休閒農業區、溫泉、高爾夫球場、海水浴場、形象商圈（商店街、觀光夜市）、博物館、古蹟

資料來源：交通部觀光局（2012）。觀光資源。資料擷取時間2015年6月8日，網址http://admin.taiwan.net.tw/source/source.aspx?no=142

二、觀光遊憩資源之特性

觀光遊憩資源可因空間、時間及經濟等背景條件之不同而具備獨有的特性。

(一)從空間層面探討

◆地域差異的特性

任何觀光遊憩資源均有其存在的特殊條件和相應的地理環境。由於不同的觀光遊憩資源之間存在著地域的差異性，故而造成遊客因利用不同地域的觀光資源而產生空間的流動，也正是因為不同地域的自然景物或人文風情具有吸引各地遊客的功能，才使得此等自然景物或人文風情成為觀光遊憩資源。

◆多樣組合的特性

孤立的景物要素難以形成具吸引力的觀光遊憩資源。在特定的地域中，往往是由複雜多樣、相互關聯依存的各種景物與景象共同形成資源體，以吸引遊客。因不同年齡層、性別、所得等遊客屬性的多樣化而伴生的觀光遊憩活動需求的多樣性，使得提供觀光遊憩活動機會的觀光遊憩資源之組成要素亦隨之增多。

◆不可移動的特性

由於移動影響資源之空間分布，故其為資源之重要屬性之一。觀光遊憩資源供利用時必須是在當地利用，不似其他資源可將其移轉到消費中心，例如大陸黃山之特殊

必須親臨方能得見澎湖桶盤山玄武岩

成片鬱金香景象，只有在特定季節和時間才會出現

地形景觀或桂林之山水，唯有至該地觀賞該等景緻，因此資源本身的位置是決定其是否能供觀賞利用之重要因素。

◆不可復原的特性

此特性與資源之再生能力相似，觀光資源經過某程度改變之後，將造成不可復原及不可回收之惡性影響，即觀光資源一旦不合理開發供某種使用，則其他觀光遊憩土地使用之替選方案必將消失。所謂「不可復原之使用」意指改變土地原有之特質，以致無法回到其正常使用或狀態。例如太魯閣峽谷或野柳之奇岩，破壞後即難以復原，此種特性使得觀光資源之利用為單向（one-way）之開發。

(二)從時間層面探討

◆季節變化的特性

有些自然的景象只有在特定的季節和時間才會出現，如台北陽明山的花季賞櫻。再者，由於遊客工作時間的規律性決定其出外從事觀光遊憩活動所被允許的時間，亦對觀光遊憩資源利用的季節性有一定影響。由於觀光資源的季節性，形成了觀光遊憩地區有明顯的淡、旺季之分。

◆時代變異的特性

觀光資源因歷史時期、社經條件而有不同的涵義。在現今觀光遊憩活動朝向多樣化、個性化發展的情況下，觀光遊憩資源的內涵也越趨豐富，原本不是觀光遊憩資源的事物和因素，現今也可以成為觀光遊憩資源。因此，觀光遊憩資源具有時代性。

隨著時間的推移，由於遊客從事觀光遊憩活動會對環境造成影響，以及遊客需求的變化，原有的觀光遊憩資源會對遊客失去吸引力，而也同樣會因自然和社會文化的變遷而產生新的觀光遊憩資源（楊桂華，1994）。

(三)從經濟層面探討

◆不可再生的特性

觀光遊憩資源理論上可以取之不盡用之不竭，不會折舊或損耗，但是若因過分密集利用而導致資源被破壞，則再生能力很小，不是要花費很長時間，就是需要很高的費用，有的甚至再也無法恢復。因此，若就資源永續生產的觀點而言，大部分學者皆主張將觀光遊憩資源視為不可再生之有限資源，其具有不可再生之特性。

◆相對稀少的特性

自然資源中，有些頗為稀少而珍貴，有些已瀕臨滅跡之威脅，例如阿里山神木、太魯閣峽谷、野柳之奇形怪石等均為稀有之自然景觀資源；而如台灣之雲豹、梅花鹿及水韭等則為稀有之動植物，類似上述之自然資源，以目前人類之技術尚難製造此種自然景觀資源及生物族群，即或少部分能加以複製或培育，所花費亦頗可觀。因此，部分觀光資源具備相對稀少性。

◆價值不確定的特性

由於觀光遊憩資源的價值係隨著人類的認知尺度、審美需要、發現遲早、開發能力、宣傳促銷條件等眾多因素的變化而變化。在當地人眼中司空見慣的事物，在外地人眼中就可能是一項很有價值的觀光遊憩資源；在一般人眼中不足為奇的東西，對一些專業遊客而言，可能正是他們苦苦尋求的目標；所以不同的人可以從不同的角度評估觀光遊憩資源的價值（楊桂華，1994）。

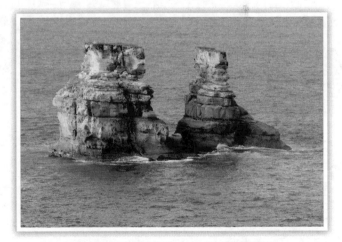

野柳的奇形怪石為稀有之自然景觀資源

觀光遊憩資源之類型

CHAPTER 2

單元學習目標

● 瞭解國內外已發表之觀光遊憩資源
　之分類系統

● 建構本書觀光遊憩資源之分類體系

● 介紹自然觀光遊憩資源之類型

● 介紹人文觀光遊憩資源之類型

第一節　觀光遊憩資源之分類

　　觀光遊憩是人們短暫離開工作與居住的場所，選取迎合其需要的目的地，做短暫的停留，並從事相關的活動。惟觀光遊憩隨目的地的差異、接觸到的空間現象及時間的變化等而呈現不同風貌，而這風貌與資源，能夠提供作為人們觀光、遊憩、觀賞、研究及體驗等用途，我們將之稱為觀光遊憩資源。

　　觀光遊憩資源為遊客從事觀光遊憩活動之場所，但並非所有觀光遊憩活動均在觀光遊憩區內（場所內）使用，觀光遊憩活動主要是為滿足體驗，它可不拘形式為之，例如歡賞海蝕地理景觀，可從遠處眺望，不一定要非常接近目標地或在目標地內觀賞。

　　觀光遊憩資源之分類在於將同質性資源歸為一類，規劃時可依其資源特性加以歸類，以求滿足觀光遊憩之需求。依據不同的規劃目的，觀光遊憩資源分類標準與方法不一而足，有依資源屬性或區位而劃分者；有依資源可供利用活動之性質或功能而劃分者；亦有依資源之經營管理方式而劃分者，因此其端視需要而定。茲為方便解釋，擬將各家之分類系統舉其重要者整理如**圖2-1**，茲說明如下：

一、國外已發表之分類系統

(一)ORRRC之分類系統

　　美國戶外遊憩局於1962年提出之ORRRC系統依據經營目標之不同將遊憩區劃分為：

　　1.高密度遊憩區（high-density recreation area）。

　　2.一般戶外遊憩區（general outdoor recreation area）。

　　3.自然環境區（natural environmental area）。

　　4.特殊自然區（unique natural area）。

　　5.原始地區（primitive area）。

　　6.歷史及文化遺址（historical & cultural site）。

(二)Clawson之分類系統

　　Clawson及Knetsh 1966年將遊憩區劃分為：

圖2-1　觀光遊憩資源之分類

埃及的人面獅身金字塔是重要的歷史及文化遺址

1.利用者導向型（user-oriented）：以利用者之觀光遊憩需求為導向，此等地區靠近利用者集中的市鎮，主要滿足日常休閒之需求，如體育場、都會公園等。

2.資源基礎型（resource-based）：使遊客於較長期度假中獲得接近自然之體驗，如風景名勝區等。

3.中間型（intermediated）：介於前述二者之間，主要為一日遊之短期遊憩活動所利用，如機械式遊樂園等。

(三)ROS之分類系統

美國Stankey和Driver等人於1979年提出之ROS系統：

1.原始地區（primitive area）。

2.半原始地區，不可利用機動車輛區（semi-primitive; non-motorized）

3.半原始地區，可利用機動車輛（semi-primitive; motorized）。

4.自然路徑（roaded natural）。

5.鄉村地區（rustic area）。

6.都市化地區（urbanized area）。

(四)日本洛克計畫研究所之分類系統

日本洛克計畫研究所將觀光遊憩資源分為兩大類：

1.自然資源：山岳、高原、原野、濕原、湖沼、峽谷、瀑布、河川、海岸、海岬、島嶼、岩石、洞窟、動物、植物自然現象。

2.人文資源：史蹟、社寺、城跡、城廓、庭園、公園、歷史、景觀、鄉土景觀、節慶、古碑、雕像、古橋、近代公園、建築物、博物館、美術館、水族館。

(五)Goeldner等人之分類系統

Goeldner、Ritchie及McIntosh（2010）提出之觀光遊憩據點分類包含如下幾類：

1.文化觀光據點（cultural attractions）：歷史地點、建築、烹調、遺跡、產業地點、博物館、少數民族、音樂廳及劇場等。

2.自然觀光據點（natural attractions）：地景、海景、公園、山城、植物、動物、海岸及島嶼等。

3.活動事件（events）：大型活動、社區活動、節慶活動、宗教活動、運動活動、民俗活動及團體活動等。

4.遊憩（recreation）：觀景、高爾夫球、游泳、網球、徒步旅遊、自行車旅遊及雪地運動等。

5.遊樂據點（entertainment attractions）：主題園、遊樂園、賭場、電影院、購物設施、藝術表演中心及複合式運動場等。

(六)Kušen之分類系統

Kušen（2010）認為廣義的觀光資源之功能性架構又分為三大類，包含基礎觀光資源、其他直接觀光資源、間接觀光資源。分述如下：

1.基礎觀光資源（functional tourism resources）：
 (1)潛在觀光景點（potential tourism attractions）。
 (2)實際觀光景點（real tourism attractions）。

2.其他直接觀光資源（other direct tourism resources）：包含觀光食宿設備及設施、支援觀光機構、觀光人力資源、觀光發展區、觀光目的地以及觀光資訊系統等。

3.間接觀光資源（indirect tourism resources）：則包含環境保育程度、交通設施連結、地理位置、空間規劃以及政治穩定度等。

至於觀光景點之基礎功能分類，Kušen（2010）共分為十六類。包含如下：

1. 地質特色（geological features）。
2. 氣候（climate）。
3. 水域（water）。
4. 植物群（flora）。
5. 動物群（fauna）。
6. 自然保護遺產（protected natural heritage）。
7. 文化保護遺產（protected cultural heritage）。
8. 生活型態之文化（the culture of life and work）。
9. 名人及歷史事件（famous persons and historical events）。
10. 特殊事件（special events/happenings）。
11. 文化以及宗教機構（cultural and religious institutions）。
12. 自然溫泉或療養院（natural spas/sanitariums）。
13. 運動以及遊憩設施（sport and recreation facilities）。
14. 觀光路徑或是自然小徑（tourism paths, trails and roads）。
15. 景點（attractions for attractions）。
16. 觀光副景點（tourism para-attractions）。

Kušen（2010）認為上述十六類分類有別於過去文獻上多半是以單一構面，只包含實際觀光景點。並且是刻板的（多半分為自然與人文兩類），高度敘述性（沒有數量化基準），並且非系統性。因此提出上述十六項分類。

此十六項目之順序是依據其起源之順序，此外，順序中也反映觀光景點的分項。例如自然或是人為創造，原始或是升級，有形實體或是無形，休閒或是非休閒觀光景點。每一項基本型態還可以再進一步細分為次級分類。

(七)Alaeddinoglu與Can之分類系統

Alaeddinoglu與Can（2011）將觀光自然資源分為以下幾類：

1. 山陵（mountains）。
2. 具有多樣風貌以及遊憩設施（areas with diverse views and recreational facilities）。

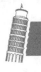

3.具有植物群多樣性（areas with flora diversity）。

4.具有地質特色（areas with geological features）。

5.湖泊（lakes）。

6.海岸以及半島（coasts and peninsulas）。

二、台灣已發展之分類系統

(一)陳昭明之分類系統

陳昭明於1976年在〈森林經營計畫中之森林遊樂經營計畫〉一文中，依海拔高度將台灣地區分為：

1.海岸景緻區。

2.平原景緻區。

3.丘陵景緻區。

4.淺山景緻區。

5.深山景緻區。

6.高山景緻區。

(二)王鑫之分類系統

王鑫（1988）將遊憩景觀資源分為兩大類，其分類如下：

1.自然資源：

(1)地形、地質景觀。

(2)水景。

(3)植物生態景觀。

(4)動物生態景觀。

(5)特殊自然現象。

2.人文資源：

(1)歷史文化景觀。

(2)人造設施景觀。

(3)田園聚落景觀。

(4)獨特產業。

(三)董人維之分類系統

董人維（1990）將遊憩資源依其特性分為：

1.自然資源：湖泊、溪流、森林、動植物景觀等。
2.人文景觀：古蹟遺址、民俗文化等。

(四)黃元宏之分類系統

黃元宏（2003）將遊憩資源依其特性分為：

1.人文觀光遊憩資源。
2.民俗廟會與生活。
3.自然觀光遊憩資源。
4.產業觀光與產物。
5.文化藝術與資源。

(五)莊惠卿之分類系統

莊惠卿（2011）將遊憩資源依其特性分為如下五類：

1.未開發之資源：氣候、溫度、地形、地質、水域與生物。
2.個人領域資源：如居家資源與設施。
3.私人或是營業性質之資源。
4.公有性質資源。
5.人文意涵之資源：指文化藝術等相關領域之建設。

(六)交通部觀光局之分類系統

根據交通部於1992年「台灣地區之觀光遊憩系統」，其分類如下：

◆觀光遊憩資源行政管理系統

此種劃分方式主要是依台灣地區觀光主管機關之行政體系將觀光遊憩資源加以分類，如國家公園、風景特定區、森林遊樂區、海水浴場、高爾夫球場、歷史文化古蹟等。

◆觀光遊憩資源之分類系統

此種劃分系統之方式主要是依據觀光遊憩資源之類型加以區分。考慮資源之特性、品質、規模,將觀光遊憩區系統分成以下四大類:

◎風景遊憩區

觀光遊憩為主,保護及其他目的為輔之地區。例如:

1.一般風景遊憩區:
　(1)風景特定區。
　(2)森林遊樂區。
　(3)海水浴場。
　(4)海濱公園。
　(5)其他風景區。
2.特殊風景遊憩區:
　(1)動物園。
　(2)植物園。
　(3)高爾夫球場。
　(4)海中(底)公園。
3.路線風景遊憩區:
　(1)景觀道路。
　(2)步道系統。

◎國家公園及同等保護區

自然生態之保護為主,觀光遊憩為輔之地區。例如:

1.國家公園。
2.自然保護區。
3.野生動物保護區。
4.其他保護區。

◎歷史古蹟區

文化資源之保護為主,觀光遊憩為輔之地區。例如古蹟區、寺廟區。

◎產業觀光區

產業生產活動為主,觀光遊憩為輔的地區。例如農場、牧場、果園、茶園、園藝區等。

三、中國已發展之分類系統

(一)中國科學院地理研究所（1990）之分類系統

中國科學院地理研究所於1990年所從事「中國旅遊資源普查分類表」將觀光遊憩資源分為八大類：

 1.地表類。
 2.水體類。
 3.生物類。
 4.氣候與天象類。
 5.歷史類。
 6.近現代類。
 7.文化、遊樂、體育勝地類。
 8.風情勝地類。

(二)中國科學院地理研究所（1992）之分類系統

中國科學院地理研究所復於1992年在「中國旅遊資源普查規範」中把觀光遊憩資源分為六大類：

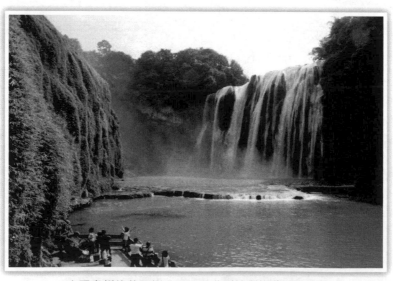

中國貴州的黃果樹大瀑布是典型地質構造地文景觀

1.地文景觀類：再細分為典型地質構造、洞穴等十三小類。

2.水域風光類：再細分為湖泊、瀑布等七小類。

3.生物景觀類：再細分為樹林、野生動物棲息地等六小類。

4.古蹟和建築類：再細分為人類文化遺址、塔等三十二小類。

5.休閒求知健身類：再細分為動物園、植物園等十一小類。

6.購物類：再細分為市場與購物中心、廟會等五小類。

(三)鄭耀星之分類系統

鄭耀星（2011）將旅遊資源分類為地文景觀、水域風光、生物景觀、天象與氣候類、遺址遺跡、建築與設施、旅遊商品、人文活動等。

四、本書之分類系統

前文各家對於觀光遊憩資源之分類系統係根據不同的研究目的，而有不同的分級方法與標準，但歸結各家之論說，均脫離不出「自然」與「人文」兩大類。因此本書對於觀光遊憩資源內容之介紹，即以此兩大類系統為基礎，再各自劃分出細類分別探討，本書所建構之觀光遊憩資源分類體系，請參見**圖2-2**。

1.自然觀光遊憩資源：

(1)氣候觀光遊憩資源。

(2)地質觀光遊憩資源。

(3)地貌觀光遊憩資源。

(4)水文觀光遊憩資源。

(5)生態觀光遊憩資源。

2.人文觀光遊憩資源：

(1)歷史文化觀光遊憩資源。

(2)宗教觀光遊憩資源。

(3)娛樂觀光遊憩資源。

(4)聚落觀光遊憩資源。

(5)交通運輸觀光遊憩資源。

(6)現代化都市觀光遊憩資源。

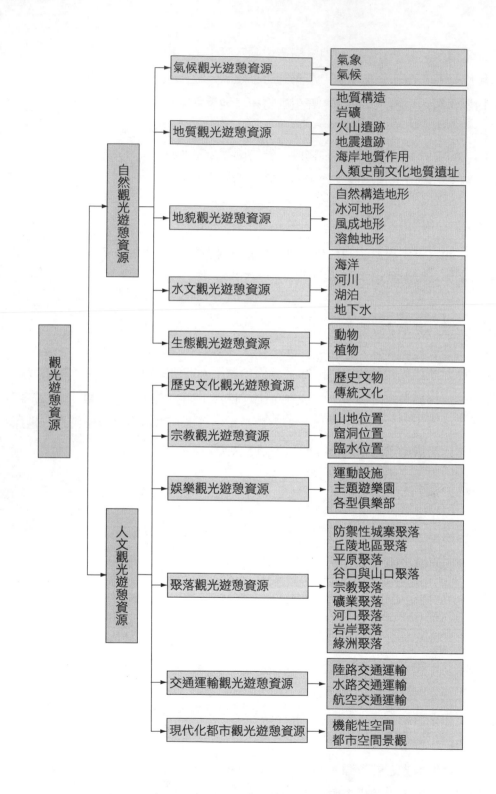

圖2-2　觀光遊憩資源分類體系示意圖

第二節　自然觀光遊憩資源

本節擬就自然環境中，由山、光、水、動物及植物等巧妙結合後所產生的物象或地域組合，以吸引遊客前往從事觀光遊憩活動之自然資源，諸如氣候、地質、地貌、水文及生態等，依序分別探討。

一、氣候觀光遊憩資源

地球表面隨時因大氣間之各種不同物理變化而產生冷熱、風雲、乾濕、雨雪、霜霧、雷電等各種物理現象，一般人們對大氣各種物理現象與過程稱為氣象。而這些吸引遊客前往觀賞體驗之氣象（例如雲海、風雪），吾人稱之為氣象觀光遊憩資源。

至於受大氣環流影響，長年影響某一地區之天氣特徵者，如年均溫、月均溫、雨季等稱為氣候，這些因長年變化之氣候，吸引人們前往者，吾人稱之為氣候觀光遊憩資源。

茲將氣象與氣候觀光遊憩資源分別加以說明。

(一)氣象觀光遊憩資源

◆冰雪

冰雪景觀具有豐富的觀賞價值，是氣象觀光遊憩資源中不可或缺的一部分，它對遊客有相當大的吸引力。

冰河地形與高山雪景除了可供觀賞外，亦可提供各種冰上與雪地的活動，例如滑雪、溜冰、冰雕、雪雕等皆可視為氣象觀光遊憩資源。例如，以冰河地形觀賞景觀聞名之瑞士少女峰，可以搭乘高山登山火車上山觀賞冰川雪景，是全球最具盛名的觀光勝地之一；日本之北海道係以冬天的雪祭之冰雕聞名，每年皆吸引許多觀光客前往當地欣賞以冰雪堆砌之雪雕；加拿大洛磯山脈有多處滑雪場地，大半時間均開放供遊客使用。

◆雲霧

不論是雲或霧，在特定的地點與其他自然條件相配合，亦可組成耐人尋味的觀光資源，例如，台灣中橫之大禹嶺附近的雲海，是遊客重要之佇足觀景處；中國桂林山水在濛濛的霧中欣賞，其神秘之濛濛美甚於陽光下，亦常為人所津津樂道，其他如黃山與廬

加拿大洛磯山脈有多處滑雪場地　　挪威Flam Railway的煙雨濛濛，帶給觀光客清新的情思和朦朧的詩意

山的雲海，其千變萬化，故古有「不識廬山真面目，只緣身在此山中」之名詩。

◆日出與日落

　　各國許多名山中都已形成了固定的觀日點，如台灣的阿里山、中國泰山的觀日峰、華山的東峰、廬山的漢陽峰、黃山的翠屏樓等。至於日落，可以在山上，亦可在海邊，尤以日落與晚霞滿天，最能引人遐思。但是在觀賞日出或日落時應把握時間，皆須在日出、日落前到達觀賞點。

◆海市蜃樓

　　由於氣溫垂直上下劇烈變化，使空氣密度的垂直分布顯著變化，引起光線的折射和全反射現象，此種現象會使遠處的地面景物呈現在人的眼前，造成奇異幻覺現象，被稱為「海市蜃樓」。一般常出現在冬春季節的北極地區、夏季的沙漠、大海邊及江河湖泊上空。例如，在撒哈拉沙漠之旅客常會見到海市蜃樓之奇觀，而讓人以為其不遠之處有綠洲或聚落。

◆煙雨景觀資源

　　煙雨濛濛能給觀光客帶來清新的情思和朦朧的詩意，讓人另有一番觀雨的情趣，例如，煙雨中遊杭州西湖，可以感受西湖「山山水水處處明明秀秀」、「晴晴雨雨時時好好奇奇」，旅罷歸來，濛濛中之湖光山色，令人難以忘懷。

◆極光景觀

極光是太陽的帶電微粒照射到地球磁場時，受到地球磁場的影響所致。該微粒從高緯度進入地球的高空大氣，激發高層空氣質粒而形成發光現象。極光顏色鮮艷奪目，形狀多變化，有動有靜，一般在5～10公尺的高空亮度最強。在北半球距地球磁極22～27度的地方，有一個「極光帶」，大體上是通過阿拉斯加北部、加拿大北部、冰島南部、挪威北部、新地島南部和新西伯利亞群島南部等地而形成一環狀地帶，每年有三分之二的天數（約二百四十五天）可以看到極光。因此，該地區每年皆吸引全世界各地之觀光客，前往該地觀賞當地之自然奇觀。

(二)氣候觀光遊憩資源

◆避暑型氣候資源

◎高原型

高原型避暑勝地利用了高山或高原與平地之氣候的垂向變化規律而產生之避暑與度假條件；例如，菲律賓的碧瑤，海拔為1,600公尺，年均溫比平地之馬尼拉低6.7℃，因此，是因高差而形成的舉世聞名的避暑勝地。

◎海濱型

受海洋調節的影響，一般而言海濱在夏季時氣溫比內陸低，並以溫和濕潤為其特點。例如，中國之大連、青島、北戴河等皆是因近海濱而形成的觀光城市。

◎高緯度型

主要是利用大陸西岸受洋流影響，形成之冬溫正偏差區，如挪威哈默菲斯特位於北緯74°1'，因面向巴倫支海，夏季氣候較同緯度其他地區宜人，是歐洲重要的避暑勝地。

◆避寒型氣候資源

◎陽光充足型

陽光是重要的氣候觀光資源。如南歐地中海沿岸各國，利用地中海之副熱帶氣候，即日照時間長、陽光和煦的特點，形成許多大型濱海型之觀光遊憩據點，現為世界上最著名的旅遊勝地之一。

◎天象氣候型

由於地球的地軸線與地球繞太陽運行的軌道有66.5度的傾斜，因此，北半球之北

極圈地區，在夏至日時二十四小時皆可以完全看到陽光，稱之「永晝」，而在冬至日則是二十四小時黑暗，稱為「永夜」。

在北緯66度以北的北極圈內，是永晝的地區，但在永晝季節時的太陽，並不是如同正午般高掛在天空，而是略微在地平線的上方，繼續發出柔和的光線。能夠欣賞這種奇妙景象的地區及時日有限，所以這季節是遊客最多的時候，因此，地球最北的極地「永晝奇景之旅」，是遊客一生難得一見的。

二、地質觀光遊憩資源

(一)地質構造觀光遊憩資源

地質構造觀光景觀，主要是受地球內營力作用所致，常會形成山地、高原，或小規模之山嶺、褶皺、節理與斷層。例如，美國聖安德列斯大斷層、歐洲阿爾卑斯山大型逆掩斷層、著名的東非大裂谷、歐洲萊因河裂谷等，其構造景觀的規模大，觀賞方式特殊。美國大峽谷全長347.2公里，深達1,830公尺，遊客佇立於峽谷之邊緣，極目四野，其大自然色彩之絢麗、氣勢之雄偉及其地質構造之鮮明，使人疑為天上人間，因此每年吸引成千上萬的觀光客前往。

(二)岩礦觀光遊憩資源

岩礦觀光資源分為岩石觀賞與礦物觀賞兩部分。

岩石是地殼中因地質作用所形成的，其由礦物組成並依其結構、構造形成的地質

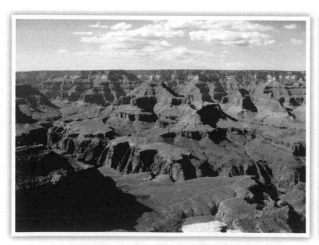

美國大峽谷的地質構造觀光遊憩資源

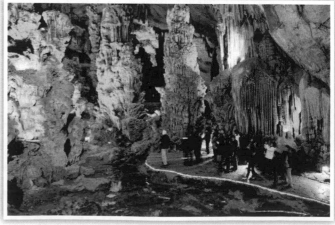

中國桂林的蘆笛岩鐘乳石由洞頂垂下，石筍拔地而起

體，其岩性可分為花崗岩、流紋岩、石灰岩、石英砂岩等，而各種不同岩性可形成重要之觀光資源景觀，例如，美國肯塔基州的Mammoth Hole即因其岩性，被列為世界七大自然界奇觀，其洞內千變萬化，有似碉堡的內室、圓屋頂、小瀑布、清澈水潭；鐘乳石由洞頂垂下，石筍拔地而起，雖成形於自然卻巧奪天工，令來此觀光的遊客讚歎不已。

(三)火山遺跡觀光遊憩資源

火山噴發形成之觀光景點，是由噴出熔岩的性質、噴發強度、噴發次數以及原始地形所形成。美國夏威夷的基拉韋厄火山（Kilauea Volcano），其岩漿定期噴出，景象異常壯觀；日本富士山是一高大的休眠火山，為世界著名旅遊勝地之一，然而，舉世最有名的火山遺跡當屬義大利南方的龐貝（Pompeii），它是兩千多年前由羅馬人所建立的古城，但在西元79年8月24日維蘇威（Vesuvius）火山爆發，全城被熔岩掩埋於地下，直到西元1748年才被考古學家發現之火山掩埋古城遺址。龐貝古城幅員寬廣，房屋數以千計，有宮殿區、商業區、競技場、歌劇院、娛樂區、住宅區，共同的特色當然是沒有屋頂的斷垣石壁、走廊石柱，外形十分雄偉，及一幢幢破敗的宏偉殿堂、橋樑等建築，比起兩千年後的今日毫不遜色。

(四)地震遺跡觀光遊憩資源

地震（earthquake）是大地構成地殼的岩石，受到極大的外力作用，最後超過了

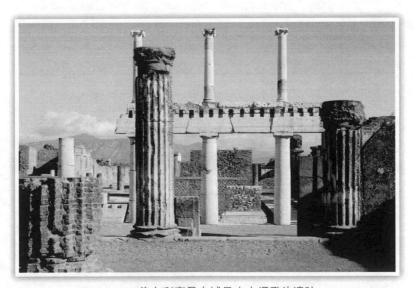

義大利龐貝古城是火山爆發的遺跡

它的強度而破裂時所發出來的震動。地震會造成地表的破壞，它會產生山崩、地滑、陷落、建物倒塌等各種破壞性之景觀。台灣九二一地震為芮氏規模7.3級強震，造成二千四百三十二人死亡，一萬多人受傷，財物損失約八十九億美元。日本阪神地震（1995年）為規模7.3級，造成六千四百三十三人死亡，四萬三千多人受傷，財物損失達一千億美元。美國加州北嶺地震（1994年）規模6.8級，造成七十二人死亡，一萬一千多人受傷，財物損失四百七十億美元。地震將房屋、結構體、道路、地貌等嚴重破壞，但在地震後，各國皆將震區規劃為國家地震保留區或公園，其重點是以地震科學考察為主，即藉由參觀、考察獲得到有關地震的知識，如地震的起因、破壞規律、建築物的防震、抗震措施等。例如，台灣南投九份二山之「國家地震紀念地」、「埔里地震公園」；日本神戶亦蓋有地震博物館，其他如唐山地震後所留下的各種地震遺跡，皆為重要之地震遺址觀光資源。

(五)海岸地質作用觀光遊憩資源

由於海岸的沉降和隆起，形成各式各樣的古海岸遺跡。台灣北部之野柳係一突出海面的岬角，長約1,700公尺，因波浪侵蝕、岩石風化及地殼運動等作用，造就了海蝕洞溝、燭狀石、蕈狀岩、豆腐石、蜂窩石、壺穴、溶蝕盤等各種奇特景觀。其中女王

普吉島007石

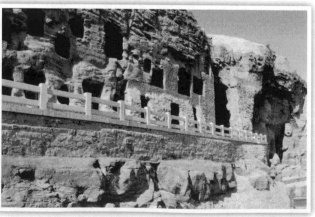

中國山西雲岡石窟是重要文化遺址

頭、仙女鞋、燭台石等,更是聞名中外的海蝕奇觀,是台灣北部重要之風景特定區。

(六)人類史前文化地質遺址觀光遊憩資源

人類在進化的過程中,人類的祖先留下了許多當時生活的洞穴、窯址、文化層、灰燼層、古人類骨骼化石和使用工具等歷史地質遺址和遺跡。如非洲東非人遺址、中國北京山頂洞人遺址等等。以台灣而言,台東卑南史前巨石文化遺址,為台灣考古史上最大、最完整之史前文化遺址,已挖掘出土的文物不計其數。

三、地貌觀光遊憩資源

(一)自然構造地形觀光遊憩資源

◆盆地

世界各地有許多盆地,是著名的觀光勝地,如剛果盆地位於非洲中部,以茂密熱帶森林、盛產多種名貴木材吸引遊客;位於西歐法國北部的巴黎盆地以種植葡萄和釀造香檳酒聞名於世,吸引全球觀光客前往觀光訪問,發展農業觀光;而中國「古絲綢之路」通過塔里木盆地,這裡雖沙漠廣布,但文物古蹟豐富,因此遊客絡繹不絕。

◆平原

平原地形平坦、幅員遼闊、土地肥沃,適宜農耕和創建田園景觀;加以平原地形平坦、交通便利,人文景觀及生產事業較為發展,因此,人文薈萃,以園林建築、城市建設、古代建築或有名人重要事件的紀念館著稱,對觀光客具有相當大吸引力。

世界上著名的平原,如印度的恆河平原、日本的關東平原、歐洲的德波平原、東歐平原等,上述世界著名平原大都位於河流兩岸或海濱,為各國主要的經濟區,是現代建設與自然風光、歷史文物構成的觀光勝地,也是觀光事業最發達的地方。

◆高原

高原地勢高而平坦,令人有宏偉開闊的感覺和享受;在其特有的地理位置上,氣候及自然景觀都具特殊性,因此,高原常為宗教的起源地,對觀光客來說常充滿著神秘感。例如有「非洲屋脊」之稱的非洲埃塞俄比亞高原是由斷裂和熔岩構成;位於美國西南部地勢高峻岩石平坦的科羅拉多高原;有「世界屋脊」之稱的青康藏高原,是歐亞大陸諸座著名山系的集結地和河流的發源地,是登山運動愛好者和探險者嚮往的地方,特別是當地民族風情濃郁,宗教文化獨特,是吸引觀光客前往的重要誘因;

蒙古高原制高點之祈福場所　　　　　　　　　　蒙古包實景

中國蒙古高原的風光，在藍天、白雲、綠草、畜群、蒙古包、駱駝之下的廣闊草原風光，給人無限寬廣與豁達，讓人有天、地、人合一之詩情畫境。

◆山地

山地由於其地勢高。山景垂直變化大，氣候多樣，景色豐富，植被保存較好，予人尋幽、訪勝、避暑、攀登和滑雪之利。在春、夏、秋、冬、日、夜、晴、雨不同時間，山地皆會給人不同的感受，因此，山地自古即為世界各地重要的風景區和遊覽勝地。

山地海拔較高，有許多是終年積雪，適於進行登山和冰雪活動，如日本的富士山、東歐的喀爾巴阡山、南歐的阿爾卑斯山、美洲的安地斯山、中國的喜馬拉雅山等，係以登山、健行及觀賞為主。但就中國之山地而言，有以歷史文化為主之三山五岳；以宗教聞名之名山，如五台山、峨嵋山、普陀山；以風景優美取勝的名山，如黃山；以避暑聞名之廬山等。

(二)冰河地形觀光遊憩資源

高緯度地方或熱帶高山上部，冬季內如果雪量甚豐，經過整個夏季，雪仍未全部融化。剩餘的雪，進入次年冬季，必然會凍結。這種凍結過程，將凍雪變為雪冰，而又受上層壓力，形成冰粒，無數冰粒可成為巨大冰塊，如果向下流動，就成為冰河。

冰河會刮削地面、摩擦岩床及挖出石塊而帶走，因而形成冰蝕高地、冰斗、冰蝕脊、冰斗峰、冰蝕谷、冰磧地形及峽灣等各種不同地形。

例如，瑞士境內之馬特洪峰（**Mt. Matterhorn**），位瑞士與義大利邊境上，是本寧阿爾卑斯山脈（**Pennine Alps**）中之最高峰，亦為有名之冰斗峰；美國之密西根湖

黃山勁松

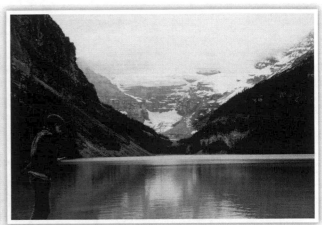

加拿大露易斯湖三面雪山環抱，湖水碧綠，綠如翡翠，來自冰河融雪

（Lake Michigan）與蘇必略湖（Lake Superior）皆係由大陸冰河挖掘而成的低地，其中積水成湖，係為冰蝕湖，至於北歐以長又深的冰蝕谷形成之峽灣聞名，亦皆可成為重要觀光勝地，例如：挪威境內最著名的哈丹格峽灣（Hardanger Fjord）與索格納峽灣（Sogne Fjord），景色壯麗為舉世所稱道。

(三)風成地形觀光遊憩資源

◆吹蝕地形景觀

吹蝕作用所產生的地形有風蝕窪地（blowouts），係乾燥區域的地面或沙丘地帶由於沙漠風暴強烈的吹蝕，把地面上易於運搬的砂礫，搬運到他方，久而久之，地面低窪，稱為「風蝕窪地」。沙漠地帶沙丘之間的窪地均形成於吹蝕作用，例如美國洛磯山脈以東之高平原區內，有數千個淺盆地，形成特殊景觀。

◆風積地形景觀

由風力搬運大量砂土堆積而成的地形，稱為「風積地形」。風積地形分為「沙丘」（sand dunes）與「黃土」（loess）兩類。

沙丘是最常見的風積地形，係砂礫隨風前進遇有障礙物時，風速頓減，沙粒堆積地面，可成小沙丘，如沙量繼增，可發展成大沙丘。依據沙丘的形狀分有縱沙丘、橫沙丘、新月沙丘等。例如，在埃及沙漠中常見的縱沙丘，高達100公尺；伊朗境內則有高達200公尺以上者，沙丘的寬度約為高度的六倍，蔚為奇觀，是遊客常至之處。

黃土係淺黃色含石灰質的細土，土質硬度不大，具有透水性。其來源一是來自乾

在杜拜附近的風積地形上滑沙是當地特有的遊憩資源　　美國錫安國家公園內的石質沙漠是風蝕而成的地形

燥的沙漠，另一是來自冰河前端的外洗平原。堆積地區多半是半乾的貧草原或半濕潤的茂草地帶。例如，阿根廷北部的彭巴草原的黃土，係由安地斯山脈東側乾燥地帶吹來，並經河流沖刷、搬運，再行沉積而成，現為世界著名農牧業發達的地區。

◆沙漠地形景觀

乾燥地區會形成兩種不同類型的沙漠：(1)「沙質沙漠」（sand dune desert），例如非洲之耳格（Erg），沙丘連綿，如波濤起伏，沙海無際甚為壯觀；(2)「石質沙漠」（stone desert），係該地無沙丘分布，僅積有薄層的細砂或礫片，其下為部分裸露或全裸的岩床，是由風蝕作用而形成的地形，如蒙古高原上的「戈壁」地形，或稱為「礫漠」。

(四)溶蝕地形觀光遊憩資源

溶蝕地形是地表石灰岩層，受水的溶解作用和伴隨的機械搬運作用形成的各種地形景觀。

世界最著名的溶蝕地形觀光景點，包括南斯拉夫的喀斯特區（Karst District），當地到處都是石灰岩區。法國中央高原南部的科斯（Causse）區，有數個石灰阱及蜂窩狀的石灰洞，曾為歐洲古代原始人穴居之所。而美國猛獁石灰洞區（Mammoth Cave Region）位於美國中部，範圍包括田納西州、印第安那州、肯塔基州等地，為一廣大的石灰岩區。另外雲南的石林、貴州的魚河洞、廣西的桂林和陽朔一帶，皆是景色如畫，有「桂林山水甲天下，陽朔山水甲桂林」之說，馳名世界，是造訪中國必至之觀光景點。

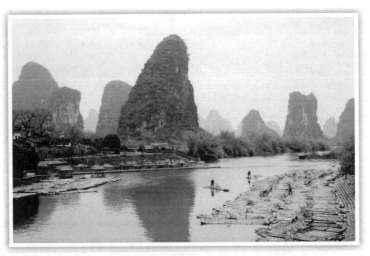

中國廣西工農橋的溶蝕地形

四、水文觀光遊憩資源

(一)海洋觀光遊憩資源

◆海灘觀光遊憩資源

　　海灘是主要觀光資源之一，因為人們很早就在海灘上從事各種活動，而陽光（sun）、沙灘（sand）與海水（sea）是主要構成要素，在海灘可從事日光浴、垂釣、拾貝、海灘球類活動等；在海上可從事游泳、衝浪、風浪板、風帆船、獨木舟、遊艇、潛水、拖曳傘、觀賞珊瑚與熱帶魚等 各項活動。

福隆海水浴場之沙雕藝術季及海灘活動

拖曳傘活動景觀

世界各地有許多著名的海灘觀光勝地，例如：美國東岸的邁阿密（Miami），是世界著名的避暑勝地，各種世界選美比賽及國際級競技、會議，都會選在當地舉行。綿延13公里長的海灘，到處都是水的世界，在此可享受日光浴、海水浴、遊船、釣魚等各種水上活動。其他如夏威夷（Hawaii）歐胡島最有名的威基基海灘（Waikiki Beach）、澳洲的黃金海岸（Gold Coast）、泰國的芭達雅（Pattaya）、印尼的峇里島（Bali）、法國在地中海最佳度假勝地尼斯（Nice）等，皆以海灘度假聞名於世。

至於島嶼的海洋觀賞活動，以位於澳洲昆士蘭省（Queensland）東北外海的大堡礁（Great Barrier Reef）舉世聞名，是有名的「海上花園」，長達2,000公里的礁嶼，四周皆是色彩鮮艷的珊瑚礁，海水溫和，棲息著無數的生物，到處都受到大自然的保護；其中綠島（Green Island）和磁島（Magnetic Island）現已開闢成度假勝地，有住宿和休閒的設備，可以從事游泳、潛水、划船、釣魚、挖牡蠣及打高爾夫球等各種活動。

與海中生物共優游

◆**海岸觀光遊憩資源**

海岸觀光資源主要是在陸上從事海岸邊的各種觀光旅遊活動，例如觀賞沿岸自然景觀如日出、日落、潮汐、奇岩、怪石、斷崖絕壁海岸、海蝕地形（海穴、海崖、波蝕台地等）、海積地形（沙灘、沙嘴、潟湖、陸連島、單面山）等。除了自然景觀外，尚有人文景觀可供觀賞，例如聚落、漁港、漁村、燈塔、海洋生物博物館、海港大型建設、碼頭等。

例如，美國加州之聖地牙哥（San Diego）是美國在西岸的重要軍港，也是南加州最有名的觀光海港城市。當地有景色生動的海濱，也有海邊洞穴穿梭在海岸高崖之間，而且陽光照耀，海上又可從事滑水與揚帆，陸上又有富歷史意義的洛貝茲之家（Casa de Lopez），也可登上海事博物館中的三桅古帆船「印度之星」參觀。

(二)河川觀光遊憩資源

◆湍流險灘景觀

河流上游的高山地區，河床坡度較陡，由兩側谷壁滾落於河水中之大小石塊甚多，阻礙水流，流水越過石塊，洶湧激蕩，加以河床表面之大小石坑形成亂流，流水通過亂流產生渦流，是為挑戰體力，從事冒險之激流泛舟、河川漂流、源頭探險、地下河探險之好地方。如台灣秀姑巒溪、美國亞利桑那州之科羅拉多河（Colorado River）等。

◆瀑布景觀

瀑布有單一瀑布（leap）及多段瀑布的區別。黃果樹瀑布屬於單一瀑布型，懸流高達60公尺。委內瑞拉之安吉爾瀑布，屬於多段型，懸流高達979公尺。

至於名列世界七大奇觀之一的維多利亞瀑布（Victoria Falls），又名咆哮的雲霧，其為非洲贊比西河中游的大瀑布。

◆峽谷型河流景觀

峽谷（gorge or ravine）是兩山之間，谷底狹窄，兩側谷壁甚為陡峻，河水可以占有谷底的全部，並淹沒兩側谷壁的下部。世界上著名的峽谷很多，例如：中國黃河之壺口與龍門；長江之瞿塘峽、巫峽與西陵峽；至於美國科羅拉多河之大峽谷，是世界上最深、最長的大峽谷。

◆寬廣河流景觀

河流在中下游，匯集各支流，水量豐沛，河岸寬廣，是人類利用最多的地方；

加拿大Natural Bridge的湍流險灘景觀

中國廣西的德天瀑布景觀美若仙境

美國大峽谷之壯麗景觀　　　　　瑞士利茵特拉根湖畔的小鎮景觀美不勝收，讓人流連忘返

例如，法國的羅亞爾河（Loire River）是法國最長、最美的一條河流，流經法國中部肥沃的農業區，蘊育沿河兩岸許多名勝古蹟。至於流經花都巴黎的塞納河（Seine River），是一條最具歷史意義與浪漫色彩的河流，沿岸可觀賞到協和廣場（Palacede la Concorde）、羅浮宮等名勝。至於德國境內之萊因河，沿岸之古堡、聚落、教堂等古蹟林立，是前往歐洲旅遊必到之處。

◆人工河道景觀

人工河道包括運河、引水河與排水河等，例如蘇伊士運河是紅海和地中海間的重要交通孔道；至於世界聞名的義大利水都威尼斯（Venice）的大運河（Canal Grande）兩旁，排列約有二百座以上大理石宮殿，都是十四到十八世紀所建造哥德式或文藝復興式建築，洋溢著水都的情調。

(三)湖泊觀光遊憩資源

陸地上的水體，除了河川以外，尚有在地表窪處蓄水而成的湖泊。世界著名的湖泊觀光資源很多，例如：世界最深的地層斷陷湖為位於西伯利亞的貝加爾湖（Baikal），其景色美麗，為著名的遊覽勝地；日本最大的淡水湖——琵琶湖（Biwa），湖光山色，現為國立公園；位於美國和加拿大兩國邊境上的五大湖，是世界著名的風景區和療養地；位於瑞士西南的日內瓦湖，環湖山峰終年積雪，湖山光色，十分秀麗，是觀光客重要駐足點。

瑞士日內瓦湖湖光山色十分秀麗，是觀光客重要佇足地　　　日本長崎雲仙國立公園的溫泉噴口

(四)地下水觀光遊憩資源

　　以各種形式埋藏在地殼岩石中的水稱為地下水。地下水面如果和地面自然相交，可以使地下水流到地面，成為「泉水」（spring）。泉水的溫度如比空氣的每年平均溫度高者（普通以高過攝氏6.5度為準）名為「溫泉」（thermal spring）。

　　日本的箱根風景區是日本的國家公園，其位於伊豆半島之北，基地是相當龐大的死火山焰口，有許多的溫泉，是全日本最著名的溫泉風景區；另如美國黃石國家公園（Yellow Stone National Park）位於美國西部洛磯山區懷俄明州（Wyoming）西北邊境黃石湖地區，多地震、溫泉和間歇泉，最著名的「老忠實泉」因很有規律地每隔九十分鐘噴出高約40～60公尺的溫泉柱一次，因此，每年均吸引全球各地遊客前去觀賞。

五、生態觀光遊憩資源

(一)動物觀光遊憩資源

◆特殊動物群落景觀

　　某些動物之生存條件，受制於當地之特殊地理條件，形成特有之生態環境，因而吸引動物學家與觀光客前往。例如，澳洲墨爾本（Melbourne）東南方之菲利普島（Phillip Island），太陽西落時有成群結隊的企鵝，是墨爾本重要生態觀光據點。

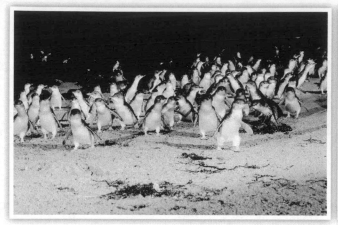

澳洲菲利浦島觀賞日落上岸的企鵝是特殊動物群落資源　　　　　在休閒農場收稻是一種特殊的體驗

美國夏威夷的茂宜島（Maui），是全世界少數絕佳的賞鯨點之一，每年冬天為數不少的抹香鯨自阿拉斯加和極地游到茂宜島附近暖水區避寒，順便繁衍下一代，這也是賞鯨的好時機，特別是當地海域風平浪靜。

◆野生動物自然保護區

自然保護區可分為單一動物群落物種與多動物群落物種；單一動物群落物種保護區，如中國四川臥龍大熊貓保護區、南非喀拉哈里大羚羊國家公園（Kalahari Gemsbok National Park）。喀拉哈里大羚羊國家公園位於南非開普省喀拉哈里大沙漠中的公園，當地之動植物中存有珍貴的大羚羊，因此列為大羚羊保護區，以茲保護其物種之永續生存。

至於多動物群落物種則在世界各地野生動物自然區常可見到，例如非洲肯亞（Kenya）的察沃國家公園（Tsavo National Park），此外，在南非的克魯格國家公園（Kruger National Park），也是舉世聞名的野生動物保護區。

◆動物園

動物園之功能主要是觀賞、科學研究、動物表演與保護繁殖，一般可分為主題動物園及綜合性動物園。

主題動物園是具單一主題之動物園，例如水族館、蝴蝶園、昆蟲館、猴園、鱷魚園等。綜合動物園在世界各地之大都市皆會設置，例如紐約布朗克斯動物園（Bronx Zoo）、日本東京上野動物園、新加坡動物園等皆是。

◆休閒農牧場

　　動物觀光資源除了前述三項外，近年尚有將動物養殖與觀光結合之休閒農牧業，亦成為重要之觀光遊憩資源。以紐西蘭為例，一提起紐西蘭，便會令人聯想到活潑生動的牛羊。位於羅托魯瓦市中心不到十分鐘車程的「愛哥頓」（Agrodome）牧場，是紐西蘭著名的牧場景點，以牧羊表演聞名於世。

(二)植物觀光遊憩資源

◆森林遊樂區

　　由於森林透過自然環境可以調節精神，解除疲勞，抗病強身，因而在世界各地皆有綠色的旅遊基地，例如台灣有台東知本森林遊樂區、大雪山森林遊樂區、太平山森林遊樂區等。而國外如加拿大森林景觀優美的班夫國家公園（Banff National Park），以森林參天、山容壯大、幽谷湖泊構成一幅絕美的風景，漫步其間，呼吸著清新無比的空氣，心胸舒暢開懷，任思緒澄淨，並可享受富含芬多精的森林浴！

日本立高山國家公園以森林參天、幽谷河流構成絕美風景

◆以植物為主的自然保護區

　　每一個地區或國家的植物自然保護區皆有其各自的特殊自然景觀和生態系統，以及珍貴的植物屬種，因此具有科學研究價值和觀光旅遊鑑賞價值。

　　典型的台灣烏來福山村的福山植物園是天然闊葉林的研究中心，也是本省規模最大的植物園，屬於亞熱帶濕潤常綠闊葉樹林。區內依其自然生態、地理環境因素，劃分為水源保護區、植物園區及自然保留區等三區。

◆植物園

　　植物園係以種植與蒐集各地植物為主，具知性、教育與學術研究之價值，例如英國皇家植物園位於倫敦西部，內有種植園區、大型圖書館、植物標本館和實驗室等。位於洛杉磯的漢庭頓植物園（The Huntington Botanical Gardens）占地130畝，除了有十五處花園外，園裡還有典藏珍本書籍及名畫、器物的圖書館及藝術館。

第三節　人文觀光遊憩資源

　　本節擬由古今人類所創造，具有時代性、民族性及藝術性之社會活動、文化成就、藝術結晶及科技創造等之紀錄、現象或遺跡，能激起遊客產生觀光遊憩活動之人文資源分別探討：

一、歷史文化觀光遊憩資源

(一)歷史文物觀光遊憩資源

◆人類文化遺址

　　遺址係指年代久遠之人類活動舊址，已淹沒消失或埋藏於地下，或僅部分殘存者，諸如居住、信仰、教化、生產、交易、交通、戰爭、墓葬等活動舊址。

　　考古學家在世界各地發現許多早期人類活動的遺址，出土的包括遺骸化石、使用過的石刀、石斧、石鑿之類。例如印度尼西亞爪哇人、德國海德堡人、坦桑尼亞舍利人、阿爾及尼亞和摩洛哥阿特拉斯人等遺址、化石的發現和出土。

◆廟壇與陵寢

　　人類出於對天、對神的崇拜，修築許多祭祀的場所，帝王或權貴為了死後能夠仍舊享受榮華富貴，君王常於在世時修築其皇陵，這些早期代表權力富貴象徵的廟壇或

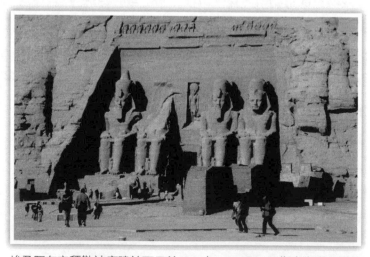

埃及阿布辛拜勒神廟建於西元前1264年，UNESCO指定為世界遺產

陵寢，日後則成為各國重要的觀光資源。前者如希臘雅典的巴特農神殿與中國北京的天壇，後者如埃及金字塔與中國南越文王墓。

◆古城帝都

自古以來，不論古今中外，專制的帝王為鞏固其政權，皆會在帝王之都興建都城，世界上著名古城帝都有中國西安、中國北京、英國倫敦、法國巴黎、義大利羅馬等。

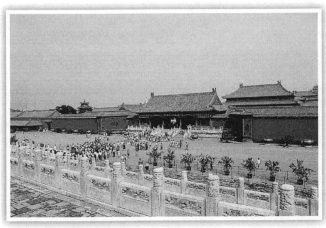

中國北京的紫禁城是歷代規模最大的皇宮，也是世界上最大的皇宮

中國萬里長城始建於二千五百年前周朝末年，為防止北方外族入侵而建

羅馬舊古蹟處處可見

羅馬鬥獸場

◆名人遺跡

人類歷史上有許多的偉人與名人，其生前的一言一行，對日後人類的政治、歷史、文化或藝術上有重大影響。因此觀光客每到一處，都希望瞻仰一下當地的名人與偉人故居；此乃源於對偉人與名人的尊敬，亦是增長見聞的活動。

英國史特拉福是莎士比亞的故鄉，是重要的名人遺蹟觀光地

例如，英國最偉大的劇作家莎士比亞的故鄉史特拉福（Stratford-upon-Avon），仍保留這位偉人出生時的氣息。

◆碑坊雕像

古今中外，為了懷念某一重要人物或事蹟，經常會在一特定之場所刻立碑文或樹碑立像，以留給後人瞻仰，而所立之碑牌與雕像亦成為後人瞭解當時歷史之重要依據。例如美國國父華盛頓紀念碑、義大利佛羅倫斯雕像及比利時的尿尿小童等，均是遊客停駐的景點。

義大利羅馬的四河噴泉是遊客停駐的景點

以愛情故事為背景的雕像令人懷念

(二)傳統文化觀光遊憩資源

世界各地不同的人種和民族都有自己獨特的生活方式和習俗風情，而利用他們居住的形式、信仰、婚姻、飲食、傳統節日活動、藝術品、特產、音樂、舞蹈等來吸引遊客前往的例子，比比皆是。

例如，巴西的嘉年華會、泰國的潑水節、英國的愛丁堡藝術節、日本北海道的雪祭、奧地利維也納的音樂、法國巴黎的藝術、西班牙的鬥牛與佛朗明哥舞蹈、夏威夷的呼拉舞、蘇俄的芭蕾舞、義大利的歌劇、日本的能劇等等，都是遊客不會輕易錯過的重要觀光節目。

二、宗教觀光遊憩資源

(一)山地位置

人類有向高空發展的天性，因此也就對天具有崇拜之意。宗教的基本觀念在於知天、升天，而宗教上的「天」推想是自然界的天，因此若干宗教建築物常建於山峰或山坡。有時山峰本身即為崇拜的對象。

世界各民族信仰的對象不一定是高峰，所謂「山不在高，有仙則名」，因此山所以會成為聖地，都是那裡出現了神，以及有靈魂在那裡降臨。例如，在日本有所謂「大和三山」，從太古時代起就受到人們的崇拜，然而這座山卻意外的低。法國諾曼第附近的聖米歇爾（St. Michael）小岩山係天主教的聖地，每年經常有來自世界各地的觀光客，他們相信大天使聖米歇爾曾降落山頂，自古即被列為歐洲七大奇觀之一。

(二)窟洞位置

窟洞位置有時會成為宗教觀光地，如敦煌千佛洞的佛像和宗書壁畫，大部分係在窟洞中，每年皆吸引大量的觀光客前往參觀與瞭解。

中亞、東亞和印度之窟洞宗教觀光地較為常見，因為洞中不但適於修道，且宜於安置聖所，而近東有窟洞教堂，雖已成為廢墟，僅供觀光、瞻

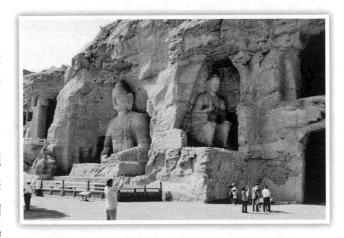

中國雲岡石窟的佛像，每年吸引大量觀光客前往

仰古蹟，但亦足證基督教亦曾利用窟洞。

(三)臨水位置

回教徒重視臨水位置，認為水有洗滌罪惡的魔力，故建立聖地於山泉附近，此在乾燥區域尤較潮濕區域為多。以沙烏地阿拉伯之麥加為例，其為回教的聖地，乃世界五億回教徒的精神堡壘。

印度教更加注重水的宗教價值，常視特定河流之水，可洗淨罪孽。恆河、Yamuna河（恆河支流，與恆河在Allahabad會合）、Godavari河（德干高原東北部，注於孟加拉灣）等諸河河岸，均有聖城興起，每年吸引很多教徒前往朝拜。

三、娛樂觀光遊憩資源

娛樂觀光遊憩資源純粹為了人們的娛樂活動而建設各項設施，其範圍包括參與性及觀賞性運動項目、主題遊樂園及綜合遊樂園、動物園及海洋公園、夜生活、各式餐飲等。

(一)運動設施

2008年的奧運會在中國北京舉行，直到今日其主場館「鳥巢」（國家體育場）仍吸引許多觀光客前往參觀。大阪的巨蛋結合運動、健身、會議、購物及娛樂於一體，遊客絡繹不絕。

(二)主題遊樂園

主題遊樂園或綜合遊樂園方面，以美國洛杉磯、佛羅里達與日本東京及法國巴黎近郊等四處的迪士尼樂園最為人所津津樂道，被稱為現代遊樂場所的奇蹟。園內有遊樂場、劇院、音樂廳、電纜車，既有真人服務，又有假人、假物表演，五花八門，為觀光該城市必定造訪的地方。

以美國洛杉磯的迪士尼樂園為例，前往洛杉磯不到全世界最快樂的地方「迪士尼樂園」，可能會抱撼終生。這個位於洛杉磯東南方約二十七哩安那罕市的歡樂王國，全年三百六十五天都開放，裡面依照設計主題，共分為八個主題園區。在奇幻世界裡，童話故事的情節將一一變為真實的景象；冒險世界則有大型遊樂設施——印第安那瓊斯探險，紐奧良廣場中有加勒比海海盜與鬼怪屋等設施，其他如明日世界、米奇

老鼠卡通城等，都是讓遊客絕對可以玩得盡興的園地，是以一年吸引上千萬的觀光客前往。

再以位於荷蘭海牙（Hague）之馬德羅丹小人國（Madurodam）為例，其為舉世聞名的「迷你小人國」，是荷蘭史跡文物的袖珍縮景，占地約有20,000平方公尺，創始於西元1952年，是Maduro夫婦為紀念其在二戰之中早逝的愛子而出資建立，捐獻土地及愛子生前的各種模型玩具展示，以饗同好。此構想得到各方贊助，設計成像天方夜譚中的小世界，每一件建築景物，都依照原物的二十五分之一的比例做成，包括十一世紀的古教堂，十四世紀的皇宮庭院，中古騎士及現代新式的火車、國際機場、各型的飛機模型等，入夜燈火通明與現實的景觀一樣，為了維持景觀的比例，其所植樹木草坪，永遠不能長大。這是荷蘭歷史文物非常寶貴的文化遺產，也是新興的最迷人的觀光遊樂勝地。

此外，日本九州的海洋巨蛋為亞洲第一個人造海灘，其內親水設施齊備，為青少年遊客最喜好的娛樂場所；豪斯登堡仿荷蘭的田園建築景觀，其內各項模擬的遊樂設施饒富趣味；美國洛杉磯及佛羅里達的環球影城仿電影情節的各項虛擬實境，給遊客深刻的體驗。

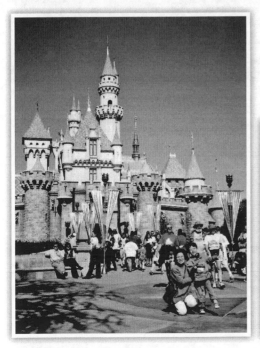

洛杉磯迪士尼樂園奇幻世界

海牙迷你小人國

佛羅里達環球影城仿電影情節的水上追逐爆破場面

日本九州海洋巨蛋的人造海灘

劍湖山遊樂世界有富刺激性的各式遊樂設施

(三)各型俱樂部

　　俱樂部乃因應遊客對觀光遊憩產品高品質的需求而產生，一般均結合sun（陽光）、sky（天空）、sea（海洋）、spring（溫泉或冷泉）、ski（滑雪或滑水）、swim（游泳）、sport（運動）及service（服務）等8S功能所發展而成。遊客置身其中可享有商務、休閒娛樂、親子娛樂、體驗、健身、聯誼、會議、住宿及餐飲等服務。度假俱樂部以Club Med（Méditerranée）最為著名，自1950年創設至今，全世界已有一百二十個以上的度假村。

關島太平洋俱樂部

四、聚落觀光遊憩資源

聚落乃是人類現實生活表現的場所，因此瞭解聚落之結構、配置，在觀光行程中乃是極為有意義且值得深入探討的主題。

(一)防禦性城寨聚落

古代治安不良，為利於防守與自衛，將聚落置於山岡或陡崖之上，例如，到歐洲地中海之地區旅遊，其山崗或陡崖到處可見古堡，係屬防禦性城寨聚落。

(二)丘陵地區聚落

背山面谷、居高臨下的山坡上，既可防風、防洪，又利於耕作，每易形成聚落。例如南韓的慶州（Gyeongju）位於丘陵地上，是新羅王朝的古都，已有一千三百年之久，是韓國歷史上重要的聚落，也是觀光勝地。

(三)平原聚落

位於平原或台地，即地形平坦的地方，利於經營農業之地，常易形成聚落。例如在比利時首都布魯塞爾所在的布拉邦特（Brabant）地區，土地肥沃，在廣植小麥與大麥的農地中，點綴著紅瓦屋頂的農村聚落，形成農村觀光的一景。

(四)谷口與山口聚落

相臨兩區的山口，或山間谷地與平地的接觸點是交通必經和兵家必爭的險要，往往形成聚落，如秦嶺之大散關。美國東岸的瀑布線聚落，現已形成東北部之大都會區帶。

(五)宗教聚落

山明水秀、遠離塵囂、適於修心養性之場所，如台灣獅頭山、山西五臺山以及法國聖米歇爾山等，皆在當地形成宗教聚落。

(六)礦業聚落

礦產豐富地區，每有礦業聚落形成，如台灣之瑞芳、九份山村，早期因發現金礦，淘金客蜂擁而至，全盛時期九份一地人口達四萬多人，酒家林立，有「小香港」之稱，如今礦坑荒廢了，淘金客走了，燈紅酒綠的景象不再，但舊有的老舊房屋與聚落經過整修後已成為聞名全省的觀光據點。

(七)河口聚落

河流離開谷地、兩河會流或會流湖泊處，由於水運便利，是商旅必經、貨物集散之地，易生聚落。例如中國上海位於長江口，美國紐約位於哈德遜河（Hudson River）河口。

(八)岩岸聚落

岩岸曲折水深或海岬，河海交會處以及掌控海運必經之要衝，均易形成聚落。例如盧森堡的首都盧森堡市（Luxembourg City）與國同名，位於阿爾澤特河畔，早期是一個要塞，有極深的峽谷，現有宏大的橋樑橫跨其上，田路及綠蔭散布其上，是一個景觀美麗的聚落。

(九)綠洲聚落

乾燥地區地面水或地下水豐富之地區，易形成聚落。例如中國塔里木盆地，因有中國最長的內流河——塔里木河，而能在當地成為聚落。

五、交通運輸觀光遊憩資源

(一)陸路交通運輸

◆鐵路

從蒸汽火車的年代開始，火車可說是最早的長途大眾交通工具。現今火車的角色在許多地區也已經從交通轉變為觀光的功能，搭乘火車的旅客除了能欣賞沿途的山光水色，更別有一番懷古閒適的浪漫情懷。而且今日世界各國城市在發展之初，通常會將火車站規劃於市區附近，因此從事鐵路之旅的最大特色，便在於自助旅行的旅客，很容易就能藉著火車抵達市中心，解決許多交通上的不便。且通常在車站附近還設有遊客服務中心（Information Center），方便遊客進行旅遊諮詢。此外，歐美的火車具有相當準時的優點，以火車作為交通工具，可精確地掌控旅程，尤其歐美火車上的服務人員大都相當有服務遊客經驗，且大多諳英語，可使遊客在旅途中獲得不少協助。

◆公路

◎汽車旅遊

早期之旅遊地，因受交通限制，餐廳、旅館均設於鐵路或碼頭不遠之處，但自從汽車旅遊風行以後，以汽車旅遊為導向的設施與服務大量擴張，高速公路與道路呈網狀分布，遊憩面大量增加，旅遊的行程、汽車旅館等均跟著設立。

在美國使用汽車為旅遊工具者，據統計高達90%以上，因其可自己決定路線、開車與停車，又可攜帶行李及其他裝備，同時可三、五人自助旅遊、自由選擇目的地，並可駕車兜風增加遊憩體驗。在美國、加拿大、歐洲及世界各地均有許多的遊客，以租賃的汽車從事橫越大陸的旅行。以我國人而言，最近正盛行到國外自助旅遊，亦是先以飛機為交通工具，到達異國後，再租賃汽車從事旅遊，觀覽各國的風土民情。

◎休閒與露營車旅遊

休閒車依功能不同，可從事旅行、住宿（自走式房屋拖車）、露營、越野等多種用途，可依需要在汽車後面加一拖車組合而成。

利用露營車來旅遊，在國外行之有年。這種旅遊方式的好處在於行程相當自主而隨興，可以視天氣及大夥的遊興，隨時機動調整每個點的停留時間，方便且自主性極高。

◎巴士旅遊

搭乘巴士的優點在於價格低、可及性高,並可由窗戶欣賞風景增進遊憩體驗,因此,較易從事團體旅遊。故在重要之名勝觀光區,隨著觀光客的增加,遊覽巴士之地位亦日趨重要。

許多人會選擇巴士旅遊,多半是受到其低廉票價的誘因,事實上巴士旅遊的另一項好處是遊程彈性較大、自主性較高,旅人可以享受自己親自規劃行程的成就感。

在歐洲、英國、美洲等先進地區,都有相當發達的公路系統,提供巴士旅遊絕佳的條件。通常這些巴士公司還會結合一些經濟型的旅館如青年之家、B&B等,使住宿的旅館就位在巴士動線附近,增加了不少便利性。在國外行之有年的半自助旅遊Trafalgar等玩法,就有許多巴士遊程在行程之中。

◎自行車旅遊

單車之旅是最能讓參與者玩得盡興的旅行方式。據有海外單車旅遊經驗的專家表示,騎乘單車不用擔心體力的問題,只要會騎單車、想體驗不同旅遊樂趣的人都可以參加這項活動,因為即使體力實在不濟,半途也有支援車能夠提供支援,以利於適度補充體力。

風車與鬱金香的國度荷蘭,約於4、5月氣候溫和宜人時上路,駕著鐵馬穿梭在鬱金香花海中,真是「近」享美景呢!奧地利、瑞士、澳洲、紐西蘭及美國蒙大拿州等地,也因自然環境別具特色,亦是單車之旅的適合地點。但有些地點的地形困難度較高,出發前得先細思量一番。

單車之旅可以貼近美景

埃及金字塔下騎乘駱駝是觀光客的最愛

◎騎乘動物與觀光

　　騎乘動物最常見者是騎馬，因為騎在馬背上，奔馳於山脈及草原之間，享受森林鄉間的新鮮空氣，穿越沙灘、農場、森林及叢林，的確是一件賞心樂事。一般遊客可以自由選擇半天、一天或由專人陪行的更長路程。

(二)水路交通運輸

◆豪華郵輪

　　豪華郵輪載運觀光客在海上遨遊，已取代往日之定期客輪。今日海上遨遊的最長航線是挪威到加勒比海的航線。海上遨遊與東方特快號火車一樣，是提供一種特殊的假期旅遊體驗，主要是具有安詳、寧靜與羅曼蒂克的情調，即如電視影集《愛之船》之性質的旅遊。豪華郵輪就像是海上的度假旅館，其遍布加勒比海、地中海及其他地區。

◆破冰船

　　除了一般郵輪外，亦可從事南北極的破冰船之旅，不過參加極地破冰船之旅必須有一個心理準備，就是極地天候變幻莫測，航行路線及時間都是由船長在氣候及安全考量下做安排，加上極地物資有限，船上設備和一般阿拉斯加、加勒比海那種豪華遊輪之旅大不相同，事先認清極地之旅的探險性質，才能深刻體驗大自然之美，感懷上帝造物之用心。

開往阿拉斯加的豪華郵輪停靠溫哥華

渡輪可同時搭載汽車、休閒車或遊覽車橫渡海面或河面後繼續遊程

◆渡輪

除了上述之海上遨遊外，輪船尚可作為橫渡陸地的「渡輪」使用。世界上有許多地方，渡輪可同時載運汽車、休閒車或遊覽車橫渡海面或河面後，再繼續其未完的遊程。如橫渡英吉利海峽（English Channel）、愛爾蘭海峽（Irish Sea）、北海、北美的大湖區（Great Lakes）等。

◆遊艇

利用遊艇在海上或河面上從事一日或數日的欣賞海岸或河岸景觀之旅，亦為水路觀光的重點，如尼加拉瓜瀑布（由紐約到安大略Ontario）、密西西比河（Mississippi River）以及長江三峽之旅均吸引許多的觀光客。

◆橡皮筏

使用橡皮筏在激流中泛舟是新興的一種旅遊活動，在世界各國的湍急河流中，皆有此項活動。例如在紐西蘭陶朗加（Tauranga）附近懷羅亞（Wairoa）河，以及皇后鎮的Shotover，都是紐西蘭體驗這種驚險水上活動的主要地區。

(三)航空交通運輸

◆大型航空器

在國際觀光中，航空觀光已成為不可或缺的一環，其最大的優點是速度快，安全舒適，不受地形、水陸分布影響，例如英國與法國共同研發的協和號（Concorde）飛

小飛機搭載觀光客俯瞰港灣美景

機，時速達到2,100公里，由紐約飛倫敦僅要三個半小時，縮短了大西洋兩岸之間的距離。

◆小型航空器

飛在高空，在斷裂的冰河上空徘徊，欣賞蔚藍的冰海，在活火山地區降落，或乘飛機飛往雪白一片的雪峰等，不管您選擇輕型飛機、水陸飛機、雪上飛機或是直升機，在空中遨遊都有另一種賞景情趣。例如觀光客前往紐西蘭時，可以從奧克蘭坐水陸飛機或直升機俯視附近的哈拉基（Hauraki）海灣及島嶼的無限美景。

六、現代化都市觀光遊憩資源

新的現代化都市，大都為鋼筋水泥大廈建築，如觀光飯店、大百貨公司等，全球幾乎雷同，惟東西文化之不同背景，方可表現不同的都市景觀。以都市的商業中心區而論，美國和歐洲等現代化大城市中心區，白天人潮熙來攘往，而晚上則人去樓空，所餘居民少之又少。東方都市則不然，白天固然市場繁盛，行人擁擠，晚上夜市仍很熱鬧，商業與住宅不分，同處一地。因此觀光現代化都市應由都市之機能、內部結構、位置、特性著手。

(一)機能性空間

都市機能（function）就是大部分居民活動表現其所在都市特有的景觀。譬如日

本熱海乃溫泉之鄉，熱海之就業人口中有一半以上從事與溫泉觀光有關之工作，因此，其都市表現觀光機能最為明顯，其他如工業城、商業都市或商港，均表現其特有之都市景觀。

◆宗教生活

世界各國均有一種或多種宗教為全國人民所信仰，如中國都市到處可見寺廟，基督教和回教社會的城市，教堂和清真寺分布在都市中各個角落，且為十分具特色之建築，形成重要的觀光資源。

◆教育文化設施

如大學城、公共圖書館、電影院、歌劇院、博物館、紀念館、音樂廳等。

◆交通設施

如道路、鐵路、輪船碼頭、機場、港口、交通運輸工具等。

◆公共建築物

如皇宮、總統府、議會大樓、鐵塔、紀念碑等。

溫哥華聖玫瑰大教堂

義大利聖馬可大教堂外活動景觀

◆經濟生活

銀行、郵局、醫院、電信局、百貨公司、購物中心、夜市、飯店、餐廳、大小商店，均依不同的經濟基礎、社會制度與文化背景，展現其不同的都市景觀。

土耳其君士坦丁堡之回教清真寺

由巴黎羅浮宮金字塔往外看之景觀

融合西班牙巴洛克風的華麗歌劇院

溫哥華公共圖書館

挑高的科學實驗展演空間

開天窗明亮多彩的購物中心

(二)都市空間景觀

　　每一個都市皆因建造的年代與社會背景不同，而有不同的時代感覺與空間感覺。空間感覺可以讓我們去體會與我們不同的生活方式，生活在不同空間的人，有一部分生活經驗是無法交換、無法溝通的。以台北市和新加坡兩個都市來加以體驗，兩個都市的人民過著不一樣的生活，以不一樣的觀念在處理各自的生活，他們就產生不一樣的信仰、不一樣的價值觀，所以對事物接受的程度（生活型態改變的容忍程度）也完全不同。

　　商店的組成，有它生活的暗示。街道是生活的記憶體，提供生活的變遷。而城市的生活，可以顯現該地的生活特質與腳步，例如都市生活的緊張程度、空間的擁擠程度、生活型態的寬容度（多樣化）、消費能力等，均可由外在之都市活動中表現出來。

　　以日本東京街頭為例，路上人滿為患，每個人走路均非常緊張快速，如果你要在路上散步，則後面的人同樣會往你身上推，逼著你不得不快步走，充分展現都市生活的緊張、忙碌。

　　觀光一個都市，應由各方面加以觀察，要想在觀光都市體驗快樂與豐收，首先要能認識城市寬容、愉悅的一面，如果懂得欣賞，就能夠樂在其中，享受理解、分析、體認別人怎樣生活的快樂。

見證城市生命力的觀光都市景觀

觀光遊憩資源系統規劃原理

CHAPTER 3

單元學習目標

- 瞭解系統之概念及其構成
- 建立觀光遊憩資源系統規劃架構
- 瞭解觀光遊憩資源規劃之相關理論
- 瞭解觀光遊憩資源規劃之發展過程
- 瞭解觀光遊憩資源規劃之作業層次
- 建立觀光遊憩資源規劃之操作流程

第一節　觀光遊憩資源系統規劃之涵構

一、系統之概念及其組構

　　系統是在特定時間下，具有特定目的之若干具有相互關係的要素所組成的一個集合體。在系統中，每單元所受的刺激和反應出的實際行動，都應與其他系統的單元產生交互作用而成有條件的關係。另外就系統的操作而論，對於系統環境之考慮，則思考中的系統成為大系統之單元，而系統單元微體分析，則成為下一層級的次系統，於是乃產生有一層級之系統結構（**圖3-1**），此亦即Alexander（1968）所謂系統中心應包括：(1)整體系統（system as a whole）；(2)衍生系統（generating system）。

　　觀光遊憩資源規劃行為可視為一種「系統」，在此一系統中，除了應把握既存的機能外，亦必須藉豐富之構想擬定一組決策，以決定未來的行動。尤其，在現今需求條件日益增多、機能更行複雜的情況下，規劃行為必須透過系統分析方法，對於外部環境的各種模式（pattern）作理性的解析，以數理科學之「量」的分析賦予「質」的觀念，而使其分析能力達及更大之範疇。

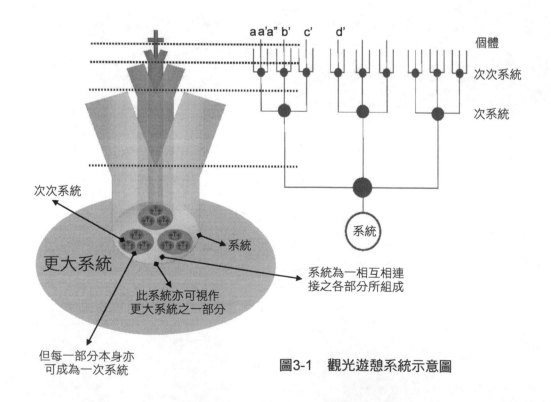

圖3-1　觀光遊憩系統示意圖

二、觀光遊憩資源系統規劃架構

在系統的觀念下，任何觀光遊憩資源皆可視為一個系統。觀光遊憩系統錯綜複雜，概略而言，包括遊客、觀光遊憩資源與體制三個層面，在此系統中，遊客是主體，觀光遊憩資源是客體，兩者間透過法令規章及機構組織面的運作密切關聯，遊客的活動於焉遂行。

圖3-2顯示，從使用者需求面來看，組成觀光遊憩系統的主體——遊客，透過政府機制面及投資經理面（合稱體制面）傳輸的資訊系統取得觀光遊憩系統的客體——觀光遊憩資源與設施的資訊，利用交通運輸系統前往使用，以獲得活動體驗的滿足。從觀光遊憩資源供給面而言，觀光遊憩資源供給使用，受到政府部門依據法令規章之管制，同時亦與民間共同擔負提供與經營管理觀光遊憩資源及其設施之責。在體制面上，政府機制面及投資經理面除了提供經營管理觀光遊憩資源外，亦提供教育引導、

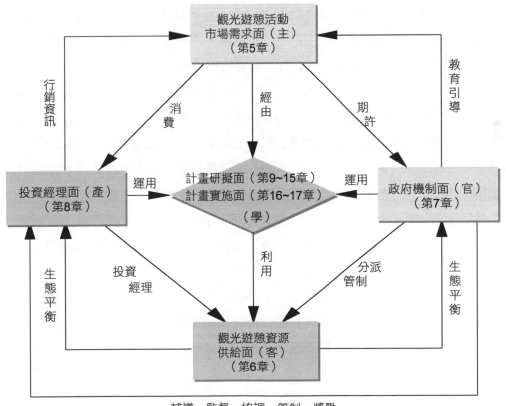

圖3-2　觀光遊憩資源系統規劃架構示意圖

行銷資訊、交通運輸、其他商業服務設施等。而使用者則對政府及民間投資部門有所期望。此外，政府機制面亦負有輔導、監督、協調、管制、獎勵投資經營面之功能。

觀光遊憩系統受社會、經濟等變化的影響，隨時代而變化，同時亦受組成系統之各組件的不同觀點影響。如就使用者需求面而言，系統目標為獲得多樣觀光遊憩活動體驗，提升生活品質；從體制面觀，在政府機制面上，系統目標在增進土地利用價值，提供多樣化之觀光遊憩功能；在投資經理面上，則在創造活動之需求，增加企業體利潤；從觀光遊憩資源供給面來看，則在永續保存、利用觀光遊憩資源。

「遊客」一旦使用觀光遊憩資源，其目的即在追求活動體驗的滿足，活動體驗的產生係受從事活動每一過程的影響，每一過程均影響遊客體驗之滿足程度，包括生活時間結構、資訊取得、來往交通、資源與設施狀況及現場活動。

觀光遊憩「資源」原本僅當供遊客消費行為之標的資源，其創造利用與消耗具動態性質，隨時間與空間而變異。觀光遊憩包含許多的環境屬性，如空間、地形、地質、歷史文化、生態特色及氣候條件等。但這些屬性是否構成活動需求的條件，與其能成為使用標的有一定程序：首先為評鑑，其次為考量區位、社經條件及與各種土地利用的競爭，作合理的空間安排，劃設為各類觀光遊憩活動地區。

由圖3-3可瞭解觀光遊憩資源能否滿足遊客的品質需求，與其規劃及所提供設施之質與量（計畫研擬面），以及經營管理（計畫實施面）有密切關聯。此外，觀光遊憩資源在開發過程可能導致若干不良的環境衝擊，如無限制或採取妥善措施，可能導致所欲供各類活動使用的觀光遊憩資源破壞而影響品質，因此在開發過程中除了以計畫研擬面予以分區，利用承載量或可利用限度等概念經營管理外，亦可利用開發許可或環境影響評估，予以評估各項設施提供之適宜性或減輕影響程度的方式。

基於上述理念，從觀光遊憩「資源供給面」來看觀光遊憩活動系統，則觀光遊憩資源的調查、評鑑、分派、規劃等「計畫研擬面」，以及建設與經營管理等「計畫實施面」，乃成為觀光遊憩規劃區環境系統的重要因素。

至於「政府機制面」及「投資經理面」因涉及法令規章、機關組織與相關之各種制度等，使得「遊客」與「觀光遊憩資源」亦即供需兩因素發生關聯。政府為管理當地生態資源永續利用，而需限制若干土地使用之利用形式，從而影響部分居民與地主的權益；政府一方面也負責當地環境經營及提供若干必要的設施（如交通運輸設施），此對環境品質的改善與生活素質的提升具顯著的助益。民間投資者基於營利，提供觀光遊憩設施或投資商業服務業（如餐飲旅館），均需利用若干土地資源。因此，如何激發政府部門與民間投資部門共同開發觀光遊憩規劃區，以提供使用者更多

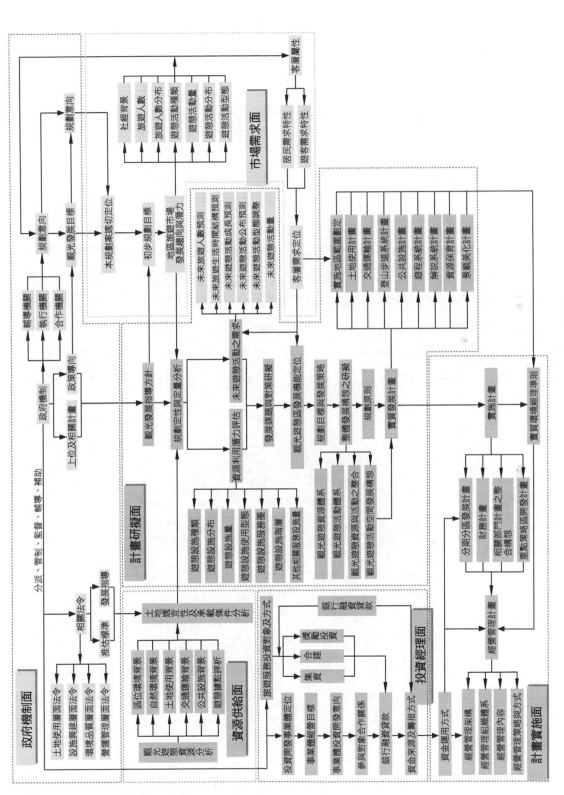

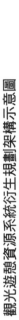

圖3-3　觀光遊憩資源系統衍生規劃架構示意圖

之觀光遊憩活動空間，乃觀光遊憩規劃案中「計畫研擬面」與「計畫實施面」所應關注的主題。

第二節　觀光遊憩資源規劃之理論基礎

一、基本理念

觀光遊憩資源規劃涉及之學門領域寬廣（**圖3-4**），舉凡社會學（觀光社會學）、心理學（觀光動機）、人類學（主客關係）、政治學（政策課題）、地理學（觀光地理）、生態學（自然原貌設計）、經濟（觀光投資發展）、環境研究（環境管理）、建築（景觀設計）、農業（農村觀光）、公園與遊憩（遊憩管理）、都市及區域規劃（觀光規劃與發展）、行銷學（觀光行銷）、歷史學（歷史觀光）、法律（觀光法令）、體育（運動觀光）、企業管理（觀光機構管理）、交通運輸（觀光運輸設施）、旅館及餐飲管理（觀光接待）及教育學（觀光教育）等均與其相關聯。

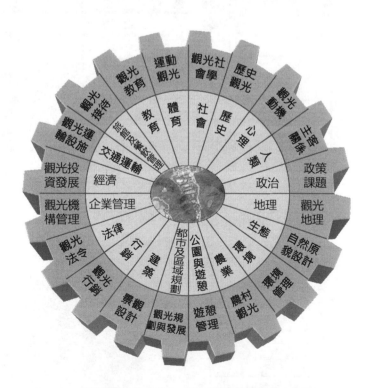

圖3-4　利用觀光促成大學內各學門研究領域的實踐

　　觀光遊憩資源規劃是一個複雜的系統，由**圖3-5**可藉由觀光與觀光經營管理之組成內容，一窺觀光之複雜現象。

　　圖3-5是以觀光客為中心所形成之觀光與觀光經營管理涵構示意圖。圖中以觀光客為所有活動與行為之中心，規劃時可依規模上至國際級或國家級觀光產業管理機構，下至各級政府觀光管理部門等，作為促進或是規劃發展以及促銷的組織。

　　透過這些組織統合觀光產業之營運部門，包含娛樂、餐飲、冒險及戶外遊憩、遊憩據點、活動設計以及住宿、觀光服務、交通運輸等。而這些過程必須以建立觀光環境為前提，例如科技的配合、政府政策、基礎建設、公共設施以及文化、資訊部門等各方面整合。並且要具備自然資源與環境之條件，例如氣候、地形或是住民。

　　而在此系統之外圍則需要相關單位透過其基本哲學觀進行觀光研究，擬定政策與願景，形成策略與規劃發展，並且加入行銷活動。其間尚需要進行訪查，透過實際觀

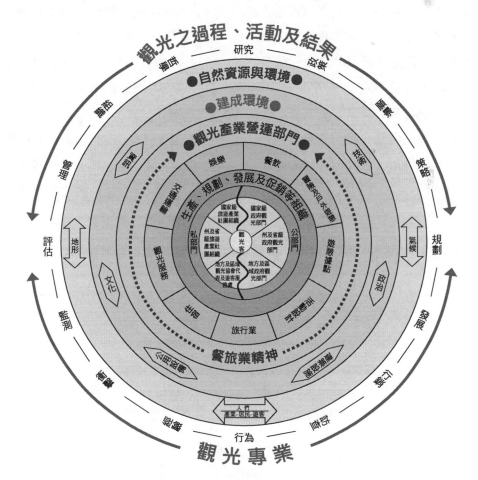

圖3-5　觀光之現象──觀光與觀光經營管理之涵構示意圖

資料來源：Goeldner & Brent Ritchie (2011).

光行為與經驗，考慮可能會產生的衝擊，再加以監測、評估與管理。

在學術研究的進程中，理論一直居於策略性地位，從人類行為歷程與相關學術思潮關係中可織理出一般研究觀光遊憩資源規劃的類型有：(1)從人的生理需求方面來研究（觀光遊憩活動所需資源之空間或設施規模與尺度）；(2)從人的心理變化方面來研究（人對觀光遊憩資源的品質、形式之滿意度）；(3)從人所開發的觀光遊憩資源來研究（人對各觀光遊憩區所作的分析、統計、研究）；(4)從人與其所開發的觀光遊憩資源間之關係來研究（人從事開發或經營觀光遊憩區之作法與策略）。然而像觀光遊憩資源規劃這門新興的學科，通常需經過相當長的成熟時期，方能談及發展思想的學源，而後才有理論的建立。自理論的初步成形，經過中間階段對其主要組成內涵的實證試驗與連續的重組和重試，到最後可供實用的階段，其間的歷程是相當漫長的。

本書並不想建構牢不可破的理論來供觀光遊憩資源規劃者應用，因為無論是自然或人為，有形或無形的觀光遊憩資源，常因不同的人在不同的時代與不同的地方而有不同的表現。從事觀光遊憩資源的開發不是一個人的事，是屬於大眾的，所以具有社會性；而觀光遊憩資源又非短時間即可造就的，是經久積累的，故有其歷史性；因各地的自然環境情境不同，在不同的基礎上所開發的觀光遊憩資源亦不盡相同，故任何建構出的理論證諸不同現實條件後，總難免有所疏漏。

規劃方面的理論一般可分為四種：(1)規範性理論；(2)分析性理論；(3)實體性理論；(4)程序性理論。它們分別代表價值觀、過程、技術與規模品質。雖然四者各有所司，但卻不可分割，缺一不可，且應結合為一相互回饋聯繫的體系，茲將四者間之關係說明如次：

(一)規範性理論與分析性理論之關係

規範性理論代表遊客、投資者及政府部門等對觀光遊憩資源規劃產物的價值觀，然而此價值必須建構在對相關資訊分析的基礎上，方能將價值觀浮顯檯面。

(二)規範性理論與實體性理論之關係

實體性理論界定觀光遊憩資源之空間（設施）品質與規模（質與量），它是價值觀的衍生物，空間品質的好壞與數量的多寡必然隱含了價值觀。

(三)規範性理論與程序性理論之關係

觀光資源規劃必須透過理性的思維過程將遊客、投資者及政府部門的價值觀轉化

為對觀光遊憩資源空間品質（設施）及規模（質與量）之實際欲求。

(四)分析性理論與實體性理論之關係

觀光遊憩資源之空間（設施）品質與規模（質與量），必須透過分析的技術織理出一定的評定準則，以求得均衡。

(五)分析性理論與程序性理論之關係

分析性理論利用分析技術上承規範性理論所衍生的目標（價值）體系，而得能往下研訂準則供實體性理論界定分析觀光遊憩資源空間（設施）之品質與規模，其上、下承接的分析過程其實與程序性理論的原意並無二致。

(六)實體性理論與程序性理論之關係

實體性理論界定觀光遊憩資源空間（設施）之品質與規模，它是價值觀（目標）達及的最終呈現，有時以「準則」的形式先行提出，而經由不斷地向價值觀（目標）回饋檢正的過程，與遊客、投資者及政府部門之欲求相契合。

二、理論與實務之範疇

在本章第一節中論及觀光遊憩資源系統規劃架構主要係由「觀光活動市場需求面（主體）」、「觀光資源供給面（客體）」、「投資經理面（產業界）」、「政府機制面（官方）」及「計畫研擬面（學界）」、「計畫實施面（學界）」等六個構面組成。站在研究學問的立場而論，「計畫研擬面」及「計畫實施面」兩者代表著觀光遊憩資源規劃案之「擬定」及「執行」。一個成熟可行的規劃成果報告書應該告訴業主（產業界或官方）最後所規劃的藍圖或願景為何，以及如何適時適地逐步開發落實，以供遊客使用。

觀光遊憩資源規劃作業是整合「活動需求」與「資源供給」間「供需平衡」的一系列連續不斷的分析過程，「需求」植基於價值觀的決斷，包含著遊客體驗、投資者的利益與政府部門的社會責任，因此與「觀光遊憩活動體系理論」、「個體遊憩需求行為模式」、「總體市場需求模式」、「投資經理者決策取向模式」及「政府政策導向模式」等「規範性理論」所衍生出來的理論有著密切的關係。而「供給」則源於觀光遊憩資源空間（設施）供給的「品質」與「數量」，因之與「觀光遊憩資源空間

結構理論」、「空間與設施配置模式」、「空間與設施細分派模式」及「空間與設施形式經理準則」等「實體性理論」所衍生出來有關檢討「質與量」的理論有關聯。至於如何將活動的「需求」轉化為空間的「供給」，則有賴於分析技術的培養，故而將「價值取向」探討所得出的規劃「目標」，透過「分析技術」轉化為指導空間「質」與「量」的分派準則，乃為「分析性理論」學習的重點，規劃分析是一種技術，它含括「資訊蒐集與處理」、「資源承載量分析」、「資源使用適宜性分析」、「景觀資源分析」、「遊憩供需量預測」、「電腦輔助分析」、「方案評估」、「環境影響評估」、「財務分析」及「經營管理」等技術。

由「價值觀」研究所織理之「規劃目標」，經由「分析技術」而得出指導「準則」，並據以作空間（設施）的「實體」分派，必有一定的程序推演，緣此，屬於一連串作業「過程」的「程序性理論」乃應運而生，其衍生的理論包括「動態經營規劃法」（Dynamic Management Programming, DMP）、「可接受改變限度規劃法」（The Limits of Acceptable Change Planning Framework, LAC）、「遊憩機會序列法」（Recreation Opportunity Spectrum, ROS）及「一般傳統規劃過程理論」等，規劃者可依規劃案性質參仿使用。

由**圖3-6**可以瞭解圖右側之四個「理論面」可用於圖左側「主、客、產、官、學」等構面的「實務」規劃上，藉由「理論面」與「實務面」不斷地參照運用，以求得觀光資源規劃中「活動需求」與「資源供給」之供需平衡。

第三節　觀光遊憩資源規劃程序

一、觀光遊憩資源規劃之發展

觀光遊憩資源規劃思潮隨著所關注的規劃課題與目標的變化而不斷演進。Gravel於1979年將觀光遊憩資源的演進分為兩個時期——「非整合性方法」（non-integrated approach）及「整合性方法」（integrated approach）。前者著重開發案內部經濟計量的規劃，規劃之初先探討遊客客源市場，接著對基地進行技術性的規劃，甚少考慮開發案對外部環境的衝擊影響。Gravel認為規劃方法演變的轉折點是1960年代的中期所提出的「主要計畫」（master plan），它是一項綜合性的計畫，重視外部環境的重要性，觀光遊憩資源規劃應考慮規劃區內部與外部因素之交互影響關係。

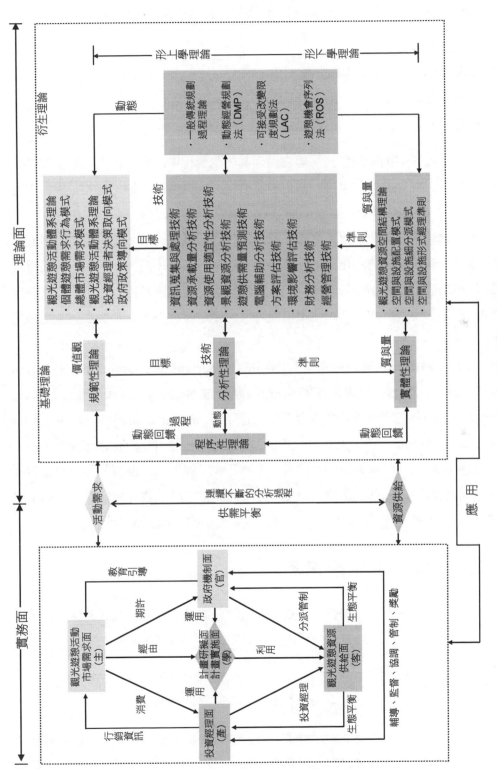

圖3-6 觀光資源規劃理論與實務範疇示意圖

此一整體性的「主要計畫」體現如下四個層面的規劃內容（Murphy, 1985）：

1.確立目標與標的。

2.市場與資源的資訊之蒐集與分析。

3.替選策略方案之發展。

4.決策過程。

雖然主要計畫考慮的面向較廣，但它仍因其規劃過程中政府公部門扮演決策的地位強大，抑制了民間私部門的發展，使得規劃的結果太過僵硬、缺乏彈性，而與現實較為脫節。

由於遊客屬性的多樣化，以及各觀光遊憩區相互競爭，因此更應有廣泛而多面向的規劃考量，促使規劃的方法相對地亦趨向於系統化，系統規劃方法的引入，使得觀光遊憩區的規劃演化為連續性的規劃作業，規劃過程中強調應經常對各階段的規劃結果進行回饋修正，使規劃內容能因應環境與時代的變遷而調整，以常保觀光遊憩區的吸引力。

加拿大安大略的觀光與戶外遊憩規劃系統（Tourism and Outdoor Recreation Planning System, TORPS）是觀光遊憩區系統規劃的先趨，M. Baud-Bovy與F. Lawson於1977年提出「戶外遊憩規劃中的產品分析程序」（Product's Analysis Sequence for Outdoor Leisure Planning, PASOLP），使得系統規劃方法運用在觀光遊憩資源規劃上進入了新的發展紀元。該規劃程序仍保有「主要計畫」的內涵，但更強調開發案對社會經濟以及自然環境之外部性衝擊的避免，如果開發案經評估對社會經濟及自然環境造成衝擊，則須回饋修正已規劃內容，以確保環境生態的永續發展與平衡。

二、觀光遊憩資源規劃之作業層次

所謂規劃之作業層次，係指針對規劃之課題作最適當之處理方式或程序而言。規劃分層執行是在逐漸縮小土地及資源使用之可選擇範圍，觀光遊憩區之規劃可分為下列各層次：

(一)目標層及政策層──系統計畫

系統計畫是為適應現在及未來之需求，訂定觀光遊憩區整體系統之分類及各類之功能與位置；亦即訂定欲開發之觀光遊憩區之發展方向（目的）及範圍界限，同時確

立觀光遊憩區與其他土地資源使用間之關係及與其他觀光遊憩區間之相互關係。

(二)策略層——基本計畫

基本計畫是依據系統計畫中所確立之觀光遊憩區之發展方向與範圍，進行該觀光遊憩區內觀光遊憩活動之分類及限制分析，並訂定區內土地使用分區管制，主要公共設施、遊憩設施、解說設施之配置及管理規則，同時訂定設計準則，以為各項主要設施設計之依據。

(三)技術層——工作計畫、設計

工作計畫是將觀光遊憩區內各土地使用分區之區域作進一步之使用劃分，或某些單項線狀設施之進一步配置，或某些單項廣域性質資源之進一步經營管理之規劃，以為保育或建設之依據，同時訂定設計準則，以為各項設施及建築物進行設計依據。

(四)執行層——建設及保育

執行層係依據前開各項計畫內容，進行觀光遊憩區之開發建設，並於開發及未來經營過程中隨時考慮資源的保育。

規劃必須分層次，使下位計畫能在上位計畫目標及政策指引下，正確並充分的利用有限的觀光遊憩資源，而上位計畫亦能因下位計畫深入研究的結果，對觀光遊憩區使用情形有更多的瞭解，而可將目標及政策作適時適勢之修正，以符合時勢之需求，這樣的分層分工才能有效的運用人力和財力。

三、觀光遊憩資源規劃程序之構成

任何一種理論架構與操作方法，在實務規劃上皆有其啟示與引用之意義，惟規劃本身有其獨特之地區性與資源性質，且因各規劃案側重之內容與擬解決之課題不同，而造成理論與方法適用之差異。因此，在理論檢視層面應與地區特性相結合，並針對資源利用與其面臨之發展課題加以融合運用，始有其正面之意義。

基於觀光遊憩規劃區特有之環境背景資源特質以及其整體發展之體認，可歸納其規劃設計作業係以「資源導向」（resource-oriented）之遊憩發展，並於資源永續利用前提下，整體分派與引入遊憩設施與服務。

參考本章第一節所建構之規劃架構及其衍生之規劃架構（參見**圖3-2**及**圖3-3**），

規劃理論與實務必須透過良好的程序互動

以及對相關規劃程序理念之瞭解，可研擬出一般觀光遊憩區規劃作業之流程，如圖
3-7所示。茲說明如下：

(一)工作準備階段

本階段主要揭示觀光遊憩區規劃之目的、性質、空間範疇與工作內容，期能整合
全區的整體發展計畫，進而建立整體規劃架構，擬定調查、分析、評估等工作計畫與
項目。

(二)期初座談會

透過期初座談會之機會，邀請業主及專家學者，針對規劃案之規劃內容、規劃過
程與方法、預期規劃成果等，提出寶貴的意見，以作為後續規劃工作進行之參據。

(三)現況調查與資料蒐集評估階段

針對觀光遊憩區之「規劃地區」與「研究地區」分別進行現況調查與基本資料蒐
集分析，以掌握其附近地區特性及可能之課題。

(四)發展課題與目標研擬階段

透過對規劃地區資訊的深入瞭解，擬定計畫之課題及發展目標，以作為未來開發
方向之重要依據。

(五)整體發展構想研擬階段

本階段主要是依據規劃策略研擬未來之發展構想，提供實質建設計畫依循參考。

(六)期中簡報

透過期中簡報之機會，將所研擬之發展構想向業主說明，徵詢業主之意見作適切的修正，使構想案更能符合需求，以供下階段發展計畫研擬時依循參考。

(七)實質建設計畫研擬階段

綜合前述之發展課題、規劃目標與策略，以及發展構想原則，進行各項因應未來實質建設之計畫作業。

(八)環境影響說明階段

就規劃地區開發施工及營運時對環境可能產生之影響提出說明，並建議相應之預防對策。

(九)執行計畫研擬階段

◆實施計畫

根據前項實質建設計畫，訂定各細項計畫之配合實施作業要項。

◆經營管理計畫

對於已研擬之細項計畫，從經營管理層面加以輔助，一方面使遊客及相關主管機關能對計畫之執行就近監督，另一方面可對於實質設施及非實質設施加以管理維護及美化保育。

(十)期末簡報

依據期中簡報各專家所提出意見，完成修正作業，並針對實質建設計畫及執行計畫，提出期末簡報，進行方案評估討論。

(十一)規劃成果編製階段

在方案的討論及修正作業完成後，進行規劃報告及圖書之編製，並將完整規劃報告書送交業主。

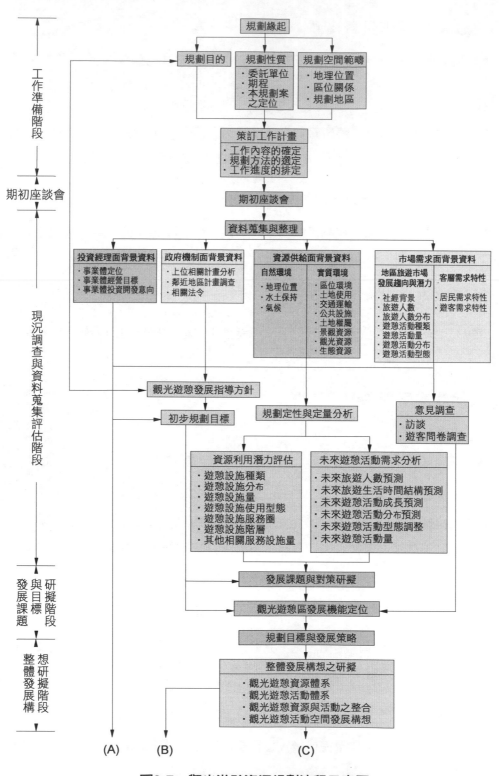

圖3-7　觀光遊憩資源規劃流程示意圖

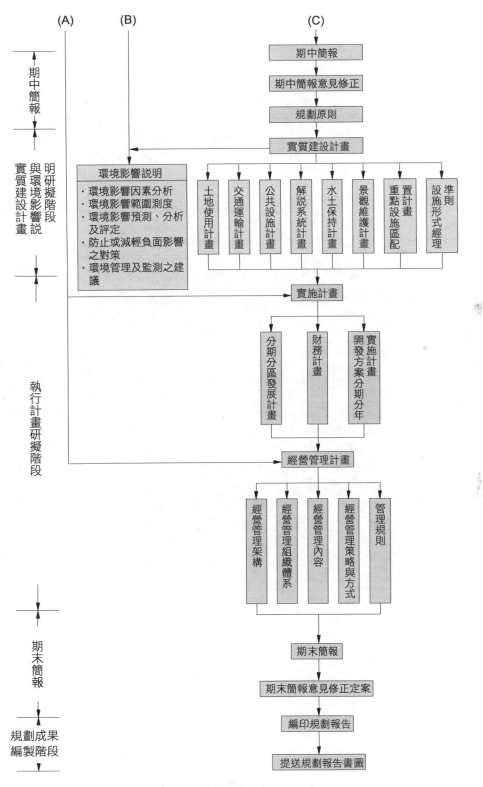

（續）圖3-7　觀光遊憩資源規劃流程示意圖

PART **2**

資訊之蒐集、調查與分析

觀光遊憩資源規劃之資訊系統

CHAPTER 4

單元學習目標

- 瞭解資訊系統含括之層面
- 瞭解資訊系統所對應之空間層次
- 瞭解資訊系統之構成內容
- 介紹資訊蒐集之方法
- 介紹資訊調查之方法
- 探討資訊庫建立之方法

第一節　資訊系統之範疇

　　資訊（information）是資料（data）與訊息（message）之統稱，觀光遊憩資源規劃所需之資訊種類與數量龐雜與繁複，對於規劃者而言，如何將其作有效之分類與處理實是規劃作業上首要之重點，欲對觀光遊憩資源規劃之資訊系統有一完整之瞭解，必須先對各式各樣之資訊作一有系統之分類與處理。在資訊之分類上如何就其所屬層面，妥適歸類，因規劃案之不同而有不同層面處理方式，而透過分散資訊之處理，使之成為一可用、好用及有效率之資訊，實為一重要之課題。大體而言，不論其規劃案之類型為何，大致上，可將資訊就關鍵層面、空間層次及涵構予以分類。

一、資訊系統之關鍵層面

　　資訊系統依前文第三章第一節所述之系統規劃架構可分為四大層面（請參見**圖3-2**）：觀光遊憩活動市場需求面、觀光遊憩資源供給面、政府機制面、投資經理面等，茲就各層面分析時所需之資訊內容作如下之說明：

各式各樣的資訊應做有系統的分類與處理

(一)觀光遊憩活動市場需求面之資訊內容

對觀光遊憩區規劃案作初步定位後，首先須針對本規劃案作初步規劃目標之研定，此工作涉及該規劃案所在地之地區旅遊市場之發展趨向與潛力，用以瞭解未來使用本觀光遊憩區可能之需求客層，資訊蒐集與分析之層面包含了研究地區之社經背景、地區旅遊人次（以月、季或年作統計）、地區旅遊人數之分布情況、遊憩活動之種類、遊憩活動種類之數量、遊憩活動之地理分布情況及遊憩活動之型態等，從上述資訊之整理與分析，從而獲知規劃區未來之客層屬性，並針對客層屬性透過市場區隔化進行分析，以決定未來該觀光遊憩區可能服務的目標客層。

(二)觀光遊憩資源供給面之資訊內容

觀光遊憩資源之分析，從環境供給面之角度觀之，包含了區位環境背景、自然環境背景與社經環境背景，其中社經環境背景又含括了土地使用、交通運輸、公共設施及公用設備等因子。

資源供給面資源分析之目的在於瞭解地區環境背景狀況，通常我們會透過資源使用適宜性分析及承載量分析之方式對其作進一步之分析與瞭解。

(三)政府機制面之資訊內容

本層面可透過政府機關之角色定位、政策與計畫之指導及相關法令三個層面以分派、管制、監督、輔導或補助規劃案之進行。

◆政府機關之角色定位

政府機關依其對規劃案之角色，可分為輔導機關、執行機關及合作機關，不同機關之角色對規劃案而言，彼此間可能存在著相異之關係，規劃進行中，應對相關政府機關之意見作適度之訪查，依各相關政府機關對規劃案之指示，可得知規劃案未來之規劃意向及執行作為。

◆政策及計畫

可分為政策導向與上位及相關計畫層面，依此二層面可推導出觀光發展指導方針。

◆相關法令

相關法令包含土地使用、設施興建、環境品質與營建管理等四層面，依法令之規定，求得發展之指導方向及相關數據推估之標準，以作為規劃案在「質」與「量」適

法性層面之判別參考。

(四)投資經理面之資訊內容

投資經理面包含參與投資之對象及方式，其中參與投資之對象，應探討其投資開發事業體之定位、其經營目標、開發意向，參與投資對象彼此間之合作關係；另外應關切之重點，著重於投資經營企業體之資源體質（能力、財力、人力等資源）、資金之來源及籌措方式。

二、資訊系統之空間層次

觀光遊憩資源規劃的空間層級可大可小，其範疇甚為廣泛，舉凡洲或國與國間之高層級規劃，乃至國家層級規劃，下至區域層級規劃以及地方土地使用規劃、基地細部規劃等皆包括在觀光遊憩資源規劃的範疇中，是以不同層級之規劃，其在資訊之蒐集、整理、分析上，會因空間層級之差異，而有所不同，茲將在規劃中各空間層次資訊需求之不同分為下列幾項，分別予以說明（**圖4-1**）。

(一)國際觀光層級

在國際觀光層級（international Tourism level）的規劃中，由於涉及各國之間的往來，因此資訊首重下列數項：

1.國際間的交通運輸服務、交通的流動及交通可及性。
2.遊客在不同國家的旅遊計畫。
3.鄰近國家主要吸引遊客的特色和設施。
4.各國市場行銷策略和推廣計畫。

上述四點係為推動國際間觀光遊憩計畫所應蒐集的資訊。因此在國際間為促進各國彼此間之合作，有許多的國際組織出現，以配合各國間觀光規劃行銷、合作之進行。例如世界觀光組織（World Tourism Organization, WTO）為全球最大之促進國際觀光合作發展的組織，迄1990年已有一百零六個會員國和贊助會員國參與。世界觀光組織與聯合國所屬機構及其他特殊機構皆有密切關係，並參與聯合國之開發計畫，同時也贊助各國與觀光有關之相關計畫。

除了WTO以外，其他為促進國際觀光合作、開發與計畫，所組成之組織尚有

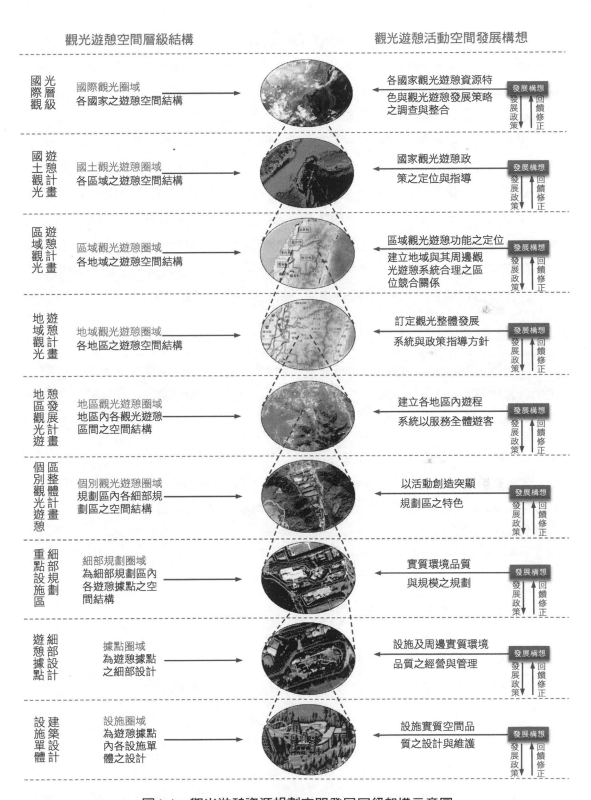

觀光遊憩空間層級結構　　　　　　　　　　　觀光遊憩活動空間發展構想

國際觀光層級　國際觀光圈域　各國家之遊憩空間結構　各國家觀光遊憩資源特色與觀光遊憩發展策略之調查與整合　發展構想　發展政策　回饋修正

國土觀光遊憩計畫　國土觀光遊憩圈域　各區域之遊憩空間結構　國家觀光遊憩政策之定位與指導　發展構想　發展政策　回饋修正

區域觀光遊憩計畫　區域觀光遊憩圈域　各地域之遊憩空間結構　區域觀光遊憩功能之定位建立地域與其周邊觀光遊憩系統合理之區位競合關係　發展構想　發展政策　回饋修正

地域觀光遊憩計畫　地域觀光遊憩圈域　各地區之遊憩空間結構　訂定觀光整體發展系統與政策指導方針　發展構想　發展政策　回饋修正

地區觀光遊憩發展計畫　地區觀光遊憩圈域　地區內各觀光遊憩間之空間結構　建立各地區內遊程系統以服務全體遊客　發展構想　發展政策　回饋修正

個別觀光遊憩區整體計畫　個別觀光遊憩圈域　規劃區內各細部規劃區之空間結構　以活動創造突顯規劃區之特色　發展構想　發展政策　回饋修正

重點設施區細部規劃　細部規劃圈域　為細部規劃區內各遊憩據點之空間結構　實質環境品質與規模之規劃　發展構想　發展政策　回饋修正

遊憩據點細部設計　據點圈域　為遊憩據點之細部設計　設施及周邊實質環境品質之經營與管理　發展構想　發展政策　回饋修正

設施單體建築設計　設施圈域　為遊憩據點內各設施單體之設計　設施實質空間品質之設計與維護　發展構想　發展政策　回饋修正

圖4-1　觀光遊憩資源規劃空間發展層級架構示意圖

國際航空運輸協會（International Air Transport Association, IATA）、亞太旅行協會（Pacific Asia Travel Association, PATA）、國際民航組織（International Civil Aviation Organization, ICAO），以及CTO（Caribbean Tourism Organization）、TCSP（Tourism Council of the South Pacific）等各種組織。

世界上雖有各種為促進國際合作之組織，但是此種國際規劃之階層，一般皆較為脆弱，主要係一個計畫之施行，需要仰賴各國之合作；然而這些方案之推展，主要需由各地區之觀光遊憩計畫的支持，因此各國在考慮其區域觀光遊憩計畫時，對此國際計畫常會先考量自己國家之利益，因此計畫之推行轉為複雜。例如在中美洲進行之馬雅文化大道（Maya Road）的觀光計畫，其計畫範圍全長1,500英里，位於馬雅考古地區，計畫由中美洲之墨西哥、貝里斯、瓜地馬拉、宏都拉斯和薩爾瓦多等五個國家參與，但因各國立場不同，致使計畫之推展不易，難以得到預期成果。

(二)國土觀光遊憩計畫

國土觀光遊憩計畫（national tourism and recreation plan）是一個國家最高層次的觀光遊憩資源規劃，因此其資訊蒐集之範圍廣泛，層次較高，以策略為主，其資訊之蒐集涵蓋下列幾項：

1. 國家之觀光遊憩政策。
2. 實質環境因素：包括主要吸引遊客之因子、觀光遊憩發展地區的選定、國際交通聯繫之通道與據點，以及國內觀光設施與服務的交通網路。
3. 其他相關公共設施。
4. 住宿設施與服務之數量、型態與品質。
5. 觀光組織結構、觀光法規與投資政策。
6. 市場行銷策略與推廣計畫。
7. 教育與訓練計畫。
8. 觀光遊憩設施之發展與設計標準。
9. 社區、文化、環境和經濟之考量與衝擊（impact）之分析。

目前台灣地區並未見到具體可行之國土觀光遊憩計畫。

(三)區域觀光遊憩計畫

一個區域層級的觀光遊憩計畫（regional tourism and recreation plan）係以一個國

家中的某個區域為其計畫範疇，通常其範圍是一個省、一個州或為一個島或群島，而此計畫是在國土觀光遊憩計畫之下，因此其上位計畫包括國土觀光遊憩政策與計畫，是以資訊蒐集係在國土觀光遊憩計畫的指導下，蒐集相關資訊，其資訊蒐集涵蓋下述範圍：

1.區域之觀光遊憩政策。

2.區域交通可及性和區域內觀光遊憩設施與服務的交通網絡。

3.觀光遊憩吸引力的類型與區位。

4.觀光遊憩發展據點（如度假區）的區位。

5.區域層級之環境、社經、文化之考量與衝擊之分析。

6.區域層級之教育與訓練計畫。

7.行銷策略與推廣計畫。

8.觀光行政組織、法規與投資政策。

9.計畫之階段、短中長期發展計畫與分區條例。

10.觀光遊憩設施發展與設計標準。

區域觀光遊憩計畫雖與國土觀光遊憩計畫的空間層次與位階有別，但其特殊性在於區域觀光遊憩計畫有時會因國家疆域之大小，而列於與國土觀光遊憩計畫同一位階。例如在一個小國之國土觀光遊憩計畫，因疆土較小，故常會結合區域觀光遊憩計畫，而整合為一個計畫。

以台灣而言，「台灣北部區域計畫」即屬於此一層級。

(四)地域觀光遊憩計畫

在某些國家或區域需要地域觀光遊憩計畫（sub-regional tourism and recreation plan），其上承區域觀光遊憩計畫，而研究之範圍可能跨縣、市界，如北部濱海遊憩系統、山岳系統等，但所規劃不若地方性或遊憩地規劃之詳盡，因此地域觀光遊憩計畫為區域觀光遊憩計畫的分支，因此其資訊之範圍略有：

1.吸引遊客的資源情況。

2.住宿和其他觀光遊憩設施與服務的區位。

3.地區交通的可及性。

4.區內交通運輸網絡和其他相關設施。

例如「台北市觀光整體發展計畫」或「宜蘭縣觀光整體發展計畫」皆是屬於本範疇。

(五)地區觀光遊憩發展計畫

地方性的觀光遊憩發展計畫（local tourism and recreation development plan），主要內容係針對計畫區域內，各種觀光遊憩據點、度假村、都市觀光遊憩地、觀光遊憩資源潛力、發展現況、區位關係、旅遊模式，甚至可配合其他發展條件，例如當地產業特性、都市聚落發展等，以協助該地區釐清各觀光遊憩據點應有之角色與地位，並據此作為長期策略及實質開發建設的參考依據。

因此舉凡飯店或其他住宿設施、零售商店或觀光遊憩設施、公園或自然保育區、交通道路系統、區域航空、鐵路系統與車站區位；以及相關之公用設備，如給水、電力、排水、廢棄物和電訊設備；其他如環境和社經文化衝擊、行政組織、財務狀況、分區條例和建築、景觀等，皆為其資訊蒐集範圍，同時亦應考慮遊客的需求和流量分析等問題。

本層級計畫因屬地方性，因此地區觀光遊憩發展所需之土地使用規劃，或是市容美化、觀光遊憩景點之改善等皆為本位階之計畫範圍。

(六)個別觀光遊憩區整體計畫

個別觀光遊憩區的整體計畫（development area land use plan）之主要資訊蒐集，包括該觀光遊憩區內之環境條件、資源潛力、現有配合之措施、建議初步的開發構想等，以作為研擬主要計畫、細部計畫及重要公共設施建設的依據。

是以個別觀光遊憩區整體計畫是就區內各種不同用途之建物、設施配置予以規劃，例如主題遊樂園區、飯店、餐廳、遊客服務中心和遊客相關服務設施之配置，以及通路、步道、公園、景觀區與其他土地之相關設施之配置。

(七)重點設施區細部規劃

重點設施區細部規劃（facility site planning）主要係針對據點實質規劃及設計範圍內之重要建築或主題等相關設施，以及植栽環境保護措施等配置，提出具體構想，以及研擬配合土地使用及建築管制辦法等，以利提升觀光遊憩區環境品質。

例如度假地、飯店、餐廳及觀光景點等之建築與景觀等規劃，以及如國家公園、古蹟或考古遺址、資訊文化中心和其他提供遊客使用之設施的規劃等，皆屬於本範疇。

(八)遊憩據點細部設計

遊憩據點細部設計（recreation positions detailed design）主要係針對遊憩設施及周邊實質環境品質之細部設計，屬建築設計之範疇。

(九)設施單體建築設計

設施單體建築設計（facility architectural design）主要係針對遊憩據點內各設施單體之設計，著重在設施實質空間品質之設計與維護。

三、資訊系統之涵構

觀光遊憩資源規劃資訊系統的組成，可以依其特質劃分為動態與靜態；依其類型，可分為空間資訊與屬性資訊；而就其結構則可分為階層式、網路式與關聯式等三種資訊庫，茲分述如下：

(一)資訊系統之特質

◆動態資訊

動態資訊的來源，主要是依目前或過去所獲得的資訊來預測未來可能的情形。依規劃之需要，檢討所需預測之時間歷程，依所蒐集到的資訊，來瞭解觀光遊憩系統的長短期變動趨勢。因此所蒐集的資訊，係以過去所做之調查、建檔的基本資訊，或已出版之統計報表等資訊，予以適當的整理與分析，以獲取現今之需要或預測未來。

由於動態資訊主要是在於預測未來的情形，同時是依時間歷程來瞭解觀光遊憩系統的變動趨勢，因此這類資訊必須建立在靜態資訊的定期蒐集與調查基礎上。是以資訊獲得，需要長期而規模較大的工作程序。資訊的蒐集，大抵均依賴靜態調查資訊或出版的統計資訊，給予適當調整而予以使用。

◆靜態資訊

事實上，觀光遊憩資訊的來源，並非全依時間歷程為主軸，有些資訊係以前未曾建檔，有些為順應某一個別規劃案之需要，而另做調查，有些是需重新調查更新資訊，因此有必要做靜態的現況調查，以作為規劃或研究之用。

亦即觀光遊憩資訊之分析，常以靜態調查資訊，模擬現有的型態，以建立符號模式，然後輸入動態資訊的預測值，以推測未來現象的理論基礎。靜態資訊主要是由實

際調查獲得，諸如：家庭訪談調查、觀光遊客屬性調查、觀光遊憩資源調查、土地使用調查等。

(二)資訊系統之類型

地表上之各種自然環境與人文資源皆可視為一種資訊，這些資訊可以區分為空間資訊與屬性資訊，茲分述之：

◆空間資訊

亦即其資訊係以空間之相對位置之型態以點、線、面、立體等方式呈現，其資訊形式可依座標、距離、面積等差異來區分，其型態如**表4-1**所示。

◆屬性資訊

所謂屬性資訊，主要係以文字（屬質）或數字（屬量）之資訊形式來呈現某種事物之現象之特徵，其可以報表、報告、量度或圖示之表示來呈現，如**表4-2**所示。

(三)資訊系統之結構

資訊庫裡儲存的空間與屬性資訊會隨使用者的需求或時間之演變，而產生新的資訊，為了滿足使用者之需求，以減少資訊重複儲存及能正確快速讀取，以利未來資訊庫擴張，須設計合適之資訊儲存結構，目前資訊系統結構分為三類，茲分述如下：

表4-1　空間資訊型態表

	點	線	面	立體
呈現方式				
資訊形式	•單一座標組 •無長度或面積	•具有相同始終點的一串座標 •有長度和面積	•具有相同始終點的一串座標 •有長度和面積	•面積加垂直座標 •有面積、長度與高程
舉例	•解說牌 •涼亭 •公車站牌 •公用電話 •植栽	•登山步道 •解說系統 •道路交通 •河流 •公共設施管線	•規劃區地理位置圖 •規劃區區位關係圖 •規劃區平面圖 •土地使用現況圖 •遊客服務中心	•設計透視圖 •基地岩層走向圖 •基地坡向分析圖 •基地等高線圖 •基地坡度分析圖

表4-2　屬性資訊型態表

	報表	報告	量度	圖示
呈現方式	觀光統計 — — — — — — —	觀光規劃書	交通量 始 100ft 70 終 88ft	森林 湖 公路
資訊形式	•字 •阿拉伯數字 •數字	•文字 •圖	•數字	•文字 •數字 •陰影 •符號
舉例	•許可書 •各種指標	•計畫書	•交通流量	•街名

◆階層式資訊庫

　　資訊是一對多（one-to-many）或父母／子女的關係，利用一個鍵（key）建立兩資訊間的關係。因此，資訊的儲存為樹狀（tree）結構形式。資訊擷取，必須依照資訊庫內設定的路徑，或上或下到不同資訊層次來尋取，此種結構最大缺點在相鄰要素重複儲存，浪費儲存空間，增加儲存與擷取成本。

◆網路式資訊庫

　　網路式資訊庫結構將相鄰或共同要素結合，以節省儲存空間。網路式通常採用環式指示碼結構（ring pointer structures）來表示現象複雜的拓樸結構。這種結構最大缺點在於資訊編輯、更新較為困難，必須改變原有相連的資訊結構。

◆關聯式資訊庫

　　關聯式資訊庫是簡單的記錄形式，儲存在一個二維表格中，記載兩種相互關聯的屬性。整個資訊庫的設計，是以共同屬性為基礎，連接每一個二維表格間的關係。所以這種結構除了關聯的屬性之外，它與其他資訊結構無任何關係，資訊結構獨立性高。這種結構主要缺點在尋取無關聯性資訊花費時間較長。

　　三種資訊庫結構各具優劣點，資訊結構的選取受到研究目的、性質影響，如果系統作為圖書查詢之用，資訊間具有明確關係，則階層式資訊庫較為適宜。系統假若必須處理大量空間分布及屬性的資訊，關聯式資訊庫能夠詳細記載相鄰及相關現象間的關係，較為適宜。

第二節　資訊之蒐集與調查方法

一、資訊的蒐集方法

　　規劃資訊的蒐集方法，大致可分為相關文獻蒐集法、觀察法、現場勘查法、空照判釋法、訪談法。茲分述如下：

(一)相關文獻蒐集法

　　相關文獻集法乃是由官方資訊或其他研究機構或從文獻與檔案中取得資訊的方法。規劃上由於有些資訊很難直接調查得到，如人口數、國民所得、遊客數等資訊；是以規劃上經常從官方統計年報、相關研究機構或從文獻與檔案中蒐集到符合需要的間接資訊，乃為資訊蒐集最為經濟的方法，例如由觀光局之國人旅遊狀況調查報告、國際觀光旅館營運分析報告等。

(二)觀察法

　　觀察法的使用，主要是在自然的情境之下，觀察遊客的行為與表現，並加以有系統的設計、記錄，用來分析遊客對空間利用的形式及遊客的特性與活動的關係，同時可經由行為的觀察，對與規劃有關的人、事、物等現象，做有意的考察與探究，並觀其發展與演變，以使規劃更能契合遊客的需求。

◆觀察法的分類

◎有結構的觀察（structured observation）

　　有結構的觀察係指嚴格的界定研究的問題，依照一定的步驟與項目進行觀察，同時並採用準確的工具予以進行記錄。亦即有結構的觀察係在相當緊密的規劃與設計下，已先行肯定哪些遊客活動與行為需要觀察，同時也知道一些可能發生的事件和反應類型，因此事先要決定範疇與使用工具，並做準確記錄。這種情形下，其觀察的結果可以用來驗證先前所作之假設。

◎非結構的觀察（unstructured observation）

　　非結構的觀察係對遊客的行為觀察，採較寬鬆而有彈性的態度，進行的步驟與觀察項目較不嚴格，觀察記錄的工具也較簡單，但此法並非隨便為之，亦必須對遊客

行為觀察之項目有清楚的審定，否則觀察時容易只注意遊客活動情境中較特殊或較引人注目的事件及行為，如此得到的觀察記錄就不客觀。至於非結構觀察可分為非結構無參與性的觀察（unstructured and non-participant observation）及非結構參與性的觀察（unstructured and participant observation）兩種方式進行。

1. 非結構無參與性的觀察：是以遊客的行為目的或動機等來作明確的界定，且觀察進行的步驟與觀察項目也沒有嚴格的規定，因此常用來作為探索性的研究調查。

2. 非結構參與性的觀察：有觀察者的參與、參與者的觀察以及完全參與者（complete participant）等三種，其特點在於觀察者的身分為遊客所知道，或本身即為遊客，本法雖因觀察者參與，較容易獲得許多不為外人所知的秘密或私密的資訊，但也因參與程度越高，主觀的成分越大，所獲得的資訊也較難以被採信，而且不易再驗證。

◆觀察法的實施

觀察法實施的步驟，可分為以下五個步驟：

◎步驟1：選擇所要觀察的遊客行為內容

一位觀察者無法同時觀察遊客活動過程中每一種行為，因此在觀察之前，必須先決定所要觀察的內容、行為或事件，其內容應包含以下五方面：

1. 情境：觀察遊客出現時的自然情境與當時環境。

2. 人物：觀察遊客的身分、同伴數、彼此間的關係。

3. 目的：觀察遊客對環境態度、動機、偏好與行為目的。

4. 社會行為：包括行為的目標如何、行動的內容細節等。

5. 頻率與持續力：對某種活動發生時間、出現頻率、延續期間、單獨出現或重複出現等。

◎步驟2：觀察行為的範圍及意義

範圍之界定必須把所要觀察的內容，具體地條列出來。

◎步驟3：訓練觀察者

必須訓練觀察者能用相同的方法觀察，並提供練習的機會，使觀察者能從複雜情境中找出欲觀察的事件或行為，並應訓練觀察者保持客觀、超然的態度，以使結果資訊能被採信。

◎步驟4：觀察的量化

　　一個觀察系統必須包括計算行為的標準方法，例如：將觀察遊客行為劃分為不同之地點、區位、時段或使用頻率等。

◎步驟5：建立觀察記錄的方法

　　為避免觀察記錄的誤差，必須建立或選用一套記錄的方法，一般觀察記錄可分為描述性、推論性及評估性記錄等，選用何種方法全依研究目的而定。

　　遊客行為觀察的記錄，應依據當時之人、地、時狀況，以最為正確的方法為之，必要時可使用照相、錄影、錄音等方法來加以輔助記錄。

(三)現場勘查法

　　現場勘查的方法很多，各種不同的資源應使用各種不同的現場調查方法；人文環境可使用上述之觀察法或採用問卷調查方法，動植物群落之調查可運用生態調查表，例如：植物群落之調查有象限法（Quadrants Method）、樣區法（Sample Plots Method）、條形樣區法（Transect Method）、環狀法（The Loop Method）、可變樣區法（The Variable Plot Method）、四分角法（The Quarter Method）等方法。

　　一般而言，使用現場勘查方法，如果施行的步驟與執行的過程方法正確，則現場勘查所蒐集到的資訊將為最可靠與最正確的方法，惟因所需之經費非常龐大，同時又較浪費時間，尤其是在規劃範疇到達相當大的面積時，其所需編列的預算相當的高，必要時可以航空判讀來協助勘查，以節省人力及財力的支出與負擔。

(四)空照判釋法

　　空照判釋法主要是應用在大規模、大面積的規劃時，為了進一步瞭解整個基地上各種地物、地貌、地形之情形下使用。茲將其施行步驟、時間選定、判讀技巧等分別加以敘述。

◆空照種類的選定

　　由於不同種類的資源各具有其不同的特徵，同時不同的空照種類，適用於不同的資源判釋，是以從事空照判釋，首先應選用正確的空照種類，以求達到判讀上的正確性，並提高判讀的效率。有時因為資訊分類的特徵以及其複雜性，很可能需要兩種或兩種以上不同空照種類的配合使用，才能達到判讀的目的。

◆空照時間的選定

　　某些資源資訊因受限於時間因素，必須在一特定時間照相，方可獲得正確的資訊，例如有些植物只有從春、夏之際所攝得的空照照片才能判別其種類，其他的植物或可能在秋季才能顯示，所以空照時間的選定亦是非常重要的。有時可能需要不同時間或季節的空照照片相互配合，才能判讀出完整的資源分類資訊，因此空照時應注意時間之選定。

◆空照圖片的查驗

　　所取得的空照圖片，應經過下述步驟查驗，以決定圖片是否可資使用：

1. 應從照片上建立地面控制點；這些地面控制點的位置必須座落在下列兩種情形：

 (1)從照片上看，某些地面控制點的所在地有典型代表之各類資源。

 (2)可以代表不同種類資源相互間轉變之地區亦即相互鄰接的地區。

2. 應到實地蒐集這些地面控制點的資源資訊。

3. 將上項之結果與空照照片上判讀之分類相互比較，以證實空照照片判讀之可行性與可靠性。

4. 由不斷回饋以求判讀技術之淨化。在判讀技巧淨化後，依然不能獲得理想的判讀成果時，則空照種類或空照日期就可能要加以修正。

　　空照判釋雖有其便利性，但有許多的資源資訊在現行之空照科技技術下依然是無法取得的，所以空照圖應用者就必須對空照科技的極限要有深入的瞭解。同時對空照科技的成本計算亦要有深入的體認，這樣才不會導致人力、財力的浪費。

◆由查驗結果判斷

　　如果查驗的結果理想，則設法取得全規劃範圍內之空照圖資訊。

◆完成全規劃範圍之資源資訊圖

◆查驗全面判讀圖之精確度

　　其方法如下：

1. 在圖面上以均勻分布的方式和任意選點的方式建立起地面查驗點，這些查驗點必能合理的代表各資源，但又不可與地面控制點重複。

航照圖可以作為判釋地圖上地貌與地物的重要工具（九族文化村航照圖）

2.實地蒐集地面查驗點的資源分類資訊。

3.將第2項之結果與判讀圖上之資源分類資訊相互比較後分析誤差的原因,並修正判讀圖。修正後再回饋到第1項重新開始查驗,直到正確度至少達到95%以上為止。

(五)訪談法

除了上述之相關文獻蒐集法、觀察法、現場勘查法及空照判釋法等,可對基地上相關之事物作深入的瞭解以外,訪談法是獲得遊客資訊最有用與最直接的方法。

訪談法是透過問答的途徑來瞭解某些人、某些事、某種行動或工作,其訪談的對象一般而言包括:

1.遊客。

2.當地居民。

3.與規劃地區相關之專家學者。

4.與規劃有關之相關人員,如政府機關之承辦人員、投資者或未來之經營者等。

至於訪談法的種類,會因規劃之目的、功能、人數、時間、對象之差異而採取不同的方法,惟通常在規劃上較常用者為結構型與非結構型等兩種。

◆結構型訪談法

是一種直接的訪談法,一般是用來蒐集普遍性意見的調查方法,例如遊客之活動項目與認知等。一般研究者在執行結構型訪談時,都預先擬好問題,並由所有的受訪人回答同一結構的問題,而且答案多半可加以標準化。在這種情況下較易獲得量化的數據,有利於用電腦來輔助分析工作,因此本法目前最常被使用。

◆非結構型訪談法

與前項訪談法不同之處在於不期望能從受訪者處獲得同樣類型的反應,而是希望能發掘廣泛而不同層面的意見,因此事先不預定表格、問卷或定向的標準程序,由訪員和受訪者就某些問題自由交談,受訪者可以隨便提出自己的意見,不受限於訪員是否需要。是以問題可以是隨機引發的,因此在執行非結構型訪談時,訪談員之挑選與訓練有其必要性。一般非結構型訪談法可分為集中訪談法、深度訪談法、客觀陳述法、團體訪談法等幾種方式進行。

二、資訊的調查方法

在調查研究的過程當中，除了自然環境的調查外，本小節主要探討的內容係以「人」為對象，至於調查方式擬依調查方法的類型、問卷設計方式、問卷抽樣之設計等方面一一加以分析。

(一)調查方法的類型

調查方法的類型，依獲得資訊的途徑，可分為訪談、電話調查、信函調查等類型。其中以訪談調查為最常使用，且是所有方法中最重要者，惟其詳細之分類已在前一節加以討論，因此本小節擬就各種方式之調查，簡述其要點。

◆訪談調查法

訪談法是被廣泛使用的一種方法，這種面對面的研究方法有其獨特的功能，為其他研究方法所不及。在訪談的過程中，除了片面的語言資訊之獲取外，我們還可以藉著與訪談者當面的溝通，在其言談中，經由身體語言，如面部表情、眼神等，獲取許多寶貴的非語言之資訊。

◎訪談前的準備

訪談調查前一般需要的準備工作，包括相關資訊的蒐集、預先擬定問題、對受訪家庭社會宗教信仰的背景瞭解、時間的安排及地點的安排等，上面數項都要加以準備。

◎訪談員的選擇

訪談員是決定訪談是否成功的關鍵人物，因此選擇非常重要，訪談員應具備專業訓練、專門知識與素養、誠懇幽默的人格特質、隨機應變的能力、觀察力敏銳而客觀、思考清晰、具記錄能力、對訪談問題具高度興趣及具備慣用語言之能力，以使受訪者能產生親切與認同感。

◎輔助工具的使用

在整個訪談過程中，可依需要而準備各種輔助工具來幫助訪談工作的進行。包括預先設計需要瞭解之背景資訊，以增進受訪者之瞭解，也可設計個人背景資料表請受訪者填寫，以利對研究主題之瞭解。另外應有輔助器材之準備，以利訪談進行中之記錄，一般記錄方式有同時記錄法及事後記錄法等兩種，也可考慮使用錄音機或其他如錄影器材，以增加訪談之深度及其真實性。

◎訪談之進行

訪談進行之過程，訪員與受訪者間應要有良好的溝通，因此可分語言與非語言行為兩方面，茲分述之：

1.語言行為：

(1)所提問題必須是可發揮的，以免使受訪者思想受限。

(2)問答技巧必須妥善應用，態度必須客觀。

(3)觸及尖銳問題，受訪者欲迴避時，訪員可以表明自己超然立場，鼓勵發言。

(4)避免離題，並懂得如何引回主題。

(5)不可自作主張作不必要的暗示。

(6)語言表達採取與受訪者所屬社會團體之共同語言，包括措詞及方言，以爭取認同。

(7)訪員不必有太多意見，儘量使受訪者能充分表達其意見。

2.非語言行為：

(1)態度誠懇與懂得尊重受訪者，以獲得真誠的合作。

(2)位置安排適中，兩人太近會有心理壓力，太遠會失去親切感。

(3)可藉手勢、眼神來傳達其意見。

(4)姿勢應自然適中為要，太端正具壓迫感，過於隨便，會顯得不穩重。

(5)語調須親切而且平穩，不可過於嚴肅或輕浮。

(6)面部神情要親切而且穩重，使受訪者產生信任感。

◎訪談之方式

訪談之方式可以分為基地現場訪談及家戶訪談等兩種：

1.基地現場訪談：在基地現場訪談可以減少回答問題與實際旅遊時間間隔所產生之認知差距，並能真正接觸實際真正使用該設施者，而回答率可達90%以上，加以現場訪談，較易瞭解設施之使用程度，並可順利訪談經營者乃其優點；但現場訪談時間受限，一般情況以十分鐘以下為宜。

2.家戶訪談：家戶訪談係依受訪者之方便來安排時間，因此訪談時間可以較長，問題之數量也可增加，同時其對象可包括非參與者，並可嚴格限制抽樣，一般回收率可達90%為其優點；但在家中訪談，受訪者多為成年人，而青少年之意見較難取得，同時因接觸單一受訪者之時間太長，單位成本較高，調查人數少，所獲有關行為及意見多為回顧性，是其缺點。

◆電話調查法

此方法是利用電話與樣本接觸，以電話交談在電話中提出問題與回答問題，此種調查方法經常使用在需要大量樣本，但經費不足、時間又緊迫的情況下，採用本調查方法多採結構型之直接訪談法。

◆信函調查法

這種調查是將問卷寄給受訪者，由其填答後寄回，是研究調查中最常用的方法。信函調查法在費用與時間上均較其他方法經濟，但其回收率低並且無法查證答案是其缺失。回收率低所導致的結果，就是不能有效概括論斷，但可以附贈品或親身訪談不回覆者等方法，來提高回收率。

(二)問卷設計方式

問卷乃是指研究者或規劃者將其所要探討或研究的事項，編製成為問卷，以利分發或郵寄給有關人士，請其據實回答問卷，也可在指導者之指導下當面填答。

基本上，問卷是研究者或規劃者用來蒐集資訊的一種技術，它的性質著重在對遊客意見、態度和興趣的調查，由於它著重在對事實與態度認知上之調查，故並非任何問題都適合用問卷法來作研究，也由於問卷是在瞭解遊客對某項問題或態度，因此較敏感性或牽涉個人秘密性問題，填答者可能不會據實作答，因此應事先預防，例如在問卷填表說明時，保證不洩露個人資訊，以及事後利用觀察或訪談法來加以補救，以印證問卷上之資訊，進而提高問卷之信度與效度。

◆問卷之內容

任何一種問卷，只要是比較完整的，大略可包括三部分：第一部分是有關旅遊活動方面的資訊；第二部分是有關態度與認知方面的資訊；第三部分是個人基本資訊等。

在編寫問卷之初，首先評估研究問題之變項與所做之假設，並選擇問卷之問題形式與問卷之形式，以利問卷之編寫，至於問卷之內容與問題應注意用字遣詞。

1.問卷內容之設計原則：

(1)問題的長短要適度，題數不宜太多，以免花費太多時間，引起填答者反感。

(2)問題的排列，應按理論次序，層次分明。

(3)問題形式儘量求其簡單，最好用劃記或問答式，以節省填答者的精力或時

間。

(4)問題應切合研究假設的需要。

(5)問題之內容宜儘量求其具體化，並以簡單明瞭為之。

(6)問題措詞應避免填答者懷疑到問卷之另有目的。

(7)避免模稜兩可的問題。

(8)避免使用否定敘述的問題，以免混淆。

(9)問題不宜超出受測者的知識和能力。

2.問卷用字遣詞之原則：

(1)避免使用冷僻偏狹的項目和術語。

(2)用語應求簡單，不能太複雜。

(3)字句力求清楚明白，不得含混。

(4)應採客觀的用詞。

(5)避免使用假設和猜測語句，以免導致回答不準確。

(6)情緒化、誘導性及暗示性的字句須避免。

(7)避免不受歡迎或涉及隱私及難以回答之問題。

(三)問卷抽樣之設計

由於時間、經費、人力、物力、技術等各方面的限制，從事調查研究不易採行全面性的普查，因此一般人大都採用抽樣方法。抽取樣本之方法很多，端視研究目的、財力、人力而決定採取之方式及樣本人數之多寡。

遊客調查方法涉及抽樣方法、群體範圍、調查時間等，這些問題甚廣，並非純技術方面的，既要實際可行又要顧慮調查方法之缺陷，因此對於抽樣方法等擬於本小節詳予說明。

◆抽樣方法

抽樣方法是在調查過程中最需要慎重考慮的問題，其可左右此調查之成敗，取樣方式一般可分為隨機及非隨機之抽樣法，茲說明如下：

◎隨機抽樣（random sampling）

此法為在群體中隨機抽取若干個體為樣本，而在抽取樣本過程中，不受研究者或取樣者任何人為之影響，使群體中每一個體均有被抽出之機會。

隨機抽樣由於採用之工具或方法不同，可分為簡單隨機抽樣法、系統抽樣法、分

層抽樣法、集體抽樣法及亂數表抽樣法等。

◎非隨機抽樣法（non-random sampling, purposive sampling）

除了隨機抽樣法外，尚可依研究目的及需要，而有意抽取合乎某種標準之個體為樣本時，所利用之方法稱非隨機抽樣。此種抽樣方式主要分為兩種：一為配額抽樣法，二為判斷抽樣法。

◆抽樣規模

抽樣調查所選樣本須具代表性，才能解釋母體的特性，就統計而言，準確度之高低，視抽取樣本大小而定，然而樣本之大小亦要配合適當群體範圍與抽樣方式，才能有可靠的代表性。

一般而言樣本的大小，除了考慮預期的準確度外，亦受研究之時間長短、可配合之人力、物力、財力、預期達到之分析程度與解釋程度，以及群體內個體間的相似與相異程度等。

◆抽樣時間

抽樣調查的工作應考慮到在何時、何段期間進行，因此抽樣調查時間應考量各種不同時段之遊客活動特性，尤其是旅遊景點抽樣時間應包括不同時段，例如：平常日、週末、國定例假日、淡季與旺季、寒暑假與春假等。另外如有某些特殊事件發生時（如全民登山活動），應避免進行調查，以免產生偏差，除非這些特例，亦屬於研究目的之範圍。

第三節　資訊系統之建立

良好的觀光遊憩資源規劃，需要建立良好的資訊處理系統，它包括資訊之輸入、儲存、管理、解析、產生或資訊的提供等。資訊系統之輸出可用來支持規劃和決策，因此資訊系統不僅是資訊的建檔，而且是以有組織的方法來儲存、取用及呈現分析資訊，因此本節擬就建立資訊處理系統架構、資料庫之建立方法以及資訊系統建立之應注意事項分別加以詳述。

一、資訊處理系統架構

由於觀光遊憩資訊系統中各項資訊間有著複雜的交互關係，因此要建立一綜合之資訊庫。在資訊庫中分別建立許多檔案，並以資訊庫管理系統建立索引（index）的方式及資訊處理的程序，俾使用者能輕易掌握資訊處理的過程與決策。

由**圖4-2**之示意圖可以說明在資訊管理程序中，可以分為輸入、處理、輸出等三個層級，其中輸入部分包括將觀光遊憩資源之基礎資訊建檔，並依不同之時空予以更新。第二部分係為處理所有資訊之資訊庫，其內容涵蓋規劃地區之社會經濟、環境資訊、土地使用、觀光遊憩設施及交通資料等基本資訊，並建立一基圖。第三部分為輸出，包括使用者透過資訊查詢介面與資訊庫之資訊、取得建立模式庫等，至於各部門間之相互關係架構詳如**圖4-2**。

二、資訊庫之建立方法

調查本身不是目的，而是達成某種目的的必要手段，因此資訊的整理和檢核便成為分析處理的首要之務。資訊的整理在於表現調查的目的和資訊的內容，而資訊的檢核則在查驗資訊的真實性，增加資訊的可信度；兩者均為分析研究不能缺少的準備工作。

原始資訊是一群龐大且繁雜的調查記錄所組成，必須加以整理使結果明晰化。整理資訊一般常用的方法依表現形式可分為列表和圖示兩種方法，而依處理過程是否應用統計技巧，又可分為統計的和非統計的兩類型。近年來資訊技術的發展，電腦的處理不僅節省了人力和時間，對於資訊的傳遞與管理都有相當的成就。

有關使用電腦處理資訊，主要是將許多資訊檔案結構進行重新組織，將大的資訊記憶儲存，配合研究的需要，適度的作為輸入與輸出運算程序的需要，形成一動態的資訊庫。

若以一程序性的觀點來建立一綜合性的資訊庫，當某一命令下達時，系統內必須先行確立其作業之程序，使命令內所要求的資訊項目與作業事項能全部執行而無所遺漏。為使此一程序能夠有效的運轉，則必須使資訊的儲存方式與軟體的設計相配合，方能有效的控制作業之進行。在以前對資訊的處理方式乃是建一順序檔（sequential file），將資訊順序輸入一個電腦檔案中，並就這個檔案內直接做資訊的傳輸。然而現代資訊系統的資訊處理方式，乃是以一種複雜的交互關係（cross-relationship）分別建

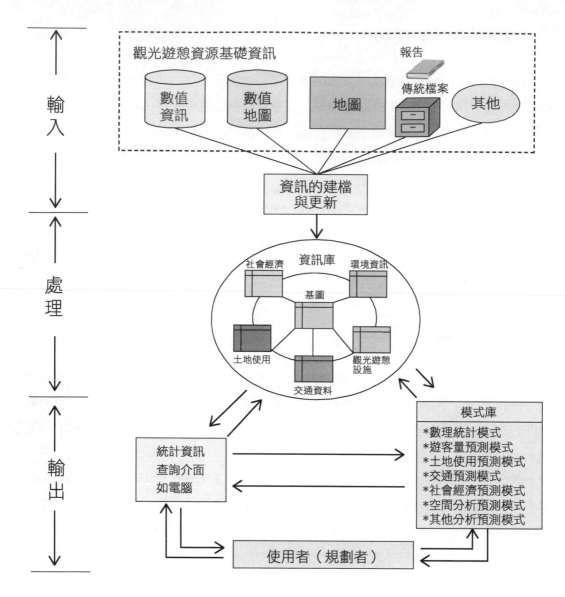

圖4-2　資訊處理系統架構示意圖

立許多檔案，並以資訊庫管理系統建立索引的方式以及資訊處理的程序，使任意的使用者能夠很容易的做資訊處理掌握工作。

　　就觀光遊憩資源規劃資訊庫之建立而言，大體上可以分為自然環境及社經環境兩方面，為充分利用電腦之功能，自然環境面的資訊可利用整體地勢單元製圖法（Integrated Terrain Unit Mapping, ITUM），加以分析建立。而社經環境資訊則配合傳統統計之蒐集作業，採各級行政單元之劃分來建立其空間分布資訊。而上述兩種不同

的空間單元所建立之觀光遊憩資源資訊，最後仍須透過空間圖式重疊方法加以結合，以發揮資訊庫之功能。以下分別說明之：

(一)自然環境資訊庫之建立

從觀光遊憩自然環境資訊之調查、分析與儲存方式來看，建立觀光遊憩自然環境資訊庫的過程中，常遭遇資訊範圍不全、資訊精度不夠（包括比例尺、分類、調查方法等）及資訊缺乏等問題。尤其各種自然環境資訊必須加以整合，才能建成資訊庫，以便於利用。為能克服上述困難並有效建立自然環境資訊庫，經過美國環境系統研究所（Environmental System Research Institute, ESRI）多年之發展，以採用所謂整體地勢單元製圖法（ITUM），較合乎需要。

整體地勢單元概念（**圖4-3**），因緣於地理學上之地勢分析（terrain analysis）。地勢分析乃是將地表依據某種標準（如地貌、地勢、植被、土壤等分類、分級特性），劃分成許多單元，每一單元代表與相鄰之其他單元具有不同類型的土地性質；而此一單元空間內，則具有相同地質作用、地形及其他土地特性（或標準），因此呈現均質狀況。此等基本均質空間單元，依其代表之各種自然條件標準，也能產生獨立的地質、土壤、地貌等基本主題資訊。有關整體地勢概念請參考第六章第二節，本文不再重複贅述。

(二)社經環境資訊之蒐集與建立

有關觀光遊憩相關之社經環境資訊是以各種調查統計資訊為主，資訊代表的空間單元係行政空間單元，現行調查統計資訊之最基本單元為村里。

社經環境資訊代表著人口活動之狀況及其空間需求，其藉行政界線以概括方式表示其空間分布情形。理論上，若能將每人之活動特性及空間需求均予考慮，將可最正確地結合自然環境特性，反映於吾人之基本目的──觀光遊憩資源規劃。

社經資訊之建檔方式，係先由人工整理，再經由編輯性軟體（excel或word）建成資訊檔。理論上，社經活動資訊若予以適當分類分區統計，則可反映各種人口活動之空間分布狀況；藉規劃分析（或決策）作業，應用各種統計分析及預測模式，可進行未來社經人口活動之預測，其結果再配合行政空間單元予以分配。

社經環境資訊之蒐集與建立，基本上仍須依循資訊需求分析、資訊庫設計及資訊項目編碼、資訊蒐集及整理、建檔等步驟。其與一般之數字型資訊系統之資訊庫建立一致，茲不贅述。

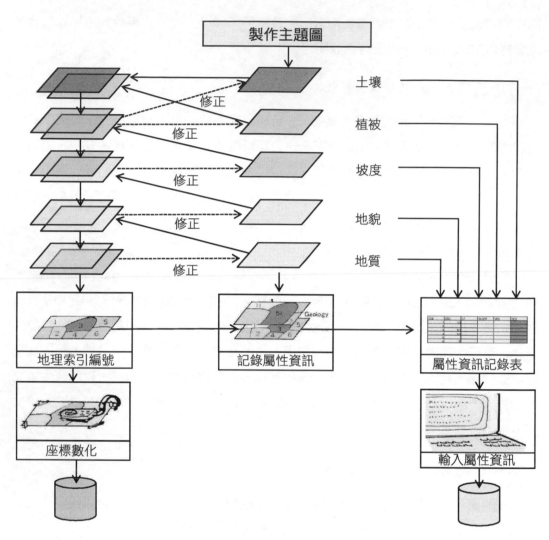

圖4-3　整體地勢單元製圖方法示意圖

三、資訊系統建立之應注意事項

　　良好的觀光遊憩區之規劃與設計，需要有一良好的資訊庫，以利於資訊之輸入、儲存、管理、解析、產生或提供資訊，惟在建立時應注意下列事項：

(一)就資訊系統之建立而言

　　1.建立資訊系統，要先確定系統內之關鍵要素，如資訊檔案、人口活動系統、土地使用系統等。

2.要確立資訊蒐集的形式、衡量單位及調查技術。

3.對資訊之儲存與譯碼，應定標準。

4.系統設計，應常保資訊之更新。

(二)就資訊利用而言

1.在資訊輸入之前，要有明確的應用概念。

2.資訊之蒐集、處理與取用，須有成本觀念。

(三)就資訊的品質而言

1.確保實地調查或轉抄之第二手資訊之一致性與精確性。

2.即使以觀察法，調查如土地使用、評估建築、四周環境品質等資訊，亦應需要同樣的品質控制程序以確保品質。

(四)資訊系統應具彈性與配合性

1.應具有彈性，以應付新的資訊進入及以新的方式讀取資訊。

2.內部資訊檔案間和外部資訊系統間，應具配合性。

3.資訊應能保持常新，以避免同樣工作需在短時間內重做。

觀光遊憩活動市場需求面資訊分析

CHAPTER 5

單元學習目標

- 瞭解遊客之背景特徵
- 瞭解遊客之外顯特徵
- 瞭解遊客之態度及行為
- 介紹觀光遊憩需求行為之分析方法
- 介紹市場區隔化分析方法與程序
- 瞭解目標市場定位之方式
- 探討目標市場行銷之決策取向

觀光遊憩活動為人類生活的重要一環，因此在從事觀光遊憩規劃之前，有必要事先蒐集觀光遊憩活動需求面的相關資訊，才能使所規劃的內容符合遊客的需求。因此本章特針對與觀光遊憩活動需求面有關之客層屬性、需求行為、市場區隔及目標市場定位等分別加以探討。

第一節　觀光遊憩活動客層屬性分析

觀光遊憩活動的需求與遊客屬性有密切的關聯，依據美國ORRRC（Outdoor Recreation Resources Review Commission）所做調查顯示，個人屬性如年齡、性別、所得、職業、教育、婚姻、居住地及其他個體特徵等，皆會影響其觀光遊憩活動的參與意願和方式，因此有必要詳加探討。

一、背景特徵

在遊客背景特徵方面，包括遊客之個人基本資料，如性別、年齡、教育程度、職業等。一般而言，個人基本資料比較容易客觀取得，且屬性相近者，通常有較一致之遊憩傾向；以下就各主要屬性簡要說明之。

(一)性別

兩性由於生理與心理上之差異以及在社會中所扮演之角色不同，導致其參與觀光遊憩活動會有所區別；根據文獻資料顯示，不論男女性別其活動類別以休憩及觀賞風景、野餐烤肉、海濱游泳、拜訪寺廟名勝、野外健行等活動最普遍。

但如以個別遊憩活動來看則略有不同；通常男性體力較佳，具冒險性、富挑戰性，因而所參加者較屬動態型、挑戰型之活動，例如在游泳、釣魚、操作帆船、潛水、露營、高爾夫球、登山、自行車活動、駕車兜風等項目較屬動態型之遊憩活動。

至於乘坐遊艇、野餐烤肉、休憩及觀賞風景、拜訪寺廟名勝等項較屬靜態型，且為家庭型態之活動，則女性參與率較高；但划船、野外健行、自然探勝等項活動則雖男性參與率高於女性，但差距不大。

近代因為部分文化禁忌解除，思想觀念已朝向中性化，使得女性從事遊憩活動的機會大為增加；所以在未來遊憩設施的需求與活動規劃方面，應以減少強調性別的差

異為原則，較能適合遊客之需求。

(二)年齡

不同年齡階層因體能、價值觀念、生活方式、社會責任以及人生體驗等之不同，導致其參與之觀光遊憩活動有別。

一般而言，隨年齡成長觀光活動會由動態趨向靜態；以年輕人而言，較喜愛動態、運動量大、具高冒險性和花費較少的活動，例如青少年（十二至十八歲）對於游泳、野外健行、釣魚、自行車活動、野餐烤肉等參與率較高；青年（十九至三十歲）則較喜愛潛水、操作帆船、滑翔翼、遊艇或風帆板等活動；另外，壯年、老人則以休憩及觀賞風景、拜訪寺廟、名勝、野外健行、海濱游泳等較具文化、修養意義之靜態活動為主。

(三)教育程度

教育程度會直接影響到一個人的學習機會與價值觀的養成；其對於觀光遊憩活動之知識與技能的瞭解及其對自然環境的態度，皆會影響到其對觀光遊憩的選擇。

一般而言，教育程度較高者，因見識經驗較為廣闊與豐富，所以無論對於觀光遊憩活動的需求與選擇，皆會較低教育程度者來得寬廣、具彈性及多樣性。

另外，有些活動會受到教育程度的影響，如划船、高爾夫球、露營、登山、自然探勝、乘坐遊艇、駕車兜風及較新型的活動，如操作帆船、潛水、滑翔翼或風帆板等；亦即有良好教育者，較為注重觀光遊憩參與機會與遊憩體驗；另外有些活動則差

單身者活潑好動、精力充沛，休閒活動常與朋友結黨同行

青少年對戶外動態、運動量大的活動參與度較高

異不大，例如游泳、釣魚、休憩及觀賞風景、拜訪寺廟名勝等，屬一般性活動，則較不受教育程度之影響。

(四)職業

職業不但會影響國民休閒時間之利用，也會影響其參與觀光遊憩活動之次數與品質，同時也會隨其個人聲望、社會地位以及同儕團體之性質，而決定是否參與某項觀光遊憩活動。

一般而言，學生對觀光遊憩活動的參與率最高，其次為專門性、技術性及有關人員、監督及佐理人員以及行政和主管人員，參與率最低者為農林漁牧人員。

就各職業所參與不同的活動觀之，如專技人員偏向遊艇、潛水、登山、自然探勝、休憩及觀賞風景；監督及佐理人員較傾向駕車兜風；行政及主管人員偏向滑翔翼或風帆板；學生則以游泳、野餐烤肉、露營、野外健行及自行車活動等大眾化的活動為主；農林漁牧者則以拜訪名勝古蹟為主。但就各種觀光遊憩活動而言，不論何種職業，均以休憩及觀賞風景、拜訪寺廟名勝、海濱游泳、野外健行等活動最為普遍。

整體而言，具專業性與較佳職業之遊客的觀光遊憩活動量較具多樣化，同時較佳的職業階層對觀光遊憩參與率較高，但不同的觀光遊憩型態出現在不同的職業階層；從事應用個人技術性工作者，較喜歡從事知性的觀光遊憩活動；從事創造性職業者較喜歡到人跡罕至的野地露營；但從事固定工作者則較喜歡在規劃完善、公共設施齊全之營地露營。

(五)所得

所得的高低往往會決定遊客可支配的金錢，及影響其對觀光遊憩活動費用之支付能力。一般來說，在不同的家庭階層中，以所得中等或中上家庭參與遊憩活動的百分率較高。而等到家庭收入到達某一水準後，對觀光遊憩活動之參與率會相對大量增加，如乘坐遊艇、野餐烤肉、高爾夫球、自然探險、休憩及觀賞風景及駕車兜風等活動，均會隨所得之提高而增加；但有些活動的參與率會與所得的增加而成反比，如拜訪寺廟名勝。

另外，教育與收入在觀光遊憩型態中是屬於難以分開的因子，一般社經地位評估，常將職業、教育與收入合為社會階層指標，收入的多寡會影響觀光遊憩型態，例如外出住宿問題，高雅之別墅或豪華飯店常會令低收入者卻步；中高收入的家庭較喜歡擁有私人的或私密性較高的觀光遊憩空間，而這些即非低收入者所能望及。

(六)家庭狀況

婚姻狀況影響生活方式、家庭責任以及社會責任,家庭份子間之偏好與習慣、嗜好互相牽制,也會直接影響不同婚姻狀況者之觀光遊憩活動。是以夫妻彼此的偏好與習性相互牽制,會與單身時不同。加上家庭成員的多寡、老幼者之有無,不僅影響觀光遊憩活動之時間、種類,也影響觀光遊憩品質。

一般而言,未婚者之觀光遊憩活動參與率最高,其次為已婚者,其他之婚姻狀況者之參與率最低。但分別就各種觀光遊憩活動來看,則不論何種婚姻狀況,均以休憩及觀賞風景之比例最高。而就婚姻狀況而言,則除了高爾夫球、休憩及觀賞風景、拜訪寺廟名勝等活動之參與率以已婚者最高,其餘活動之參與率皆以未婚者為最高。

目前,有越來越多的研究建議以結合婚姻、家庭責任、親子關係等層面之「家庭生命週期」(family life cycle)的觀念,來取代年齡的調查(**表5-1**)。

(七)居住地

遊客對觀光遊憩最主要的認知過程,乃為在個人所建立之空間組織結構隨著時間的日益增加而產生大量的環境刺激與印象。每個個人是以自我世界為中心,吾人界定為「個人空間」(personal space)此區域是個人最熟悉的空間,包括了他的家鄉與近鄰,這可被用來作為判斷其他地方印象之參考依據;傳統上人們常以居住地周圍來評判其他地方,因而有鄉村與都市二分法在旅客的認知中常是最明顯的。有些道地的城市居民,習慣於住在大都市中之擁擠與吵雜的感覺,如在鄉村生活便會感覺相當失

年輕夫婦外出休閒以小孩及家庭為重心

老年期行動不便,常需老伴或老友扶持下,從事較不消耗體力的遊憩活動

表5-1　家庭結構與遊憩活動之關係

類別	活動特性
單身期	• 活潑好動、精力充沛、敢冒險嘗試；不喜歡待在家裡，常與朋友結黨同行。 • 其對遊憩活動的選擇，大部分來自朋友的建議與推薦，父母的影響力較小。 • 零用金或薪水的收入，亦決定其對遊憩活動的參與頻率和機會選擇。
準父母期	• 指剛結婚尚未有小孩之年輕夫婦而言。 • 參與遊憩活動的同伴由朋友轉為配偶；而夫婦間會彼此影響活動的選擇，甚而互相遷就求取配合。 • 由於未有小孩，較有機會離家到外地旅遊。
早父母期	• 指年輕夫婦，育有幼兒的時期而言。 • 此階段的父母由於家庭責任增加，又要輔育小孩，因此幾無休閒生活；即使在從事遊憩活動，仍以小孩與家庭為重心。活動地點大部分是在所居住的都市，或離住處不遠的市郊及鄉村地區，尤其是都市公園、開放空間綠地、動物、植物園、博物館、兒童遊戲場等地最多。 • 活動型態則偏靜態性，如放風箏、野餐、欣賞風景、自然研究等。 • 對遊憩設施的需求和交通工具的選擇主要講求安全性與便利性。
晚父母期	• 指中年父母，輔育有青少年之子女。 • 此階段家庭收入已較穩定，子女亦已成長獨立，在時間及金錢較為充裕的情況下，家庭旅遊活動機會增加。 • 可從事家庭露營、野外健行等遊憩活動或到較遠的風景名勝地區觀光遊覽。
後父母期	• 此時期子女離家自行生活，因此又稱空巢期。 • 家庭開銷減少，休閒時間也增加；但因子女離家，難免較寂寞，有的父母會不知所措，對遊憩活動興趣索然；有的則會重新調整生活步調，擴大其社交圈，從事遊憩活動的同伴大都是親朋好友或社團。 • 遊憩活動的目的，除了打發時間外，增廣見聞、促進社交亦是重要原因。
單身老年期	• 主要指個人年老退休後，又喪失配偶之時期。此階段的特徵為缺乏安全感、需要別人關懷與注意。 • 此時期之休閒時間最多，卻往往不知如何打發；因此在遊憩活動的策劃上，可以促進老年人的生活情趣、與人群接觸、增加社交機會等為目標。 • 活動則以不消耗體力者為宜。

資料來源：參考王鴻楷、劉惠麟（1992）修改。

落，因而回到大都市重享噪音及服務；但也有人非常厭惡城市生活，而極力地想避開吵雜城市。

　　透過電台、電視、影片及印刷品或口傳之推廣，可由個人領域發散出去而有購物、交際、工作及遊憩等生活需求行為，這些需求行為可從家鄉、周圍地區擴及至遠地。

二、外顯特徵

從事觀光遊憩活動遊客屬性的分析,不僅要研究遊客的背景特徵,同時也必須對其外顯特徵做研析。由於每一位參與觀光遊憩活動遊客之外顯特徵,如智力及技術、體力、財力、性格、學習及歷練等,均可說是由背景特徵所顯現出的外顯特性,所以兩者的關係極為密切。以下將就遊客的外顯特徵簡要敘述之:

(一)智力及技術

智力(intellectual abilities)指從事心智活動的能力。智力的要素包括數字運算、語文理解、認知速度和推理歸納等。而智力有高有低,智力較高的人常從事一些較需用到腦力的觀光遊憩活動,因為他從事這些活動要比智力較低的人來的得心應手,如下棋、玩撲克牌、玩益智遊戲等等;而智力較低的人因對某些益智活動感到心有餘而力不足,所以就較偏愛僅須花一些體力或精神,就能夠得到娛樂與抒解身心的遊憩活動,如欣賞風景、登山健行、露營、野外烤肉等。

技術指的是對一些遊憩活動所擁有的控制能力而言。技術必須靠教育訓練來養成,但是智力較高的人,其技術不一定就好,因為技術牽涉到一個人的精力、手指靈巧度、腿力、體力等,如射箭、騎馬、划船、釣魚、駕車兜風、射擊、滑翔翼等活動。由於現代社會的生活水準越來越高,同時任何事也都趨向專業化,因此技術的講求也日益被國人所重視。

(二)體力

一般來說,體力並不是與生俱來的,而是由後天所鍛鍊出來的。但是不管如何激勵、如何磨練,上帝造人總是不公平的,賦予每個人的能力也不盡相同,所以一群人在競賽當中,就會出現第一名及最後一名。體力較好的人自然而然就會去從事較激烈而且較費體力的活動,如攀岩、騎自行車、登山健行、慢跑等屬於動態的,而相反的,體力較差的便喜愛屬於較

攀岩與登山健行需要有較佳的體力

靜態的遊憩活動，如賞鳥、欣賞風景、攝影等。

(三)財力

一個人的財力衡量標準是視其所得而定，所得越高，當然其財力便會越豐。財力的多寡會影響到個人的價值觀及生活觀，財力足夠時，便會考慮謀求生活之舒適，而且對於教育、衛生、娛樂、社交等所謂文化費，便會比照財力的增加程度而增加，假若財力只能維持基本的生存及生活，那麼便談不上生活的豐富。

雖然遊憩活動不一定要花費，但在大多數的情形下，遊憩往往都附帶著花費；如到某一名山勝地去遊憩，雖然只是純粹觀賞風景，但除非是居住在當地，不然來往的交通費就會占去了消費的部分。在此情況下，個人的財力除了足夠支應日常所需外，還必須要有餘裕去支付觀光遊憩活動所花的費用，否則一切便是空談。

(四)性格

性格係指一個人為適應外在的環境所表現出來的獨特形式。性格是由遺傳基因加上外在環境因子和情境條件所造就而成的，所以在這世上每個人的性格都不盡相同，有些人沉默被動，有些人喧吵積極，有些人依賴團體，有些人自給自足。但就參與觀光遊憩活動的遊客來分，就可分為內向含蓄及外向開放兩種性格。

內向含蓄的人，因其較文靜，所以便會偏向精神上、心靈上或者是文化上的遊憩活動，如拜訪寺廟名勝、欣賞風景、觀賞花鳥、樹木、瀏覽古物、名畫等。而外向開放的人，因較活潑熱情，所以通常就較偏愛富挑戰性的活動，如拖曳傘、滑翔翼、水上摩托車、潛水、高空彈跳等。現代社會上，由於生活環境日趨複雜，人與人之間的競爭也越激烈，所以一個人從年少到年老的這段期間，性格並不會絕對一定，對觀光遊憩活動的偏愛也就隨時地在逐漸改變。

(五)學習

事實上，每個人終其一生都一直在「學習」，不管個人的背景特徵有何差異，如性別、年齡、教育程度、職業、所得等等，學習作用隨時都在發生。學習是一種需求，是一種對事物的求知慾，所以人們為了滿足需求和受求知慾的驅使，便會採取行動，如實地考察、出國進修、參與觀光遊憩活動、到圖書館借書等等。

由參與觀光遊憩活動當中，遊客藉由各項觀光遊憩活動的參與，無形中就會因經驗的獲得而滿足了某種需求，如從事一項古蹟探索的活動，可能是為了學術上的研究

或者純粹個人的興趣，但不管是因何種因素來促使遊客產生觀光遊憩動機，只要當其所參與的活動結束後，遊客的行為、觀念及思想就有可能會發生改變，這時學習的作用已然發生。

第二節　觀光遊憩活動需求行為分析

如第三章第一節所述，遊客是觀光遊憩規劃的四大系統之一，進行觀光遊憩規劃首需瞭解遊客的觀光遊憩活動需求行為；因此本部分擬就觀光遊憩需求的基本概念、遊客的態度與行為、客層需求行為導向及觀光遊憩行為分析等方面分別加以說明。

一、觀光遊憩需求的基本概念

由於遊客需求型態會影響其參與的程度，進而影響遊客量的推估結果，故從事遊客量推估前，必須先釐清遊客可能的需求型態。Wall（1981）曾將遊憩需求歸納為如下三類（**圖5-1**）：

(一)有效的需求者

有效的需求（effective demand）者，此乃指目前實際參與戶外遊憩者。此類型的人們，真正參與使用遊憩區之設備和服務。例如某年之全年遊客總數是一百萬人次，這「一百萬人次」就是一種有效的需求，因為這個數字可以從已經發生過的歷史紀錄中得到，所以稱為「有效的需求」。

(二)潛在的需求者

潛在的需求（potential demand）者，此乃指目前受現實條件限制而沒有能力參與遊憩活動，必須在社會或經濟狀況改善後，方有能力從事遊憩活動者。這種需求是會隨著時間及個人條件的變動而漸漸浮現。

(三)延緩的需求者

延緩的需求（deferred demand）者，此乃指目前有能力參與遊憩活動，但或因缺乏設施，或因缺乏對設施之資料知識，而未參與者。換句話說，需求本身是存在的，

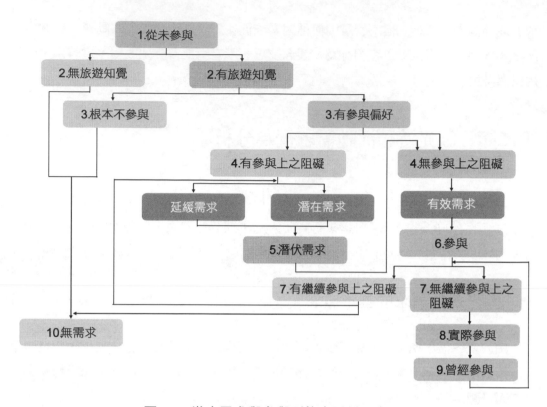

圖5-1　遊客需求與參與型態之關係示意圖

資料來源：Jackson & Dunn (1988).

只是不能立即實現。

　　一般而言，潛伏的需求應包含潛在及延緩兩種需求，而參與並不等於需求，因為潛伏性的參與並未計算在內。

二、遊客的態度與行為

　　所謂「態度」乃指個人對某件事或物在內心中表示贊同或反對之傾向。「行為」（behavior）則指個人表現在外的所作所為。行為和態度是不同的兩件事；行為外顯可為他人所察覺，而態度則內隱，他人不仔細感受無法得知。

　　在傳統的遊客特性之調查中，較偏重於一般意見或態度之表達，經營者就常以調查之結果作為未來經營規劃之參考；殊不知遊客之口頭意見與實際參與行為，是不一定相同的。

　　相同一件事情，不同的人會有不同的看法，而看法差異的原因很多，例如因年

齡、教育等背景之不同，或個人過去的生活經驗等是造成差異之主要原因。

遊客之內在心理是個黑箱（black box），包含遊客之需求、動機及期望之形成，以及所做出選擇之決策，這些即形成了外顯之遊憩行為，在從事觀光遊憩之歷程中，將產生各種感受，並形成體驗，這些過程亦屬於黑箱之領域。在遊客的心理黑箱中，亦會由於過去經驗、偏好、欲望、期望高低而做出價值判斷，產生滿意或不滿意之感受，這種感受是相當複雜的，過去許多學者均致力於研究滿意感之形成和影響因子，發現個人的需要、偏好、欲望、期望會影響遊憩體驗滿意與否。至於從事規劃時之遊客滿意度研究亦可藉由文字、語言的描述來表達滿意程度，所以，問卷調查遊客抱怨或滿意程度亦可顯示出遊客內在的滿意或不滿意，這些則會影響到觀光遊憩需求的動機及期望，並會因而改變或維持觀光遊憩意願的選擇。

三、客層需求行為導向

遊客對於從事觀光遊憩活動主要在於遊憩體驗的達成與滿足，依遊憩體驗歷程（recreation experience）區分為預前處理階段（anticipate phase）、去程（travel to the site）、現場活動（the on-site activity）、回程（return travel）及回憶階段（recollection phase）而結束，並由此而再開始影響往後遊憩體驗歷程。

茲將遊客在上述每一階段所需求之品質，分述如下：

(一)預前處理階段

預前處理階段是指遊客在離家從事觀光遊憩活動前的一段時間中，遊客必須做的種種決定：是否要去？何時去？從事何種活動？停留多久？購買什麼裝備等等。因此在此階段遊客需求之品質有：(1)過去遊憩經驗；(2)完整的資訊：包括費用、裝備、氣候、時間因素、限制條件等；(3)社會價值觀：包括好壞、高尚、道德、成就、榮譽等價值觀。

(二)去程

本階段是指由家中前往觀光遊憩區的中間過程。遊客必須付出相當費用與時間，透過交通工具完成這段旅程，因此遊客需求之品質有：(1)交通距離；(2)交通時間；(3)交通工具：包括票價、衛生、安全性、便捷性、服務、舒適等；(4)沿途景緻；(5)遊伴性質等。

(三)現場活動

係指由到觀光遊憩區開始活動至離開觀光遊憩區為止，這段過程從事著一般所指的遊憩活動，為整個觀光遊憩經驗發生的主要原因。遊客需求之品質有：(1)活動機會；(2)自然環境特質：空氣、湖泊、動植物、地形等；(3)社會環境特質：交誼機會、學習功能、擁擠程度等；(4)經營措施特質：維護管理、入場費、道路建築、庭園布置、餐飲（價格、服務、設備、衛生、口味）、住宿（價格、設備、衛生、服務、環境）等。

(四)回程

係指由觀光遊憩區返回家中的這段過程。遊客在此階段所需求之品質與去程時類似。

(五)回憶階段

係指遊客返家以後的時間中，在上述各階段的經驗結束後，個人憶起總體經驗之一方面或多方面的回憶。其會產生與實際經驗不同的感覺，而受整個經驗的影響。遊客的需求有：(1)照片、紀念品；(2)滿意的經驗；(3)目標的達成等。

拍照可以為旅客返家後留下美好的回憶

四、觀光遊憩行為分析

觀光遊憩行為架構，一般均以消費者行為（consumer behavior）為發展骨幹，而觀光遊憩行為之複雜程度，遠甚於此，因為：

1. 觀光遊憩行為與季節、氣候、時間、地理位置等因素息息相關。
2. 參與遊憩行為必須不斷地做決定，例如針對目的地的選擇、旅遊型態、停留時間、膳宿方式等等。每一決定的過程及其結果，皆以開放式及動態式影響嗣後的行為。
3. 遊客外出旅遊多係以組團方式，遊客每一份子皆受團體觀光遊憩行為影響。換言之，團體的觀光遊憩行為並非是個人偏好的觀光遊憩行為。
4. 遊客購買的僅是觀光遊憩之短暫使用權，而非觀光遊憩區之所有權；獲取的是體驗（experiences），而非可攜回的實體。
5. 遊客除了投入金錢、時間以外，更需投入體力和能力。

遊客社會心理狀況及遊客受限情況，皆源自於遊客本身之特性，並繼續衍生遊客對於觀光遊憩區屬性之知覺，以及遊客之選擇方式，同時更在此模式中，加入遊憩阻礙之概念。陳昭明（1982）曾以遊客本身需求（生理、心理的需求）、個人的風格及外界（人文因素、社會因素、自然環境）之刺激，研擬觀光遊憩行為架構，並將此區分為動機、決策、實際參與及體驗等階段，並且重視決策時之某些限制因素（圖5-2）。

第三節　觀光遊憩活動市場區隔分析

一、市場區隔化分析之目的

觀光遊憩市場是一錯綜複雜、隨機而千變萬化的萬花筒，由於遊客屬性的多樣化，任何觀光遊憩區之開發並無法保證滿足所有遊客的需求，故而有必要將觀光遊憩消費市場依不同客層屬性（年齡、所得、性別等）劃分為數個小區，把相同的需求客層視為是一個細分的市場。

觀光遊憩區開發經營成敗的關鍵，在於能否有效掌握觀光遊憩市場之機會，爭取

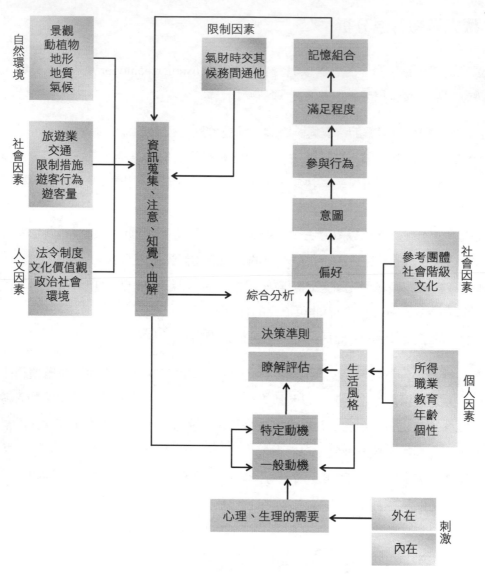

圖5-2　觀光遊憩行為分析架構示意圖

資料來源：陳昭明（1982）。

較大的市場和遊客占有。但在從事市場分析時，應注意遊客參與遊憩活動特性及需求之多樣化；在兼顧投資經濟原則下，若要滿足較多數遊客之需求，則必須運用行銷專家所建議之「市場區隔化」（market segmentation）觀念來分析。

所謂「市場區隔化」就是依遊客之特性或偏好而分類為數個「組內同質、組間異質」之區隔族群，再由行銷者選擇有效的區隔市場提供服務，以滿足目標遊客的需求。

　　「市場區隔化」又稱市場細分化，是觀光遊憩區根據遊客導向（customer orientation）的行銷觀念，辨別遊客的真正需要，將複雜的觀光遊憩市場區分為若干小市場，再針對各小市場的需要設計不同的行銷組合，以期觀光遊憩區之利潤能夠建立於滿足遊客需要上。

　　透過市場區隔化以確定目標市場之優點有五：

1.有利於發現銷售機會：透過區隔化，可以發現哪些遊客群的需求尚未得到滿足，或尚未得到充分的滿足；如此，觀光遊憩區就可能透過提供適應此一細分市場需求的產品或服務，來吸引遊客，增加利潤。

2.有利於調整經營因素組合：透過市場調查與研究，可以集中瞭解目標市場的需求和願望，並根據遊客的需求，來調整產品的服務方向。採用市場區隔化的觀光遊憩區比較容易瞭解目標市場遊客的反應，因此可以根據市場變化的情況，即時調整價格、銷售管道和促銷方法。

3.有助於市場滲透：觀光遊憩區集中全部精力，對某一細分市場或某幾個細分市場進行傾銷活動，就更能滿足目標市場遊客的需求；如此，該觀光遊憩區占領市場、擴大市場就比較容易了。

4.有助於小型觀光遊憩區在某一細分市場確立自身的地位：小型觀光遊憩區一般資源有限，在整體市場上缺乏競爭能力。如果小型觀光遊憩區能夠把全部經營努力集中於吸引某一細分市場的遊客，避免與大型觀光遊憩區進行直接競爭，則小型觀光遊憩區就能在市場上占有一定的分量，獲得一定的經濟收益。

5.有助於觀光遊憩區之各項資源運用集中化：根據市場區隔化的特點，集中使用人力、財力、物力等各種資源，避免分散力量，透過滿足目標市場遊客的需求，提高觀光遊憩區的經濟效益。

二、市場區隔化分析之主要變數

　　觀光遊憩市場區隔化分析所考量的變數有地理（geographic）、人口統計（demographic）、社會經濟（socio-economic）、心理描繪（psychographic）、行為模式（behavior patterns）、消費模式（consumption patterns）及消費者傾向（consumer predispositions）等變數。一般而言，觀光遊憩區的市場區隔可考慮地理、人口、心理精神、遊憩行為等四個變數（**表5-2**）。

表5-2　市場區隔化分析之主要變數一覽表

主要變數	區隔後之情形
一、地理變數	
1.區域	（台灣）北部、中部、南部、東部
	苗栗縣、臺中市、彰化縣、南投縣、雲林縣
2.人口密度	5萬人以下，5～10萬人
	10～20萬人，20～30萬人
	30～50萬人，50～200萬人
3.天然界線	道路、鐵路、山岳、河川、港口、高速公路、其他
4.交通（可及性）	等距或等時圈之內或外範圍
二、人口變數	
1.年齡	7歲以下，8～13歲，14～19歲，20～30歲，30～40歲，40～60歲，60歲以上
2.性別	男、女
3.家庭人口	1～3人，3～5人，6人以上
4.所得	30萬以下，30～50萬，50～70萬，70萬以上
5.家庭生命週期	單身期、準父母期、早父母期、晚父母期、後父母期、單身老年期
	6歲以下、年輕已婚有小孩6歲以上等
6.教育程度	小學、國中、高中、大專、研究所、博士
三、心理精神變數	
1.社交能力	外向、內向
2.領導能力	領導者、追隨者
3.生活方式	淡泊平凡、追求名利
4.社會階層	下下、下上、中下、中上、上下、上上
5.人格形態	武斷型、攻擊型、憂鬱型、豪爽型、孤傲型
6.成就慾	高成就慾、低成就慾
7.言行舉止	放言高論、溫文儒雅
四、遊憩行為變數	
1.旅遊習慣	經常旅遊、偶爾旅遊（第一次旅遊、第二次……）
2.使用情況	到觀光遊憩區旅遊次數
3.再遊意願	無再遊意願、中度再遊意願、強烈再遊意願
4.旅遊準備階段	無認識、些許知道、相當清楚、行家
5.行銷媒體接觸	報紙、電視、海報、雜誌、朋友介紹、POP、看板
6.行銷因素敏感性	價格、品質、服務、廣告、促銷

1.地理性之市場區隔：係根據地理變數（區域、人口密度、天然界線、交通）進行市場區隔，分析者在其可能訴求之地理區域，謹慎地劃分市場，並選擇比較有利益之市場區域作為目標區域。

2.人口性之市場區隔：係依遊客屬性來作區分標準，例如家庭人口、所得、年齡、家庭生命週期、教育程度等（圖5-3）。

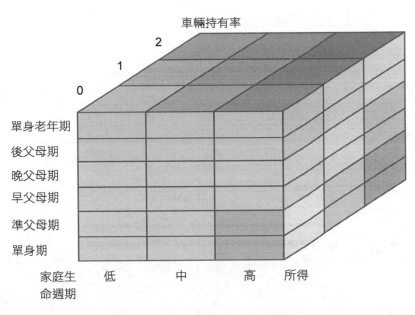

圖5-3　遊客屬性之市場區隔化示意圖

3.心理性之市場區隔：遊客心理因素較難掌握，一般較常以性格（請參見本章第一節之說明）來作市場區隔分析。

4.行為性之市場區隔：亦即由前文所提及遊客之外顯行為作為細分市場之依據。

三、市場區隔化分析程序

市場區隔化分析的程序主要是由如下七個步驟組成，請參見**圖5-4**：

1.選擇應研究的觀光遊憩產品之市場範圍：在觀光遊憩區確定經營目標後，就必須確定觀光遊憩區經營的市場範圍，此一範圍不宜過大，也不應過於狹窄，選擇市場範圍時，觀光遊憩區應考慮到自身所具有的資源和能力。

2.列出此一市場範圍內所有潛在遊客的全部需求：觀光遊憩區應盡可能全面地列出遊客需求，且對市場上剛開始出現的需求，更應重視。

3.分析可能存在的細分市場：觀光遊憩區應透過瞭解不同遊客的需求，分析可能會存在的細分市場，在分析時，觀光遊憩區至少要考慮到遊客的地區分布、人口特徵、觀光遊憩行為等方面的情況；此外，還應根據投資開發者以往的經營經驗，作出估計和判斷。

4.確定細分市場時所應考慮的因素：對各個可能存在的細分市場，觀光遊憩區應

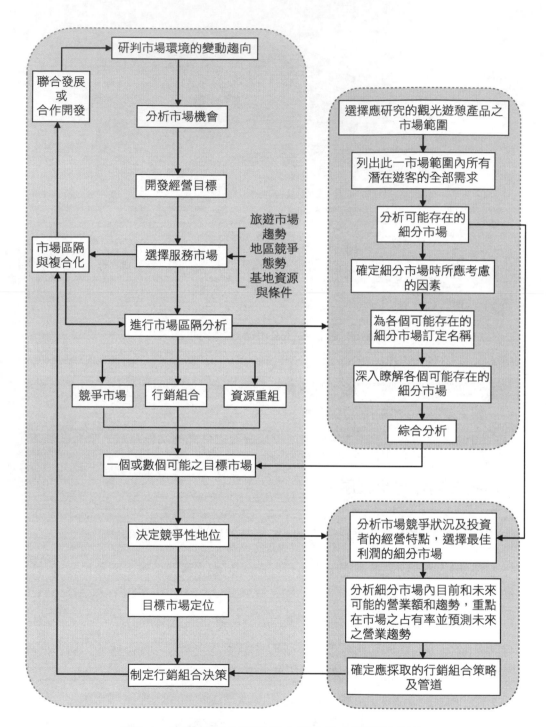

圖5-4　市場區隔化與目標市場定位之關係示意圖

分析哪些需求因素是重要的，然後，刪除那些對各個細分市場都是重要的因素，例如價廉物美可能對所有潛在遊客都是很重要的，但是，此類共同的因素，對觀光遊憩區進行細分市場的工作，卻並不重要。

5. 為各個可能存在的細分市場訂定名稱：觀光遊憩區應根據各個細分市場遊客的主要特徵，訂定這些細分市場的名稱。

6. 深入瞭解各個可能存在的細分市場：觀光遊憩區盡可能深入瞭解各個細分市場的需求，以便深入理解這些細分市場遊客的觀光遊憩行為，以及他們為什麼會產生這些行為。

7. 綜合分析：將每個細分市場與人口區域分布和其他有關遊客的特點聯繫起來，綜合分析各細分市場的規模。觀光遊憩區經過估算各細分市場的規模和潛力，將有助於觀光遊憩區確定目標市場。

第四節　觀光遊憩活動目標市場定位

一、目標市場的設定

透過前述市場區隔化分析後，可將觀光遊憩區市場細分為數個可能市場，接著就必須要著手選擇合適的服務市場，經選擇後所決定介入的市場即稱為目標市場（target market），有關市場區隔化與目標市場定位之關係請參見**圖5-4**。而要確定目標市場，開發投資者就必須分析從各個所細分的市場中可獲取利潤的潛力。對所細分的市場進行利潤的估算，一般由三個階段構成：

1. 針對市場競爭狀況及投資者的經營特點進行分析，選擇有可能帶來最佳利潤的細分市場。

2. 分析所選擇的細分市場內，目前和未來可能的營業額和**趨勢**，並分析其在市場之占有率，及預測未來之營業趨勢。

3. 確定應採取的行銷組合策略及管道。

目標市場定位將各種市場細分後的市場機會明確化，一般而言，市場選擇具有如下三種觀點（**圖5-5**）：

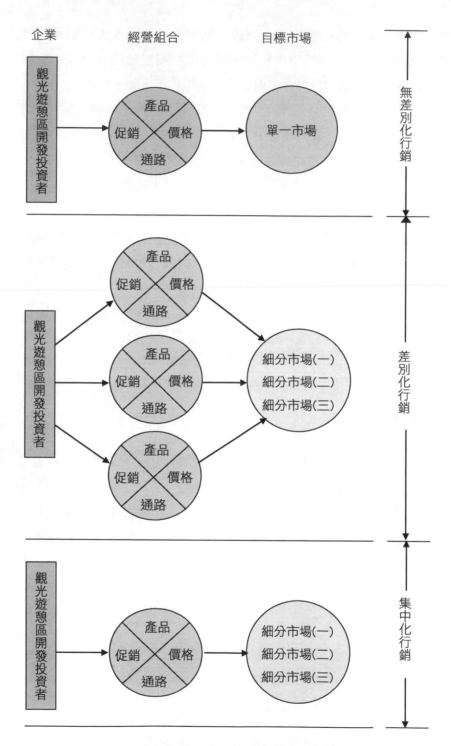

圖5-5　目標市場設定之概念示意圖

(一)無差別化行銷

亦可稱為整體市場行銷。採用此觀點的投資經理者把遊客視為有同樣需求的整體，意圖吸引所有遊客，而不注意分析市場的不同需求，此類行銷只有一種經營組合，即只有單一產品、單一價格、單一促銷方式、單一通路。

無差別化行銷對大多數觀光遊憩區開發仍不適用，主要是因為遊客的需求存在著差別，他們不可能長期接受同一觀光遊憩產品。此外，當許多同類觀光遊憩區都採用此種行銷時，就會出現在大的細分市場裡，競爭極為激烈，而小的細分市場的需求卻無法得到滿足的現象。

(二)差別化行銷

投資經理者選擇幾個細分市場作為自己的目標市場，並為每個細分市場確定一種經營組合。各種經營組合在產品類別、價格、促銷方法和通路等方面都有所不同。

採用差別化行銷的觀光遊憩區吸引幾個細分市場，因此，就有可能適應幾種遊客群的需要，可增加營運收入和利潤。此外，觀光遊憩區同時服務幾個細分市場，就有助於深化該觀光遊憩區在遊客心目中的形象，導致遊客對觀光遊憩區的忠誠度，增加重遊的次數。因此，目前西方大多數觀光遊憩區之經營都採用此一行銷方式。

但是，採用這種行銷方式，勢必增加該觀光遊憩區營運費用。因此不少觀光遊憩區之投資經理者也認識到必須避免過多差別，應設法增加每一種觀光遊憩產品的使用量，使較少品種的產品適應較大範圍的遊客需要。

(三)集中化行銷

此類觀光遊憩區只選擇幾個細分市場，而確定一種經營組合來適應其需求。這些觀光遊憩區追求的不是在較大市場上占有較小份額，而是在較小的細分市場上有較大的市場占有率。

此一行銷方式的優點是有助於該觀光遊憩區的專門化。由於該觀光遊憩區的全部行銷活動都集中於某些細分市場，故能細微地分析和研究遊客的特徵和需求，然後再使觀光遊憩的產品和經營組合滿足這一群的需求。如此，就可以透過這些細分市場的深入滲透，增加營業收入和利潤。此外，資源有限的中、小型觀光遊憩區採用此一策略，就能夠和大型觀光遊憩區進行有力的競爭。

但是，由於觀光遊憩區的生存和發展必須完全依賴於某些細分市場，如果這些細

分市場的需求量下降，該觀光遊憩區的營業收入和利潤也就必然隨之下降。因此，如果此類觀光遊憩區已在某一細分市場確立了地位，就很難再改變自身的形象，去吸引別的細分市場。

二、目標市場行銷之決策取向

觀光遊憩區之投資經理者不可以隨心所欲地選擇自己的經營策略，而必須考慮到投資經理者本身的特點、觀光遊憩產品或服務的特點和市場的具體情況。一般而言，投資經營者針對目標市場之決策取向有：

(一)投資經理者本身的資源

如果投資經理者只有有限的人力、物力和財力，則無法把整體市場作為自己的目標市場，最現實的經營策略應當是集中化行銷方式，如果投資經營者之資源充足雄厚，就可採用差別化行銷方式。

(二)觀光遊憩產品特點

由於觀光遊憩產品和服務差異性大，故比較適合於採用差別化行銷方式或集中化行銷方式。

(三)觀光遊憩產品生命週期

如果剛在市場上投入某種新觀光遊憩產品，投資經理者希望創造最大量的需求，因而，採用無差別化遊憩方式較合適，也可以集中吸引某一細分市場，採用集中化行銷方式。而在觀光遊憩產品成熟階段，則常採用差別化行銷方式。

(四)市場特點

如果遊客的愛好相似，在觀光遊憩區內之消費額大致相同，對促銷方式的反應大致相同，則採用無差別化行銷方式較好。

(五)競爭對手的經營策略

如果競爭對手進行市場細分，則自身就很難採用無差別化行銷方式與競爭對手抗衡。相反地，如果競爭對手採用無差別化行銷方式，在其他條件有利時，自身採取差別化行銷方式或集中化行銷方式，在競爭中較能處於有利的地位。

觀光遊憩資源供給面資訊分析

CHAPTER 6

- 瞭解欲規劃之觀光遊憩區所處區位之環境關係
- 瞭解欲規劃之觀光遊憩區與其他觀光遊憩資源間之區位生態關係
- 調查分析欲規劃之觀光遊憩區及其附近地區之自然條件
- 調查分析欲規劃之觀光遊憩區及其附近地區之實質條件
- 瞭解景觀之構成及如何從事景觀資源之評估
- 分析觀光遊憩資源使用之適宜性
- 分析觀光遊憩資源之承載量

第一節　觀光遊憩資源供給之區位生態關係

　　觀光遊憩區的生存與發展，除了其本身的條件、定位之外，也與鄰近地區息息相關，本節擬引入人文生態學的概念探討觀光遊憩據點與區位生態的關係。

一、區域環境背景分析

(一)區域環境背景分析尺度

　　觀光遊憩資源規劃作業為求含括周延之考慮層面，並使規劃的範圍與規劃之實質行動能相互銜接配合，規劃時常會將計畫空間範圍尺度劃分為研究範圍（study area）、規劃範圍（planning area）及重點設施規劃分區（planning district）三方面探討。

(二)研究

　　研究範圍乃為界定擬規劃之觀光遊憩區與其相互影響之計畫外各地區的空間範圍。一般觀光規劃區之研究範圍將含括如下三個階層之空間區域：

◆所屬區域

　　目前台灣地區依區域的不同，有北、中、南、東部區域計畫，例如陽明山國家公園屬於北部區域計畫內，而墾丁國家公園則屬於南部區域計畫內，擬規劃之觀光遊憩區屬於哪一個區域內，將會受到該區域相關觀光政策的影響，而有不同的規劃取向。

◆所屬縣市

　　各縣市政府會依據當地的觀光資源特性，訂定各縣市或地方發展觀光計畫，擬規劃之觀光遊憩區在該縣市所扮演的角色及受到縣市發展政策之影響，亦會使得擬規劃觀光遊憩區的開發方向隨之改變。

◆所屬觀光遊憩系統

　　擬規劃的觀光遊憩區常和其鄰近性質相似的觀光資源組成一個系統，共享公共服務設施或交通系統，例如金山萬里海水浴場所屬的北海岸系統，龍洞、福隆所屬的東北角海岸系統等均是，瞭解擬規劃之觀光遊憩區在所處系統所扮演之角色及其與相鄰其他觀光遊憩資源之競合關係，將有助於定位擬規劃之觀光遊憩區的開發方向。

(三)區域環境背景分析內容

◆等距圈與等時圈之概念

　　等距圈為一個以擬規劃之觀光遊憩區為中心所畫出來的圓，圓上的任一點到規劃區的距離相等，而等時圈則是由到達規劃區所需時間相同的各點所連接出來的區域（**圖6-1**），一般來說，分析觀光遊憩區的服務範圍以等時圈為尺度較有意義，因為它考慮了路徑、交通條件等人為因素，是一個重要的規劃參數。

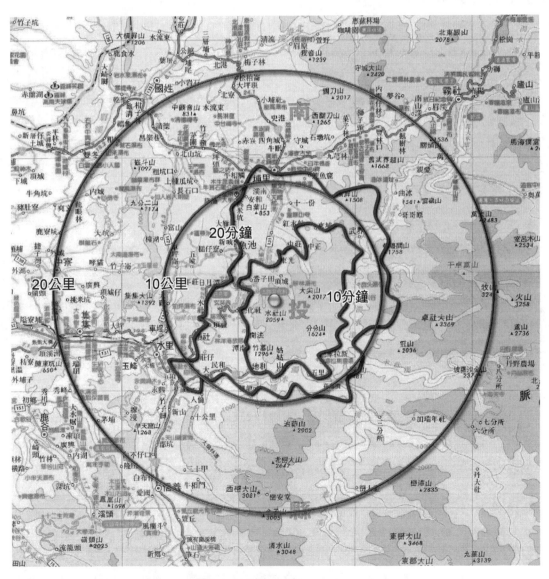

圖6-1　等距圈與等時圈概念示意圖（舉例）

◆相關重大建設

　　鄰近地區的重大建設和擬規劃之觀光遊憩區息息相關，甚至影響規劃區的成敗與否，如捷運、快速道路等交通系統，不止增加了可及性，也加強了民眾到此一遊的意願，而未來將發展的重大建設則關係著規劃區未來的發展，以新北市淡水為例，在捷運未通車前，只能仰賴公路聯繫，每逢假日便大塞車，令人望而卻步，捷運通車之後遊客可以更快速的往來於台北和淡水之間，也增加了到淡水旅遊的人潮。

◆相關觀光遊憩資源

　　若擬規劃之觀光遊憩區附近有其他的觀光遊憩資源，從正面的角度則可以配合一起發展，營造更豐富、更有趣的旅遊體驗，例如淡水本身有淡水老街、渡船頭可以吸引遊客之外，鄰近地區還有紅毛城、沙崙海水浴場等觀光遊憩地點，讓人們可以從事不同的旅遊活動，而不必再專程趕到另一個地方去。然而如果鄰近有相同性質的觀光遊憩資源，則須注意其可能會造成爭相吸引遊客形成競爭而致兩敗俱傷的局面，在規劃分析時不可不慎，下文所探討的區位生態關係，即是因應此課題而作的介紹。

(四)區域環境背景分析目的

◆觀光遊憩服務等級之初定

　　擬規劃之觀光遊憩區於所處觀光遊憩系統內所扮演的角色，可以從其與附近地區遊憩資源的關係，及其本身已經具備的機能，來發展未來的目標，例如只是單純提供當地居民的休閒場所，或是積極的與鄰近風景區及遊憩據點相串連整合，構成多樣化的遊憩活動資源，或是避免與鄰近遊憩資源產生競爭的生態關係，均是在定位規劃地區服務等級必須關注的主題。

◆遊程安排之參考

　　經由與鄰近觀光遊憩資源結合所作的遊程安排設計，引領遊客遊覽各觀光遊憩據點，並針對規劃區內的活動內容、基地塑造的意象及遊客停留的時間，來研擬不同的遊程，以滿足遊客不同的需求，使其於觀光遊憩過程中能獲得最大的滿足。

◆與相關重大建設之配合

　　擬規劃之觀光遊憩區與相關重大建設結合能創造出更豐富、更多樣化的遊憩體驗，以交通建設為例，初級的交通網路可以把規劃區和鄰近的觀光遊憩資源連結起來，成為一個有趣的觀光遊憩系統，而較高級的交通建設如快速道路、捷運等可以把

兩個觀光遊憩系統連接起來，多個觀光遊憩系統連接在一起便成為一個完整的觀光遊憩系統，例如台北都會區觀光遊憩系統，並不是只有台北市和新北市而已，還包含了基隆、桃園、宜蘭的觀光遊憩系統所整合而成。

二、區位生態關係

擬規劃之觀光遊憩區和周邊環境會產生各種互動交流，因此產生了以下四種相互利用的生態關係：

(一)寄生關係

可視為一種依賴關係，意指某一種設施（客體）將自己寄託在另一種觀光遊憩設施（主體）旁，藉以吸食主體的食物，以營謀自己的生活。例如台灣地區知名的大型觀光遊憩區周圍絕大多數的攤販或商業設施和大型觀光遊憩區間即是一種寄生關係，也就是攤販或商業設施寄託在大型觀光遊憩區旁，藉以吸食大型觀光遊憩區的食物（遊客），以營謀自己的生存。其他如依附在日月潭或溪頭旁的小型遊憩區或依附在溪頭遊憩區外的度假小木屋即是，其全時間均完全生活在主體旁，所需食物（遊客）全部取自主體，除非自己存活不了或被驅逐，否則永不離開主體。寄生關係所延伸的意思是主體與客體結成一種夥伴（partnership）關係，生活在一起，因為主體不能將客體驅走，只好容忍客體，與之妥協，久而久之，竟成為兩個「冤家同室而居」，弄不清楚誰寄生於誰。

(二)互惠關係

可視為是一種「互利共生」的關係，即兩個或兩個以上之觀光遊憩區發生互動關係，此關係使兩方或多方成為夥伴，其行動對彼此均有利益，如台北市北投與天母一帶的溫泉餐飲區和南投縣附近的各條風景線等所產生的聚集規模效果，共同來吸引遊客即是。

(三)同桌進食關係

可視為一種「競爭關係」，為一群同種類的設施一起生活，各自吸取同一食物（顧客），以營謀自己生存。如提供相同活動內容的兩個觀光遊憩區相鄰近，彼此間為一種競爭關係，但如深入觀察，在競爭關係中，也有互相協調、適應、調劑，以長

補短現象，以滿足遊客多樣化的需求。值得一提的是，相同的觀光遊憩設施間有時也會因為時段的不同而有不同的關係，例如例假日旺季時呈現互惠關係，共同吸引遊客，因為此時的需求大於供給，而在平常日的淡季時間則呈現同桌進食關係，因為此時的供給大於需求所致。

(四)異族類一起生活關係

可視為一種「互利共棲」關係，為數種不同類的觀光遊憩設施，相互依輔，同生存於一個區域內，可相互獲取交換的便利，共享較為經濟的公共設施（如道路）服務，並可與鄰近設施共同增大地區的吸引力，形成聚集經濟效果，例如溪頭地區的度假旅館、小木屋及各類型的小觀光遊憩據點的聚集可共同增大地區的吸引力，滿足遊客更多樣化的遊憩消費行為，又如台北市的西門町商圈，服飾店、精品店、電影院、文具店、餐飲店、百貨公司聚集，共享捷運、立體停車場等公共服務設施，每每在假日時吸引大批人潮。

在這裡試舉一個區域生態關係的例子，以幫助規劃者理解，而能運用在觀光資源規劃的區位關係分析中（圖6-2）。

假設圖6-2之A為六福村，B為小人國，C、D為鄰近的風景區，則可探討他們之間可能發生的關係：

1.D與A可能為寄生關係，但如果A太大了，將遊客整日吸引在區內，除非D所提

圖6-2　觀光遊憩區域生態關係示意圖

供的觀光遊憩活動很特別而有吸引力，否則D將無法寄生。

2.A與B、A與C、A與D以及B與C皆可為互惠關係，如果A、B、C、D的遊憩活動內容不同，又適逢例假日則可能形成異族類一起生活關係。

3.若C與D之間另有路徑或捷徑相通，則C與D可能產生寄生、互惠、異族類一起生活關係。

4.A與B形成競爭關係：如六福村（A）幾年前只是野生動物園，只能看動物，所以大約二小時即可逛完，旁邊剛好有小人國（B），可以先到A或B區外之餐廳（此餐廳與A或B為寄生關係）吃個飯後再繼續到小人國完成一天的行程再回家，如此便是共同吸引遊客的夥伴；但在數年前六福村的主題樂園（南太平洋、西部）出現後，規模變大，所以當遊客二小時完成動物園觀賞後，在園區內餐廳吃飯後，繼續逛主題遊樂園，然後晚上更有雷射水舞、高空彈跳等活動，以致遊客無法再到小人國玩，所以現在的六福村（A）與小人國（B）由以前的互惠演變為今日的競相吸引遊客的敵人。

5.若C與A、B皆為同樣大的觀光遊憩區，腹地皆在二十公頃上下，且A、B、C所提供之遊憩活動不同，則可能產生A與C，B與C，互惠或異種類一起生活的關係。

6.若C與A、B皆同樣大的觀光遊憩區，且其所提供的遊憩活動與A、B相同，則A與C或B與C將產生競爭關係，如果C所處的區位在遊客非常頻繁的風景線上則可搶得先機，先爭取到遊客到訪。

7.若C大於A、B，為一百公頃以上的觀光遊憩區，則又可能產生A、B寄生於C的關係，但除非A、B有一定的規模且遊憩的活動很吸引人，可與C共同成為二日遊以上的遊程，達到互惠的關係，否則將因C已將遊客留住而無法寄生。

第二節 自然資源背景分析

一、分析涵構

自然資源的分析項目，大致有以下幾項：氣象、空氣品質、噪音、振動、惡臭、水文、水質、地形與地質等，每一項目都有其分析目的及分析方法，使我們能充分掌握基地的自然動態。

二、基地自然條件的一般呈現形式

基地自然條件的呈現形式內容很多，僅列出一般常見而較具代表性者，以下就氣候條件、地形條件及地質條件討論之。

(一)氣候條件

氣候是影響觀光遊憩能否存在的最重要因素，即使一個地區有極為良好的先天及後天條件配合，但如果天候不佳，一樣無法吸引遊客前往。氣候直接影響觀光遊憩的時間、季節、遊客屬性及觀光遊憩地點之配置，因此氣候對觀光遊憩區之硬體與軟體建設均有密切關係。

◆風向與頻率

地面上的風可分為兩大類，一為行星風系，另一為地方風系。行星風系是太陽輻射和地球自轉形成的風，以全球為範圍，風向恆定；地方風系則是由於海陸分布和地形的影響而發生的地方性風，如季風、海陸風、山谷風、焚風等。以海陸風而言，對到海濱遊憩的遊客有消暑的功效，例如新加坡雖位處熱帶，但因有海陸風吹拂，使暑熱大減，一般表現風向與頻率均利用風花圖予以呈現。

◆日照及太陽仰角、方位角

一地區的日照時數與太陽入射角和緯度息息相關，赤道地區太陽經常直射，日射猛烈、氣溫高、蒸發強、溼度大，而高緯地區日光多低角度斜射，氣溫低、溼度小、蒸發量也小，同時季節變化也有很大的影響，夏季時日照時間長，太陽仰角及方位角大，冬季時日照時間短，太陽仰角及方位角小，這種季節差異，緯度越高的地方越明顯。

◆不舒適指數

氣候影響了工程進度的掌握與控制，也關係了基地的水土保持，然而更重要的是當基地開發完成後，於使用期間對遊客之影響，這也是提出基地氣候資料的目的；而不舒適指數（Discomfort Index, DI）的計算，更可讓規劃單位明瞭，該基地是否適合遊客使用，才不至於過冷也不至於過熱。

根據基地的氣溫與相對濕度可計算出本基地的不舒適指數（DI）。計算公式為：

$$DI = T - 0.55 (1 - 0.01RH) \times (T - 58)$$

T：氣溫（°F）

RH：相對濕度（%）

$$°F = 32 + 9/5°C$$

◆氣候綜合分析

氣候綜合分析是將各項氣候條件，如日照、風向等套繪於地形圖上，作綜合分析（圖6-3），以便能顯示出氣候對基地所造成的影響，而據以提出因應之道。

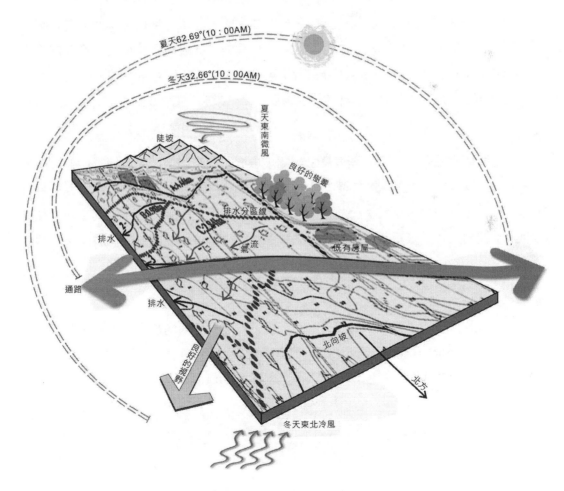

圖6-3　氣候綜合分析圖

(二)地形條件

◆水系

　　水系可分為大範圍的環境水系與小範圍的基地水系，環境水系是基地所屬的河川流域，如果基地位於上游，環境水系更顯重要，如何避免汙染將是一個重要課題，而基地水系則是基地內如何排水，當我們在規劃土地使用分區時，排水系統是一個很重要的依據。

1. 環境水系：為分析大的流域範圍所必須瞭解，可透過比例尺兩萬五千分之一的基本圖表達欲開發之觀光遊憩區之水系，及其水源、水質、水量、保護區之位置，以分析基地與所處環境水系之影響及其排水的流向等（**圖6-4**）。
2. 基地水系：係利用比例尺一千分之一的基本圖，表達基地內部排水方向及集水之分區界線，以作為排水系統計算之分析基礎，一般規劃時會將開發前之排水分為若干集水分區，開發後分為若干集水分區，再求開發前後集水分區之逕流量變化，依其變化狀況安排其排水路徑及滯洪設施（**圖6-5**）。

◆坡向

　　坡向與植物生長、日照、溼度息息相關，畫坡向圖時可根據需要而分四個坡向或八個坡向（**圖6-6**）。坡向圖之製作需先瞭解山脊山谷之走向，因為山脊山谷多為坡向之交界（尤其主脊、主谷），故畫坡向圖時必先畫出主脊主谷線，以其走向為基礎再細分；坡向與等高線垂直，所以畫出主脊主谷線後，再視欲劃分幾個坡向來繪製坡向圖。

◆坡度

　　坡度為分析基地是否適合開發的重要指數，坡度太陡則均被要求不適宜開發。一般坡度之分類係根據規劃目標而決定，而**表6-1**為幾種不同土地使用之適合坡度，可作為製作坡度圖時其坡度分類之參考。坡度之公式為：

$$坡度S（\%）= \frac{地表兩點間最高與最低兩等高線之高差}{地表兩點間之水平距離} \times 100\%$$

　　而其計測方法係利用方格法：在地形圖上畫方格（25m×25m），以下列兩公式之一，計算方格內平均坡度：

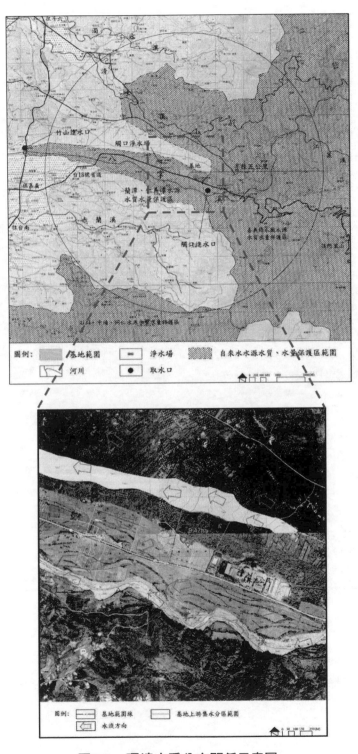

圖6-4　環境水系分布關係示意圖

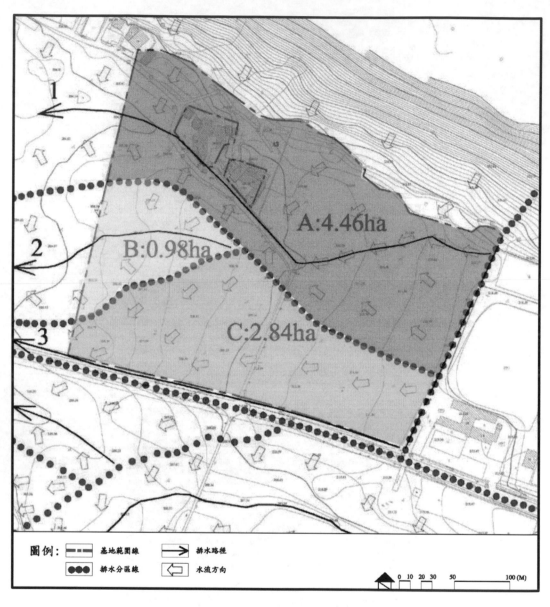

圖6-5 基地水系圖（舉例）

$$S（平均坡度\%）=\frac{方格內等高線長度×等高線高差距離}{方格總面積}×100\%$$

$$S（平均坡度\%）=\frac{n\pi\triangle h}{8L}×100\%$$

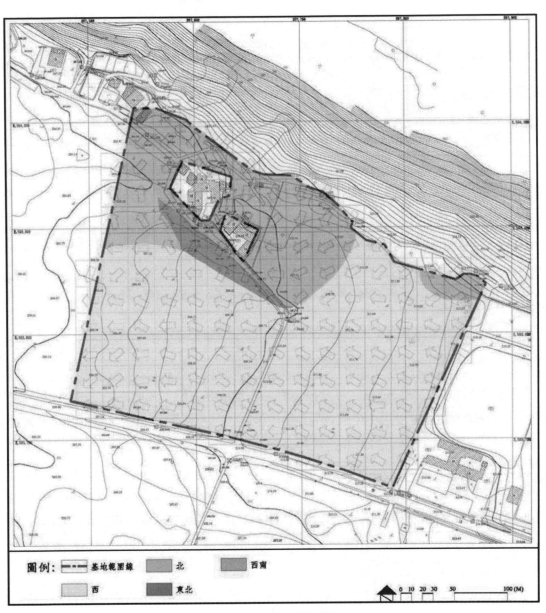

圖6-6　坡向圖（舉例）

△h＝等高線高差間距（公尺）

L＝方格邊長（公尺）

n＝方格內等高線與方格線邊交叉點總和

π ＝3.14

表6-1　不同土地使用之適合坡度

土地使用	最大坡度	最小坡度	適合坡度
建築用地	20～25%	0%	2%
遊戲場	2～3%	0.05%	1%
階梯	50%	--	25%
草地	25%	--	2～3%
排水設施	15%	0%	0.05%
停車場	3%	0.05%	1%
步道	10%	0%	1%
道路 時速20哩 時速30哩 時速40哩 時速50哩 時速60哩 時速70哩	15～17% 12% 10% 8% 7% 5% 4%		1%

　　依上開公式求算各方格之坡度後，表現於基地坡度圖上（**圖6-7**）及坡度分級表上，一般坡度超過40%以上，則被列為陡坡地區，為不可開發區，規劃時應詳加判斷基地內各區塊之坡度狀況，作相應的開發措施。

(三)地質條件

　　地質的基本結構將會使基地產生某種作用，且可能繼續一段時期之久。甚至雖然精確資料不易獲得，規劃者也能透過於基地施以探勘或從附近的地質剖面判斷基礎地質、表面地質與基地的地質歷史。

　　從事規劃作業時，一般均會委託地質技師或大地工程技師分析區域地質及基地地質兩方面：

◆區域地質

　　以宏觀之區域地質觀點，說明基地及相鄰或相關地區之地質狀況、潛在地質災害及基地開發可能與相鄰或相關地區之相互影響。一般均以比例尺五千分之一至十萬分之一的基本圖標示基地及相鄰或相關地區之地質狀況、潛在地質災害區域。

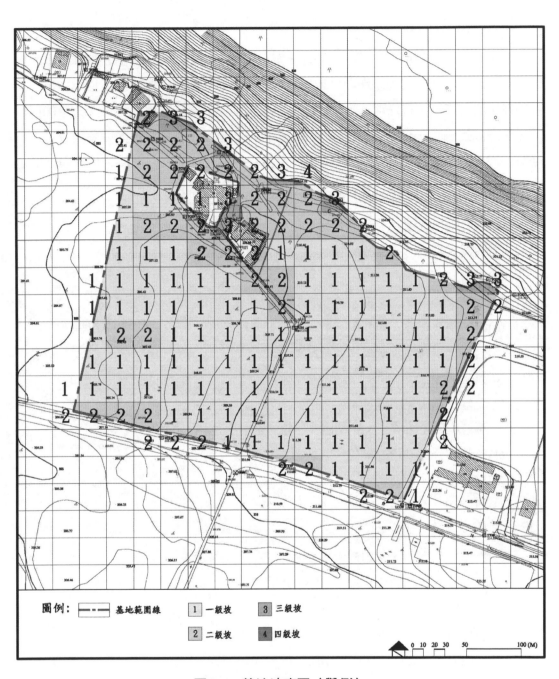

圖6-7　基地坡度圖（舉例）

◆基地地質

基地地質一般均以比例尺一千分之一至一千二百分之一的地基圖之縮圖製作整地前後之基地地質圖，表達基地內之地形、岩性、地層分布、地質構造、挖填方區。如有潛在地質災害區、特殊地下水之補注區（recharge）或儲存區（storage）亦應加以標示，另應以比例尺一千分之一至一千二百分之一的精度，依據整地前與整地後之基地地質圖繪製基地地質剖面圖（**圖6-8**），表達基地在整地前與整地後之地形與地質之立體結構與改變。而基地地質的描述與說明則包括下列各項：

1.岩性地質（岩層）：

(1)岩層類別。

(2)岩層分布。

(3)岩層位態。

(4)岩層物理特性（如顏色、粒徑、組織、膠結度、層理、葉理、節理等）。

(5)岩層化學特性（如礦物與膠結物之成分、風化、轉化等）。

(6)風化情況。

(7)受地質作用之影響。

2.未固結地質（如填土、沖積層、土壤、砂丘、崩積、崩塌等）：

(1)產狀、分布、相對年代、與地形之關係等。

(2)物質組成。

(3)厚度。

(4)地形表現。

(5)物理或化學性狀（如含水量膨脹性、張力裂縫等）。

(6)物理特徵（如顏色、粒徑、堅實度、膠結性、黏滯性等）。

(7)風化情況。

(8)受地質作用之影響。

3.構造地質（含層理、葉理、褶皺、節理、斷層等）：

(1)產狀與分布。

(2)走向與傾斜。

(3)相對年代。

(4)對岩盤構成的影響。

(5)斷層特殊性狀（如斷層帶、錯動、活動性等）。

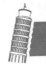

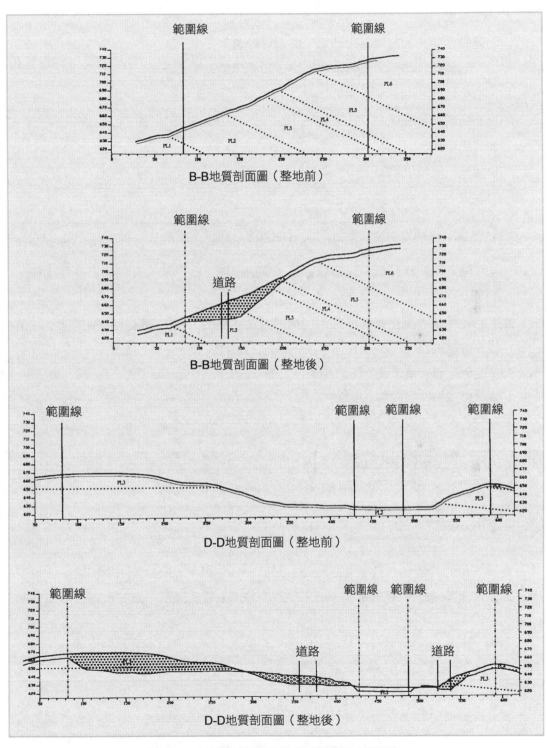

圖6-8　基地整地前後地質剖面圖（舉例）

4.特殊現象：

　(1)侵蝕地區（如懸崖、惡地形、向源侵蝕等）。

　(2)下陷地區（如張力裂縫、小斷崖、錯動現象等）。

　(3)潛移地區。

　(4)崩塌或滑動地區。

　(5)活動斷層。

　(6)礦坑、礦渣堆地區。

　(7)隧道。

經過地質之相關分析後，應針對工程地質部分作以下說明：

1.邊坡穩定性初步分析，包括填方區（借土土壤之$c. \phi .$值）及挖方區（順向坡、逆向坡）。

2.整地設計參考高程及穩定角，包括填方區（借土）及挖方區（地層構造破壞潛勢、可能破壞模式）。

3.建築型態與土壤承載之相容性。

4.潛在地質災害對開發之影響。

第三節　實質資源背景分析

一、分析涵構

　　實質資源的分析，包括了交通、公共設施、公共服務、公共衛生與安全、土地使用、建築、土地所有、廢棄物等各項，以說明基地上現有設施，及其與鄰近地區的關係。

二、基地實質條件的一般呈現形式

　　實質條件的一般呈現形式，有土地使用現況、交通運輸現況、公共設施現況、公用設備現況及鄰近相關遊憩資源現況等。

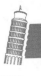

(一)土地使用現況

土地使用現況調查，包括了使用內容、建物型態及土地權屬等，使用內容如住宅區、商業區、工業區、學校等，建物型態如高度、形式（獨棟、集合等）、古蹟等，土地權屬則調查公私有地、公私有地之所有權及其概況等。

(二)交通運輸現況

◆道路

1. 道路網：現有道路可區分為聯外道路、主要道路、次要道路、景觀步道等。
2. 交通量：調查幹道、主要道路的平均交通量及最高交通量，並依機車、汽車、貨車等車種分別記錄，以明瞭各類車量分配情形。
3. 停車場：現有停車場分布大小、種類、停車時間長短、違規停車情形等。

◆大眾運輸系統

1. 公共汽車：公車數量、路線、班次間隔、站牌位置、運輸量、乘客分布等。
2. 捷運系統：鄰近捷運站位置、最大運輸量、使用乘客等。
3. 鐵路：平交道分布、阻滯情況、車站運輸設備、上下乘客量、班次、運輸量、與其他交通工具轉接等。
4. 港口：港口設備、吞吐量、海陸運連接、擴建可能性等。
5. 河道：可供航行河川、碼頭位置、水陸運補等。
6. 機場：機場位置、設備、國內外航線乘客量、噪音影響、陸上交通連接等。

(三)公共設施現況

公共設施調查，包括了行政、警察、消防、保健、電信、郵務等設施分布，以及文化教育設施，如學校、圖書館、美術館、博物館等。

(四)公用設備現況

公用設備調查，包括自來水普及率、排水設施分布、管線位置、排水方向、供電管線、垃圾收集處理等。

(五)鄰近相關遊憩資源現況

調查鄰近地區是否有其他的觀光遊憩資源,與欲規劃的基地會有何種區位生態關係,是否可納入區域遊程內作整體的串接,以提供一日、二日或多日遊的機會等。

第四節　景觀資源背景分析

一、景觀之涵構

(一)景觀之涵義

景觀(landscape)一詞,源起於德文landskip一字,後改為landschaft,原為專用術語,用在描述風景繪畫上,其意義為實體及文化結合的部分區域。德國地理學者認為landschaft具美感(aesthetic)和精神的(spiritual)、空間(dimensions)特性。此字由英美地理學者引入,並將它改為landscape。

景觀通常係指人類藉由知覺官能所能感受的環境的整體形象,對一般遊客而言,「景觀」是指肉眼可見的「有形景物」,有些是大自然演變成的,稱為自然景觀,如生物、水、岩石、樹等;有些則是人為所造成的結果,稱為人為景觀,如農、林、漁、牧、礦、古蹟等都是。然而就「美感」之角度探討,則係指視覺外之生理與心理感受的「無形景象」,它又可分為無形自然景象與無形人為景象等(**表6-2**),無形自然景象與人為景象會隨時間、空間及遊客心境變化之不同而有不同之感受。

園藝為有形較不具固定之人為景觀

壁畫為有形人為景觀構造物

表6-2　景觀之內容

有形自然景觀	有形人為景觀
一、較固定性者 1.水域、河流、湖泊、溪流、海灣。 2.陸域：陸域上之自然景物因地質、地形、海拔高度、坡度及坡向、土壤等因素而異。 3.空域：日出、夕照、星空。 二、較不固定性者 1.天然植物被覆：種類、數量、型態、色澤等。 2.野生動植物群落：種類、數量、型態、色澤、習性等。 3.季節氣候及自然運動變化：風、雲、雨、雪、霧、地熱等。	一、較固定性者 1.建築物及各種交通設施及公共設施，包括道路、鐵路、步徑、橋樑、高壓線、電線、電話線、街道家具等。 2.人為景觀構造物：牌樓、招牌、壁畫、展示牆、座鐘等。 二、較不具固定性者 1.作物：農業、園藝、林業、畜牧業（牧草、牛羊等）。 2.可動式人為景觀構造物：可移動招牌、路樹、盆栽。
無形自然景物	無形人為景物
1.氣象、氣溫、溼度。 2.光、香、聲、味。	1.文化民情、風俗、習性等。 2.宗教信仰。 3.法規制度。

(二)景觀之構成

　　景觀乃人在錯綜複雜環境中，所感覺認知及意識到的生動而有組織的形象，它是人類藉由知覺官能和環境建立的關係，經由觀賞者之視覺、心理、生理等之調節及意識上的思想運作，人對環境的感知會有三種不同的層次意象產生，茲簡述如下（**表6-3**）：

外牆上有別於一般壁畫的藝術創作

鳥居揭示了強烈的日本神社入口意象

表6-3　實質、知覺、意象景觀之比照

層次	項目	構成差異
實質景觀	感知尺度	實際尺度（視覺官能）。
	結構	整體景觀、部分景觀、景觀單元、細部處理。
	組成單元	實體、空間、組合體。
	單元形成因素	點、線、體的形式，質感、色彩、圖案。
	景觀對象	凡進入眼簾範圍之實質型態均為對象（固定時間）。
知覺景觀	感知尺度	實際尺度、心理尺度並重（心理調節作用）。
	結構	一般知覺景觀（整體）、特別知覺景觀（部分）。
	組成單元	實體、空間與實空組合具有象徵意義的景觀單元。
	單元形成因素	形式由經驗累積而成的象徵與意義。
	景觀對象	凡進入眼簾範圍之視象均為對象（時間不限）。
意象景觀	感知尺度	心理尺度（心理的圖示作用）。
	結構	內心所構成的整體意象景觀與部分或單獨的意象景觀。
	組成元素	通道、邊界、區域、節點、地標（根據Lynch的觀點）。
	形成因素	自明性、結構、意義（根據Lynch的觀點）。
	景觀對象	凡呈現在心目中的景觀意象是景觀的對象（無時間性）。

資料來源：莊輝煌（1981）。

◆實質景觀層次（視覺美感）

指景觀實質元素間的組合關係，與實質單元及其細部處理（形、色、材料、質感），所共同建立的視覺組合。

◆知覺景觀層次（氣氛與特色）

指景觀實質元素的組成刺激觀者的情感，藉知覺而賦予特殊情感的空間型態，如熱鬧的商展、寂寞的小徑、自然的森林等，其空間層次已超出形式的範圍，係經實質元素其本身的特徵與涵義表達知覺空間的特質，並藉由人群的活動，聚集而賦予空間特殊的性格，構成環境中多采多姿的知覺形象。

◆意象景觀層次（意象與強度）

指景觀實質元素本身引人注意或記憶的強度，構成人們認知環境，自覺所身處位置的景觀環境，如通路、地標、節點、區域及邊緣。其意象的產生係建立在實質形象的組成上，並經視覺心理之調節，而重新組織所構成的心理意象景觀。

　　遊客透過與環境狀況之互動關係，發現景觀實體，此一空間稱為實質景觀。觀賞者除了受個人背景、個人心理調適影響外，亦受他人影響，此一空間稱為知覺景觀，知覺景觀與實質景觀相互獨立，沒有交集。遊客經過一系列的旅遊活動，吾人稱此空間為意象景觀，意象景觀的範疇將延伸至實質景觀及知覺景觀中，換言之，意象景觀與實質景觀、知覺景觀有關，惟其相關程度則與個人及當時時空不同而異，景觀影響之因素，請參見**圖6-9**。

二、景觀資源之評估

(一)基本資訊之調查、蒐集與分析

　　在從事景觀資源的評估工作之前，必須先蒐集基本資訊，以便對研究地區的整個景觀資源有概略的認識，據以劃分景觀空間單元並加以分類，提供最後評估工作所需之基本資訊。

　　評估景觀所需之基本資料如下：

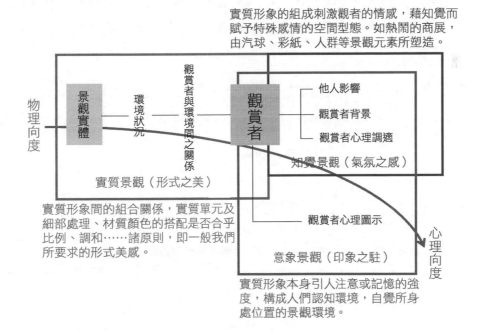

圖6-9　觀賞者與景觀互動模式圖

資料來源：參考楊宏志（1992）修改。

1.全區之航空照片圖。

2.地形圖（高度圖）。

3.坡度圖。

4.坡向圖。

5.山脊線圖、水系圖。

6.土地使用現況圖。

7.交通路線圖。

8.植物群落分布圖。

9.景觀資源圖。

(二)景觀資源與遊客之關係

對於景觀資源與遊客之關係，我們可以以距離、遊客位置、視野來討論，簡述如下：

◆距離

規劃者可利用遊客與景觀間的距離而達到平衡，不同類型的遊客對於所觀景的距離，亦有不同的選擇，大多數的人會沿著景觀的序列而建立其運動系統，如何配合此系統而考慮各種觀景距離是很重要之課題。設計觀景距離有下列三種分析（**表6-4**）：

1.近景（foreground）：其距離為0～500公尺，對於大小和細部有最大的認知，遊客可以得到最大的觀景經驗，如視覺、聽覺、嗅覺和觸覺等，有強烈被包圍的

表6-4　視覺距離標準表

	近景	中景	遠景
距離	0～500公尺	500～1,200公尺	1,200公尺以上
視覺特性	於此距離內觀賞者能有最大之知覺經驗。	於此距離間觀賞者感覺景物之型態、景物外貌之獨特特徵。	於此距離觀賞者僅能認知景物之外形輪廓及主要色調。
景物質感	景物表面細部景色。	細部及概況，景物與景觀的關係。	概況的景色，不能詳見細部，背景成為面狀。
可見物體	石塊、山面、單獨樹木及其種類。	整個山脊，可區分植被的質地（如針葉林或闊葉林）。	山脊線系統，由明暗區分出植被的類型。

近景可以讓遊客有最大的觀景體驗

遠景的開放天空是主要的景色

空間感。

2.中景（middleground）：其距離為500～1,200公尺，介於近景與遠景之間，遊客可看到物體的外形、流域、植栽類型及地質特性等。遊客被包圍的空間感覺降至最微弱，在此範圍，遊客可觀察到物體的外在，而無法看清其內部結構。

3.遠景（background）：其距離為1,200公尺至無窮遠，對於外形基本顏色和細部均不易察覺，開放的天空是其主要的景色，此時人們已無空間感的壓力，且亦無法觀察到物體的任何性質，惟外形輪廓而已。

◆遊客位置

指遊客與主要風景之垂直相對區位而言，規劃觀景位置有以下三種分析（圖6-10）：

1.一般位置（observer level）：亦稱正常位置，為遊客眼睛平視主要景觀時，這是遊客觀景最常有的姿勢，且發生的頻率最高，規劃者需將視覺距離規劃為中景距離，可加強視覺效果。

2.上對下位置（observer above）：亦稱高觀賞位置，為遊客處於高處時，能一目瞭然觀賞到整個目標，最具觀賞重要性，而有控制視野的功能，規劃時應給予遊客可能到達的機會及自由選擇決定其遊程模式。

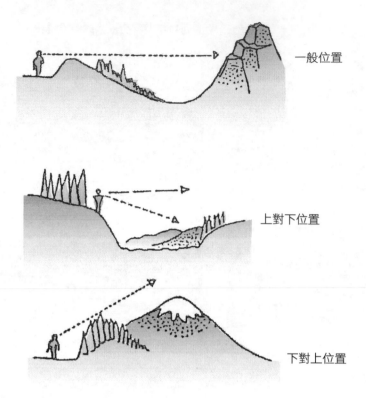

一般位置

上對下位置

下對上位置

圖6-10　觀賞距離及位置示意圖

3.下對上位置（observer below）：亦稱低觀賞位置，為遊客處於低處時，仰視上方可觀賞到目標，其所見目標範圍狹小，較不具觀賞重要性。此位置較有限制性，故規劃者須以近景的方式設計，且要遮蔽一些負面的景觀，才能使觀賞者有最佳的感覺品質。

◆視野

　　視野為於觀景點所看出的圓弧範圍，可以反映出整體性的空間感，其劃分空間開放度之標準，請參見表6-5，視野可依視覺水平範圍的不同，一般分為如下四類：

1.全景：水平視野在一百六十度以上，視覺開闊，無阻礙。
2.部分阻礙：水平視野在一百六十度至六十度之間，感覺開闊，有部分阻礙及少許封閉感。
3.阻礙大：水平視野在六十度至二十度之間，觀賞者有較大封閉感。
4.封閉：水平視野在二十度以下，觀賞者感覺封閉與壓迫。

表6-5　開放空間度示意圖

開放空間 類別		1 極開放空間	2 開放空間	3 封閉空間但可看得遠	4 封閉空間	5 極封閉空間但可看得遠	6 極封閉空間
景物所占的視角圓弧範圍	>1,200m 遠景區	>180	>60SB 或100~180	5~60SB 或5~100	<5	5~60SB 或5~100	5~60SB 或5~100
	500m~1,200m 中景區	<180	>240	<120	<60 >300	<180	<60
	<500m 近景區	<180	<120	>240	>300	>180	>300
	圖示						

註：
1. r_1<500m；500m<r_2<1,200m；r_3>1,200m
2. a、b代表視角圓弧範圍。
3. SB是指單一圓弧角。

資料來源：Van der Han et al. (1970). 參考李素馨（1983）繪製。

從遊客的視野中，可看出各種景觀類型，Litton（1968）依景觀的組成型態，將景觀劃分為七種類型，說明如下：

1.全景（panoramic landscape）：構成畫面的主要線條均為水平且與視線垂直，視界介於一百八十度左右，無明顯之界線，此種景觀具開敞及距離感，無獨立的景觀特徵，如海邊及大草原賞景或山頂眺望等。

2.特徵景觀（feature landscape）：在風景區內之特殊地形或地物，能吸引遊客的視線，而有助於定其方位者，如山峰或瀑布等。

3.封閉景觀（enclosed landscape）：戶外空間連成一似碗狀之型態，而其四周有連續之景物者，如樹林圍繞或地形環繞的湖面、山谷或溪谷等。

開放的全景景觀

特殊地形有助於定位方向

封閉的溪谷

4.焦點景觀（focal landscape）：景觀範圍內之主要平行線或景物有相互附和之趨勢者，當特殊景觀成為視覺端景時，焦點景觀的效果最強烈，如雕塑、標的物（landmark）。

5.覆蓋景觀（canopied landscape）：此為在樹冠或洞穴遮蓋下的景觀，此種景觀的產生取決於觀賞者與景觀間的相對狀態，因遊客無足夠時間觀賞細部景觀，注意力係向前通過穿越。

6.細部景觀（detail landscape）：單一而細緻的地形或地物，能吸引遊客的注意力，如比薩斜塔、自由女神。

7.瞬間景觀（ephemeral landscape）：為存在時間短暫的景觀，造成此種景觀的原

建築物外牆彩繪端景

海洋隧道的覆蓋景觀

義大利比薩斜塔的細部景觀

瞬間的淡水河日落景觀

因有很多，如氣候變化、生物的足跡、花開花謝、日食變化、流星殞落等。

(三)景觀空間單元之分區與分類

從事景觀資源之評估工作前，應先將整個研究區域細分成數個景觀空間單元後，才可依評估準則評定各景觀空間單元的景觀品質。因此先依地形圖配合航照圖畫出研究區之活動主要據點，並配合土地使用現況圖、地表植被的分布及種類，將整個研究範圍作適當選擇，選出幾個據點，藉此來評估視覺景觀的品質，以瞭解評析據點可提供何種觀光遊憩價值。

一般對於景觀空間的劃分，大致採用以下三種方法：

1. 將景觀空間劃分成前景、中景及背景三部分，主要依景觀空間與觀賞者之相對位置及觀賞距離為範圍分析。
2. 沿著主要路線兩側劃分景觀空間單元，但其缺點為景觀空間的可視範圍受觀賞者位置影響極大，只要有些微的移動，則所劃之景觀空間單元就可能完全不同，故此種劃分法僅適用於一定路線而劃定沿線兩側之景觀空間，不適合劃分道路旁之大區域範圍。
3. 利用格子系統（grid system），將空間劃分為許多方格，依研究地區範圍和研究目的，選定單位大小，此法適合於大區域範圍，且不受觀賞者位置之影響，故為許多景觀評估者使用。一般研究區劃定100公尺×100公尺，規劃區劃定50公尺×50公尺為基本評估單元。

(四)整體景觀資源評估

遊客對景觀的感知，是由於知覺所產生，而知覺是對環境的刺激產生的反應。環境的刺激在景觀評估架構中是屬於客體結構的分析，其受自然或人為的有形無形資源所影響，包括地形（land form）、植被（vegetation）、水域（water form）、人造物（man-made form）等，且可再剖析為受美學元素（如形貌、線條、質地和組合的統一、對比、完整性）的效果影響。故為了描述遊客在環境刺激下所產生的反應，必須先評估景觀造成視覺反應的品質。評估中的複雜性、生動性、獨特性及自然性乃針對地形、水域、植被和人造物四項景觀元素予以評估。而統一性則以自然人造物間之統一和整體景觀和諧性為評估對象。茲將各評估準則略述如下：

1. 複雜性：係指景觀元素的種類、數量、分布和尺度大小、明暗色澤之變化關

係，而複雜的景觀就是提供遊客最多的視覺欣賞機會。

2.生動性：係指空間內景觀元素之對比性和主導性，如適當而不混亂之對比及形成焦點之特殊景觀，均為生動性之主要因素。

3.獨特性：係指在一空間內景觀或景觀元素具有美學生態及人類旨趣之相對重要性或稀有性。

4.自然性：係指自然與人造物間整體之秩序感，著重於開發特性與景觀特性間要達到合適共存的指標。

5.統一性：係指由景觀元素組成和諧之整體視覺單元，且附屬的景物可增加整體的效果。由於評估準則本身就是很複雜的，故需依賴較具體之影響因子加以分析，即以多元角度考慮景觀評估。

景觀資源評估主要可應用於兩方面：(1)供有關單位作為劃定觀光遊憩區之依據；(2)供觀光遊憩規劃時，土地使用計畫、細部設計、經營管理之依據。

就觀光遊憩規劃方面之可能應用來說，規劃是追求供給和需求間平衡的一種過程，景觀資源的評估結果可瞭解研究地區內各景觀空間單元的特性，此即瞭解各種不同觀光遊憩活動需求的供給潛力，因此可依據各種觀光遊憩活動的需求量來決定開發哪些地區，並且決定如何開發。

再者，各景觀空間單元均有不同的評值，此評值決定了景觀空間單元的特性，如某些單元之部分評值優於整體評值，而某些單元則相反。應用於細部設計階段時可藉設計之手法來發揮各景觀空間單元的特性，如部分評值較佳者可設計為細部景觀或焦點景觀，而整體評值較佳之景觀空間單元，則可以塑造成全景景觀以發揮其特性。

此外，景觀資源可在開發前後分別進行長期追蹤評估，以檢查該地區之景觀資源品質的破壞程度，而據以擬訂是否繼續開發之經營管理政策。

第五節　觀光遊憩資源使用適宜性分析

一、資源使用適宜性分析之目的

觀光遊憩資源使用適宜性分析的目的是——界定每一觀光遊憩區對工程開發與後續遊客活動使用的適合性，這種分析是基於各種觀光遊憩使用對各觀光遊憩區位的環境特性會產生何種影響。觀光遊憩資源規劃之主要目的係在探討自然環境特性在地理

空間之分布差異。

　　透過土地之可利用潛力與敏感性分析，就各種資源及其環境特性加以詳實分析後，歸納出適宜發展的土地，並充分發揮其特點，而不致引發負面的破壞影響。

　　一般資源使用適宜性分析方法，可歸納出以下幾項原則（黃書禮，1987）：

1.界定欲分析之土地使用類別。

2.研判環境資源之特性。

3.必須儘量以量化方式，或力求客觀性。

4.應同時由發展潛力與發展限制兩方面，考慮環境對土地使用之潛能以及在現況經營管理下，對土地使用適宜性之影響。

5.強調適宜性分析之中間過程。

6.分析單一種土地使用別之適宜性區位分布，而非分析某一單元最適合之土地使用。

7.適宜性分析之方法與適用範圍必須有彈性，且可納入整體規劃過程。

　　基本上，資源使用適宜性分析可提供：(1)決策者決定土地使用方案之參考依據；(2)規劃者為研擬計畫、發掘資源限制與潛力、訂定開發原則之工具；(3)工程師發掘需訂定特殊施工標準之地區；(4)開發業者評估基地適宜性；(5)建築師明瞭基地特性而藉以提升設計品質等用途。

　　觀光遊憩資源使用適宜性分析之理念與作業，能促使開發計畫與環境影響評估整合，在整體規劃過程之先期步驟，即能納入環境面之考量，輔助土地使用方案之研擬，減少開發計畫對環境之負面效果。

二、資源使用適宜性分析涵構

　　由於各類觀光遊憩利用對環境有不同之需求及造成不同之影響，其考量之變數亦不一致，應當各有一張屬於該類觀光遊憩活動的適宜圖。惟整體遊憩利用之規劃，須將整個規劃研究區，劃分配置為各種遊憩利用類別，故上述個別觀光遊憩活動之適宜圖仍須加以整合（**圖6-11**）。

　　各種觀光遊憩利用適宜性之整合，實際上係一種土地競用之概念，依土地及環境之特性與各種觀光遊憩活動行為之效益加以綜合分析，而有個別土地單元較宜於作何種觀光遊憩利用之優先性順序存在。惟因評估與決定之因素甚多，可依規劃與決策目的而定。

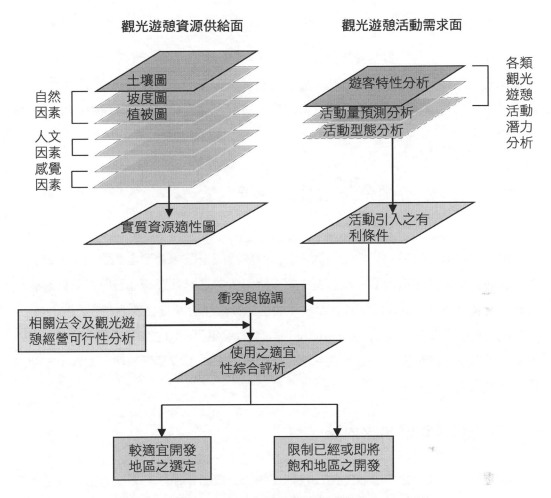

圖6-11　觀光遊憩資源使用適宜性分析架構示意圖

三、分析方法

　　觀光遊憩資源規劃是一種空間性配置計畫，著重區位的表現，在各種評估方法裡，唯有疊圖法能夠符合此種要求。此種疊圖式評估法常為資源使用適宜分析所採用，資源使用適宜性分析作業分成三個步驟進行：

1. 劃分土地單元：土地單元乃土地規劃基本處理單位，根據某種標準（如土地特性、地勢、地貌或網格）將土地分成不同單元。

2. 評估土地適性等級：考量不同土地單元作為各種觀光遊憩利用時，產生的衝擊或問題。

3.繪製土地適性地圖：依據適宜性等級以人工或電腦輔助繪製土地適宜性圖。

根據上述方法得到實質資源適宜性圖後，再結合觀光遊憩活動需求面，分析出觀光遊憩發展之有利條件之綜合分析，並對應相關法令及經營管理之可行性分析後，可選定較適宜之地區加以開發，且當某些地區即將或已經飽和，則可事先採取限制開發之措施。

第六節　觀光遊憩資源承載量分析

觀光遊憩區由於實質條件之限制，要同時維持觀光遊憩資源之品質與滿足遊客之遊憩體驗確屬不易。倘若觀光遊憩區作超限使用，勢必影響遊憩品質，而降低遊客遊憩體驗之滿意程度，甚至將造成實質環境與生態資源無法挽救之破壞。

觀光遊憩承載量（carrying capacity）是觀光遊憩區所提供遊憩品質之指標，在觀光遊憩承載量容許範圍內，觀光遊憩區之環境與生態才不致遭受破壞，遊客也才能得到遊憩慾望之滿足。

一、觀光遊憩承載量之內涵

觀光遊憩承載量之觀念首先由LaPage（1963）提出，他認為觀光遊憩承載量包括兩部分：(1)美學承載量：即觀光遊憩資源之開發與使用，必須維持在大多數遊客所能獲得之平均滿意水準以上；(2)生物承載量：觀光遊憩資源之開發與使用，必須維持在自然環境能供給遊客滿意的遊憩體驗，而又不破壞自然生態環境之水準上。

而後Wagar（1964）認為「遊憩承載量是一個能使遊憩區維持長期遊憩品質之水準」，將承載量視為一整體意象，而以觀光遊憩區之遊憩品質來評定觀光遊憩資源承載量。

Lime及Stankey（1971）提出「遊憩承載量為一個遊憩區，在符合既定經營目標與預算，並使遊客能獲得最大滿足之前提下，在一定開發程度下，於一段時間內仍能維持一定水準而不致造成對實質環境與遊憩體驗者過度破壞之使用特性」。

(一)觀光遊憩承載量之定義

綜合以上各點可知，遊憩承載量之意義具有三項內涵：

1.經營管理目標：於規劃時可決定觀光遊憩區品質之水準。

2.觀光遊憩資源保育：可維護實質環境資源與生態平衡。

3.遊客滿意度：可使遊客獲得滿意的遊憩體驗。

Shelby及Heberlein（1986）將觀光遊憩承載量定義為如下四種：

1.生態承載量（ecological carrying capacity）：主要衝擊參數是生態因素，分析土地資源使用對植物、動物、土壤、水及空氣品質之影響程度，進而決定觀光遊憩承載量。

2.實質承載量（physical carrying capacity）：以空間因素當作衝擊參數，主要是依據尚未發展之自然地區的空間，分析其所容許之觀光遊憩承載量。

3.設施承載量（facility carrying capacity）：以發展因素當作主要衝擊參數，利用停車場、露營區等人為設施分析觀光遊憩承載量。

4.社會承載量（social carrying capacity）：以體驗參數當作衝擊參數，主要依據遊憩使用量對於遊客體驗之影響會改變程度評定觀光遊憩承載量。

(二)觀光遊憩承載量之分類

綜合以往研究，觀光遊憩承載量可分為四種：實質承載量、經濟承載量（economic carrying capacity）、生態承載量及社會承載量。

◆實質承載量

實質承載量指一個觀光遊憩區能容納或適應的最大遊客量（或活動項目、小汽車、遊艇等的數量）。當用於說明遊客服務中心、機械遊樂設施或餐廳時，實質承載量往往是一個規劃和設計上的概念，而在其他場合下則與安全限度有關，例如，限定滑雪坡度或參加活動的具體人數。限制某些附屬設施的實質承載量，可作為直接控制遊客量的一種有用的管理手段。例如，要限制某湖泊的泛舟數量時，可適度降低一些湖岸設施比，例如入口數、船舶

實質承載是指能容納或適應的最大遊客量

下水滑道和船舶拖車停放處的使用空間，即可達到目的，這比調整湖面上的遊船數更為容易。

◆經濟承載量

經濟承載量之評析是獲得資源綜合利用的適宜形式，使得從管理的角度上，觀光遊憩之利用不會與其他非遊憩利用發生經濟上的衝突。例如，先允許在水庫附近從事觀光旅遊活動，而後才進行環境監測和汙水處理，此一事後補救的措施從經濟層面上分析是不划算的。

◆生態承載量

生態承載量是指某一觀光遊憩區開發時，因遊憩活動的消耗而使其生態價值發生不良或不可挽回的結果之前，依人數和活動項目計算所能容納遊客的最大遊憩利用量。

◆社會承載量

社會承載量涉及的是遊客對其他遊客是否有與自己同時存在於某一場所的感受，以及人群聚集或獨居對自己享受和欣賞觀光遊憩設施的影響。社會承載量可以定義為按照遊客數量和遊憩活動項目計算的遊憩使用最高水準，以遊客的觀點來看，超過這個水準則遊憩體驗質量就開始降低。這個概念與對他人的容忍度和敏感性有很大的關係，因此，它是一個關係到遊客心理特徵和行為特性的個人主觀概念。簡言之，社會承載量說明「在最後抵達者覺得所到區域已經飽和而到別處去尋求滿意的享受之前，所能夠容納的人數」。

二、觀光遊憩承載量之確認

(一)推估觀光遊憩承載量之原則

觀光遊憩承載量的推估沒有絕對的公式，但是仍可遵循以下原則：

1. 觀光遊憩承載量的假設前提是：遊憩使用形式必須保證持續維護遊憩區管理目標所規定的社會環境和生態環境。

2. 承載量並非決定性的概念，亦即它不受任何單個生態因素或社會因素所決定；相反地，它是各種生態資訊、社會資訊、民眾參與以及管理評價的一個複合產物。

3.任何觀光遊憩區遊客承載量之制定，必須在一個區域的範圍之內作整體考慮。

4.各種承載量規定不可能顧及每個層面，經某個遊憩承載量確定後，都免不了要對後續變化中的環境進行不斷地監測和施以相應的管理。

(二)確認觀光遊憩承載量之步驟

根據上述原則，可以按照以下步驟確定觀光遊憩承載量（**圖6-12**）：

1.調查規劃區的現有環境，包括現存的生態損耗、各種設施、使用的數量、類型和方式以及經營管理方案。調查階段還應包括對區域範圍內的其他觀光遊憩區的承載量方案進行總體評價。

2.用明確而可測度的方式確定該觀光遊憩區的經營管理目標。經營管理目標在某些情況下可能很籠統，但應當用可測度的標準來表示，以便讓規劃者或管理者瞭解自身的工作目標以及達到這些目標所需要的工作量等。

3.分析經營管理目標與現有環境狀況的關係，如果環境狀況超越了期望的目標，有兩種常用的替選方案：

(1)採取管理措施（例如恢復植被、控制遊客），使環境狀況符合目標。

(2)修改經營管理目標。此外，還要檢查這些目標是否考慮該觀光遊憩區內其他觀光遊憩據點的全部承載量方案。

4.制定監測和評價計畫，以便檢查承載量方案的效果，確定原先利用與損耗關係的假設是否符合實際，或是需要修正。

透過以上這些簡要的步驟，可以為觀光遊憩區確定有效的觀光遊憩承載量。在確定觀光遊憩承載量時，如果可以獲得規劃區的具體環境條件資訊，也可以納入一併考量。

各種觀光遊憩活動的特定承載量的度量單位為「人次／單位長度」或「人次／單位面積」。將各觀光遊憩區範圍內供各種觀光遊憩活動使用的規劃線形長度（如步道長度等）或面積（如露營區），乘以各觀光遊憩活動的特定遊客容許量（尚須考慮轉換率），即為該觀光遊憩區內各遊憩活動的遊憩供給量。將各遊憩活動的遊憩供給量相加即得該觀光遊憩區的總遊憩供給量。有關遊憩供給量之推估方式，可從第十章第三節之介紹，進一步理解。

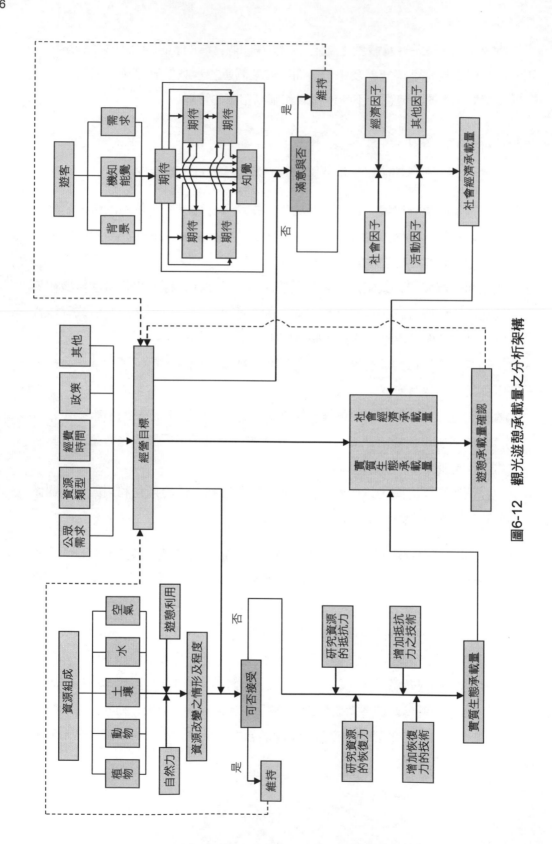

圖6-12　觀光遊憩承載量之分析架構

政府機制面資訊分析

CHAPTER 7

單元學習目標

- 瞭解參訪地區觀光遊憩發展之歷程及政府所扮演之角色
- 瞭解觀光相關主管機關之行政體系及業務職等
- 分析上位及相關計畫對所欲規劃之觀光遊憩區之指導方針與影響
- 介紹觀光遊憩區規劃作業應參循之相關法令

第一節　觀光遊憩發展譜系

　　觀光遊憩的發展並非僅是本質性的市場供需問題，政府在政策上對觀光遊憩的界定與干預常是影響其發展的重要因素。觀光遊憩的開發與社經、土地、環境、文化、國防、外交等層面之發展亦息息相關且相互影響，而上述各層面的發展趨勢與政策導向所形成對公私部門投資方向的引導，間接造成了對觀光遊憩需求質與量之改變。

　　從台灣社會發展的脈絡來看台灣地區觀光遊憩之發展，主要在瞭解台灣地區觀光遊憩發展的趨勢及政治、經濟、文化、社會與觀光遊憩體系的互動關係，進而探討觀光遊憩政策如何因應未來政治、社會的變化，發揮整合的功能。

　　因此，本節的重點主要是對台灣地區整體政治、經濟、社會的變遷，透過**圖7-1**的整理，對台灣整體環境變遷與觀光遊憩產業之發展作一概略性的描述，以知悉對不同年代觀光、遊憩、休閒的發展脈絡。茲針對台灣地區觀光遊憩發展作如下之劃分與說明：

一、觀光遊憩產業混沌期（1960年代以前）

(一)時代背景

　　社會階級區隔，貧富差異懸殊，農業為當時主要之產業，工業開始起步，韓戰爆發，美國重新協防台灣，美援投入，駐台美軍的假日旅遊促成台灣國際觀光事業的萌芽。

(二)觀光遊憩資源特性

　　政府遷台，社經與實質環境百廢待舉。因資金缺乏，此時期之政策著重資源開發與整理利用，政策目標在吸引國際觀光客，以增加外匯，觀光旅遊並非政府施政重點，但已肯定觀光遊憩活動之政策意義。此時期台灣的觀光遊憩發展主要為經濟匱乏、政治與軍事依賴所決定，日據時代所殘留的遊憩文化與美國大兵熱鬧歡愉的休閒文化主導了台灣的觀光遊憩市場。

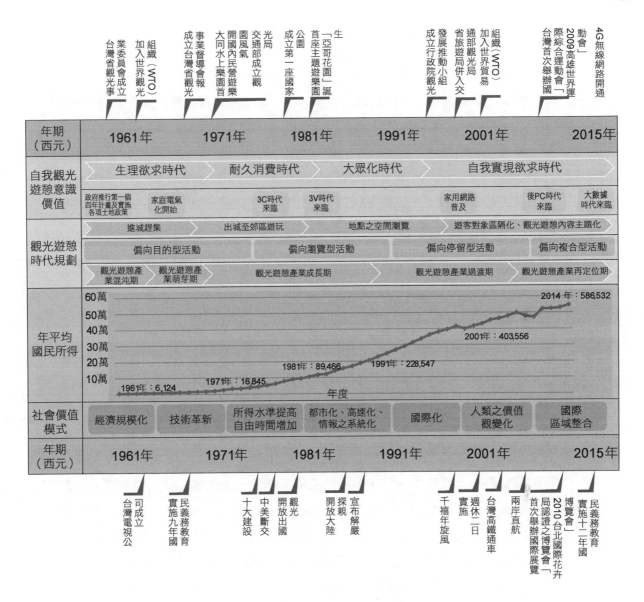

圖7-1　台灣地區觀光遊憩發展變遷圖

二、觀光遊憩產業萌芽期（1960年代）

(一)時代背景

此時期之社會產業結構由農業轉向工業，引發鄉村人口往城市遷移，所得增加，因九年國民教育實施，教育水準提高，平均生活水準亦相對提升。

(二)觀光遊憩資源特性

加強觀光事業機構之功能及整合相關領域之工作，訂頒「發展觀光條例」並實施「加強發展觀光事業方案」，確認觀光事業為達成國家多目標發展之施政重點。在資源開發方面，開始風景區之調查、規劃以及森林遊樂區之開發。此時期基於國家安全之考量，政府以戒嚴保障安全為由，限制山地海岸的使用活動，同時也限制了山海地區觀光遊憩的發展。

因為社會發展的變遷，民間部門開始投入建設，國民旅遊市場開始有基本消費者，而電視的開播強烈的影響了都市居民的休閒活動。

三、觀光遊憩產業成長期（1970～1980年代）

(一)時代背景

此時期台灣經濟呈現出口擴張，經濟發展逐漸成長，「十大建設」及加速農村建設重要措施的實行，投入重化工業發展與交通基礎設施等建設，所得及教育水準持續增加。本期後期並解除戒嚴，放寬山地、海防及軍事管制區，開放大陸探親。

(二)觀光遊憩資源特性

簡化調整觀光行政機構事權，中央成立交通部觀光局，實施「台灣地區綜合開發計畫」，研訂「台灣地區觀光事業綜合發展計畫」，訂頒「國家公園法」，開發觀光資源，加強風景區之開發建設、整建與管理，推動國民旅遊，開放國民出國觀光，都會型遊憩活動、水域活動及新興活動開始興起。此時期前期之重點發展方向為「以推展國內觀光旅遊作為開拓國際觀光旅遊的基礎」及「兼顧國際觀光與國民旅遊之需求」。此時期後期觀光政策由推展時期進入轉型時期，各項重大建設紛紛投入，積極開發觀光資源，多元化的休閒活動開始被重視，如文化旅遊、休閒農業。在此年代末期，政府之觀光休閒政策轉向加強管理、保育與維護，提高遊憩品質，鼓勵民間觀光遊憩投資。

四、觀光遊憩產業過渡期（1990年代）

(一)時代背景

服務業大幅成長，農工比例下降，所得持續增加，在生活時間結構上，國民生活必

需與約束時間減少，休閒時間增加，在生活費用結構上，教育與娛樂費用比率增加。

(二)觀光遊憩資源特性

階級區隔俱樂部，開始朝大眾型市場發展，出國觀光比例上升，海空域活動更趨多元發展，高速鐵路興闢與國內航線增加，國民旅遊運具改變，電腦網路發展，帶動另一波網際網路休閒風潮。

五、觀光遊憩產業再定位期（2000年代）

(一)時代背景

網路快速普及、自由化及國際化加速國際區域整合，台灣亦積極加入WTO及ECFA等區域組織，並與多國簽訂免簽證協議。此外，中國大陸經濟起飛帶動亞洲崛起，台灣與中國大陸關係逐漸走向合作並開放兩岸直航增加交流機會。台灣產業進入後工業社會時期，服務業比例逐年增高，農業走向精緻化及主題化，勞力密集產業外移，重工業、資本密集產業及技術密集產業已成為工業的生產重心。另外，智慧型手機、無線網路及網際網路興起，資訊取得變得更容易且更即時化。雪山隧道、高速鐵路、兩岸直航及廉價航空興起等發展，提升了各地的易達性。

(二)觀光遊憩資源特性

旅遊市場呈現細分化及國際化趨勢，從一般觀光型旅遊走向主題旅遊，旅遊目的從傳統的開闊眼界、增長見識轉向透過旅遊使身心得到放鬆和休息、陶冶生活情趣等。旅遊活動亦與醫療美容、美食、節慶和文創等產業，或是與會展、競賽等大型活動結合，由單調、機械式觀光行為轉變為具地方特色同時又和娛樂相結合的旅遊產品。

政府因應趨勢推動「觀光客倍增計畫」、「觀光拔尖領航方案」及「旅行臺灣‧感動100」等政策，吸引民間投資以提升觀光人力素質、改善軟硬體設施及打造在地文化特色以提升國際競爭力。此外，兩岸交流日益平凡，大陸遊客人數逐年增加，已成為台灣觀光產業最大客源。

智慧型手機及無線網路等科技發展，使旅遊資訊即時化，配合台灣高鐵、廉價航空興起等交通行為改變，遊客不必完全依賴旅行社規劃旅遊行程，自助及半自助旅遊比例大幅提高，網路付款亦大幅提升旅遊行程彈性。

對台灣地區而言，影響觀光遊憩發展的重要因素有：(1)政府政策的推行；(2)台灣地區社經發展的情況；(3)台灣地區豐富的自然及人文觀光資源；(4)與相關產業結合及行銷；(5)其他，包括國際的情勢與動態、網路資訊普及率、先進國家觀光政策、交通運輸建設等。由於上述因素的變化，使各時期觀光遊憩發展的內涵與方向均呈現出不同變化與風貌。

第二節　相關部門體系與職掌分析

一、行政組織體系

目前與各觀光地區有關之行政體系，可謂紛雜，其情形請參見**圖7-2**所示，茲依行政系統區分及風景區類型劃分，探討如下：

(一)依行政系統區分

◆交通─觀光系統

如交通部（觀光局）、直轄市政府（建設局、交通局）、縣市政府（建設局、觀光局、工商旅遊局、交通旅遊局、觀光及城鄉發展局）等，為各級觀光主管機關。

◆內政─營建系統

如內政部營建署、地政司，涉及之觀光地區包括國家公園、風景特定區、非都市土地遊憩用地、都市計畫區內風景區、古蹟、水庫等。

◆農政─農林系統

如行政院農業發展委員會，涉及之觀光地區包括森林遊樂區、產業觀光地區等。

◆教育─教育系統

如教育部，涉及之觀光地區包括森林遊樂區（大學實驗林）、高爾夫球場、動物園等。

◆經濟─事業系統

如經濟部，涉及之觀光地區包括國營事業經營之風景遊樂地區、生態保育區及自然保留區等。

劍湖山世界屬於交通－觀光督導管理系統

太魯閣國家公園屬於內政－營建督導管理系統

台灣傳統藝術中心隸屬於文化部

(二)依風景區類型劃分

◆國家公園

依「國家公園法」所成立之國家公園，如墾丁、玉山、陽明山、太魯閣、雪霸、金門、東沙環礁、澎湖南方四島及台江等九處國家公園，主管機關為內政部。

◆風景特定區

依據「發展觀光條例」和「風景特定區管理規則」，並循都市計畫程序所設立之風景特定區，主管機關在中央為交通部，然其循都市計畫審核程序卻屬內政部主管之業務。

圖7-2 觀光相關主管機關行政體系圖

◆森林遊樂區

其設置是依「森林法」和「森林遊樂區設置管理辦法」，主管機關在中央為農委會或教育部。

◆文物遊憩區

如寺廟觀光區、山地文物園，其主管機關屬民政單位，而古蹟觀光區主管機關在中央為文化部。

◆高爾夫球場

係依據「台灣省高爾夫球場管理規則」而設立，主管機關在中央為教育部。

◆其他風景區

可分為非都市土地內之風景區和都市計畫區內之風景區兩種：

1. 非都市土地內之風景區：本風景區係指除了國家公園、風景特定區、森林遊樂區、海水浴場、高爾夫球場以外之風景區，目前用地變更及同意使用係由編出、編入及目的事業相關之單位主辦或協辦，另有關分區變更在中央則係由內政部營建署主管。
2. 都市計畫區內之風景區：係屬都市計畫區內使用分區之一，有關分區變更之主管機關在中央為內政部。

◆其他地方性觀光地區

如遊樂園、花園、文化園、動物園、育樂園、公園綠地、觀光果園等，係依「都市計畫法」或「非都市土地使用管理規則」所允許設置之設施，其主管機關為地方政府。就前述各類型觀光地區之主管機關及其相關業務而言，除了風景特定區、其他風景區及地方性觀光係由觀光主管機關直接經營管理者外，餘僅可依「發展觀光條例」第四條之規定：「中央主管機關為主管全國觀光事務，設觀光局；其組織，另以法律定之。直轄市、縣（市）主管機關為主管地方觀光事務，得視實際需要，設立觀光機構。」雖然觀光主管機關依「發展觀光條例」規定，係居主要地位，惟對第四條規定之機構並無明確執行輔導之規章，造成各級觀光主管機關「有責無權」之現象，此種事例屢見不鮮，因此如何健全完整之觀光行政體系，實為刻不容緩之急務。

二、各級主管單位之業務職掌

有關觀光遊憩發展之各級主管單位職掌可概分為如下八個方面（**表7-1**）：

1.觀光事業發展方面。

2.風景區管理方面。

3.遊樂設施管理方面。

4.旅館管理方面。

5.觀光從業人員管理方面。

6.觀光社團管理方面。

7.觀光資料調查蒐集方面。

8.觀光行政督導業務方面。

表7-1　各級觀光主管機關業務職掌表

業務職掌	等級	現況
觀光事業發展	中央級	・發展觀光事業之規劃事項。 ・洽請國內外專家協助發展規劃觀光事業事項。 ・關於風景名勝地區之規劃與發展事項。 ・關於民間投資開發風景區計畫之輔導與審核事項。
	縣級	・觀光區之規劃、開發及管理事項。 ・觀光事業之規劃及輔導。 ・有關觀光發展業務事項。 ・關於區域內觀光事業之規劃、管理……。
風景區管理	中央級	・風景特定區之開發管理事項。 ・國家公園之規劃及其他公園之興建、整修之協調事項。 ・關於風景名勝地區之整建與管理事項。 ・關於風景名勝地區之輔導與審核事項。 ・關於風景名勝地區遊覽門票之核定調整審核事項。
	縣級	・觀光事業遊樂場所設立之核轉。 ・風景名勝地區髒亂整潔管理。 ・各項觀光工程興建計畫及設計預算核定。 ・各項觀光工程施工監督、驗收。 ・鄉鎮觀光建設工程請撥補助經費。 ・觀光區之規劃及管理事項。
	風景區管理單位	・辦理風景區內公共設施之管理及執行事項。 ・辦理風景區內花木之撫育管理事項。 ・辦理美化環境衛生計畫之執行與協調事項。 ・協助主管單位辦理市容、交通、攤販等管理。 ・關於風景區門票發售與管理事項。

（續）表7-1　各級觀光主管機關業務職掌表

業務職掌	等級	現況
遊樂設施管理	中央級	·國定風景特定區國民旅舍遊樂設施興建之審核及經營之督導管理事項。 ·民間投資觀光事業之輔導與獎勵事項。 ·觀光旅館業、旅行業資料之調查蒐集及保管事項。 ·觀光地區船舶管理、監督。 ·觀光地區遊艇發照。 ·觀光地區遊樂場所設立之核轉。 ·餐旅設施標準輔導與協調。
	風景區管理單位	·協助主管單位辦理遊艇業之管理事項。 ·關於協助主管單位辦理對餐飲、旅館、商店、照相業之管理事項。
旅館管理	中央級	·觀光旅館之管理輔導。 ·觀光旅館證照之核發事項。 ·觀光旅館從業人員培育、訓練與講習事項。 ·關於觀光旅館業務制度及法規之研議事項。 ·關於觀光旅館興建之審核，國際觀光旅館申請之核轉事項。 ·關於觀光旅館設施及營運之輔導與管理事項。 ·關於觀光旅館之登記證及標幟核發事項。 ·關於觀光旅館之年度定期檢查及臨時檢查事項。 ·關於觀光旅館遊樂設施督導審查事項。
	縣級	·觀光旅館設立之核轉。
	風景區	·關於協助主管單位辦理對旅館業之管理事項。
觀光從業人員管理	中央級	·旅行業及導旅人員之管理輔導事項。 ·旅行業、出國觀光團體領隊及導旅人員證照之核發事項。 ·觀光從業人員培育、甄選、訓練、講習事項。 ·觀光從業人員訓練叢書之編譯、印行事項。 ·觀光從業人員申請出國之審核事項。 ·關於旅行業督導考核事項。 ·關於旅行業從業人員異動審查登記事項。 ·關於觀光從業人員訓練管理考核事項。
觀光社團管理	中央級	·地方觀光事業及觀光社團之輔導、推動及考核事項。 ·各縣市觀光協會工作之輔導與協助事項。
	縣級	·觀光協會之組成及輔導。
觀光資料調查蒐集	中央級	·觀光資源之調查事項。 ·稀有野生物資源調查事項。 ·觀光市場之調查及研究事項。 ·觀光旅客資料之蒐集、統計、分析、編纂及分發事項。 ·關於風景名勝地區資源調查事項。 ·關於各風景地區旅客統計分析事項。
	縣級	·觀光資源調查開發宣傳與策劃。

（續）表7-1　各級觀光主管機關業務職掌表

業務職掌	等級	現況
觀光行政督導業務	中央級	·地方觀光事業及觀光社團之輔導、推動及考核事項。 ·風景特定區之開發管理事項。 ·關於各縣市政府年度施政計畫工作報告之有關觀光事業之審查與考核事項。
	縣級	·關於各風景區管理處、所之指導監督事項。 ·觀光行政有關事項。 ·督導各風景特定區管理所業務。

第三節　上位及相關計畫分析

　　在從事觀光遊憩區實質規劃之前，我們必須對擬規劃地區之發展現況及未來發展情形有所瞭解，以便於確切掌握整體的發展環境及趨勢，並將之運用於規劃案內。有關當地之發展現況及未來發展情形除了透過現地調查以取得資訊外，對於二手資訊之蒐集分析是相當重要的步驟。

　　上位及相關計畫資訊的掌握，對於我們瞭解當地的整體環境發展有著極大的幫助。所謂上位計畫即是較高層級之指導性計畫（相對於所預擬之計畫而言），其內涵包含了國家、區域乃至於地區性之發展指導原則，諸如：國土空間發展策略計畫、全國區域計畫、縣市綜合發展計畫等；而相關計畫則是擬規劃地區周邊之建設開發計畫或與本身所預擬之計畫有關聯者。要注意的是這裡的上位或相關計畫，吾人關注之層面不僅止於觀光遊憩發展面，對於土地使用、交通、公共設施、經濟、社會、人文等之發展，包含實質建設計畫或其他非實質建設計畫亦應加以注意。

　　觀光遊憩資源規劃絕非僅針對擬從事規劃之範圍進行，上位及相關計畫分析的主要目的，乃在於從大區域的角度，以整體發展的觀點來研訂擬規劃地區觀光遊憩發展的角色定位。為確立擬規劃地區整體發展取向及未來周邊環境的發展趨勢，必須瞭解上位計畫及相關計畫對規劃地區可能的影響，而所擬之計畫亦應與之相互協調配合。

　　為使大家對我國之觀光遊憩計畫體系有所瞭解，以下乃從國土發展之角度切入，針對台灣地區觀光遊憩發展計畫體系作一介紹。

一、計畫體系

　　就台灣地區現有的土地利用規劃體系而言，根據辛晚教（1988）的整理，略加修改如**圖7-3**，其特徵在於以土地使用計畫之規範下，發展相關的事業計畫。而台灣地區供遊憩使用土地的規範，實以國土空間發展策略計畫為上層計畫，指導全國區域計畫；其後，則以直轄市、縣（市）區域計畫指導台灣地區區域性觀光遊憩開發計畫，此為中層之計畫，其餘則為下層計畫體系（**圖7-4**）。

　　如此觀之，台灣地區土地供遊憩使用之計畫體系，應十分明顯，彼此的層級亦清晰可見，但是，由於土地利用規劃與管制計畫和觀光遊憩事業開發計畫間的關係並不確定，以致原有層級間的指導功能不盡理想。

二、計畫內容之評析

　　以往吾人在從事觀光遊憩資源規劃時，對於上位及相關計畫之分析，僅止於對資

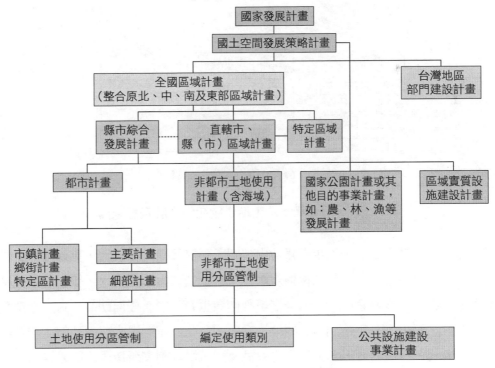

圖7-3　台灣地區土地利用計畫體系階層圖

資料來源：參考辛晚教（1988）並結合現行體制內容修改。

圖7-4 台灣地區土地供遊憩使用計畫體系圖

訊之蒐集及要點之節錄，從中很難看出其與所預擬計畫之相關性，更遑論探討其對計畫所造成之影響，是否可作為後續規劃作業之依循了。如此缺乏系統化分析之結果，不僅對計畫本身毫無意義，對未來之規劃作業也看不出有任何助益。對於上位及相關計畫內容之評析，為了達到良好的分析成效，在此，將透過表格之型態，依各計畫之類別、名稱、計畫內容、預期產生之效益及對所擬規劃案所造成之影響等項目，加以歸納整理分析，以獲取對所擬規劃案之指導方向要項及相關配合之措施。茲舉例說明如下：

(一)上位計畫對觀光遊憩區之指導

上位計畫對觀光遊憩區之指導請參見**表7-2**。

表7-2　上位計畫分析一覽表（舉例）

計畫類別	計畫名稱	計畫內容概要	預期效益	對本計畫（研究）影響
上位計畫	國土空間發展策略計畫	因應國內外環境、經濟與社會發展的大變遷，從土地、預算、人力、法令、治理等五大面向構思國土空間治理之政策方向與策略，作為政府推動重大施政計畫之空間依據。	·建立區域（功能性）縣市合作組。 ·循序調整行政區劃，以強化資源整合及都會競爭力。 ·檢討並制定（或修改）國土發展相關法令。 ·引導弱勢地區發展，訂定東部地區發展條例；修訂離島建設條例及檢討原住民相關法規（東部，離島，原住民）。 ·加強國土法與行政區劃法、財政收支劃分法等的結合。 ·建立計畫審核與財源分配制度，中央應提供誘因，促進預算分配審議制度與地方協同合作。 ·施政計畫績效評估應與國土發展結合。 ·建構效率及權責相符之審議制度。 ·合理回饋負擔制度。	·放寬土地使用管制項目，以因應新興產業活動需求：土地分區管制條例應由目前的正面表列改為概括式的正面列舉及負面表列。 ·促進農業活化，推廣農村旅遊。 ·以交通建設串聯地區發展，加強高速鐵路與國際機場之連結，加速推動海空港門戶整體開發。強化都會軌道系統發展。 ·推展新型態的環島觀光遊憩，並豐富海洋遊憩活動內容。 ·強化資通訊基礎設施，使資訊取得更便捷。
	全國區域計畫	以民國115年為期。目標為：調整計畫體系，俾未來轉化為「全國國土計畫」；因應氣候變遷及全國糧食需求調整土地使用管制內容；建立計畫指導使用機制及簡化審議流程。	·劃設環境敏感地區，完成災害敏感地區推動保安、復育等工作。 ·流域綜合治理，針對上、中、下游綜合規劃，以兼顧農業、工業與都市民生用水之公平性。 ·因應海岸地區環境資源保護與保育，調整各類型開發使用行為。 ·推動活化休耕地政策，提升農業產值及農地利用效益，以2020年糧食自給率達40%（以綜合熱量計算）為目標。 ·整合產業發展需求，提升產業發展競爭力。 ·檢討各級土地使用計畫，促使產業土地活化與再發展。 ·落實集約城市理念，促進城鄉永續發展。	·劃設之各種保護（育）區，透過土地使用管制，維護保護區域內之生物多樣性及其棲息環境，並於總量管制原則下，適度提供學術研究、生態旅遊、休閒、育樂活動、環境教育及自然體驗等活動使用。 ·農村再生發展區計畫應適度結合農村社區土地重劃，引導農村有秩序發展。 ·大眾運輸導向土地使用原則，提高大眾運輸場站（如高鐵車站、台鐵車站、捷運車站、客運轉運站等）及其周邊土地使用強度；並強化觀光遊憩地區大眾運輸系統，以提高可及性。

(二)相關建設計畫對觀光遊憩區之影響

相關建設計畫對觀光遊憩區之影響請參見**表7-3**。

表7-3 相關建設分析一覽表（舉例）

計畫類別	計畫名稱	計畫內容概要	預期效益	對本計畫（研究）影響
交通建設	台灣桃園國際機場聯外捷運系統建設計畫	由台灣桃園國際機場第二期航站往東至台北車站特定專用區，往南經高鐵桃園車站至中壢中豐路與環北路口，全長51.03公里，共設二十二個車站，二座機廠。	·以軌道運輸系統串聯台灣桃園國際機場至高鐵／台鐵車站、台北捷運，形成完備、便捷的複合運輸系統。 ·有效舒緩高速公路的車潮，減輕耗油量、空氣汙染等社會成本。 ·捷運沿線經過地區有助於地區開發，變更其土地使用帶動地方繁榮，促進沿線經濟發展進而增加就業機會。 ·機場之服務機能更為完善，大幅提高其經營環境優勢，有效提升在亞太地區乃至於全世界之競爭力。	將該建設對本計畫之「有利」或「不利」之影響填入本欄。
	高速鐵路建設計畫	沿途設置南港、台北、板橋、桃園、新竹、苗栗、台中、彰化、雲林、嘉義、台南、左營等十二個車站，全長345公里。	·旅行時間節省。 ·有效舒緩高速公路的車潮，減輕耗油量、空氣汙染等社會成本。 ·縮短城鄉差距，均衡區域發展，形成西部一日生活圈。	將該建設對本計畫之「有利」或「不利」之影響填入本欄。
	雪山隧道興建計畫	位於蔣渭水高速公路里程15.2～28.1公里處，全長約12.9公里。	·大幅縮短台北至宜蘭運輸時間。 ·帶動地方經濟發展。	將該建設對本計畫之「有利」或「不利」之影響填入本欄。
	花東線鐵路瓶頸路段雙軌化暨全線電氣化計畫	台鐵花東線花蓮站至知本站間，路線全長約166.1公里。	·東部鐵路快捷化，列車速度提升至130km/hr，大幅縮短行車時間。 ·解決目前往返花東線間之列車更換動力車或旅客換乘列車耗時之情事。 ·降低沿線空氣汙染、CO_2排放及噪音汙染，符合東部永續發展需求。 ·促進花東觀光旅遊發展：紓解公路交通，減少私人運具，以確保花東之觀光資源品質維護與發展。 ·發揮環島鐵路系統功能：鐵路電氣化完成後，東西部間來往有雙向選擇，逐步發揮環島鐵路系統效益。 ·加速東部經濟開發：平衡東西部鐵路建設標準，縮短東西部間交通距離，活絡東西部間經濟交流與發展。	將該建設對本計畫之「有利」或「不利」之影響填入本欄。

（續）表7-3　相關建設分析一覽表（舉例）

計畫類別	計畫名稱	計畫內容概要	預期效益	對本計畫（研究）影響
產業發展	桃園國際機場園區及附近地區特定區計畫（再公展草案）	自由經濟示範區其中一環，配合桃園機場及核心產業群聚發展，提供產業發展腹地，配合TOD規劃，打造居住、就業、行政、教育、娛樂、休閒示範發展區。	・劃設機場專用區及自由貿易港專用區，規劃引進物流機能，吸引高附加價值之物流服務業者進駐。 ・以捷運車站TOD規劃理念，劃設商業發展核心及停車空間，發展核心及次核心地區之高強度商業發展，並鼓勵多樣化且混合使用之土地使用型態。	將該建設對本計畫之「有利」或「不利」之影響填入本欄。
	變更大鵬灣風景特定區計畫（第二次通盤檢討暨配合莫拉克颱風災後重建專案檢討）案	提升都市機能、環境景觀、產業特色及觀光遊憩活動，融合農村、漁村與海岸地區生活風貌，延續海、河、港等元素。 整合沿海地區資源，包括： 1.東港都市計畫工業區之轉型與交通專用區之劃設。 2.林邊鄉綜合治水示範區鎮安濕地與田厝濕地之規劃。 3.林邊地區古厝群之整修。 4.鹽埔漁港與林邊都市計畫區農漁產品之供應。	・建立完整的觀光遊憩體系，結合周邊遊據點與系統。 ・引入市場機制，提供完善投資環境與規範，獎勵民間投資觀光事業，以有效促進整體發展。 ・提升相關產業之價值，發揮特有風俗民情之體驗觀光。 ・旅遊產業與社區結合，將觀光利益留在當地。	將該建設對本計畫之「有利」或「不利」之影響填入本欄。
	擬定台南市安平港歷史風貌園區特定區計畫（主要計畫）案	透過整體規劃安平港地區，將安平舊聚落內歷史遺跡、廟宇、古堡、砲台等歷史文化資產與安平內港的親水空間互相結合串聯，以造就安平港成為親水遊憩、商業、藝術、文化、知性等特色之國際性綜合性港灣。	・強化安平港埠歷史，結合社區共同意識，展示台灣開台400年豐厚的文化意涵。 ・重塑自然與人文生態環境，建立永續發展的基本架構實施策略。 ・轉型傳統產業，開發新興文化與旅遊產業，強化地方經濟。	將該建設對本計畫之「有利」或「不利」之影響填入本欄。

第四節　相關法令分析

一、法令體系

　　法規制度係政府機關一切作為之藍圖，欲健全制度，必先有一完善之法規為基

礎，因此觀光遊憩區之管理形式與行政體制及作業流程均須依賴周詳的法規為依據。台灣地區有關觀光遊憩之法令包括國家公園法、國家公園法施行細則、發展觀光條例、風景特定區管理規則、文化資產保存法、區域計畫法、區域計畫法施行細則、都市計畫法、森林法、森林遊樂區設置管理辦法、高爾夫球場管理規則等。其法令位階如**圖7-5**所示。

由於目前供觀光遊憩使用土地之規劃上，並無單一的體系或法令來規範，而須依賴各相關法令，選用適當的條文。於是產生同一土地可以有不同的法規可資依循，問題就在各法令間相互重疊，以致各業務機關經常只依本身適用的法令來經營管理其業務，而少考量其他相關法令間之關聯。

雖然現行各遊憩區各有各的法令規章以供遵循，但是橫向的聯繫仍十分薄弱，使其間的法定關係不易尋得。因此，當彼此有所重複、發生競合時，解決的方式形成「黑箱」，外人不易尋得脈絡，對政府部門而言，或許不會有很大的困難，但是就私人在從事觀光遊憩事業的意願上，常產生極大的阻礙。

二、一般性相關法令

觀光遊憩地區之經營管理，廣義而言，其內容涵蓋觀光遊憩地區之規劃（含計畫之審議）、設計、建設開發（含土地取得、經費）、營運管理與維護等工作；而其所涉及之領域則包括法令、行政體制與培育等事宜。

由於法令為各項工作執行之依循，故對觀光遊憩系統之開發極為重要。本小節將針對台灣地區觀光遊憩系統開發計畫之相關法令規章，就其涵蓋之規劃、設計、設施建設開發、營運管理與維護等部分，進行概括性之研討。

(一)一般法令

與觀光事業相關之行政法令繁多，包括各種條例、施行細則、辦法、規則、準則、標準、要點等。茲配合計畫地位與計畫性質，將主要法令詳列如下：

1.發展觀光條例。

2.離島建設條例。

3.產業創新條例。

4.風景特定區管理規則。

5.國家公園法。

圖7-5　觀光遊憩區開發法令位階圖

6.國家公園法施行細則。

7.高爾夫球場管理規則。

8.文化資產保存法。

9.區域計畫法。

10.區域計畫法施行細則。

11.非都市土地使用管制規則。

12.縣市綜合發展計畫實施要點。

13.申請開發遊憩設施區興辦事業計畫審查作業要點。

14.都市計畫法。

15.山坡地保育條例。

16.山坡地保育條例施行細則。

17.山坡地建築管理辦法。

18.森林法。

19.環境影響評估法。

20.水土保持法。

21.土地法。

22.水利法。

23.地質法。

24.野生動物保育法。

25.溫泉法。

投資經理面資訊分析

CHAPTER 8

● 瞭解民間可投資開發之觀光遊憩項目

● 瞭解民間業界的發展特性及方向

● 分析民間參與觀光遊憩區開發與經營之模式

● 分析民間投資觀光遊憩區開發之權利義務規範

● 探討投資者可採用之體驗行銷策略

第一節　民間部門投資內容與方向

一、民間部門投資內容

　　觀光遊憩含括之產業可如**圖8-1**所示，一般民間部門對觀光遊憩的服務功能，可以從「代理」（agency）及「供給」（supply）等兩方面來加以說明，所謂「代理」，係指遊客出發之前促使其成行及安排行程的相關事項；而「供給」，則指出發後在遊程中所提供之實質設施與服務的事項。

　　代理者為觀光遊憩行為的促成者；不論是資訊的提供與傳播，或是觀光遊憩區的介紹與選擇，均可視為代理者之服務項目。而供給者則可分為主要供給者與次要供給者；主要供給者提供觀光遊憩區之活動設施；而次要供給者則提供遊程中所需之支援性或周邊性之服務。

　　依據代理與供給方面的關係，可以將民間部門中代表性的經營組織加以排列如**表8-1**所示；而依據此種型態之區分，則可將民間部門在遊客之觀光遊憩活動進行中所提供的服務與內容整理如**圖8-2**所示。

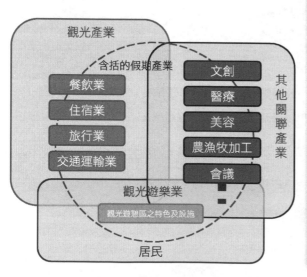

圖8-1　觀光遊憩含括之相關產業示意圖

會展中心可提供良好的旅遊諮詢與代理服務的交流平台

旅遊資訊的提供與傳播亦為代理者的服務項目

表8-1　民間部門組織類型分類表

類型		一 大眾型	二 專門或獨享型	三 社會型
代理者	意義	提供休閒性且可自由選擇之目的地與行程	提供特殊的服務與活動	提供一種旅遊的主題或觀念
	管道	• 旅行社 • 旅遊刊物 • 網站 • 手機APP	• 俱樂部 • 協會 • 專刊 • 網站 • 手機APP	• 社團、文教組織 • 基金會 • 媒體 • 網站 • 手機APP
供給者	意義	為了旅遊而經營的開放性場所或觀賞地	為了服務特定的對象及特定活動所需之場所	具有旅遊之外的存在目的，但被視為可旅遊的場所
	形式	• 遊樂園 • 開放式渡假區 • 觀賞地 • 風景區內的服務設施 • 名勝附近之設施 • 溫泉地	• 特殊活動場地 • 會員式度假中心 • 俱樂部 • 農場 • 高爾夫球場 • 騎馬場 • 潛水、帆船、遊艇、水上摩托車 • 跳傘、滑翔翼、輕航機	• 既有之產業地點 • 特殊之自然資源 • 特色之自然及人文空間 • 國家公園 • 釣魚、海釣、浮釣、航釣 • 各項主題資源，如山岳之旅、湖泊之旅、古蹟之旅、文化之旅、生態觀光、歷史之旅

圖8-2　民間部門提供之產品服務內容示意圖

二、民間部門的發展特性及方向

　　民間部門因應觀光產業之多樣化，就遊客需求層面、資源供給層面，藉由可行之媒介提供合適的策略，以吸引遊客到訪消費（**圖8-3**）。

　　民間部門的開發特性，與觀光遊憩區所在之地點與區位有著密切的關係。一般而言，位於都市內之開發投資方向主要以家庭式休閒為主，如劇院、電影院、百貨公司、夜市、遊樂場、博物館、公園……；而位於非都市土地之開發類型則以度假式休閒為主，如私人俱樂部、開放度假中心、大型遊樂區、主題園、森林遊樂區、海水浴場、高爾夫球俱樂部……（**圖8-4左半部**），隨著地點之不同與距離之遠近所能投資開發的類型也不同。

　　民間部門必須因應觀光遊憩區非尖

古蹟常活化作為休閒俱樂部

圖8-3　民間部門對觀光遊憩區之開發策略示意圖

資料來源：參考台灣民間各主題遊樂園之發展策略繪製。

舒適寬敞的旅遊代理洽談場所

峰期制訂吸引遊客的推廣促銷方案,而為免尖峰期吸引過多遊客數,必須考慮相關的預約方案或藉由促銷推廣將遊客轉移至非尖峰期消費。而對於有關住宿、餐飲、交通、租車及遊程安排等代理業務,亦須聯合相關業者建構即時庫存目錄與即時產品目錄以應所需(**圖8-4**)。

而對應世界人口增加、所得提升、工時縮減、教育水準提高及通訊傳播迅速等變革,必須透過對觀光產品的走向不斷求新求變,以因應多樣化的遊客選擇,並與住宿、餐飲、交通、醫美、會議及網路等相關業者或異業結盟,透過社群網站事件行銷、建置專屬APP、廣告中置入QR code等,與相關節慶活動結合發展價格低廉、不同遊程規劃的包裹式觀光遊憩套餐,以豐富遊客之觀光遊憩體驗(請參見**圖8-4**右半部)。

第二節　投資組合模式分析

本節僅就目前法令規範所允許或正在立法推動之開發經營方式進行分析,以助於瞭解各開發方式適用於觀光遊憩區開發之範圍及條件。

圖8-4　民間部門對觀光遊憩區之投資內容與方向示意圖

一、傳統的開發經營模式

傳統的投資組合模式可從「開發」方式與「經營」方式兩向度，以矩陣排列出十七種不同之組合模式（**表8-2**）。

表8-2 傳統的開發經營模式分析表

經營方式 ＼ 開發方式	全部由業主開發	由業主與私人合作開發	由業主委託私人開發	出售	出租
全部由業主經營	A模式	F模式	K模式	-	-
由業主與私人合作經營	B模式	G模式	L模式	-	-
由業主委託私人經營	C模式	H模式	M模式	-	-
出售	D模式	I模式	N模式	P模式	-
出租	E模式	J模式	O模式	-	Q模式

二、設定地上權

「設定地上權」，是屬於「物權」的觀念，設定地上權後，連同地上物，可以向銀行設定抵押權，租金率固定，每年收租金一次，並加收權利金。如果採用「設定地上權」方式，地主不但可以保有產權又無須負擔開發經營的風險，而且地主也可以先收取相當之權利金以供作其他投資建設之用；此外採用「設定地上權」的方式由於投資的誘因提高，將會促使投資的意願更加提高。其重點如下：

1. 其設定地上權之期限大多為五十年以上，並有期滿後依條件優先承租之權利。
2. 在租金收取方式方面，租金的收取概念主要為吸收土地的相關稅賦，並無獲利因素在其中。
3. 在權利金方面，可採彈性方式收取，或採固定支付之方式收取。一般可收取一次開發權利金，再於每年收取營業額一定比例之營運權利金。

三、BOT相關開發經營方式

依「促進民間參與公共建設法」之規定，民間機構可依如下幾種方式參與觀光遊憩區之開發營運：

1.由民間機構投資興建並為營運；營運期間屆滿後，移轉該建設之所有權予政府（Build-Operate-Transfer, BOT）。

2.由民間機構投資新建完成後，政府無償取得所有權，並委託該民間機構營運；營運期間屆滿後，營運權歸還政府（Build-Transfer-Operate, 無償BTO）。

3.由民間機構投資新建完成後，政府一次或分期給付建設經費以取得所有權，並委託該民間機構營運；營運期間屆滿後，營運權歸還政府（Build-Transfer-Operate, 有償BTO）。

4.由政府委託民間機構，或由民間機構向政府租賃現有設施，予以擴建、整建後並為營運；營運期間屆滿後，營運權歸還政府（Rehabilitate-Operate-Transfer, ROT）。

5.由政府投資新建完成後，委託民間機構營運，於營運期間屆滿後，營運權歸還政府（Operate-Transfer, OT）。

6.為配合國家政策，由民間機構投資新建，擁有所有權，並自為營運或委託第三人營運（Build-Own-Operate, BOO）。

四、土地信託開發經營方式

所謂土地信託係土地所有權人（委託人或受益人）將土地交付予信託銀行（受託者），而信託銀行根據與土地所有權人簽訂之信託契約規定，全責進行受託觀光遊憩區土地的規劃與開發利用工作，並將其收益支付土地所有權人。此種方式具有以下幾種特性：

1.利用信託公司作為整合業主與投資者的橋樑，依市場的功能作為開發先後順序的控制。

2.此方式可以將地權不完整者，依其所持分之比例分配利益，而不會阻礙觀光遊憩區開發的時序及產生利益分配的問題。

3.可將整體開發設計的觀念與土地信託結合，使觀光遊憩使用區之土地能作整體、有效的利用。

如在不影響土地信託業務之前提下，仿照美國REIT（Real Estate Investment Trust）之方式，再能導入不動產證券化的制度，開放社會大眾認股，擴大投資參與層面，則對誘導民間參與大型觀光遊憩區投資活力、公共建設之民營化、防止土地與股

票的投機炒作、資金與土地的有效利用,以及全民積極參與公有觀光遊憩區土地的籌款等方面,均有正面的意義。

第三節　投資權利義務規範

基於吸收民間資金、活絡財務運作,以利觀光遊憩區良性開發之立場,似以前節所提「業主與他人合作開發」之組合方式進行觀光遊憩區之整體開發、建設營運較佳,惟業主與他人合作之權利義務關係必須先行協調釐清,否則合作期間易發生紛爭,失卻兩造合作互惠之美意。

合作事業體在進行合作開發業務時,對合作事業體間之權利義務規範,應注意下列事項:

一、標的提供

合作開發若由一某合作事業體提供觀光遊憩區土地開發,則應規範土地提供之條件、面積、地號等;土地提供者並應確保產權完整清楚,排除產權糾紛,以及提供相關證明文件,如土地使用權同意書、產權過戶資料等。

二、出資方式

出資方式之規劃包括出資主體、出資內容、出資比例及出資時機。

(一)出資主體

確定合作事業體之出資名義人。通常須考慮稅務及信用評等因素。

(二)出資內容

包括購地、營建、銷售及其他相關管理費用及稅費等。

(三)出資比例

此係指合作事業體間之出資比例,通常須考慮合作事業體之財務狀況、對此合作案之興趣程度等因素。

(四)出資時機

合作開發業務進行時間短則二、三年,長則五年以上,因此合作開發之出資時機可視個案性質約定全案資金一次募集、分次募集,或依據業務需要於支用時再逐筆出資。

三、權益分配

權益分配包括合作事業體間權益範圍及分配方式之確定。

(一)權益範圍

合作投資可有數種方式協定合作者間之權益範圍,例如以提供觀光遊憩區土地之面積比例,或以合作者之個別出資比例,或以金額與土地面積換算之比例,作為確定合作者相對權益範圍之依據。

(二)分配方式

合作事業體間權益分配方式,可為分配標的(依權益範圍分配開發後土地)或分配金額(依權益範圍分配觀光遊憩區之營運利潤)。再者,合作開發存續時間通常長達數年,合作事業體間須確定收益、成本及費用之收付方式,以及損益結算與分配原則。

四、觀光遊憩服務內容

合作開發利益受觀光遊憩服務內容規劃之影響甚大,因此合作事業體間應確定觀光遊憩服務內容規劃原則、土地利用方式,以及負責規劃之執行、管理單位等。此外,基於合作體權益分配、營建及營運等因素之考慮,可事先規範特定的規劃原則,以利後續作業之進行。

五、工程營建

工程營建亦屬投資興建過程之重要業務,不僅影響觀光遊憩區品質、成本,同時施工期之長短,也影響投資金額回收速度。合作開發之合作條件內,應對工程營建進

度（包括建造申請、開工、使照申請、竣工等）、工程發包方式、營建管理單位、工程營建成本以及重要材料設備等作明確之規範。

六、融資保證

合作事業體合作開發或合作營運，對於融資之權利義務須建立共識，包括抵押或擔保品之提供、相互保證之配合、融資條件之爭取、融資額度之運用及分配方式等。

七、稅務規劃

合作開發事業體多係獨立之企業體（新公司除外），因此稅務之考慮更形複雜，包括課稅主體、稅務作業及課稅內容等。

(一)課稅主體

合作開發之合作型態影響各企業課稅主體，例如採新設公司方式，則參與之企業為轉投資性質僅就投資利益課徵營利事業所得稅；若採用共同開發，不區分標的之合作方式，則屬合夥性質，須就合作業務向稅捐機關報備，並分別計稅，若採區分標的的方式共同開發，且對外合約關係（如營造廠）均由各企業個別簽訂，則不須向稅捐機關報備，並就各企業分別計稅。

(二)稅務作業

稅務作業包括投資興建過程中有關收益、成本、費用、產權過戶、建照申請等有關之稅務作業。

(三)課稅內容

即有關契稅、增值稅、地價稅、營業稅、營利事業所得稅等課稅內容之規劃。

第四節　體驗行銷策略分析

1990年代初，觀光遊憩開始為遊客創造遊憩體驗與回憶，使遊客獲得獨特的心理感受，體驗式遊憩消費頓時蔚為風尚。近年來有愈來愈多的遊憩資源開發投資者掌握

<p align="center">體驗式遊憩已然蔚為風潮</p>

遊憩體驗的優勢，以精心設計的遊憩情境，說服遊客為遊憩體驗付費。同時，也有愈來愈多的遊客，願意花錢購買遊憩體驗，體驗式遊憩的時代已然擅場。鑑往知來，遊憩資源開發投資者應掌握趨勢，方能捷足先登，營塑未來的競爭力。

一、體驗經濟的探討

　　「體驗經濟」其實是一種創意產業，是1990年代以來歐美因為全球經濟危機之後的轉型經濟類型之一。它也是一種新的商品消費趨勢，引發新的樂活運動。新的體驗經濟不但改變服務過程和消費習慣，也讓消費者有機會透過消費來學習。因此使得文化創意這個元素，在消費過程中扮演了前所未有的關鍵性角色。這不但是既有傳統文化演出的機會，而且也是重組新興文化的契機。

　　Pine和Gilmore（2011）在《體驗經濟時代》（*The Experience Economy*）一書中提出「體驗經濟」的觀念，認為在體驗經濟時代中，單是提供商品與服務已不能吸引消費者的目光，唯有讓消費者享受貼心的商品與客製化服務，才能擁有其獨特的價值，並擺脫過於簡單的價格競爭方法。Pine與Gilmore將經濟價值演變的過程分為四個階段（圖8-5）。

　　即意謂「體驗經濟」以個人化的感受差異將經濟活動區分為初級商品、商品、服務、體驗與轉型五種型態，其經濟型態及差異性如**表8-3**所示。

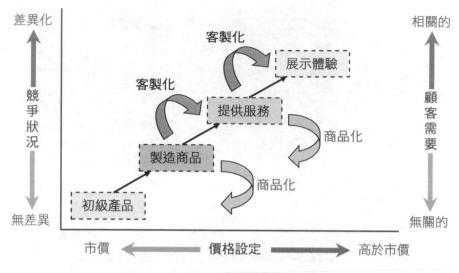

圖8-5　經濟價值演進的四個階段

表8-3　體驗經濟類型差異表

經濟產物	初級產品	商品	服務	體驗	轉型
經濟模式	農業	工業	服務	體驗	轉型
經濟功能	採掘提煉	製造	提供	展示	引導
產物性質	可替換的	有形的	無形的	難忘的	有效的
主要特徵	自然的	標準化的	客製的	個性化的	獨有的
供給方式	大批儲存	生產後庫存	按需求配送	在一段期間內展示	持續一段時間
賣方	交易商	製造商	提供者	展示者	誘導者
買方	市場	使用者	客戶	客人	有志者
需求要素	特點	特色	利益	獨特的感受	特質

資料來源：參考Pine與Gilmore (2011)修改。

1. 農業經濟模式：農業耕作生產新鮮產品提供消費，附加價值有限。

2. 工業經濟模式：以經過加工的產品提供消費，產品漸有差別性。

3. 服務經濟模式：最終產品加上銷售服務，服務差別大，附加價值高。

4. 體驗經濟模式：布置一氣氛舒適高雅的環境，體驗的差別感最大，讓消費者享受貼心的產品與服務，附加價值最高。

5. 轉型經濟模式：將農漁產品及加工產品加以客製化，進階至提供滿意服務與展示體驗，進而將上開四個階段予以商品化，藉由轉型創造更多的附加價值。

農特產品加工並客製化提供展示體驗，藉由轉型創造更多的附加價值

二、體驗行銷的探討

消費者不再是注重產品的功能面，行銷人員也不應該將狹隘的產品分類拿來界定誰為競爭者，顧客是理性與感性交雜之決策者。行銷方式需要有更多元的方法，如直覺性的、定性的、感官化的，而這正是體驗功能更加被消費者所重視的原因。隨著資訊科技的普及，品牌的強勢主導及溝通與娛樂的全面化等三趨勢的逐漸成熟，將促使體驗行銷的來臨。為使重要概念得以彰顯，將傳統行銷與體驗行銷的特徵予以分別評析如**表8-4**。

表8-4　傳統行銷與體驗行銷之特徵對照表

關鍵特性	傳統行銷	體驗行銷
產品功能	效益及特色	感官體驗
行銷焦點	產品功能與效益	顧客之體驗感受
對商品的觀點	產品範圍及競爭均十分窄化	用以帶來全面體驗的媒介
對消費者的預設	理性決策者	兼具理性與情緒
行銷方法與工具	分析、量化、語言取向	不拘一格的、有多種來源
消費者的忠誠度建立	以產品的效能及特性建立	以消費情境與感官

資料來源：Schmitt, B. H. (2011).

三、策略體驗模組

Schmitt（2011）將傳統行銷的論點基礎融入體驗觀點，並以消費者心理學理論及社會行為的基礎，整合出體驗行銷（Experiential Marketing），作為管理顧客體驗的概念架構。所提出的體驗行銷包括兩個架構：策略體驗模組（Strategic Experiential Modules, SEMs）及體驗媒介（Experiential Providers, ExPros）；而體驗模組是體驗行銷的基礎，體驗媒介主要是體驗行銷的執行工具。

策略體驗模組被分為兩類：一種是消費者在其心理和生理上獨自的體驗，即個人體驗，例如：感官（sense）、情感（feel）、思考（think）；另一種是必須有相關群體的互動才會產生的體驗，即共用體驗，例如：行動（act）、關聯（relate）（**圖8-6、表8-5**）。

四、體驗媒介

Schmitt將那些行銷人員為了達到體驗式行銷目標，所用來創造體驗的工具稱之為體驗媒介。體驗媒介意欲使遊客透過此媒介，對產品或服務、甚至品牌創造正向的影響，例如提高遊客的滿意度、信任感，也能提升品牌形象。主要的體驗媒介工具有七種，請參見**表8-6**。

五、體驗矩陣

以產品利益作為出發點的多數行銷策略，因為溝通媒介的使用過於單一或散亂，導致多半無法提供整體的消費體驗。因此，Schmitt建構出一體驗矩陣（Experiential Grid），將體驗模組與體驗媒介相互交替作用，而此矩陣的目的除了協助行銷人員瞭解並整合各溝通媒介所傳達的消費體驗以作為體驗行銷的策略規劃工具，亦可依公司訴求擴充到三次元的規模，輔助行銷人員發展更深層的策略洞察力。

體驗行銷的策略性課題包括合適的體驗模組，以及釐清這些模組與媒介之間的關係，其中涉及強度、廣度、深度與連結的議題。在策略規劃上強化並充實既有的體驗，再適時添加新型體驗，循序漸進地連結各項體驗，對於體驗行銷的策劃，體驗矩陣提供莫大助益。

Schmitt以策略體驗模組與體驗媒介，建構出體驗矩陣，用來作為體驗行銷的主要

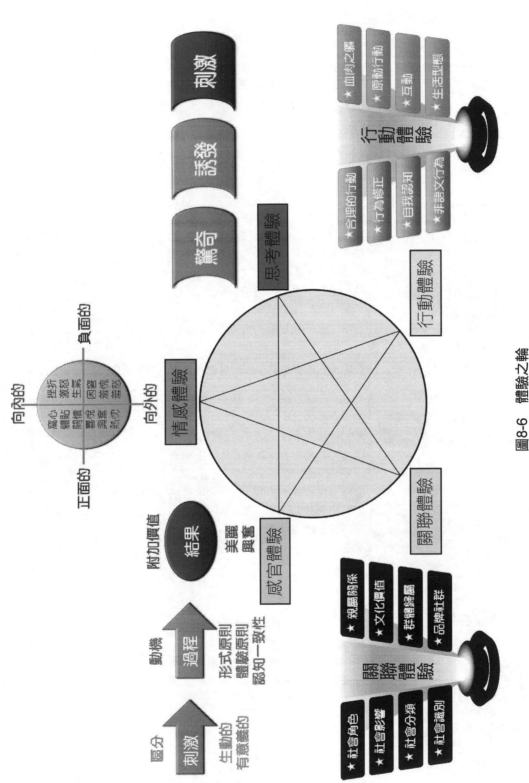

圖8-6　體驗之輪

資料來源：參考Schmitt, B. H. (2011)補充。

表8-5　體驗行銷的五種策略體驗模組

體驗構面	體驗目標	使用者反應層次	產品體驗面向
感官 區分　動機　附加價值 刺激　過程　結果 生動的　形式原則　美麗 有意義的　體驗原則　興奮 　　　認知一致性	經由知覺刺激創造感覺衝擊，提供顧客美學的愉悅、興奮與滿足感以為產品添加附加價值	本能反應	對於使用者直覺的衝擊（直覺反應），如產品外觀、觸感
		行為反應	觸感知覺對於產品的操作及使用感受
情感 向內的 窩心　挫折 體貼　激怒 關懷　生氣 正面的　喜悅　內咎　負面的 興奮　羞愧 熱吹　羞怒 向外的	針對顧客內情感與情緒，藉由提供某種經驗，觸動個體內在情感予正向情緒，使消費者對組織、產品與品牌產生正向情感反應	行為反應	對於產品使用效率與操作的情緒感受
		反思反應	產品的魅力及效用的意義所引起的情緒感受
思考 驚奇　誘發　刺激	鼓勵顧客從事較費心與較具創意的思考，促使他們對企業與產品重新進行評估，引發個體思考，涉入參與，造成典範的轉移，當人們重新思考舊有的假設與期望時，思考行銷可能有所呼應，甚至可能成為引導社會中重要的典範轉移	行為反應	因產品的效用及操作而激發出另類思考
		反思反應	因產品而省思及檢討自身的生活形態
行動 ★合理的行動　★血肉之軀 ★行為修正　★原動行動 行動體驗 ★自我認知　★互動 ★非膳文行為　★生活型態	創造身體較長期的行為模式或生活形態相關的顧客體驗，曾與顧客互動或讓顧客主動進行體驗	行為反應	對於產品的功能、成效、使用效率與滿意度，以及使用性的範疇
關聯 ★社會角色　★親屬關係 ★社會影響　★文化價值 關聯體驗 ★社會分類　★群體歸屬 ★社會識別　★品牌社群	關聯體驗的訴求是將個人與「反射於一個品牌中的社會與文化的環境」產生關聯，讓個人與他人、特定社群或文化、抽象實體產生連結	反思反應	透過產品讓使用者產生連結，而獲得社會辨識或歸屬感，如使用者所表現出來擁有或使用某產品的驕傲

表8-6 體驗行銷的七種體驗媒介

體驗媒介	種類與形式	衡量變項
溝通 （Communication）	廣告、公司內外部溝通、品牌化的公共關係活動案（例如雜誌型廣告目錄、宣傳手冊、新聞稿與年報）	遊憩區3D虛擬導覽廣告、新聞報導、公關活動、事件行銷
視覺口語識別 （Visual and Verbal Identity）	品牌名稱、商標與標誌系統等	遊憩區Logo、名稱、標語、各分區標示說明設施
產品呈現 （Product Presence）	產品設計、包裝及品牌吉祥物等	遊憩區內的互動體驗物、紀念品等
共同建立品牌 （Co-branding）	事件行銷與贊助、同盟與合作、授權使用、媒體中產品露臉、合作活動案等	遊憩區形象、套裝遊程、異業結盟、社區互動、社團交流等
空間環境 （Spatial Environment）	遊憩樂設施、主題建築物、商店、開放空間、景觀設施物等	遊憩區整體規劃設計內容與規模
網站與電子媒體 （Web sites and Electronic media）	網站、電子布告欄、線上聊天室、APP等	遊憩區專屬的官方網站
人 （People）	銷售人員、公司代表、客服人員、任何與公司品牌連結的人	服務人員服裝、服務態度、導覽解說、代言明星等

策略規劃工具，以便行銷人員視企業所要給予消費者的體驗訴求彈性運用、修正與正確執行計畫。而體驗矩陣的目標，便是讓關於品牌策略的體驗議題更為寬廣。說明如下（圖8-7）：

1. 擴充體驗矩陣的基本面：體驗矩陣能提供體驗行銷之策劃很大的助益，視策劃訴求而定。它可以擴充到三次元的規模，輔助行銷人員再度發展出更深層的策略洞察力，而且體驗矩陣彈性極佳，可視所訂定的訴求與目標作多項修正與運作。

2. 策略體驗模組與媒介：某些體驗媒介配合某種體驗模組會較其他類型適合，例如：感官體驗的著手點通常試試產品的識別與標誌，雖然還需憑藉其他媒介來豐富內涵，但產品的識別與標誌及其存在的價值必定是一切步驟的出發點。

3. 強度（密集或散布）：強度關係到體驗矩陣裡的個別空格，這是指針對某特定體驗媒介所能提供的特殊經驗，是應該提升這種體驗，還是去擴散。

4. 廣度（多元或單一）：廣度牽涉到體驗媒介的全面管理。縱覽全局，是否應增

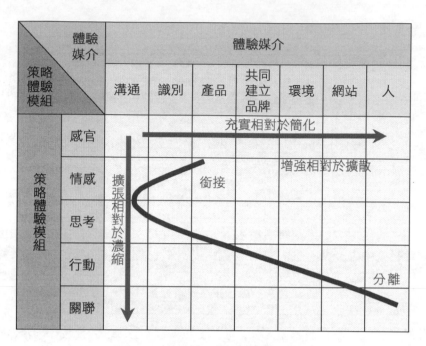

圖8-7　體驗行銷的體驗矩陣分析

資料來源：Schmitt, B. H. (2011).

添更多元化的體驗媒介，藉以協力提供相同的經驗，因而達到充實及補強某種特定體驗的效果？還是將一切都濃縮到單一體驗媒介當中，藉以簡化該項體驗。

5.深度（擴展或集中）：深度則關係到策略體驗模組的全面管理，即整個行銷個體是否應該擴展它的體驗性感召力，由個人體驗晉升到整體體驗，或是僅僅集中於某項單純體驗。

6.連結（連結或分離）：牽涉策略體驗模組與體驗媒介之間的相互關聯。在初試體驗行銷時，往往只設想出毫無新奇的體驗行銷策略，因為過分擴充或簡化的辦法即使運用上了多元體驗卻不懂銜接各項體驗也會暴露弱點。因此在策略規劃上必須強化充實既有的體驗，再適時添加新型體驗然後逐步將其連接起來。

Schmitt經過多年發展並通過信度及效度測試的一套用來評估體驗行銷之五種形式（感官、情感、思考、行動、關聯）與其所運用的體驗媒介（如一個商標、一則廣告、某個遊憩空間、某個網站）是否能誘發上述五種形式的體驗。依照每樣體驗媒介列出幾個包含正向與負向敘述之問項，由受訪者依其對問卷所敘述之體驗的主觀感

受到的程度進行勾選,從「非常不同意」、「很不同意」、「不太同意」、「無意見」、「有點同意」、「很同意」到「非常同意」。受訪者在這些題項上所得分數越高,表示受訪者越同意題目所描述的狀況(**表8-7**)。

Schmitt建議在進行下列計畫時可以沿用他的此套工具:

1.全面稽核公司的體驗行銷方式。

2.評鑑各體驗媒介的體驗層面。

3.為公司品牌規劃出體驗媒介和策略體驗模組。

4.擬定策略和實務的建議。

表8-7 體驗行銷的評鑑工具

感官模組	這項(體驗媒介)試圖吸引我的官能感(+)
	我察覺到這項(體驗媒介)饒富趣味(+)
	我覺得這項(體驗媒介)缺乏感官上的魅力(-)
情感模組	這項(體驗媒介)試圖把我導引到某種情緒氣氛之中(+)
	這項(體驗媒介)能激起我的情緒反應(+)
	這項(體驗媒介)並不企圖激發我的情緒反應(-)
思考模組	這項(體驗媒介)頗發人深省(+)
	這項(體驗媒介)引發我的好奇心(+)
	這項(體驗媒介)並不刺激我從事創意的思考(-)
行動模組	這項(體驗媒介)企圖讓我檢討自己的生活方式(+)
	這項(體驗媒介)提醒我一些能夠去採行的活動案(+)
	這項(體驗媒介)並不企圖讓我從事思考行為方面的事(-)
關聯模組	這項(體驗媒介)試圖讓我去思考與他人的關係(+)
	透過這項(體驗媒介),我和其他人增加了某種關聯(+)
	這項(體驗媒介)並不企圖提醒我某種社會規範和布局(-)

PART 3

計畫之研擬與評估

規劃課題與目標

CHAPTER 9

單元學習目標

● 瞭解觀光遊憩區規劃課題之形成與類型

● 介紹觀光遊憩區規劃課題與對策之陳述方式

● 介紹觀光遊憩區規劃目標與策略之陳述方式

第一節　課題之形成與類型

一、課題之形成

在進行觀光遊憩區規劃作業前，首先須對所擬規劃地區之整體環境，有一個全面性之瞭解，藉由資訊之蒐集與初步之整理分析，可發現規劃地區存在之一連串亟待解決的課題。

所謂課題，是消極性的發掘問題所在，並設法去解決，而其解決之方式可稱為解決課題之對策，這是相對於達成目標之策略而言。

有關課題的陳述，可透過幾個層面去發掘之。例如從土地供給面之角度出發，我們可發掘在坡度陡峭之地區並不適宜從事開發行為，而所謂不適宜開發，並非完全不可開發，往往在山坡地上，有著豐富之觀光遊憩資源，在環境生態敏感之地區，可藉由低度之開發行為或限制性之遊憩活動進入，採不設置建物之方式，開放低度之遊憩活動，此乃因應該課題所提出解決之對策。

課題因緣於規劃者對規劃地區所處環境之瞭解，從而在規劃開發行為時，分析出可能阻礙或助益計畫方案推行之議題，並尋求解決。課題並非一定是負面之影響效果，對於正面性之效果，則所採取之對策，應使其朝正向效果作用，產生更大之發揮。例如：某地區現存有兩個觀光遊憩區，欲開發的觀光遊憩區之設立將可能與原存有之觀光遊憩區造成彼此間之相互影響，此即擬新設觀光遊憩區規劃時所產生之課題，然其影響效果究竟為正面或負面，則要加以研究，並針對其結果，擬出可能之對策以為因應。例如採取市場區隔化處理或採區域性策略聯盟之方式等均是可能的對策。

規劃者在從事規劃作業，研擬所可能產生之課題時，可透過下述之四大層面加以思考，以使在規劃作業時獲得一全方位之考量，不致有所疏漏。

二、課題之類型

觀光遊憩系統所涉及之層面錯綜複雜且其觀念受社會、文化、經濟等變化的影響，隨時代而改變。觀光遊憩課題之類型，依循前文第三章第一節對觀光遊憩資源系統之規劃架構，可將課題作以下之歸類：

(一)與觀光遊憩活動市場需求面有關之課題

　　觀光遊憩活動市場即是從使用者的需求面以觀之，其目的即在追求觀光遊憩活動體驗的滿足，而活動體驗的產生係受從事活動每一過程的影響，每一過程均影響使用者體驗之滿足程度，包括生活時間結構、資訊取得、來往交通、資源與設施狀況及現場活動。組成觀光遊憩系統的主體──人，透過政府機制面及投資經理面傳輸的資訊系統取得環境系統的客體──土地資源與設施的資訊，利用交通運輸系統前往使用，以獲得觀光遊憩體驗的滿足。因此，規劃者應對遊客使用觀光遊憩區的過程中所可能遭遇之課題多方瞭解，並預謀解決對策，如此所規劃呈現的觀光遊憩區，才能符合使用者之需要。

(二)與觀光遊憩資源供給面有關之課題

　　從觀光遊憩資源供給面而言，主要在探討廣義之土地資源供給，其包含許多的環境屬性，如氣候條件、空間、地形、地質、水體、動植物、生態特色、自然人文景觀及歷史文化等。但這些屬性是否得以構成觀光遊憩活動需求的條件與其能提供設施的條件、位置及可及性有直接關聯。

　　土地資源要成為活動使用的標的有一定的判讀程序：首先為土地資源的評鑑，以決定其是否適宜從事觀光遊憩活動，其次考量區位特性、社經條件及其與各種土地

觀光遊憩規劃目的乃在於滿足遊客的各項體驗

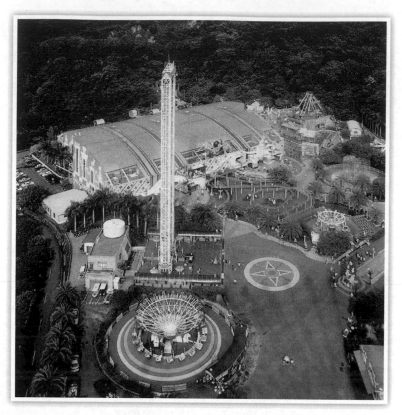

良好的遊憩空間含括許多的環境屬性

利用的競合關係，以作合理的空間安排，並劃設為各類活動地區或雖劃設為其他使用區，但可在不妨礙原劃設目標下發揮其兼容活動使用的功能下，提供相關簡易設施。

此外，土地資源在開發過程中所可能導致若干不良的環境衝擊，如不加以限制或採取妥善的處理措施，將可能導致所欲提供各類活動使用的土地資源遭受破壞而影響其活動品質，甚至於枯竭而失去其作為活動使用的條件。

(三)與投資經理面有關之課題

從投資經理面之角度觀之，民間投資者基於營利，提供設施或投資觀光遊憩服務業，以增加企業體之利潤，其出發的角度是以利益之獲取為基點，而其結果則創造了觀光遊憩開發之需求。

投資經理者，對於觀光遊憩開發的行為通常是基於利益的考量，因此在作計畫評估時，通常是以本益分析的方式進行。此外，投資經理者除了開發觀光遊憩資源外，亦提供土地資源之經營管理、行銷資訊、其他商業服務等。

(四)與政府機制面有關之課題

政府機制面主要可從法令制度、規章、行政組織、相關計畫等層面去探討,其向度包含經營管理土地資源、提供教育引導、交通運輸、輔導、監督、協調、管制、獎勵投資者等方面。

從政府機制面觀之,其系統目標在於公共利益之判斷,諸如:健康、寧適、安全、便利、效率、能源保存、環境品質、社會公平、社會正義、社會選擇等。

第二節　規劃課題與對策

本章第一節已經探討過課題如何形成以及課題的類型,本節乃針對課題的分析與解決的對策作進一步之說明。

課題分析的第一個步驟,是先針對課題作清晰明白的陳述,這包含了兩個層次,分別為課題與說明,課題主要是針對問題的要旨作簡單而切要之陳述,說明則是針對課題作進一步之闡明,而說明項又可細分為兩個層面,分別為情況與原因,也就是該課題發生之情況與該情況發生的原因,這樣的分析過程對課題來說,不再只是單一簡單問題之陳述,透過一連串階層性之分析,可以使得吾人對於問題之思考上,有了更進一步的瞭解。在清晰的課題之陳述後,為了要解決課題,須針對該課題擬出相應的解決方法,即是解決對策,以下舉例說明這一連串之陳述方式。

課題與對策清單:課題、說明(情況、原因)、對策的陳述

課題一:遊客數目增加,對玉山國家公園—新中橫路段當地之自然環境以及高品質遊憩體驗的提供,造成極大壓力。

情況一:依照玉山國家公園管理處預測,未來每年可能遊客人數高達九十五萬人次,尖峰日可達一萬人次。

原因1:玉山國家公園管理處不願或無能力改善遊憩的品質。

原因2:僅極少數有前瞻性的玉山國家公園管理處管理員澈底執行遊客流量控制。

情況二：以每人90公升的用水量來計算汙水量，平均日達238,500公升，尖峰日更達900,000公升。

原因1：遊客無法在其他遊憩區獲得較高標準的遊憩體驗。

原因2：缺乏「遊憩體驗品質」的評價標準與執行機制。

原因3：缺乏對新興遊樂設施設立之管制機制，以致其汙染源無法追蹤控管。

原因4：無能力要求使商業設施遷徙至較合適之地點，而與自然遊憩體驗分離，亦即土地使用之限制無法作為區隔。

原因5：遊客本身不能警覺到節約使用水資源的重要性，導致洗滌用水、飲用水、衛生用水之汙水量過大。

原因6：缺乏公園管理處有力宣導節約水資源的方法。

原因7：11月至1月為枯水期，有缺水之虞，無法因應過多遊客量之需求。

情況三：以每人1公斤的垃圾製造量來計算，則平均日可達2,650公斤，尖峰日更達10,000公斤。

原因1：法規與計畫實施方案僅部分有效，或不適用，或成效不彰。

原因2：遊客本身對垃圾分類、製造、環保的概念不足。

原因3：公園管理處不願或無能力宣導減低垃圾量製造的方法。

情況四：停車位使用面積，平均日3,575平方公尺，尖峰日更達25,100平方公尺。

原因1：公園管理處不願或無能力擴增停車位使用面積。

原因2：法規與計畫實施方案無法有效管制日益增多的入山車輛數。

原因3：雖有客運行駛本區，但其班次少，時間不易控制，且路段受限，無環繞本區之大眾運輸系統，加上租車普及，造成自助式或單獨前往之遊客自行開車的數量增加。

情況五：遊客最迫切需要的是，合乎標準之遊憩體驗品質的自然環境。

原因1：法規與計畫實施方案僅部分有效。

原因2：缺乏整建基金。

原因3：本區目前尚無完備之教育解說計畫及設施。

原因4：本區範圍及地標均不明確，指示性、解說性及警示性之標誌均不足，且遊憩據點各自發展風格不一致，使遊客對本區內各遊憩據點之地點印象薄弱。

【對策】徹底執行遊客流量管制，引用遊憩機會序列（ROS）之概念，針對觀光

　　遊憩資源加以分類，並對於不同之遊憩資源狀況，進行遊憩活動行為之管制。

課題二：國家公園內之遊憩區漸受到變質、密度增加、土地使用混合的威脅。

情況一：廣大而合宜的自然環境已轉變為人工經營的遊憩區。

原因1：不肖商人想藉違規使用土地以賺取暴利。

原因2：商人無法以正當管道取得當地可合法使用的土地。

情況二：公園內出現非自然性景觀。

原因1：新中橫路段的興建。

原因2：因道路興建而吸引當地商業活動產生。

原因3：商家惡性競爭，造成違法占用國有土地情事一再發生。

情況三：商業設施侵犯自然景觀遊憩區並造成交通噪音汙染等多方衝突。

原因1：已准許土地使用分區管制的變更申請行為。

原因2：多目標使用分區管制辦法之訂定讓商業設施有機可乘。

原因3：土地適宜性分析及遊客管理的方式不符合生態原則。

【對策】依據國家公園法及非都市土地使用管制規則，針對國家公園內違法之開發使用行為進行管制與取締，對於開發許可之申請亦應採嚴格審議之態度。

課題三：因受限於自然環境之多方因素，而影響遊憩安全。

情況一：雨季造成經常性的道路中斷與不便。

原因1：鹿林山附近，年下雨數近二分之一，5～8月每月下雨天數更在三分之二以上。

原因2：玉山新中橫路段地處兒玉斷層及十八折坑斷層帶，地層面及節理面相互垂直，造成地質破碎，於水玉段72公里、60公里及48公里處，易生大面積坍方。

原因3：日據時代，大量採伐以及數場大火，造成植被破壞。

【對策】針對環境生態敏感地區，應依據其環境敏感度狀況加強管制，並限制開放進入，使其獲得休養生息之機會。

第三節 規劃目標與策略

計畫目標是訂定計畫構想及資源開發最主要之指導原則,且係替選方案之擬訂與評估選擇之準繩。

所謂目標是對於規劃作業本身之積極性作為,目標是要去達成計畫本身所預設之目的,例如所擬之觀光遊憩區,投資者之開發目標,可能是要達到每日二萬名之遊客量,或內部投資報酬率達到20%的水準均是。

在目標擬訂的過程中,除了專業規劃單位之研擬外,廣泛的討論與各不同領域之專家學者、團體及居民的參與更是必要,如此研訂出之目標方能全域性的列舉。

對於目標之陳述上,也可比照課題之採取清單之陳述方式,說明如下:

目標清單:目標(可增加說明項)、標的、策略。目標是揭示所欲達到的目的,是一種政策性的考量,其陳述方式較具一般性;標的是一組內容明確的陳述,是一種工具性的目標,也就是將目標進一步具體化的表達,使其成為一種可行可運作之方式;而策略即是一種執行之方式,就如同軍事上,先有戰略,再有戰術,再有作戰行為一般。如此由目標至策略之轉化過程雖然繁複,但卻是非常重要,它使得整個規劃的成果得以付諸實現,而不致於徒負理想。

觀光遊憩區的開發應契合目標

茲舉例說明如下:

目標一:維護自然景觀資源,建立兼具保育及遊憩之觀光資源風格。

說明:台北市處於台北盆地內,山域資源豐富,且多處已作遊憩使用,惟缺乏管理,遊憩品質尚待提升。本規劃區大部分屬於山林景觀,因此本地區之規劃應注重自

然生態資源系統之保護,而且對於區內遊憩資源利用、土地使用及公共設施建設應配合景觀環境,避免良好景觀資源遭受破壞。為使遊客享受高品質之遊憩活動,建立觀光地區之獨特風格為必然之舉,故本區山林景觀之特色,於規劃設計時應建立保育與遊憩之觀光風格,係本規劃區之遊憩資源與區外觀光地區競爭之主要籌碼。

標的:

一、在保育重於開發之原則下,應儘量考慮本規劃區內自然生態資源特色之維護。

二、開發本規劃區遊憩設施時,應予配合特有山林景觀環境,創造自然遊憩資源。

三、利用本規劃區自然景觀特色,建立獨特之旅遊風格。

四、訂定合理的環境承載量及發展導向策略,避免集中活動與設施造成資源枯竭,使得遊憩品質降低。

五、提供良好解說設施,使教育與遊憩融合為一,促使遊客建立維護自然景觀之觀念。

策略:

一、以大環境保育、小據點開發之原則,確立視覺景觀及景觀資源重點位置之範圍。

二、對脆弱地區加強自然保育,以不開發為原則。

三、為維護自然景觀與加強水土資源保持,採低密度開發及開放空間的發展構想。

四、遊憩設施之設置,考量活動承載量,避免活動過分集中。

五、未來推動觀光遊憩的土地使用儘量與現有合法土地使用相容。

六、各項遊憩設施之設置(建築造形、色彩、材料等)配合自然生態與環境景觀。

七、設立自導式步道,設置完善生動、活潑的環境景觀解說設施,配合人行動線的規劃,使遊客於遊憩活動中,自然建立起資源保育的觀念。

目標二:建立完整之觀光遊憩系統,提升遊憩服務品質。

說明:將遊憩系統據點連成線的發展,進而由線連成面,以建立完整之遊憩系統並據以提供必要之公共設施,而提升遊憩服務品質。又配合本規劃區之特色建立與附近觀光地區之互動關係,進而形成整體性之空間系統,使觀光發生互利之效果。

標的：

一、確立本規劃區在大台北觀光遊憩系統之角色與功能。

二、整合具有觀光價值據點，規劃適當之遊程體系。

三、加強與附近觀光地區之聯繫。

四、配合本規劃區之需求，加強公共設施之建設。

五、重視旅遊設施之提供。

策略：

一、本規劃區以市郊型自然環境區為經營利用之前提，使本規劃區發展為台北市及周邊大台北地區之自然風景欣賞帶。

二、因應本規劃區地形景觀環境，以具特色的步道系統（如步道、坡道階梯等），串連本區的主要遊憩資源，以塑造出多變化的景觀及遊憩活動特色。

三、統合系統內或跨系統間的遊憩點，配合遊憩導引系統，規劃不同日程、遊程之旅遊行程。簡化與鄰近遊憩點之交通聯絡，提供遊客多方向遊憩選擇，豐富遊憩體驗與提高遊憩意願。

四、區內之公共設施舉凡供水、排水、電信、電力、垃圾桶、座椅、涼亭、廁所、停車場等應均勻配置於區內。

五、考量本規劃區未來管理控制之需，應於主要入口處設立旅遊服務中心，並於各據點或道路入口設立服務站，建立旅遊資訊交換機能，提供遊客旅遊資訊與交通資訊服務。

目標三：配合鄰近地區的山林資源，促進自然及人文資源之多元化利用。

說明：本規劃區目前並無適當規劃，導致基地及周邊山林自然景觀資源無法有效利用，加上私人團體各行主導其土地開發使用，缺乏完整統一之綜合性考量，故擬就規劃區本身之資源並配合其周邊地區之山林景觀共同開發，以促進該區之人文與自然資源之有效利用，並增加國人遊憩休閒去處。

標的：

一、結合遊憩、知識性、學習性以心靈精神生活的提升為目標。

二、基地內資源特色重複的地區，加強塑造其特色，擬訂其特色發展方向，強調不同的遊憩體驗。

三、結合當地自然景觀、民俗文化與體育活動以健全觀光事業推動體系。

四、配合觀光發展的改善計畫或資源整合計畫需考量保留地區文化特色及精神。

策略：

一、於適當遊憩據點，設置動態展示或靜態解說標示，提供遊客本規劃區之人文
　　景觀特色。

二、依本規劃區內各據點之自然性及可供活動之特性，加以分類。

三、設置自然資源及人文資源專業區。

四、自然景觀豐富之地區，宜發展以山林型為主之旅遊活動。

五、民俗、文物、古蹟以及特殊人為設施地區，宜發展遊覽型活動，亦可斟酌目
　　的型的活動。

六、將現有區內公私運動設施、場所（羽毛球場、籃球場等）及活動平台加以整
　　合，重新規劃整理，以提供民眾日常活動所需。

七、規劃提供社區活動、民眾聚會或活動表演之場所，使具地方人文色彩之活動
　　有空間得以展現發揮。

八、規劃宗教禮佛祭典儀式之舉辦空間，使外來遊客進一步瞭解本區特色與宗教
　　文化。

九、基於多樣化遊憩體驗，提供半日或一日之遊程。

目標四：建立完善之開發經營管理體系，以發揮執行之功能。

說明：計畫之執行推動須有一套健全實施體系，而健全之實施體系則有賴完善的
經營管理系統以及推動發展之指導方針。前者係發展觀光事業之主體，必須由政府與
業者共同參與；後者為指導觀光遊憩事業之發展，使投資經營達到最佳效果。

標的：

一、建立健全之經營管理組織，以推動觀光遊憩事業之發展。

二、訂定完善之經營管理系統，藉以建立完整之執行體系。

三、擬具具體執行方針，以增進開發之可行性及營運成效。

四、加強協調各相關單位之配合，以利觀光事業之開發。

策略：

一、建立管理制度及管理專責單位。

二、加強各單位對本規劃區經營管理協調之工作，建立協調中心。

三、遵循規劃區計畫之精神，規劃合理的遊憩使用方案，以整合各公私部門實質
　　建設及經營管理方案。

四、尋求公私部門合作的可行性，引導民間投資，增進本規劃區之觀光事業與遊
　　憩發展前景。

五、訂定獎勵民間投資辦法，以鼓勵民間參與開發，善用民間財力，惟充分之利
　　潤誘因必須確立。

六、研判本規劃區內各據點發展潛力，建立優先發展次序。

觀光遊憩供需量之預測方法

CHAPTER 10

單元學習目標

● 介紹觀光遊憩區「遊客量」之推估方法

● 介紹觀光遊憩區「活動需求量」之推估方法

● 介紹觀光遊憩區「設施供給量」之推估方法

第一節　遊客量之推估方法

　　觀光遊憩區各項服務設施的供給量應先經由旅遊人次的預測後始能決定。遊客量之預測，乃是整個觀光遊憩區各類需求預測中最基本的一環。透過遊客量的推估值，整個觀光遊憩區的活動量及設施量方得據以推計。

一、遊客量之界說

　　由於遊客需求型態會影響其參與的程度，進而影響遊客量的推估結果，故從事遊客量推估前，必須先釐清遊客可能的需求型態，Wall（1981）曾將遊憩需求歸納為有效的需求者、潛在的需求者及延緩的需求者等三類（請參見**圖5-1**）。觀光遊憩的「參與量」與「需求量」略有差異，在進行規劃區遊客量推估時，必須將上開三類需求者作適度的劃分，「有效的需求者」可以視為「實際的參與者」，而如何激發「延緩的需求者」變成「實際的參與者」，以及改善「潛在的需求者」現實條件的束縛，使其轉為「實際的參與者」，乃為從事觀光遊憩資源規劃者的一大挑戰。

從遊憩設施與遊客人數可以推估當時遊客量

二、推估方法之評析

(一)遊客數資料蒐集方法

前述延緩及潛在的需求者極難量度，目前之量度方法僅可就有效需求一項加以量度，其方法可分為四類：

◆利用門票、參與的紀錄等來量度

門票量度法僅適用於須收取門票之觀光遊憩活動，對於不收取門票之觀光遊憩活動則難以量度，且此法對於遊客之特性亦難以掌握。

◆利用問卷由家庭訪問調查或通信調查中獲得對所有觀光遊憩活動的目前與潛在參與率之瞭解

家庭訪問調查較能獲得從事遊憩活動的參與者之正確資料，但欲提高正確性，即須抽取相當多之樣本數，這在金錢上與時間上都將成為非常大的負擔。

◆遊憩設施及當地遊客調查

當地遊客調查則無法量度目前與未來的需求水準；採用此法將使我們假定人們僅對現有之遊憩設施有所需求，如此將使遊憩機會之不平衡情況永遠存在。

◆家庭訪問與當地遊客調查之整合

由於各方法皆有其缺點存在，一個較佳的研究方法是大約每十年做一次全區域大規模的家庭訪問調查，同時對個別的遊憩設施則每年實施當地遊客調查，再將此兩種調查所獲的資料整合起來，便能夠對需求水準、使用模式與效益加以預測了。

(二)遊客數推估方法

遊客量推算，有潛在量與顯在量之分，其最主要之差異，在於模式之說明變數及開發規模是否能組合，若能組合則表顯在需求，反之則為潛在需求。

一般遊客量之預測方法可分為：(1)一階段法：係求取到達該觀光遊憩區之需求；(2)多階段預測法：將分布階段細分為分布與配分等數個階段，某些作業階段重複，以求得遊客量。以下就各種預測模式之適宜性分析如下：

◆時間序列投射模型（Time Series Model）

本模型為長期趨勢之研究，係把過去、目前的現象朝向未來時點延長之，亦即旅

遊人次（Y）為時間（N）之函數，分別以最適之方程式表示之。

$$Y = f(N)$$

本模型適合於預測年度不長及環境條件無變化者，但不適合於未開發地區，或至目前為止其趨向資料不顯著者。

改進方法稱為四季移動平均法（Moving Average Method），此方法可消除數列的循環變動及不規則的變動，由於數列平均的結果，數列中的過大與過小的數字可互相補償，能使平均數成為一種適中而正常的量數，如此之繪成曲線，必遠較由數列所繪得者為和緩而平滑。此預測方法乃綜合了移動平均法及數學方程式法，來推估未來各年之旅客人數，因此利用各觀光遊憩區歷年之季別遊客人數資料，就其季別成長趨勢並考慮了各觀光遊憩區之發展潛力，然後視各觀光遊憩區現有資料特性，分別選定最佳之迴歸模式，逐季估算而求出各觀光遊憩區常態成長下各年之全年遊客人數。其數學公式如下：

$$Y = a + bX$$

Y：代表季別估計值

X：代表時間變動之因素

a, b：代表推導之常數

◆重力模型（Gravity Model）

本模型利用交通運輸預測模型的觀念之重力模型運用，係針對到達地與出發地之距離，以求其關係或頻度。

$$V_{ij} = \alpha * D^{\beta}_{ij} * P_i \quad (\text{或} V_{ij} = \alpha * D^{\beta}_{ij} * V_i)$$

V_{ij} = 出發地i至到達地j之旅遊人數

D_{ij} = 出發地i與到達地j之距離

P_i = 出發地i之人口

V_i = 出發地i之總發生量

α、β為常數

　　此模型由於：(1)需要作遊客來源調查；(2)α、β之獲得過程費時；(3)未考慮設施容量之限制；(4)僅考慮誘生之需求，而未考慮自生的需求（前者為由提供設施所產生的需求，後者為由需要而產生之需求）。故一般應用時，常加以簡化，或另以其他方法輔助之。

◆阻礙機會模型（Intervening Opportunity Model）

　　本模型利用統計學上機率的觀念，以預測旅遊人數。

$$P_r\,(S_j)=e^{-LD}-e^{-L\,(D+D_j)} \cdots\cdots\cdots\cdots\cdots\cdots\cdots(A)$$

$$T_{ij}=A_i\,P_r\,(S_j) \cdots\cdots\cdots\cdots\cdots\cdots\cdots\cdots\cdots(B)$$

T_{ij}＝i、j兩區間之旅遊旅次

$P_{rob}\,(S_j)$＝由i至j之機率

L＝常數

D＝到達j區以外地區之旅次

D_j＝到達j區之旅次

　　此模型：(1)L為常數之假定與事實不符，因為當遊憩機會增加時，L值反將降低；(2)公式(A)暗示短程旅次的比例，將保持不變，事實上當遊憩機會增加時，其比例亦將改變。

◆多元迴歸分析模型（Multiple Regression Analysis Model）

　　本模型係將旅遊人次（Y）之影響因素（Z_i）予以列入考慮。

$$Y=b_0+b_1Z_1+b_2Z_2\cdots+b_iZ_i+\cdots b_nZ_n$$

b_i＝常數

　　此模型由於考慮因素可配合資料取得而作調整，較符合預測所需。一般而言，影響因素較重要者有觀光遊憩區面積大小、觀光資源吸引力、交通條件、遊憩設施與品質等。

◆總量分配法

總量分配法之概念是先預測台灣地區之總旅遊人次，再依一定比例分配部分旅遊人次至預測縣市各觀光遊憩區，最後再將預測縣市之總旅遊人次依比例分配至預測之觀光遊憩區。本法適用於多數開發地區，然對各影響遊客之因子應力求客觀性。

◆飽和承載量法

此法係以評定之觀光遊憩區內各項遊憩活動在其資源特性下最適遊憩承載量（Optimal-Recreational Carrying Capacity, ORCC）為預測之最大遊憩量，其方式為某一種活動其全年遊憩承載量為瞬間承載量（Max. Instant Carrying Capacity）（最適承載量與觀光遊憩區各種活動的面積長度的相乘積）與每日週轉率（Turnover Rate）及全年適合該項活動的遊憩日數的相乘積。運算過程如下：

$$MIC = ORCC \times A \, (or \, L)$$
$$MDC = MIC \times TR$$
$$MYC = MDC \times N$$
$$Y = \Sigma \, MYC$$

MIC＝瞬間承載量

MDC＝最大日承載量

MYC＝最大年承載量

ORCC＝最適承載量

A or L＝面積或長度

TR＝每日週轉率

N＝全年適合該遊憩活動之日數

Y＝觀光遊憩區全年各項遊憩活動之總承載量

此模型為確保遊憩經驗品質與環境品質的規劃方法，而其最大任務則為決定最適承載量。

三、推估模式之建立

從前述遊客推估方法之評析可知，遊客量之預測方法很多，依據其研究對象及研

究方法之不同,主要可區分為單一觀光遊憩區的總體需求模式,多個觀光遊憩區的總體需求模式,以及多個觀光遊憩區的個體需求模式等三大類。由於各觀光遊憩區相互競爭一定的遊客數量,因此每一個觀光遊憩區之需求量均或多或少受其他觀光遊憩區之影響。而在預測任何觀光遊憩區之遊客量時,應將其他相關的觀光遊憩區之競爭效果納入考慮,才合乎實際的狀況。就觀光遊憩區的需求預測模式而言,由於個體需求模式乃以個別遊客之效用最大化選擇行為為出發點,因此其理論基礎較為完備,其缺點則為一方面個別遊客之選擇行為複雜而不易掌握及比較,另一方面欲構建合理而實際的遊憩效用函數亦相當不易,因此此模式在實際應用上仍有其困難。而總體需求模式將各人口區視為一整體單元,然後再考慮影響其遊憩需求產生及分布之諸般因素,雖然在理論基礎上稍差,不過在實際應用上,此模式仍不失為一較簡便、可行之模式。

一般總體需求模式之建立係參考多元迴歸分析模式及重力模式,以各旅次產生區之總人口數、旅行距離、各觀光遊憩區間之吸引力為變數,首先建立多元迴歸分析模式來預測各遊憩區之遊客量,再透過重力模式將遊客量分布情形予以推求,並分派各地方中心至各觀光遊憩區目標年旅遊人次,此一旅遊人次再與各相關計畫案對各遊憩旅次之推估值,以及由各觀光遊憩區歷年旅次資料建立預測模式所推估的預測值比較分析後,校估出各觀光遊憩區目標年之旅遊人次。再者,根據各觀光遊憩區季節特性擬訂各觀光遊憩區淡旺季、尖峰與非尖峰日旅次,各占全年旅次之比例,推估目標年各觀光遊憩尖峰日與非尖峰日之旅次,其推導過程請參見**圖10-1**。

第二節　活動需求量之推估方法

一、遊客對各類活動之參與率

遊客為觀光遊憩活動之主體,同時亦為觀光遊憩系統之主要構成要素。由第五章第一節至第三節之探討可以得知,遊客可依據不同客層屬性劃分成數種同性質之團體,而同性質的個別團體將具備較為一致的觀光遊憩傾向。

各項規劃觀光遊憩活動之參與情形隨參與人口之屬性而迥異。依據歷年台灣地區國民旅遊狀況調查報告顯示,不同性別、年齡、教育程度、職業別從事休閒活動之參與率(舉例)所示(**表10-1**),分析時可將歷年參與率作趨勢分析,推得各類活動可能之參與率。觀光遊憩活動參與率為需求量推估之基礎,配合第一節遊客量推估之人

圖10-1　遊客量推估流程示意圖

表10-1　全年旅遊時最喜歡的遊憩活動（複選）（舉例）　　　　　　　　　　　　單位：%

| | 樣本數（旅次） | 合計 | 自然賞景活動 | | | | | |
			小計	觀賞地質景觀、濕地生態、田園風光、溪流瀑布等	森林步道健行、登山、露營	觀賞動物（如賞鯨、螢火蟲、賞鳥、貓熊等）	觀賞植物（如賞花、賞櫻、賞楓、神木等）	觀賞日出、雪景、星象等自然景觀
合計	15,113	100.0	40.5	20.9	11.8	2.5	4.2	1.2
姓別								
男	7,267	100.0	41.9	22.3	12.0	2.6	3.7	1.3
女	7,846	100.0	39.3	19.6	11.6	2.4	4.5	1.2
年齡								
12～19歲	1,500	100.0	25.5	14.3	5.3	2.9	2.5	0.6
20～29歲	2,664	100.0	31.3	18.4	7.0	2.2	2.4	1.4
30～39歲	3,114	100.0	36.9	19.5	8.6	3.9	3.2	1.7
40～49歲	2,957	100.0	41.2	20.8	12.4	2.3	4.5	1.2
50～59歲	2,651	100.0	51.6	23.7	18.8	1.6	6.2	1.2
60～69歲	1,405	100.0	53.6	27.3	18.2	1.7	5.3	1.0
70歲及以上	823	100.0	51.2	26.8	15.7	1.4	6.3	1.0
教育程度								
國小及以下	951	100.0	44.0	23.3	14.2	1.3	4.6	0.7
國（初）中	1,528	100.0	37.7	19.8	11.4	2.1	3.4	1.0
高中（職）	4,248	100.0	40.9	20.7	12.1	2.0	5.0	1.2
專科	2,421	100.0	44.3	22.1	13.8	2.6	4.4	1.2
大學	4,856	100.0	37.6	20.5	9.5	3.0	3.3	1.3
研究所及以上	1,108	100.0	44.6	20.2	14.6	3.1	4.9	1.7
工作別								
軍公教人員	1,021	100.0	43.8	20.6	13.4	3.7	4.0	2.1
主管及經理人員	484	100.0	44.7	21.1	15.9	3.5	3.6	0.5
專業人員	485	100.0	40.3	22.6	11.4	3.2	1.7	1.4
技術員	1,953	100.0	40.7	20.1	13.2	2.5	3.5	1.4
事務支援人員	1,802	100.0	38.2	21.4	9.2	2.3	4.2	1.1
服務及銷售人員	1,995	100.0	39.4	21.0	10.8	2.3	3.9	1.4
農林漁牧生產人員	243	100.0	40.5	25.0	9.2	1.5	3.8	1.1
技藝有關人員	344	100.0	34.9	16.9	8.3	1.3	5.7	2.7
機械設備操作組裝人員	606	100.0	40.8	19.9	14.1	2.9	3.0	0.8
基層技術工及勞力工	341	100.0	41.5	21.0	11.1	3.9	4.4	1.1
家庭管理	2,109	100.0	45.2	21.1	15.1	1.9	6.1	1.0
未就業	418	100.0	33.0	24.2	5.2	0.6	2.4	0.6
退休人員	1,390	100.0	54.3	26.9	17.6	2.2	6.6	1.0
學生	1,923	100.0	28.4	15.9	6.0	2.8	2.5	1.1

（續）表10-1　全年旅遊時最喜歡的遊憩活動（複選）（舉例）　　　　　單位：%

| | 樣本數（旅次） | 合計 | 小計 | 自然賞景活動 | | | | |
				觀賞地質景觀、濕地生態、田園風光、溪流瀑布等	森林步道健行、登山、露營	觀賞動物（如賞鯨、螢火蟲、賞鳥、貓熊等）	觀賞植物（如賞花、賞櫻、賞楓、神木等）	觀賞日出、雪景、星象等自然景觀
婚姻狀況								
未婚	5,207	100.0	31.4	18.1	7.2	2.2	2.8	1.2
已婚	9,097	100.0	45.2	22.3	14.2	2.8	4.7	1.3
其他	808	100.0	46.1	23.5	13.8	1.0	7.0	0.8
個人每月平均所得								
無收入	2,974	100.0	36.5	19.2	10.1	2.3	3.9	1.0
1萬元以下	1,430	100.0	37.6	20.6	10.2	2.0	4.0	0.7
1萬元至未滿2萬元	1,218	100.0	40.2	19.2	12.4	2.1	5.3	1.2
2萬元至未滿3萬元	2,866	100.0	40.5	22.0	10.9	2.4	4.1	1.2
3萬元至未滿4萬元	2,633	100.0	38.2	19.2	11.2	2.6	3.7	1.4
4萬元至未滿5萬元	1,405	100.0	44.3	24.0	12.8	2.6	4.0	1.0
5萬元至未滿7萬元	1,700	100.0	45.3	21.3	15.0	2.9	4.1	2.0
7萬元至未滿10萬元	476	100.0	50.5	26.2	12.8	3.2	6.5	1.8
10萬元以上	410	100.0	52.2	24.1	20.2	2.9	4.2	0.8
居住地區								
北部地區	7,020	100.0	40.2	21.1	10.8	2.3	4.3	1.7
中部地區	3,756	100.0	41.4	19.8	13.3	2.2	5.3	0.9
南部地區	3,986	100.0	40.2	21.2	12.4	2.7	3.1	0.8
東部地區	264	100.0	41.6	26.0	8.2	4.0	3.0	0.4
離島地區	85	100.0	41.1	25.7	9.6	4.8	0.7	0.4

資料來源：故鄉市場調查股份有限公司（2013），PB-8。

數乘上可能之參與率，即可初步求得各類遊憩活動之參與人次。

二、活動需求量之推估

觀光遊憩活動種類繁多，因活動性質及資源供給之限制，並非所有活動一整年均發生，有些活動較適合於夏天在室外從事，例如游泳。有些活動則只能在冬天履行，例如賞雪只能在飄雪的冬天進行。另外有些活動則較不受季節的影響，而能全年進行，例如機械遊樂設施活動或迪士尼樂園內之室內體驗活動。因此每一種觀光遊憩活動分別有其不同之旺季與淡季。

　　從觀光遊憩資源（設施）供給立場來看，應以滿足遊客在活動旺季之需求，亦即遊客在旺季仍能在資源（設施）區享受高品質之遊憩體驗。因此在估計觀光遊憩活動需求時須分別考慮各項活動之淡、旺季需求，一般均以各項活動適宜季節之星期例假日為旺季。再者各項觀光遊憩活動，因其性質不同，遊客持續參加各項活動之時間有別。有的活動持續時間較長，例如露營，通常其資源（設施）在一天內只能供一團體使用；有些活動在一資源（設施）區內之活動持續時間較短，例如登山健行，健行者一旦經過即不再占有該資源（設施）內之空間。因此在推估空間需求量時應考慮此一事實，亦即應考慮遊憩資源（設施）之使用週轉率。有關各項活動之合適季節、星期例假日活動比率及轉換率資料請參見**表10-2**。

表10-2　觀光遊憩活動空間需求量估計之有關資料

活動別	活動季節	星期例假日* 活動比率（%）	星期例假日數	轉換率**
游泳（海濱）	5～10月***	60	46	1.5
游泳（河川湖泊）	5～10月***	48	46	1.5
釣魚（魚池或魚塭）	全年	53	94	1.8
釣魚（海濱）	全年	46	94	1.8
釣魚（其他場所）	全年	54	94	1.8
划船	全年	50	46	6.0
乘坐遊艇	全年	50	94	2.0
操作帆船	全年	50	94	--
潛水	5～10月***	50	46	2.0
滑翔翼	全年	60	94	--
高爾夫球	全年	43	94	2.0
野餐烤肉	全年	72	94	1.5
露營	全年	45	94	1.0
野外健行	全年	53	94	5.0
登山	全年	42	94	3.0
自然探勝	全年	53	94	5.0
休憩及觀賞風景	全年	42	94	5.0
拜訪寺廟名勝	全年	42	94	5.0
自行車活動	全年	60	94	7.0
駕車兜風	全年	62	94	--
其他	全年	40	94	--

*星期例假日活動比率為本研究調查資料。
**轉換率，指觀光遊憩資源（設施）在一日內可供輪留使用之次數。
***此類活動在南台灣地區可全年活動。
資料來源：李嘉英（1983）。

三、活動需求量之推估步驟

綜合前述說明，對於活動需求量之估計方式，可依如下步驟推得：

1. 估計各屬性客層（i）對單項觀光遊憩活動（j）之參與率（R_{ij}）。可參考交通部觀光局歷年出版之「台灣地區國民旅遊狀況調查報告」內之統計資料，酌予估計。

2. 估計各屬性客層之全年旅遊人次（P_i）。參考第一節遊客量推估方法，推求出觀光遊憩區之全年旅遊人次後，與各屬性客層占人口數之比例（查閱相關統計年數）相乘，即可得出各屬性客層之旅遊人次。

3. 計算各屬性客層（i）對單項觀光遊憩活動（j）之全年參與人次（A_{ij}）。將各屬性客層對單項觀光遊憩活動之參與率（R_{ij}）與各屬性客層之全年旅遊人次（P_i）相乘，即可求得各屬性客層對單項觀光遊憩活動之全年參與人次。

4. 計算單項觀光遊憩活動（j）之全年總參與人次（A_j）。將各屬性客層（i）對某一類觀光遊憩活動之參與人次相加，即可求出該類觀光遊憩活動之全年總參與人次。

5. 計算星期例假日單項遊憩活動引入人次（T_s）。將單項觀光遊憩活動之全年總參與人次乘以星期例假日活動比率（R_s），所得之值，除以全年星期例假日數（S）後，再除以週轉率（R_t），即可求得星期例假日單項遊憩活動引入人次。

以上各步驟數值之推導過程可用如下公式表示：

$$T_s = \frac{A_j \times R_s}{S \times R_t}$$

$$A_j = \sum_{i=1}^{n} A_{ij}$$

$$A_{ij} = R_{ij} \times P_i$$

第三節　設施供給量之推估方法

一、觀光遊憩活動使用空間標準

觀光遊憩活動空間需求與資源之供給兩者皆為量化資料，因其測量單位不同，故必須轉化成相同之測量單位，以測度是否能滿足需求。故參酌國內外有關遊憩資源規劃報告之標準整理如**表10-3**至**表10-10**所示，以作為觀光遊憩設施之空間標準。

表10-3　觀光遊憩活動使用之空間標準參考資料

活動別	資源／設施	標準				
		1	2	3	4	5
游泳	淡水河岸地區 鹹水海岸地區	0.5呎/人 50呎/人	20㎡/人	12.5～ 13.3㎡/人		
釣魚			80㎡/人		150人/公里	
划船	Boat Ramp鹹水		2.5～3 公頃/艘		20人/公頃	
遊艇活動		280人/ramp	8公頃/艘			
操作帆船	Boat Ramp淡水					
滑水						
高爾夫球			0.2～0.3 公頃/人	人/18洞		
野餐烤肉	野餐桌、野餐區	9人/每桌			160～100人/ 公頃	108人/ 公頃
露營	帳蓬基地 拖車基地		150㎡/人 650㎡/輛		100～500人/ 公頃	155人/ 公頃
野外健行	健行步道	200人/英里	400M/團		100人/公里	
登山					100人/公里	
自然探勝	自然小徑	400人/英里				
拜訪寺廟名勝	寺廟名勝基地	700人/基地				
自行車活動	自行車道	1,800人/英里			20人/公里	
騎馬	跑馬道	100人/英里			20人/公里	

資料來源：1. Outdoor Recreation in Florida, 1976, p. 80.

　　　　　2.陳水源譯（1987）。《觀光、遊憩計畫論》，頁232。

　　　　　3.觀光局墾丁風景特定區觀光開發計畫整理。

　　　　　4.陳昭明（1979）。《台北市指南風景區規劃報告》。

　　　　　5.台灣地區之現況（經建會調查資料）。

表10-4 經建會建議之觀光遊憩活動使用空間標準

活動別	資源／設施	活動使用空間標準
游泳（海濱）	海灘	12.5～20㎡/人
游泳（河川湖泊）	河岸	3M/人
釣魚（魚池或魚塭）	魚池、魚塭	6M/人
釣魚（海濱）	海岸	6M/人
釣魚（其他場所）	河岸、湖岸	6M/人
划船	水域	500㎡/人
乘坐遊艇	水域	5,000㎡/人
操作帆船	水域	--
潛水	海岸	10M/人
滑翔翼	砂丘、草原	--
高爾夫球	高爾夫球場	8～10人/球洞
野餐烤肉	野餐區	40～50㎡/人
露營	露營地	70～150㎡/人
野外健行	步道	80～400M/人
登山	步道	80～400M/人
自然探勝	步道（自然地區）	30～160M/人
休憩及觀賞風景	風景名勝區	30～100人/公頃
拜訪寺廟名勝	寺廟名勝區	30～100人/公頃
自行車活動	自行車道	50M/人
駕車兜風	景觀道路	--
其他	--	--

表10-5 景觀規劃中遊憩承載量之評定採用標準

遊憩分區	遊憩活動	最佳遊憩容納量
花卉花園區	觀賞自然景觀	42.08人/公頃
	觀賞植物花卉	9.39人/公頃
陸上遊樂區	觀賞自然景觀	10.87人/公頃
	野餐	128.48人/公頃
青年活動區	露營	187.80人/公頃
遊船區	划船	15.00人/公頃
沙丘、景觀區	露營	143.32人/公頃
	觀賞鳥類	6.60人/公頃
沙丘遊樂區	游泳	861.11人/公頃
	衝浪	0.33人/公頃
	划水	0.42人/公頃
海底景觀區	潛水	2.47人/公頃
	觀光潛艇	21.00人/公頃
礁石海岸區	釣魚	319.58人/公頃
	觀賞礁石海岸景觀	10.87人/公頃
遊艇區	汽艇	2.32人/公頃
景觀道路	乘車賞景	61.61人/公頃
	健行	90.10人/公頃
	登山	32.62人/公頃

資料來源：邱茲容（1978）。

表10-6 日本公共設施採用標準

公共設施	原單位	備考
住宿設施	30～50㎡/人 15～30㎡/人	旅館、休養所
停車場	25～30㎡/台 80～100㎡/台	一般汽車、公共汽車
廁所*	3～4㎡/穴	
休憩室*	1.5㎡/人	
餐廳	1.0～1.5㎡/人	
淋浴室	1～3㎡/人	每40～50人有一淋浴室
艇庫	25㎡/隻	
公園綠地	20㎡/人	

資料來源：洛克計畫研究所（1975）。

表10-7 日本觀光協會之「觀光遊憩地區及其觀光設施標準之調查研究」採用標準

設施		最大日集中率（％）	同時滯留率（％）	平均滯留時間（h）	每1人（單位）空間原單位	備考
動物園		2.0	40	2.5	25㎡/人	上野動物園
植物園		3.5	40	2.5	300㎡/人	神代植物公園
高爾夫球場		1.5	100	5.0	0.2～0.3ha/人	9～18洞、日利用者數228人（18洞）
滑雪場		5	100	6.0	200㎡/人	滑降斜面之最大日尖峰率為75～80%
溜冰場		1.5	10	1.6	5㎡/人	*都市型之屋內溜冰場
碼頭	（小型）遊艇	3.5	90	4.0	2.5～3ha/隻*	*水面 每艘遊艇25㎡/艘
	汽艇	3.5	90	4.2	8ha/隻*	繫留水域100㎡/艘
海水浴場		5	100	6.0	20㎡/人	*砂濱
划船池		--	--	1.5	250㎡/隻	上野公園划船場2公頃，80艘
野外比賽場		--	--	2.0	25㎡/人	
射箭場		5*	40	2.5	230㎡/人	*富士自然休養林
騎自行車場		--	--	2.0	30m/人	
釣魚場				5.3	80㎡/人	在各府縣實施禁止捕漁期間不得垂釣
狩獵區		--	--	6.0	3.2ha/人	獵期在11/1～2/15，北海道從10/1起
觀光農園	休閒農園	--	--	2.0	15～30㎡/區劃	
	觀光牧場、果樹園	3.7～10*	50	3.0	100㎡/人	*以葡萄園為例

（續）表10-7　日本觀光協會之「觀光遊憩地區及其觀光設施標準之調查研究」採用標準

設施		最大日集中率（%）	同時滯留率（%）	平均滯留時間（h）	每1人（單位）空間原單位	備考
徒步旅行		--	--	3.5	400m/團	
郊遊樂園		4.5*1	90*2	4.0	40～50㎡/人	*小孩樂園 *相模湖郊遊樂園
遊園地		3.5	70	3.2	10㎡/人	
露營場	一般露營	3.5	100	--	150㎡/人	容納250～500人
	汽車露營	3.5	100	--	650㎡/台	容納50～100台
別墅		4.0	100	--	700～1,000㎡/戶	
健身中心		1.5	60	3.2		

資料來源：洛克計畫研究所（1975）。

表10-8　日本建築學會之「建築設計資料集成」採用標準

公共設施名稱	標準單位規模	備考
停車場（乘用車）	30～50㎡/台	利用者每人1.7～2.2～2.5㎡（平均2.2㎡）
（公共汽車）	70～100㎡/台	（車輛每輛20人，單位規模平均45㎡）
公園綠地	15㎡/人	
休憩所	1.5㎡/人	利用率係園地利用率的0.13
廁所	3.3㎡/穴	利用率係園地利用率的0.0125，宿舍的場合收容力之 0.05～0.1
給水設施	70～100L/人	單位係住宿客每人，日歸客係其1/3
運動廣場	60㎡/人	
野營場	30～50㎡/人	
海水浴場	15～30㎡/人	海濱面積
滑雪場	100～150㎡/人	初中中級用坡度
	150～200㎡/人	上級用坡地（利用率7～18～35%）
Visitor Center	1.5～2㎡/人	30～50%，平均滯留時間30分 迴轉率1/7～1/10
園地園路	幅員2m	園地面積的15%
地區園路（車道）	輻員5～6m	地區面積的1.5%
（步道）	輻員2m	地區面積的0.5%

資料來源：日本建築學會（1996）。《建築設計資料集成第5輯》，頁159。

表10-9　日本建築學會之「建築設計資料集成」採用標準

收費設施名稱	標準單位規模（㎡／人）	設施的利用率（％）	經濟的利用率（％）
大飯店	66		
宿舍	13.2～16.5	67～82～84～88	40～45
簡易宿舍	8.3		
Cabin	2.8～3.3～5.0	12～16～18～33	10.5～13.5
山頂小屋	3.3		
Rest House	1.5	10～30	41.8～48.0
餐廳	1.0		
博物館、水族館	3.0	25	55～65

資料來源：日本建築學會（1996）。《建築設計資料集成第5輯》，頁159。

表10-10　美國《觀光與遊憩發展》一書所用標準

活動項目	標準		備註
	瞬間最大容納量（人／公頃）	日最大容納量（人／公頃日）	
划船	2～4	5～8	
帆船	3～6	10～15	
汽艇	1～2	5～10	
野餐	50～300	80～600	
高爾夫球場	3～5	10～15	
射箭	2～4	10～15	
騎自行車	10～20	20～50	單位改為人/公里（日）
騎馬	6～20	25～80	單位改為人/公里（日）

資料來源：Baud-Bovy & Lawson (1977).

二、設施（空間）供給量之推估方式

(一)各類觀光遊憩活動之空間需求量

利用第二節所推求之星期例假日遊憩活動引入人次乘以前述觀光遊憩活動使用空間標準值，即可求得各類觀光遊憩活動之空間需求量。

(二)相關服務設施量之預估

各類觀光遊憩活動之決定之後，除了須推求各類觀光遊憩活動之空間需求量外，亦須進一步界定所提供之相關服務設施之容量。一般論及服務設施之內容主要可包括公共設施、公共設備、住宿、餐飲設施及遊憩設施等項。茲就較重要服務設施之設施量推求方式介紹如後：

◆停車場

　　停車場數量之預估方式，觀光遊憩區乃以每日引入活動人次為基礎，考慮各種車輛（公民營客運、大客車、小客車、機慢車）之使用比率，配合各類活動區配置而成。其需求預測之流程請參見**圖10-2**。

植栽及吉祥物讓單調的停車場增色不少

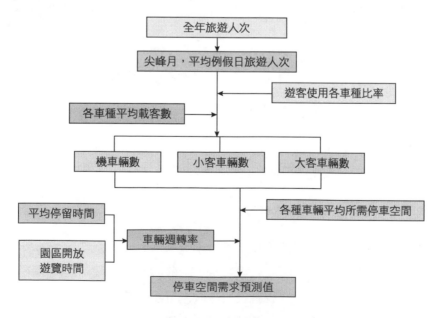

圖10-2　停車空間需求預測工作流程示意圖

◆住宿設施

住宿設施之預估方式，亦以各觀光遊憩區每日引入活動人次為基礎，預估擬住宿之使用率後，考慮單人房、雙人房、團體房之房間類別比例，即可推求所需房間數。

◆餐飲設施

預估觀光遊憩區內用餐之旅客比例，考慮餐廳開放時段及平均每位遊客使用時間（推算週轉率），並輔以餐飲空間（含作業空間）標準（m^2／人），即可推求餐飲設施之需要面積。

◆衛生數量及面積

廁所之數量及面積估計方式如**表10-11**所示。

表10-11　廁所數量及面積預估表（舉例）

分類項目	人數（人）	廁所（個／80人）	便器（個／70人）	洗臉台（個／100人）	面積（㎡）3～4㎡／個
尖峰日遊客數	17,176	--	--	--	--
尖峰時遊客數（週轉率6/10）	10,306	--	--	--	--
男廁需求量（40%）	4,122	52	59	41	456～608
女廁需求量（60%）	6,184	71	--	62	417～556

觀光遊憩區設置穆斯林友好餐廳深受回教徒所青睞

劍湖山王子飯店以威京小海盜為主題之住宿深受小孩喜愛

廁所是重要的公共設施，規劃設計上應具特色

發展構想之研擬

CHAPTER 11

單元學習目標

- 分析觀光遊憩區開發之潛力及其限制條件
- 定位觀光遊憩區發展之角色及機能
- 探討觀光遊憩活動導入之方式
- 整合設施與活動之供給與需求關係
- 提出觀光遊憩區活動與空間發展之概念模式
- 瞭解觀光遊憩圈域概念模式之功用

第一節　發展潛力與機能定位

一、發展潛力與限制條件分析

　　進行觀光遊憩區實質規劃之前，通常會進行觀光遊憩區內外環境分析，從觀光遊憩區內部診斷中，確認觀光遊憩區本身或是投資觀光遊憩區開發之企業體自身有哪些長處（Strength）與弱處（Weekness），而自觀光遊憩區所面臨之外在環境可能帶來哪些發展機會（Opportunity）與威脅（Threat），此一對觀光遊憩區本身發展之潛力（長處或機會）與限制（弱處或威脅）條件所作的分析過程，稱為SWOT分析（圖11-1）。

分析項目	內容描述	內容描述
政策		
法規		
經濟		
社會		
區位		
相關產業關聯		
技術趨勢		
人口特性		
人口規模		
市場生態關係		
其他		

分析項目	企業體體質與功能	地質	地形	水文	空氣品質	氣候	植生	景觀	土地權屬	交通	公共設施	其他	外在環境 / 內部資源	機會（O）	威脅（T）
內容描述													長處（S）	以長處贏取機會	規避威脅 轉換
內容描述													弱處（w）	轉換 克服弱處	危險

圖11-1　休閒、遊憩及觀光之間的關係示意圖

　　觀光遊憩區內部資源分析應診斷投資企業體有關行銷、人事、生產、財務及研發之體質與功能，並就觀光遊憩區擁有之自然資源（如地質、地形、水文、空氣品質、氣候、植生、景觀）以及實質環境（如土地權屬、土地使用、交通、公共設施等）之互相關係中，確認觀光遊憩區之長處與弱處。

　　外在環境分析應偵測政策、法規、經濟、社會、區位、相關產業關聯、技術趨勢、人口特性與規模、市場生態關係之變化與發展，從中織理出觀光遊憩區作為觀光遊憩服務機能時的機會與威脅。

　　SWOT分析是觀光遊憩資源規劃的分析工具之一，目的在依據分析的結果，找出觀光遊憩區應扮演的角色及應發展的機能，進而結合觀光遊憩區的長處與機會，以把握機會，發揮所長，達到積極趨吉的境界，同時也要縮斂弱處，避開威脅，做到努力避凶的地步。透過對觀光遊憩區發展潛力與限制條件之SWOT分析，使得觀光遊憩區能夠知所定位，而積極趨吉，努力避凶，進而滿足遊客多樣的遊憩體驗，並創造觀光遊憩區經營的最佳利潤。

　　SWOT分析是一項經常性的工作，必須持續進行，尤其是觀光遊憩區內部資源條件改變，而外在環境遇有重大變遷時，都必須分析其長處、弱處、機會與威脅，作為修正投資開發及經營策略的依據。每當完成分析，修正策略後，一個新的SWOT矩陣於焉形成，如此周而復始，持續分析，以確保觀光遊憩區的投資開發及經營管理策略時新且可行，而達成遊憩區投資開發目標，建立並維持長期競爭優勢之美景，即可逐一踏實。

(一)SWOT分析之內外在條件

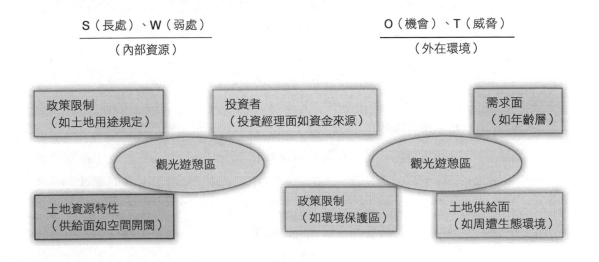

(二)SWOT分析之開發潛力與限制條件

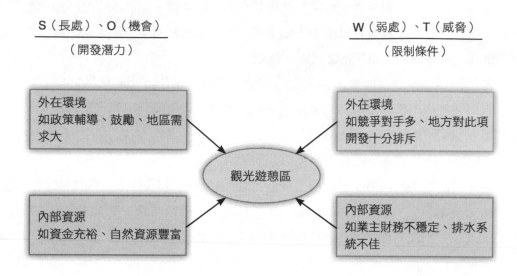

S（長處）、O（機會）
（開發潛力）

W（弱處）、T（威脅）
（限制條件）

外在環境
如政策輔導、鼓勵、地區需求大

外在環境
如競爭對手多、地方對此項開發十分排斥

觀光遊憩區

內部資源
如資金充裕、自然資源豐富

內部資源
如業主財務不穩定、排水系統不佳

二、觀光遊憩區角色機能定位

　　吾人常問自己在所處環境中扮演何種角色，對於社會提供哪些服務（機能），做出何種貢獻，這就是角色機能定位。觀光遊憩區之角色機能定位係以投資開發者或土地所有權人的立場，針對特定目標市場之潛在遊客，決定觀光遊憩區應在何時，以何種方式，提供何種觀光遊憩活動與設施，以滿足潛在遊客的需求，並符合投資開發者或土地所有權人的利益。質言之，觀光遊憩區角色機能定位之目的即在：(1)以投資開發者或土地所有權人的立場為出發點，滿足其開發目標；(2)以目標市場潛在遊客之需求為導向，滿足其對觀光遊憩活動與設施之期望；(3)以觀光遊憩區土地資源特性及條件為基礎，創造觀光遊憩活動與設施利用之附加價值。亦即觀光遊憩區角色機能定位乃在尋找：

(一)市場參考點

　　觀光遊憩資源規劃強調使用者需求面，即以有效及潛在遊客為探討對象，以滿足遊客之遊憩體驗為經營導向。是以在競爭日趨激烈之觀光遊憩市場中，為了維持及擴大市場占有率，創造更高的觀光遊憩需求，投資經理者除了須瞭解其他同樣具有滿足觀光遊憩需求之提供者或競爭者之業態外，並應瞭解影響觀光遊憩市場之總體環境。緣此，投資經理者以觀光遊憩區所在區域內之總體環境，以及服務境域各類型相關觀

光遊憩區之營運狀況，作為其市場研究之參考點，透過市場調查以獲取有關之市場情報，並瞭解市場趨勢與動態，作為觀光遊憩區角色功能定位之參考。

(二)市場寄託點

觀光遊憩區角色機能定位寄託於所取決之目標市場，亦即針對特定的區隔市場（請參見第五章第三節）設計堅實的遊憩產品。投資經理者將整體觀光遊憩市場分為許多不同的部分後，會發覺許多不同的市場機會，透過市場選擇而找出最佳之區隔市場，而更有機會得以在所寄託的市場區隔上成為領導者，配合各種行銷策略，有效地滿足遊客的需求。

(三)市場定位點

決定觀光遊憩區未來所服務之目標客層後，接下來的重點即在於定位觀光遊憩區的使用方向，以提供絕佳的遊憩服務機能予遊客，亦即決定觀光遊憩區該「做什麼」（提供何種類型之觀光遊憩活動或設施）、「如何做」（以確保利益實現）及「何時做」（開發時機）。依據所選定之目標市場之偏好，觀光遊憩產品究應規劃為哪些活動（或設施）群？其規模配比如何？活動群間的關係及分布之位置如何？某類遊憩產品之開發時機究係短期、中期或長期？如何創造個別遊憩產品的單位利潤，或增加組合遊憩產品的整體利潤，或透過分期分區發展以獲取全程利潤？以上種種，均為定位觀光遊憩區使用方向時必須重視的課題。

第二節　活動導入方式

一、分析涵購

決定一遊憩環境是否經營成功的因素有很多，除了先天資源條件之外，適當之活動導入則可以賦予觀光遊憩區更生動的生命力；而如何決定導入之活動項目，是觀光遊憩資源規劃工作最為重要的課題。每一階段都應考量資源環境經營管理及遊客的需求。

而遊憩環境之活動導入過程大致可分為兩階段（**圖11-2**），第一階段為分析即將

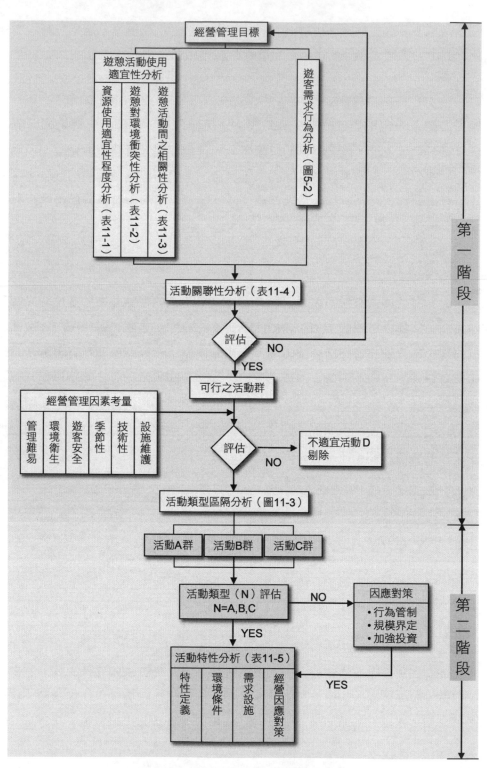

圖11-2 活動導入方式流程示意圖

資料來源：參考鍾溫清（1992）修改。

導入活動之種類及活動類型的區隔；第二階段則擬訂個別活動區隔之開發原則，並依個別活動訂定實質發展計畫，以及配合實施時之經營管理計畫。而在每個階段中所考量之資源環境、經營管理、遊客需求之層次皆有所不同，其中第一階段著重經營管理之可行性評估，而第二階段則偏向計畫之擬訂與落實，最後才為各項活動之實行計畫以及計畫實際進行時可能遭遇之問題及因應之對策。

二、活動區隔分析

本階段之工作，乃是對大環境進行分析，確立觀光遊憩區之定位後，乃綜合資源供給能力、遊客需求及經營管理等條件綜合考量活動之可行性，依活動屬性之不同而分成不同類型之活動，再加以討論。

(一)確定現有及需求之活動

依遊憩活動分類方法、資源現況調查以及遊客需求分析之結果，提出規劃區可考慮引入之活動，而確實引入之活動則需進行遊憩活動使用適宜性分析後挑選。

(二)遊客活動使用適宜性分析

由於各觀光遊憩區域中所潛藏的各項遊憩潛能，並非均能適合現有環境之需求，這當中部分遊憩機能需求對於環境造成嚴重衝擊，例如部分活動行為可選擇在其他交通便利之觀光遊憩區產生，使整體區域的資源得以充分且合理的運用。換言之，每個觀光遊憩區均應有其獨特之遊憩環境及品質，且其應充分被彰顯及運用，如此才能有效增加觀光遊憩區本身自明性。

基於上述之考量，以下就資源使用適宜程度及遊憩衝突矩陣分別加以探討，作為未來觀光遊憩活動引入之依循方向。

◆資源使用適宜程度分析

由於各觀光遊憩區所擁有及適宜之遊憩活動因所處的環境條件及潛力而有不同之處，藉由「資源特性適合度分析表」（**表11-1**）分析，則可顯示不同類型的活動對於遊憩區之適宜性，其分析大致可分為五級：

1.不可能的：指環境與活動之間無任何關聯。

2.必要的：指活動產生所必須具備之條件。

3.欲求的：指對活動品質提升有重要作用者。

4.適宜的：指可接受但對活動品質無重要提升者。

5.不適宜的：指與資源保護之立場相衝突者。

　　另外，對於觀光遊憩區內之公共設施與其他結構物則需考量符合活動者之需求，有些活動需特殊的設施及裝備，而這些是使用者不可能自行攜帶至觀光遊憩區的。例如船隻下水所需坡道，亦有些其他活動需特別之公共設施，如罐裝用水、汙水處理廠、管理處、停車場、安全及執法人員等。以下則將各項活動依其活動所需之環境條件列表如**表11-1**所示。

◆**遊憩衝突矩陣分析**

　　透過觀光遊憩區內遊憩衝突矩陣（**表11-2**），可顯示出觀光遊憩區內因活動需求所建構之設施及到訪的遊客量對於觀光遊憩區所造成的負面影響。其基本假設為透過設定品質及承載量標準，衝擊將可減至最小，而遊憩衝擊之評估及程度分為五級，分別為：(1)不可能的；(2)無衝擊性的；(3)低程度的；(4)中等的；(5)嚴重的。其中嚴重衝擊是指無法避免或透過設施設計而達成令人滿意的狀況而言。

◆**遊憩活動功能相關性分析**

　　活動與活動之間是相存、相容或相斥作用，可由需求性、競爭性、相輔性三方面探討（**表11-3**）。

1.需求性：活動與活動之間對環境條件的需求異同，相同者如景觀眺望與攝影，不同者如釣魚與團體遊戲。

2.競爭者：表示活動間有否競爭性，有競爭的如住宿與露營，無競爭如膜拜與探險。

3.相輔性：乃活動之間有相輔相斥，相斥性如團體遊戲與散步，相輔性如探險與童軍求生。

　　依此三原則可擬訂遊憩活動間相關性評定準則，決定多種活動是否可在同一地區同時舉行，以作為遊憩活動分區之依據。

(三)活動關聯性分析

　　各種遊憩活動均有其所需用之設施或資源，有些資源或設施只供單一遊憩活動使用，例如機械式兒童遊戲設施只供特定遊樂使用，游泳池只供游泳使用。有些資源或

表11-1　資源特性適合度分析表（舉例）

評估指標
- 不可能的　●
- 必要的　◆
- 欲求的　※
- 適宜的　☆
- 不適宜的　◎

特殊地形				陸域使用特性																水域使用特性																		
山坡地	多岩石地區	地勢起伏	平原	草地	海濱	水電設備	垃圾堆廢物	荒地	森林	農業區	學校	軍營	教堂寺廟	民毛農舍	鄉村	都市	聚落	農業區	原野地遊憩區	盤岩	巨石	礁灘	懸崖	淺灘	海濱	海港	海岸	海洋	河口	潮流口	池塘	湍流	洪水區	水池	湖泊水庫	濕地	項目	類別
◆	◆	◆	◆	☆	※	◎	◎	☆	◆	☆	☆	◎	◎	☆	※	☆	◎	◎	※	☆	☆	☆	◎	☆	※	※	※	◆	☆	※	☆	☆	※	※	※	◎	游泳／淺水潛水	非機動性
◆	◆	◆	◆	☆	※	◎	◎	☆	◆	☆	☆	◎	◎	☆	※	☆	◎	◎	※	☆	☆	☆	◎	☆	※	☆	☆	☆	☆	※	◎	◎	◆	◆	◎	◎	深水潛水	
◆	◆	◆	◆	☆	※	◎	◎	☆	◆	☆	☆	◎	◎	☆	※	☆	◎	◎	※	☆	☆	☆	◎	◎	☆	☆	☆	☆	※	※	☆	※	◎	◎	※	◎	划船	
◆	◆	◆	◆	☆	※	◎	◎	☆	◆	☆	☆	◎	◎	☆	※	☆	◎	◎	※	☆	☆	◎	◎	◎	☆	☆	☆	※	◎	※	☆	※	◎	◎	※	◎	釣魚（無動力船）	
◎	☆	☆	◆	◎	※	◎	◎	◆	◆	◎	◎	※	◎	◎	☆	☆	◎	◎	※	◆	☆	◎	◎	◎	☆	☆	☆	◎	◎	※	☆	☆	◎	◎	※	◎	釣魚（岸釣）	
◆	◆	◆	◆	☆	※	◎	◎	◆	◆	☆	☆	◎	◎	☆	※	☆	◎	◎	※	◆	☆	☆	◎	☆	※	※	※	◆	☆	※	☆	☆	※	☆	※	◎	戲水	
◆	◆	◆	◆	☆	※	◎	◎	☆	◆	☆	☆	◎	◎	☆	※	☆	◎	◎	※	◆	☆	☆	◎	☆	※	※	※	◆	☆	※	☆	☆	※	☆	※	◎	沙灘活動（聽濤）	
◆	◆	◆	◆	☆	※	◎	◎	☆	◆	☆	☆	◎	◎	☆	※	☆	◎	◎	※	◆	☆	☆	◎	☆	※	※	※	◆	☆	※	☆	☆	※	☆	※	◎	日光浴	
◆	◆	◆	◆	☆	※	◎	◎	☆	◆	☆	☆	◎	◎	☆	※	☆	◎	◎	※	◆	◆	☆	◎	☆	☆	☆	☆	◎	☆	◎	◎	◎	◎	◎	☆	◎	衝浪	
◆	◆	◆	◆	☆	※	◎	◎	☆	◆	☆	☆	◎	◎	☆	※	☆	◎	◎	※	◆	◆	☆	◎	☆	☆	☆	☆	☆	☆	◎	◎	◎	◎	◎	☆	◎	風帆	
◆	◆	◆	◆	☆	※	◎	◎	☆	◆	☆	☆	◎	◎	☆	※	☆	◎	◎	※	◆	◆	☆	◎	◆	☆	☆	◆	◆	☆	◎	◎	◎	◎	◆	☆	◎	小帆船	
◆	◆	◆	◆	☆	※	◎	◎	☆	◆	☆	☆	◎	◎	☆	※	☆	◎	◎	※	◆	◆	☆	◎	◆	☆	☆	◆	◆	☆	◎	◎	◎	◎	◆	☆	◎	大帆船	
◎	◎	◎	◎	◎	※	◎	◎	◎	◎	◎	☆	◆	◎	☆	☆	☆	◎	◎	※	◎	◎	◎	◎	◎	◎	☆	◎	◎	◎	◎	◎	◎	◎	◎	☆	◎	團體水上運動	
◎	◎	◎	◎	◎	※	◎	◎	◎	◎	◎	◎	※	◎	☆	◎	◎	◎	◎	※	◎	◎	◎	◎	◎	◎	◎	◎	◎	◎	◎	◎	◎	☆	☆	☆	◎	競賽	
◎	◎	☆	◎	◎	※	◎	◎	◎	◎	◎	◎	◎	◎	☆	◎	☆	◎	◎	※	◎	◎	◎	◎	◎	◎	◆	◎	◎	☆	◎	◎	◎	◎	◎	☆	◎	遊艇觀光	機動
◎	◎	☆	◎	◎	※	◎	◎	◎	◎	◎	◎	◎	◎	☆	◎	☆	◎	◎	※	◎	◎	◎	◎	◎	◎	◆	◎	◎	☆	◎	◎	◎	◎	◎	☆	◎	遊艇釣魚	
◎	◎	☆	◎	◎	※	◎	◆	◎	◎	◎	◎	◎	◎	☆	◎	☆	◎	◎	※	◎	◎	◎	◎	◎	◎	◆	◎	◎	◎	◎	◎	◎	◎	◆	☆	◎	潛水	
◎	◎	☆	◎	◎	※	◎	◎	◎	◎	◎	◎	◎	◎	☆	◎	☆	◎	◎	※	◎	◎	◎	◎	◎	◎	◆	◎	◎	☆	◎	◎	◎	◎	◆	◎	◎	水上摩托車	
◎	◎	☆	◎	◎	※	◎	◎	◎	◎	◎	◎	◎	◎	☆	◎	☆	◎	◎	※	◎	◎	◎	◎	◎	◎	◆	◎	◎	◆	◎	◎	◎	◎	◆	◎	◎	觀光遊艇	
◎	◎	☆	◎	◎	※	◎	◎	◎	◎	◎	◎	◎	◎	☆	◎	☆	◎	◎	※	◎	◎	◎	◎	◎	◎	◆	◎	◎	◆	◎	◎	◎	◎	◆	◎	◎	拖曳傘	
◎	◎	☆	◎	◎	※	◎	◎	◎	◎	◎	☆	◎	◎	☆	◎	◆	◎	◎	※	◎	◎	◎	◎	◎	◎	☆	◎	◎	◆	◎	◎	◎	◎	※	◎	◎	水族館	設施
◎	◎	☆	◎	◎	※	◎	◎	◎	◎	◎	☆	◎	◎	☆	◎	◆	◎	◎	※	◎	◎	◎	◎	◆	◎	☆	◎	◎	◆	◎	◎	◎	◎	◆	◎	◎	水上公園	
◎	◎	☆	◎	※	※	◎	◎	◎	◎	◎	◎	◎	◎	☆	◎	☆	◎	◎	※	◎	◎	◎	◎	☆	◎	◆	◎	◎	◆	◎	◎	◎	◎	◆	◎	◎	碼頭	
※	※	※	※	※	※	※	※	※	※	※	※	※	※	※	※	※	※	※	※	※	※	※	※	※	※	※	※	※	※	※	※	※	※	※	※	※	觀景	
※	※	※	※	※	※	※	※	※	※	※	※	※	※	※	※	※	※	※	※	※	※	※	※	※	※	※	※	※	※	※	※	※	※	※	※	※	照相	
※	※	※	※	◎	※	◎	◎	◎	◎	◎	◎	◎	◎	◎	※	※	◎	◎	※	●	●	●	●	●	●	●	◎	※	※	※	◎	※	※	※	◎	◎	賞鳥	遊憩使用類別
☆	※	※	◎	◎	※	◎	◎	◎	☆	☆	☆	◎	◎	☆	※	◎	☆	◎	※	●	●	●	●	●	●	●	※	※	☆	◎	※	※	※	※	◎	◎	野餐	
☆	☆	※	◎	◎	※	◎	◎	☆	☆	☆	☆	◎	◎	☆	※	◎	☆	◎	※	●	●	●	●	●	●	●	※	※	☆	◎	※	※	※	※	◎	☆	露營	非機動性
※	※	※	※	※	※	◎	◎	◎	※	☆	☆	◎	◎	☆	※	※	☆	◎	※	●	●	●	●	●	●	●	※	※	※	◎	※	※	※	※	※	◎	散步	
◎	◎	◆	◎	◎	※	◎	◎	◎	※	☆	☆	◎	◎	☆	※	※	☆	◎	※	●	●	●	●	●	●	●	※	※	◎	◎	※	※	※	※	※	◎	登山	
◎	☆	☆	◆	◎	※	◎	◎	◎	※	◎	◎	◎	◎	☆	☆	◎	◎	◎	☆	●	●	●	●	●	●	●	※	◎	☆	◎	※	※	※	※	☆	◎	騎自行車	
◎	◎	◎	◆	◎	※	◎	◎	◎	※	◎	◎	◎	◎	☆	☆	◎	◎	◎	☆	●	●	●	●	●	●	●	※	◎	◎	◎	※	※	※	※	◎	◎	快跑／慢跑	
◎	◎	◆	◆	◎	※	◎	◎	◎	※	◎	◎	◎	◎	☆	☆	◎	◎	◎	◎	●	●	●	●	●	●	●	◎	◎	◎	◎	※	※	※	※	◎	◎	滑輪溜冰	
◎	◎	◆	◎	◎	※	◎	◎	◎	※	◎	◎	◎	◎	☆	☆	◎	◎	◎	◎	●	●	●	●	●	●	●	◎	◎	◎	◎	※	※	※	※	◎	◎	溜滑梯	
※	※	※	◎	◎	※	◎	◎	◎	※	◎	◎	◎	◎	☆	☆	◎	◎	◎	☆	●	●	●	●	●	●	●	◎	◎	◎	◎	※	※	※	※	◎	◎	騎馬	
◎	◎	◆	◆	◎	※	◎	◎	◎	◎	◎	◎	◆	◎	☆	☆	◎	◎	◎	◎	●	●	●	●	●	●	●	◆	◎	◎	◎	※	※	※	※	◎	◎	網球／羽毛球	
◎	◎	◆	◆	◎	※	◎	◎	◎	◎	◎	◆	◎	◎	☆	☆	◎	◎	◎	◎	●	●	●	●	●	●	●	◎	◎	◎	◎	※	※	※	※	◎	◎	兒童遊戲場	
※	※	※	◆	◎	※	◎	◎	◎	◎	☆	☆	◎	◎	☆	☆	◎	◎	◎	☆	●	●	●	●	●	●	●	☆	☆	◎	◎	※	※	※	※	◎	◎	兜風賞景	機動性
※	※	※	◆	◎	※	◎	◎	◎	◎	☆	☆	◎	◎	☆	☆	◎	◎	◎	☆	●	●	●	●	●	●	●	☆	☆	◎	◎	※	※	※	※	◎	◎	火車賞景	
※	※	※	◆	◎	※	◎	◎	◎	◎	☆	☆	◎	◎	☆	☆	◎	◎	◎	☆	●	●	●	●	●	●	●	☆	☆	◎	◎	※	※	※	※	◎	◎	騎車兜風	
◆	◆	◆	◎	◆	◎	◆	◎	◎	◎	◆	◎	◎	◎	☆	※	※	◎	◎	☆	●	●	●	●	●	●	●	◆	☆	☆	◆	◎	◎	◎	◎	◆	◎	海灘車	
◎	◎	◎	※	◎	◎	◎	◎	◎	◆	◎	◎	◎	◎	☆	※	※	◎	◎	◎	●	●	●	●	●	●	●	◆	◎	◎	◆	◎	◎	◎	◎	◆	◎	電動賽車	
◎	◎	◎	※	◎	◎	◎	◎	◎	◆	◎	◎	◎	◎	☆	※	※	◎	◎	◎	●	●	●	●	●	●	●	◎	※	☆	◎	◎	◎	◎	◎	◎	◎	輕型飛機	
◎	◎	◎	※	◎	◎	◎	◎	◎	◆	◎	◎	◎	◎	☆	※	※	◎	◎	◎	●	●	●	●	●	●	●	◎	※	☆	◎	◎	◎	◎	◎	◎	◎	遙控車	
◎	◎	☆	◆	●	●	◆	●	◎	※	◎	◎	◎	◎	☆	※	◎	◎	◎	※	●	●	●	●	●	●	●	◎	◎	◎	◎	◎	◎	◎	◎	◎	●	高爾夫	
◎	◎	☆	◆	●	●	◆	●	◎	※	◎	◎	◎	◎	☆	※	◎	◎	◎	※	●	●	●	●	●	●	●	◎	◎	◎	◎	◎	◎	◎	◎	◎	●	高爾夫練習場	設施
◎	◎	☆	◆	●	●	◆	●	◎	※	◎	◎	◎	◎	☆	※	◎	◎	◎	※	●	●	●	●	●	●	●	◎	◎	◎	◎	◎	◎	◎	◎	◎	●	迷你高爾夫	
◎	◎	☆	◆	●	●	◆	●	◎	※	◎	◎	◎	◎	☆	※	◎	◎	◎	※	●	●	●	●	●	●	●	◎	◎	◎	◎	◎	◎	◎	◎	◎	●	戶外劇場	
◎	◎	☆	◆	●	●	◆	●	◎	※	◎	◎	◎	◎	☆	※	◎	◎	※	◎	●	●	●	●	●	●	●	◎	◎	◎	◎	◎	◎	◎	◎	◎	●	主題公園	

資料來源：本研究整理

表11-2　遊憩衝突矩陣分析表（舉例）

評估指標
不可能的 ●
無衝擊性的 ◆
低程度的 ※
中等的 ☆
嚴重的 ◎

遊憩使用類別		潛在衝擊							
		視覺	噪音	侵蝕	水體	空氣／浮塵	開挖／覆土	動植物生態破壞	交通壅塞
非機動性	游泳／淺水	●	●	●	※	●	●	◆	●
	深水潛水	●	●	●	※	●	●	※	●
	划舢舨	●	●	●	◆	●	●	◆	●
	釣魚（無動力舢）	●	●	●	◆	●	●	◆	●
	釣魚（岸釣）	●	●	●	◆	●	●	◆	●
	戲水	●	●	●	◆	●	●	◆	●
	沙灘活動（觀濤）	●	●	●	◆	●	●	◆	●
	日光浴	●	●	●	◆	●	●	◆	●
	衝浪	●	●	●	◆	●	●	◆	●
	小帆舨舨	●	●	●	◆	●	●	◆	●
	大帆舨舨	●	●	●	◆	●	●	◆	●
	團體水上活動	◆	※	◆	※	●	●	※	※
機動性	競賽	●	●	※	◆	●	●	※	※
	遊艇觀光	◆	※	※	※	●	●	☆	●
	遊艇釣魚	●	※	※	※	●	●	※	●
	潛水	●	☆	☆	※	●	●	☆	●
	水上摩托車	◆	☆	※	※	●	●	※	●
	觀光遊艇	◆	☆	※	※	●	●	※	●
	拖曳傘	◆	☆	※	※	●	●	☆	●
設施	水族館	※	◆	◆	※	◎	◎	◎	☆
	水上公園	☆	※	◆	※	◎	◎	◎	☆
	碼頭	※	※	◆	※	◎	◎	☆	●
非機動性	觀景照相	◆	◆	●	●	●	●	◆	●
	賞鳥	◆	※	●	●	●	●	◆	●
	野餐	※	※	●	●	●	☆	☆	●
	露營	※	※	●	●	●	☆	☆	●
	散步	◆	◆	●	●	●	●	◆	●
	登山	◆	◆	●	●	●	●	◆	●
	騎自行車	◆	◆	●	●	●	●	◆	●
	快跑／慢跑	◆	◆	●	●	●	●	◆	●
	滑輪溜冰	◆	※	●	●	●	●	◆	●
	溜滑板	※	●	●	※	●	●	◆	●
	騎馬	※	※	※	※	●	◆	※	●
	網球／招球場	※	※	※	●	●	☆	☆	●
	兒童遊戲場	※	※	※	●	◆	☆	☆	●
機動性	兒馬風賞景	※	※	※	●	※	※	☆	☆
	火車賞景	※	※	※	☆	※	※	☆	☆
	騎車兒風景	※	※	※	☆	※	◎	☆	※
	電動賽車	☆	☆	※	※	☆	◎	●	●
	海灘賽車	☆	☆	※	※	※	◎	◎	●
	遙控車	※	※	●	●	※	☆	※	●
	輕型飛機	※	●	●	※	☆	※	●	●
設施	高爾夫	※	※	※	※	※	☆	☆	●
	高爾夫練習場	※	※	※	※	※	☆	◎	●
	迷你高爾夫	※	※	※	※	◎	◎	●	●
	主題公園	☆	☆	☆	☆	☆	◎	☆	☆
	戶外劇場	☆	☆	☆	☆	☆	◎	☆	☆

表11-3　遊憩活動功能間的相關性表（舉例）

	森林浴	採石	溯溪	景觀眺望	登山	體能活動	露營	賞鳥	採集標本	攝影	寫生	烤肉	騎馬	散步	戲水	射箭	夜遊	團體遊戲	住宿	童軍求生	賞花	釣魚	社交	探險	自然研究	採集水果	膜拜	晚會	約會
森林浴	--	0	0	1	3	3	0	3	1	1	1	-2	0	2	1	0	0	0	0	1	0	0	0	1	0	0	0	0	2
採石	0	--	2	0	0	-1	0	0	2	0	0	0	0	0	0	2	0	0	0	0	1	0	1	1	3	0	0	0	0
溯溪	0	2	--	1	0	1	0	2	0	1	0	0	0	0	-2	1	0	0	1	0	1	0	2	0	0	0	0	0	1
景觀眺望	1	0	1	--	3	0	0	2	0	3	3	1	0	2	3	0	0	0	3	1	2	0	0	0	0	0	1	0	3
登山	3	0	0	3	--	1	1	2	1	1	1	-2	0	0	2	0	1	1	0	2	0	0	0	2	0	0	0	0	0
體能活動	1	0	1	-1	3	--	1	0	0	0	0	-1	1	0	0	1	2	3	0	1	0	0	0	0	0	0	0	0	0
露營	0	0	0	0	1	1	--	0	0	0	0	0	2	0	0	0	0	2	1	-2	1	0	0	1	0	0	0	3	0
賞鳥	3	0	2	2	2	0	0	--	0	2	1	0	0	0	2	0	0	0	2	0	0	0	0	0	3	0	0	0	0
採集標本	1	2	0	0	1	0	0	0	--	1	0	0	0	0	1	0	0	0	0	0	2	1	0	0	3	1	0	0	0
攝影	1	0	1	3	1	0	0	2	1	--	2	0	0	0	0	0	0	0	0	0	0	0	0	0	1	0	0	0	0
寫生	1	0	0	3	1	0	0	1	0	2	--	0	0	1	0	0	0	0	0	0	0	0	0	0	1	0	0	0	0
烤肉	2	0	0	1	-2	-1	2	0	0	0	0	--	0	0	1	0	0	1	0	0	0	0	0	0	1	0	0	1	0
騎馬	0	0	0	0	0	1	0	0	0	0	0	0	--	-1	0	2	-1	1	0	0	0	0	0	0	0	0	0	0	0
散步	2	0	-2	2	0	0	0	2	1	2	1	0	-1	--	0	0	1	0	0	0	0	0	0	0	0	0	2	0	3
戲水	1	2	1	3	2	0	0	2	0	0	0	1	0	0	--	0	-1	1	0	0	0	0	0	0	0	0	0	0	0
射箭	0	0	0	0	0	1	0	0	0	0	0	0	2	0	0	--	0	1	0	1	0	0	0	0	0	0	0	0	0
夜遊	0	0	0	0	1	2	0	0	0	0	0	-1	1	-1	0	0	--	2	1	3	0	0	0	0	0	0	0	1	2
團體遊戲	0	0	1	0	1	3	1	0	0	0	0	0	0	1	0	1	2	--	-1	0	0	0	1	0	0	2	0	1	0
住宿	0	0	0	3	0	0	-2	2	0	0	0	0	0	0	0	0	1	-1	--	-1	2	0	1	1	0	2	0	0	2
童軍求生	1	1	1	1	2	1	0	0	0	0	0	0	0	0	0	0	0	3	0	--	0	1	0	3	1	0	0	1	0
賞花	0	0	0	2	0	0	0	0	0	1	1	1	0	0	0	0	0	0	-1	0	--	0	2	0	0	0	0	0	2
釣魚	0	1	2	0	0	0	0	0	0	0	0	0	0	0	1	0	0	0	0	1	0	--	0	0	0	0	0	0	0
社交	0	0	0	0	0	1	0	0	0	0	0	0	0	0	0	0	0	0	0	0	0	0	--	0	0	0	0	0	3
探險	1	0	0	0	2	0	0	0	0	0	0	0	0	0	0	0	0	0	0	3	1	3	1	--	2	0	0	2	0
自然研究	0	3	0	0	0	0	0	3	3	3	0	0	0	0	0	0	0	0	0	0	0	0	0	2	--	0	0	0	0
採集水果	0	0	0	0	0	0	0	0	1	0	0	0	0	0	0	0	0	0	0	0	2	0	0	0	0	--	0	0	0
膜拜	0	0	0	1	0	0	0	0	0	0	0	0	0	0	0	0	0	0	2	0	0	0	0	0	0	0	--	0	2
晚會	0	0	0	0	0	0	3	0	0	0	0	0	0	1	0	0	0	0	1	3	0	1	0	0	2	0	2	--	0
約會	2	0	1	3	0	0	0	0	0	0	0	0	0	3	0	0	0	0	3	0	0	2	0	1	0	3	0	2	--

註：「+3」相輔性，需求相同；「+2」相輔，需求不同；「+1」相輔，有競爭性；「0」無關；「-1」相斥；「-2」相斥，有競爭性；「-3」相斥，有競爭性，需求不同

設施則可兼供多目標使用，可同時容納各種一般性或特殊性的活動之用。例如羽毛球場可兼作供排球、溜冰、籃球、健身、團康活動或露營平台等使用。當然從遊憩活動之資源使用情形來看，有些活動屬相容性，可於同一時間、同一空間並存，有些活動彼此無關，可於同一時間、不同空間或不同時間、同一空間並存，有些活動則可能在資源需求上相互衝突，需使用不同的時間或空間。因此於規劃時應先瞭解各活動之關聯性，依自然資源之承載量作妥善之規劃配置及選擇。各種遊憩活動相互間之關聯性分析請參見**表11-4**。

(四)活動區隔分析結果

經由上述分析評估後，假設未來遊客在從事遊憩活動後，不隨地遺留廢棄物或活動產品，以避免對環境衝擊及過度使用。加上經由遊憩衝擊矩陣分析後，即為觀光遊憩區挑選欲引入之活動類別，而挑選之原則以對環境衝擊較小者為優先考慮項目，對於環境衝擊大之活動則以不引入為原則，以避免造成環境不可回復之破壞。另考量觀光遊憩區目前的遊憩需求後可得出活動區隔之綜合分析結果（**圖11-3**）。

(五)各活動之經營管理因素的考量

◆管理難易程度

就遊客從事觀光遊憩活動引發所需設施之管理人力或經費而言，觀光遊憩區應視其未來營運管理的難易度而導入較合適的活動。

◆環境衛生

即就各項活動對於環境衛生所造成衝擊影響程度決定導入的活動。

◆遊客安全

即就遊客從事遊憩活動可能帶來的潛在危險程度而導入適宜的活動。

◆季節性

針對各項具有明顯淡旺季分別的活動，需進行其管理設施人員之安排程度以評估導入的活動。

◆技術性

考量各項活動是否具有技術性而需要設置技術管理人員，其將評估經營管理上困擾的程度而決定導入適宜的活動。

表11-4　活動關聯性分析（舉例）

遊憩活動＼關聯情形	體能運動	羽毛球	籃球	溜冰	體操（打拳）	舞蹈	射箭	健行	團體活動遊戲	兒童遊戲場	步道尋寶遊戲	拜訪寺廟	野餐	涼亭休憩	攝影	寫生	參觀植物展示	歷史教育活動	露天表演	室內多功能活動	餐飲服務	販賣服務
體能運動																						
羽毛球	2																					
籃球	2	3																				
溜冰	2	3	2																			
體操（打拳）	3	3	3	3																		
舞蹈	3	3	3	3	2																	
射箭	3	3	3	3	2	2																
健行	1	2	2	2	2	2	2															
團體活動遊戲	2	3	3	3	3	3	2	2														
兒童遊戲場	2	2	2	2	2	2	2	2	2													
步道尋寶遊戲	2	2	2	2	2	2	2	1	2	2												
拜訪寺廟	2	2	2	2	2	2	2	2	2	2	2											
野餐	3	3	3	3	3	3	2	1	3	1	2	2										
涼亭休憩	2	2	2	2	2	2	2	1	2	2	2	2	1									
攝影	1	1	1	1	1	1	2	1	1	1	1	1	1	1								
寫生	2	2	2	2	2	2	2	1	2	2	2	1	1	1	3							
參觀植物展示	2	2	2	2	2	2	2	2	2	2	2	2	2	1	2							
歷史教育活動	2	2	2	2	2	2	2	1	2	2	2	2	2	1	2	2						
露天表演	2	3	2	2	2	2	2	2	3	2	2	2	3	2	1	1	2	3				
室內多功能活動	2	2	2	2	2	2	2	2	2	2	2	2	2	2	1	2	2	2	2			
餐飲服務	2	2	2	2	2	2	2	2	2	2	2	2	2	1	2	2	2	2	2	2		
販賣服務	4	4	4	4	4	4	4	5	4	4	4	5	5	4	5	5	4	5	4	4	5	

註：1.可於同一時間、同一空間並存。
　　2.可於同一時間、不同空間並存。
　　3.可於不同時間、同一空間並存。
　　4.需於不同時間、不同空間存在。
　　5.均無所謂。

◆設施維護

　　對各項活動之相關設施維護的難易，如設施的數量、設施使用強度與配合設施的材料等，評估對管理造成的影響程度，而決定導入合適的活動。

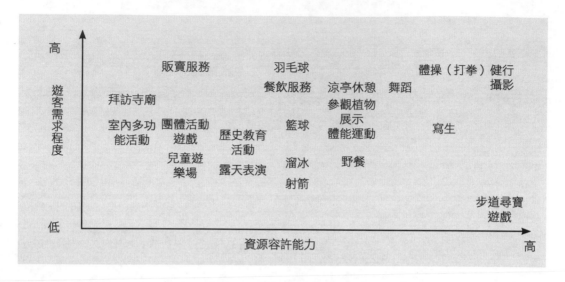

圖11-3 活動區隔分析示意圖（舉例）

三、活動特性分析

綜合前述對資源使用適宜性、遊客需求行為、活動特性及經營管理各項條件因子之綜合分析，可建議觀光遊憩區適宜導入之活動，經由對遊憩活動的區隔分析之結果，可選定幾種類型之活動群。由於各區隔群內之遊憩活動進行時，各有其所需之環境條件，就其間相容或相斥，或可兼供多目標使用，分別加以分析、評定，列出各項活動的特性，諸如活動對環境需求及活動間相關特性之分析等（**表11-5**），以作為日後分區發展時評定規劃區最適宜活動項目之參循。

第三節　設施與活動供需關係之整合

一、設施與活動之供需關係

觀光遊憩設施與活動之供需關係，可如**圖11-4**所示，左為活動面（需求面），右為設施面（供給面）。觀光遊憩活動可由活動之需求、種類、數量、區位、領域及交流界定之，相對的，觀光遊憩設施亦可由設施之提供、種類、數量、區位及交流等界定。

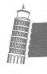

表11-5　活動項目與活動特性相關矩陣表（舉例）

活動特性		簡易體能運動	羽毛球	籃球	溜冰	體操（打拳）	舞蹈	射箭	健行	團體活動遊戲	兒童遊戲場	步道尋賣遊戲	拜訪寺廟	野餐	涼亭休憩	攝影	寫生	參觀植物展示	歷史教育活動	露天表演	室內多功能活動	餐飲服務	販賣服務
適合對象	老年人			○		○	○			○			○	○	○			○	○	○	○	○	○
	中年人	○	○			○	○			○			○					○	○	○	○	○	○
	青少年	○	○	○	○	○	○	○	○	○		○			○			○	○	○	○		○
	兒童	○								○	○												
適合遊客組	團體式	○	○	○		○	○	○	○	○				○				○	○	○	○		
	家庭式	○	○	○		○	○		○	○	○	○	○	○	○			○	○	○	○	○	
	結伴					○	○	○	○			○	○	○	○	○	○	○	○	○	○	○	○
	單身					○	○	○	○			○	○		○	○	○	○					○
利用適當時間	春	○	○	○	○	○	○	○	○	○	○	○	○	○	○	○	○	○	○	○	○	○	○
	夏	○	○	○	○	○	○	○	○	○	○	○	○	○	○	○	○	○	○	○	○	○	○
	秋	○	○	○	○	○	○	○	○	○	○	○	○	○	○	○	○	○	○	○	○	○	○
	冬	○	○	○	○	○	○	○	○	○	○	○	○	○	○	○	○	○	○	○	○	○	○
消費額	高	○													○							○	○
	中							○														○	○
	低		○	○	○	○	○		○	○	○	○	○	○	○	○	○	○	○	○	○		
技術	高																○						
	中	○	○	○	○	○																	
	低						○	○	○	○	○	○	○	○	○	○		○	○	○	○	○	○
資源特性	地形 平坦地	○	○	○	○	○				○	○							○			○		
	地形 緩斜地	○								○													
	其他 樹林		○	○	○	○											○						
	其他 氣候														○	○							
景觀眺望	佳															○	○			○	○		
	中								○					○									
	可	○	○	○	○	○	○	○		○		○	○	○								○	○
自然改變度	大																					○	
	中		○	○	○					○	○									○	○		
	小						○	○													○		
利用時間	1小時以內												○					○	○			○	○
	～2小時		○	○	○	○						○	○								○		
	～4小時																						
	4小時以上																						

　　觀光遊憩活動的產生乃在於滿足遊客之觀光遊憩體驗，而其位置分布則經由各項觀光遊憩活動區位的互競而形成。觀光遊憩區內各項活動的交流依其交流範圍可分為：

1.區內交流：指活動細分區內的交流。

2.區間交流：指活動細分區間的交流。

3.垂直交流：指樓層間的交流。

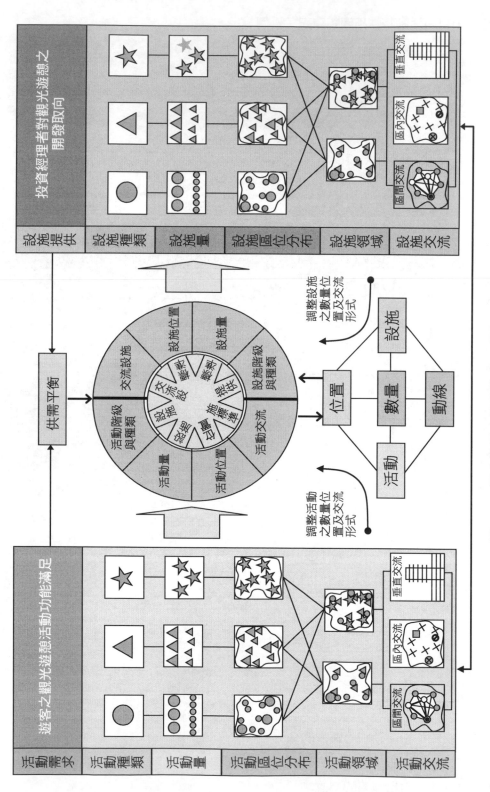

圖11-4　觀光遊憩空間設施與活動之供需關係

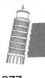

　　觀光遊憩活動與設施兩者互相影響，而在供需平衡狀態下逐步定型。活動量經由設施標準推演為設施量，活動種類經由活動與設施混合率推演為設施種類，活動區位經由位置標準（區位互競原則）推演為設施區位，活動交流經由交通設施標準推演為交流設施。由於各項標準經常調整，活動及設施亦隨而調整其內部之數量、區位與交流形式。設施由活動塑造以後，轉而影響活動，因此互相作用以達到新的均衡。

二、設施組群模式

　　為建立觀光遊憩區服務機能的完整性，必須使觀光遊憩設施組群實質性的統合具最大效益。設施組群模式考量如下各項內容予以建立（**圖11-5**）。

(一)設施服務品質

　　可由界定設施服務圈以瞭解目標客層活動人數及其使用時間量，從而得到設施之使用率（即實行該觀光遊憩活動之比率）及服務率（即實行該遊憩活動之平均時間內最大活動人數之平均設施面積水準）。再者由各項遊憩設施吸引活動之能力及其服務之能力，輔以設施標準，即可得到各項遊憩設施之服務規模。此外，透過遊客滿意度之探討，可瞭解遊客對現況的不滿及未來期望所形成的選擇意向。結合以上內容放入規劃設計考量內，才能真正綜合掌握設施條件的客觀尺度及遊客心理的主觀尺度，以確保觀光遊憩設施的服務品質。

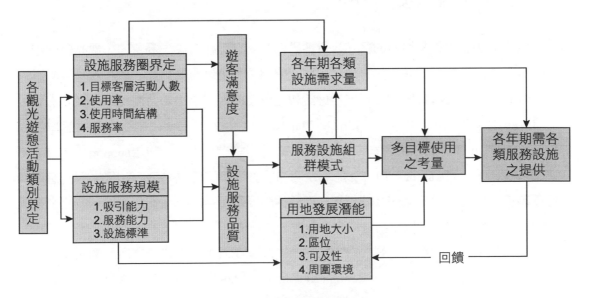

圖11-5　觀光遊憩設施組群模式示意圖

(二)用地發展潛能

前項係針對個別活動與設施之服務品質予以探究，對於觀光遊憩區內整個設施體系不可忽略其對應之用地大小、區位、可及性及周圍環境潛能之考量，如此方可在所劃分的各層級空間尺度的發展潛能及環境品質中尋找出各層級空間尺度所對應的服務設施組群，而予以規劃分派。

(三)多目標使用

在土地資源有限、地價昂貴的情況下，如何在現有的土地供給量下，針對各種觀光遊憩活動需求組合設置必要的設施空間，為一關鍵性的課題。觀光遊憩設施空間的設計，應具有彈性分割或合併之特性，使得設施空間依不同時段的搭配，而具有多種觀光遊憩活動用途使用之機能。觀光遊憩設施空間多目標使用即是從活動量的適度分派與設施空間的彈性計量，以及從活動機能的充分發揮，綜合考慮對用地及設施物之限制及安排（即土地混用、樓層混用）再配合各層級空間尺度之設施組群模式，依各種不同觀光遊憩活動、設施及區位而研擬不同的設施設置標準。

第四節　活動空間發展架構

一、活動與空間發展概念模式

觀光遊憩區規劃主要目的係在求得活動與空間之良好對應，易言之，觀光遊憩空間可以視為是規劃區的軀體和骨架，而觀光遊憩活動可以視為是此一軀體和骨架的靈魂，唯有軀體和靈魂良好配合，方能保證觀光遊憩區實質環境的合理運作。緣此，可從Mckenzie（1926）、Park（1936）、Harris以及Ullman（1945）等之人文生態學觀點，Lynch（1960）之都市意象，Schulz（1971）之空間意象結構，Rapoport（1977）之圈域概念，以及Canter（1977）的場所認知經驗等相關理論之瞭解，提出觀光遊憩區整體空間體驗架構，以作為分析觀光遊憩活動場所（空間）品質之依據，並使未來的觀光遊憩環境經營管理行動得以有一落實的依歸。

經由相關理論的理解，觀光遊憩區是由許許多多大小不等之空間所組織而成，每個空間內會有若干個分組單位（compartments），分組單位中又有分組單位，從某一

個角度來看，每一單一空間可以視為是一遊憩活動圈域（domain），而觀光遊憩區是由許許多多大小不等的遊憩活動圈域所組成的，每一遊憩活動圈域皆有一清晰可辨識的水平結構，水平結構主要由三個元素所組成：(1)具有特殊意義的各類型中心；(2)具有特殊意義的地區，由相關遊憩活動空間為共同的服務對象所集結的區域（事實上吾人亦可以將其視為是一個次活動空間或次圈域）；(3)連接各型中心及地區的通道或路徑。此一由中心、地區、通道所組成的環境（活動空間或圈域）可以反覆運用在不同層級空間的組織上。

基於上述理念，吾人可試圖以圈域的觀念來掌握觀光遊憩區內各具特性的活動區，將其以活動路徑串連起來，試圖建構一個以圈域和路徑為骨幹的整體活動空間發展架構（**圖11-6**、**圖11-7**），吾人稱之為「觀光遊憩活動圈域模型」，以作為分析觀光遊憩規劃區實質環境現況及未來規劃之工具，茲將此一模型之理念解析如後。

觀光遊憩活動圈域模型的組合元素，可分為如下三類：

(一)圈域

因地緣的背景、因活動空間的相容性，觀光遊憩區形成了許多有特殊意義或活力的觀光遊憩活動圈，吾人稱之為圈域。組成圈域的元素有如下四項：

◆周邊

其功能在於界定觀光遊憩活動圈域的範圍，以保持圈內觀光遊憩活動特性不被四周的其他觀光遊憩活動型態所干擾，或防止圈內觀光遊憩活動因失去控制而蔓延，

圖11-6 觀光遊憩活動圈域模型示意圖

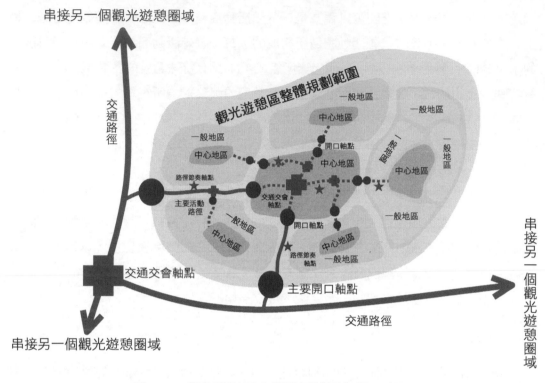

圖11-7 觀光遊憩區空間發展雛形架構示意圖

而減弱應有的活動強度。其周邊的界定，除了開放空間及特定區域以道路河岸為邊界外，其他觀光遊憩活動圈域應包括其最外緣的空間，而不以其通道本身作為分界，避免觀光遊憩活動只存於通道的單側。然而，因通道過寬而使兩側觀光遊憩活動產生隔離時，通道可被視為周邊。

◆中心地區

觀光遊憩活動圈域之形成必有其源頭，也就是觀光遊憩活動的中心，通常中心地區為可被指認的遊憩活動場所，具有強烈的活動特性，例如遊客服務中心及其周圍地區在某一環境尺度內可以視為是中心地區。中心地區是觀光遊憩活動圈域內的經理重點，與區位及距離無直接關係，無論其實質環境如何，均不宜輕易改變，應以強化其活動特性及增強其吸引力為原則，以保留其在實質環境中能被認同的永恆價值，同時應維持其適當的範圍，形成「點」及至於「面」的中心意象。

◆一般地區

在觀光遊憩活動圈域內劃定中心地區後所剩餘的區域，即為一般地區，但這並不

表示一般地區是剩餘而無個性的均質地區。一般地區仍可視為是一個次觀光遊憩活動圈域，有其特定的本質，可襯托或支持中心地區功能之發揮，藉由對一般地區內次中心地區的進一步塑造，可與上層級中心地區連結成緊密的整體。

◆開口

開口的存在，指示了與其他觀光遊憩活動圈域聯繫的路徑方向，同時也展示了由該路徑進入觀光遊憩活動圈域的訊息。因此開口的處理必須以表達圈域的觀光遊憩活動特色為原則。其利用的空間元素可為建築物造形及高度、特殊地上物、空間的收放對比或夜間照明等。

(二)路徑

路徑（path）具有集結觀光遊憩活動圈，有步行空間品質的特性，可發現、可停留、可觀望、可活動；路徑並指示方向，連接一個個觀光遊憩活動圈域。路徑有兩種型態：

◆以活動為目的

即活動路徑（acting path），如各類型步道，此種路徑是主要聯繫各觀光遊憩活動圈域的活動帶。因為在觀光遊憩區內，有車行服務的必要性，所以活動路徑也兼有交通的功能。活動路徑並不一定就是徒步區，因其聯絡圈域的活動內容不同，各路徑也均具有不同特性的活動。為了要提升活動的品質，可依需要作交通流量控制，如管

路徑主要是為連結各觀光遊憩活動帶

制車輛行駛時間、車種等。

◆以流通為目的

　　即交通路徑（moving path），如主要幹道、橋等。此種路徑是觀光遊憩區的交通動脈，除了具有運輸功能外，以沿路景觀著眼，交通路徑更具有展現觀光遊憩區風貌的意象功能，如觀光遊憩區與自然的特殊關係、尺度、天空線、功能的分布及發展的歷程等。

(三)軸點

　　軸點（junction point）的產生是當兩條路徑交叉，或路徑進入觀光遊憩圈域，或在路徑上為指示方向、預告目的地、塑造韻律感或展現主要據點，所需要的空間處理。因其功能各異，可分為五種型態，但其性質可能會重疊：

◆歷史軸點（history point）

　　如城門、土地廟、牌坊、廟宇廣場等，為重要歷史古蹟的現址或遺址，應維護其歷史的價值或再現其歷史的意義，軸點空間的塑造有賴於四周環境的配合，才能真正表現出對歷史軌跡的尊重。

日本大阪城歷史軸點

◆地標軸點（land mark）

　　如大設施物、鐘樓等，為視覺的焦點，用以指認方向及告示所在地。地標軸點不只是視覺上突出的形體，尚必須具有為遊客所共認的意義，才能發揮其在觀光遊憩區中指認及告示功能。

◆交通交會軸點（traffic point）

　　為主要交通路徑或活動路徑上交通的交會點，除了軸點空間必須完整外，應能在趨近的路徑上預告軸點，利用交通控制系統引導方向，保持順暢，並注意遊客的安全及流通性。

巴黎鐵塔地標軸點

◆ **圈域開口軸點**（domain opening point）

　　如牌坊、立柱、雕塑、特別樹種、旗桿、廣場等，為進入觀光遊憩圈域的門戶，因此開口的軸點應明確告示該圈域的觀光遊憩活動特性。開口軸點同時也可能兼有地標的功能，在視覺上應能展現觀光遊憩區特殊意象及其特有的區位活動。

◆ **路徑節奏軸點**（path rhythm point）

　　如小廣場、小花園、涼亭、雕塑、立柱、噴水池、販賣店、花台、公告欄或露天咖啡座等，為路徑過長而沿途經驗單調缺乏變化時，以路徑節奏軸點增加其韻律感及節奏感，使趨近觀光遊憩活動圈域的過程中，沿途經驗不乏味，並可以預期目的地。

　　上述的軸點類型並非所有觀光遊憩區均有，但適度的創造將有助於該等地區鮮明意象的展現。

巴黎凱旋門交通交會軸點

綠世界生態農場的入口是重要的開口軸點

路徑旁可以吸引人駐足欣賞的任何安排設計，均是良好的節奏軸點

上開觀光遊憩圈域模型的組合元素之劃分乃是從空間的水平意象結構著眼，若從空間的垂直意象結構來看，則觀光遊憩圈域是具有層級性的，各圈域確實有層層相容相包的現象，經過相互之間的因緣條件而顯現出層級的結構狀態（請參見**圖4-1**）。因此，為有助於未來環境經營管理行動之落實，將觀光遊憩區組織成一群一群、一層一層具相連關係之架構，使每一決策者、規劃者或執行者，能對所欲規劃的層級環境有一明晰清楚的掌握，瞭解自身角色在體系中的位置，才能引導或配合他人對觀光遊憩區環境經營管理的行動。

二、觀光遊憩圈域概念模式之功用

上開觀光遊憩圈域的概念模式，提供吾人如下認知訊息：

(一)元素組織的認知

1. 促進觀光遊憩圈域內各元素（中心、一般地區、路徑、軸點等）之間活動之聚集規模效益。
2. 經由元素之間組織關係的界定，規劃管理新元素的投入，以提供更適宜的活動機會和服務。

(二)功能程度差異區隔的認知

1. 依觀光遊憩活動圈域功能的差異，區劃不同遊憩活動產品，以規劃該產品之發展特色。
2. 依元素組織的差異，以規劃不同的開發程度及目標策略。
3. 依觀光遊憩活動圈域不同的區劃和建設，以引導及管理不同的觀光遊憩活動行為及空間範圍。

(三)連結與互動的認知

1. 觀光遊憩圈域內各元素活動行為的串連。
2. 提供適宜的流動工具及方式。
3. 各觀光遊憩圈域間的串連，可降低因圈域區隔所產生的圈域僵固性。
4. 各觀光遊憩圈域間的串連，可提供遊客自主活動及多重選擇不同體驗的機會。

(四)層級的認知

1.在不同層級的觀光遊憩圈域應有不同層級的計畫及管理組織,以推動各層級系統的圈域發展。

2.不同層級的觀光遊憩圈域,對使用者而言,應有不同層級的空間認知。

3.不同層級的觀光遊憩圈域空間結構,隱含了不同的市場區隔,地理空間範圍、資源特性、交通連結方式,應發展不同層級的策略結構。

(五)目標的認知

1.依各觀光遊憩圈域體質,發展不同的觀光遊憩主題及產品特色。

2.建立各觀光遊憩圈域內不同的元素供給及功能。

3.建立各觀光遊憩圈域不同的發展策略及經營管理方式。

規劃方案之研擬

CHAPTER 12

單元學習目標

- 瞭解觀光遊憩區土地使用規劃之步驟及分區計畫之內容

- 瞭解觀光遊憩區整體交通運輸體系及區內交通動線系統

- 瞭解觀光遊憩區公共設施與公用設備之種類及其規劃原則

- 瞭解觀光遊憩區景觀美化之地點及其規劃原則

- 瞭解觀光遊憩區環境解說系統之類型及其規劃原則

- 瞭解觀光遊憩區遊程系統規劃涉及之層面、類型及規劃之方法

第一節　土地使用規劃

一、土地使用規劃步驟

從事觀光遊憩資源規劃的主要目的，係在滿足觀光遊憩區空間使用的最適化，亦即解決如下兩項重要的平衡問題：(1)「質」（區位）「量」（空間數量）的均衡；即要用哪一個位置上多少面積的土地來容納觀光遊憩活動；(2)「需求」與「供給」的均衡；即觀光遊憩活動對區位與空間的需求面應與真實的資源供給面取得協調配合。

合理的土地使用規劃過程必須適度地整合前開兩項重要的均衡問題，其可透過如**圖12-1**之規劃流程說明如下：

(一)研擬與修訂觀光遊憩活動區位需求

區位需求是將觀光遊憩活動配置到適當的土地上的原則與標準。這些原則和標準則從問題分析、目標與策略、活動系統、觀光發展與自然環境之間的共存關係等方

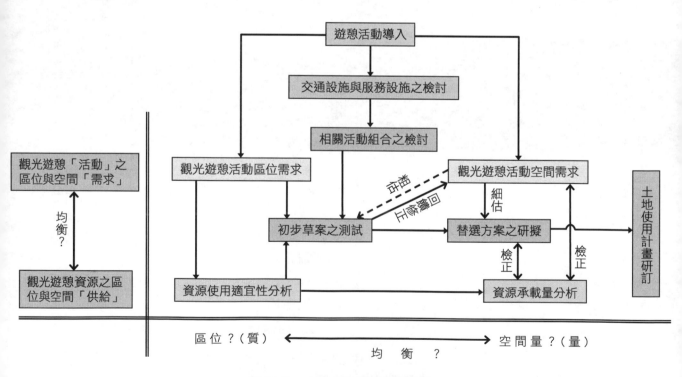

圖12-1　土地使用規劃流程圖

資料來源：Chapin & Kaiser (1979). Land Use Planning.

面獲得。它們要考慮遊客的安全、身心的健康、遊憩設施品質等。例如洪水平原和太陡的山坡地不得劃作觀光遊憩發展用地是「原則」，五十年一次洪水所淹沒的範圍和30%以上的坡度不得劃作觀光遊憩發展用地則是「標準」。

(二)研擬觀光遊憩活動空間需求

在擬訂了各種觀光遊憩活動與設施的區位原則後，即應計算各種觀光遊憩活動使用需要的空間。規劃年期內會有多少遊客量？目前有多少用地和設施供現有遊客使用？夠不夠用？將來會新增多少遊客量？密度是多少？要增加多少用地（空間、樓地板面積）。

(三)資源使用適宜性分析

依據前述所做的區位原則和標準，從供給面研究欲規劃的觀光遊憩區內有多少土地？哪些是已開發地？哪些是未開發地？未開發地中哪些坡度太大？開發整地的成本太高，並會造成水土流失和山崩土埋的危險？哪些土地是洪水平原？在上面蓋設施會遭水淹。哪些地平坦且無水患，適合開發？哪些地已有或靠近公共設施、交通設施，開發最便宜？要做全區的資源使用適宜性調查，將調查製成區位適宜性圖，在圖上標明各分區適合做什麼用，有關資源使用適宜性分析之技巧請參見第六章第五節。

(四)初步草案之測試

整合前面得到的區位原則和標準、空間需求量、資源使用適宜性圖，然後設計出土地使用計畫的初步試行草案。其次，再分析空間需求，根據土地使用計畫初步試行草案的假設，再回饋檢查、修正及調整前述指派的各種空間需求估計。

(五)資源承載量分析

前述初步試行草案已決定各分區可容納多少遊客，例如每公頃度假木屋區可建多少木屋單位，每公頃露營區可容納多少遊客，每公頃停車場可容納多少車輛等。

(六)替選方案之研擬

此步驟又回到整個階段，再計算初步試行草案的土地和補做未做的計算，以求得區位需求、空間需求與土地供給（資源適宜性與容量）之間的均衡。

在完成評估、替選方案的選擇及其他機能計畫（例如遊客交通動線計畫）之後，

首先整合前面六項內容，次與其他機能計畫配合，以消除下列各種區位衝突：(1)各不同觀光遊憩使用之間的衝突；(2)戶外空間、觀光遊憩活動及自然生態作用之間的衝突；(3)土地使用型態與交通動線計畫及其他機能計畫之間的衝突；(4)想要的土地使用方式與觀光發展政策或投資者欲想可行性之間的衝突。此步驟還要考慮實施計畫的財力，並檢討各種觀光遊憩使用在其預定區位上發展的經濟可行性。

區位衝突消除後，要重新審查空間需求，使每種觀光遊憩使用所需空間達到整體的均衡。

整個規劃過程要達到前述兩個均衡，即觀光遊憩活動區位（質）與空間（量）之均衡；以及觀光遊憩活動之供給與需求、分析與整合的均衡。

二、土地使用分區計畫

觀光遊憩資源規劃作業應以自然生態環境與資源之保護為前提，用以作為規劃範圍內容許各項遊憩設施配置之準據，故須依據陸地與海域資源分析結果而訂定保護地區，並以此為準則而訂定開發地區。緣此，一般觀光遊憩規劃區內可概分為保護地區與開發地區，茲說明如下（**圖12-2**）：

(一)保護地區

視陸地保護的重要程度，分別於規劃區內指定為特定保護區、一般保護區、自然保全區、自然保全整建區等，而海域保護則可分為優美之海洋景觀區及海岸風景區。其中陸地保護區有些部分可能與開發地區內某些土地使用分區計畫重複。

◆陸地保護區

◎特定保護區

　　1.劃設目的：

　　　(1)保持現狀。

　　　(2)提供學術研究、教育之場所。

　　2.選定條件：

　　　(1)受人為活動影響而被破壞，即無法復原之自然資源，或有損壞整體規劃區自然資源之基本構造者。

　　　(2)具原始性（無人為設施者）之自然狀態。

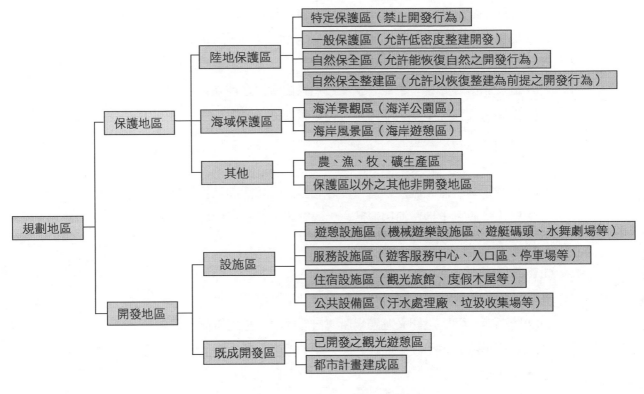

圖12-2　土地使用分區類型圖

(3)依據地形、氣象等條件，除了現存植生以外，無法形成其他植生群落。

(4)構成特殊條件之地形，並保持特殊型態者。

(5)具有特別自然現象之處所。

(6)構成主要景觀者，可由山頂與稜線連接處或其周圍之良好眺望地點，鳥瞰斜面坡地。

(7)野鳥生息地。

3.限制行為：嚴格保護，禁止開發行為（現有道路之修築，或保護所需之小規模管理設施等改築、新築則不在此限）。

◎一般保護區

1.劃設目的：

(1)維持現狀，可作為低密度靜態遊憩活動使用。

(2)作為特定保護區之緩衝地帶。

2.選定條件：

(1)比照特定保護區或與特定保護區連接，擁有共同景觀之優秀自然地區者。

(2)雖以人為形成之植生，但亦為其他自然生物生息場所，或有作為緩衝空間之機能者。

(3)因受開發等影響，可能有損壞自然景觀資源之地區。

(4)山頂、稜線之主要土地陸標等在景觀上有相連者。

(5)優美之人文景觀資源。

3.限制行為：

(1)維持景觀所需設施及以低密度靜態觀光遊憩活動為目的之開發得予容許。

(2)廢水排放，土地、河川形狀之大幅變更，或砍乏樹林應予限制。

◎自然保全區

1.劃設目的：

(1)重視自然資源，研訂整建、復原等計畫事項。

(2)將靜態、動態之觀光遊憩場所與自然構成一體之遊憩行為。

(3)在保護區與遊憩設施地區之間，賦予緩衝地帶之機能。

2.選定條件：

(1)除了樹林以外，擁有綠地景觀之場所或優良農地、牧場、能與保護區連成一體之地區。

(2)可能成為自然遊憩活動場所，並且在地形上具有防災安全功能者。

(3)實施大規模開發時，對於陸地生態發生有重大影響之處所。

3.限制行為：

(1)可復原之綠地景觀，可予以容許其開發行為，但改變現存樹林地之開發行為，允宜限制，俾資保全。

(2)可復原之開發行為，須與該地區生態體系構成一體，以促成鄉土景觀。

◎自然保全整建區

1.劃設目的：

(1)原則上以保全自然資源為目的，故應慮及回復自然資源之整建事宜。

(2)應特別注意保全地區之調和及融合，同時致力於與自然景觀資源以外之景觀相互調和。

2.選定條件：

(1)比照自然保全區，或能與自然保全區構成一體景觀之地區。

(2)建築設施周圍地區之綠地等。

(3)開發地區或新闢道路周圍。

(4)大規模之農地。

3.限制行為：以整建、復原為前提者、容許開發，但有關容納高密度遊憩人口之開發行為，則應限制。

◆**海域保護區**

◎海洋景觀區

1.劃設目的：海洋景觀（海底地形、海底生物、海水等之包含物）之保全。

2.選定條件：

(1)海岸之離岸500公尺內之海域，約在20公尺等深線之內。

(2)在人為破壞中為保護使用性高且貴重之海洋景觀資源，俾能提供永久性觀光遊憩活動使用，指定具有優越之海洋景觀地區為「海洋公園區」。

3.限制行為：

(1)生物之採取、破壞、殺傷（包括漁業、釣魚活動、深海釣魚活動等）。

(2)海面之填鋪、挖掘。

(3)海底地形之變更。

(4)物體之停泊。

(5)棄物、廢水之丟棄。

(6)礦物、土石之採掘。

(7)工程之新築、改築、增築。

◎海岸風景區

1.劃設目的：沿岸景觀之保全。

2.選定條件：有同等優越之海洋風景，應連同鄰接之陸地指定為觀賞海岸風景之「海岸遊樂區」。

3.限制行為：

(1)海面之填鋪、挖掘。

(2)海底地形之變更。

(3)物體之停泊。

(4)廢棄物、廢水之丟棄。

(5)礦物、土石之採掘。

(6)工程之新築、改築、增築。

(二)開發地區

在自然生態環境以資源保護為優先之開發目標下，首應重視環境資源分析結果，於訂定保護地區後，始得在剩餘地區中選定開發地區。有關開發地區中設施區內之各土地使用分區，應區分為重點設施區（細部規劃區）及觀光遊覽據點等兩個層次空間。

◆重點設施區（細部規劃區）

觀光遊憩區內各項設施原則上均應配置於最適當之區位，其次使各項觀光遊憩設施相互間構成網狀聯繫狀態，並配置必要的公共設施、公用設備及附屬設施。以此為構想架構，於開發地區中，使用相容性與區位相關性較大的各項觀光遊憩設施，結合而派定為重點設施區，然後進行該區之細部規劃，為使觀光遊憩活動更富於變化與多樣性，各重點設施區應依各自特性，賦予不同之觀光遊憩性格。以下透過台北市圓山風景區與南投縣九族文化村之整體規劃案例，針對觀光規劃區內普遍性之設置項目機能分述說明（**圖12-3**、**圖12-4**）：

1. 管理服務中心：主要提供遊客諮詢解說服務以及緊急急難處理地區，並負責觀光遊憩區整體的安全措施與管理維護工作，可視為觀光遊憩區之核心地區。
2. 停車場：提供大小型車輛停車區域，必要時可成為臨時避難場所或者舉辦大型活動之空間，惟其設置容量及區位應於規劃事前妥善評估營運期間產生車輛之數量，以及地區本身承載量，以避免開發設計不當產生負面影響。
3. 廣場區：實質上為塑造觀光遊憩區意象以及遊客聚集、活動之場所，設計手法上則為營造「空間過渡」之區域，觀光遊憩區依其局部區域之特色而定位不同的使用機能，如入口廣場區、戶外活動表演廣場區、雕塑廣場區等。
4. 建築使用密集區：一般均為觀光旅館、餐廳或遊客服務中心、展售中心之區域，也是觀光遊憩區主要營運收入之來源，有別於其他設施區之機能及設施服務，建築密集區所代表的是使用強度高，服務設施最齊全之區域，卻也是整體環境中牽涉問題最多之處，因此如何在建築風格上、遊客人數上、管理維護上等各方面加以考量與探討，將影響觀光遊憩區品質良窳之重要因素。
5. 遊樂活動區：為觀光遊憩區吸引遊客、提供遊客各項遊憩體驗之主要場所，而遊樂活動區之設置內容與屬性則依觀光遊憩區之性質不同而有所差異，如森林

草坪活動區局部區域圖　　　　體智活動區局部區域圖　　　　主要步道旁之簡易健身及展示
　　　　　　　　　　　　　　　　　　　　　　　　　　　　　　設施局部圖

景觀眺望區局部區域圖　　　　　　　　　　　　　　　　　親子活動區局部區域圖

健身活動區局部區域圖　　　　　　　　　　　　　　　　　活動中心區局部區域圖

園林意象區局部區域圖　　遊客服務中心及販賣區局部區域圖　　球類活動區局部區域圖

圖12-3　重點設施區透視示意圖（圓山風景區）

9. 原住民部落區

10. 日月潭纜車

5. 天理園

4. 馬雅探險

3. 歡樂世界

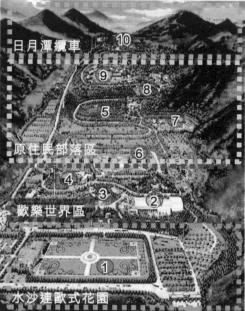

8. 原住民部落景觀區

7. 石音劇場

6. 加勒比海探險

1. 水沙連歐洲宮廷花園

2. 阿拉丁廣場

圖12-4 重點設施區透視示意圖（九族文化村）

資料來源：九族文化村提供。

遊樂區以自然原野之遊憩體驗為訴求，反觀另一種多樣化、多目標、主題性之機械式觀光遊憩區則強調刺激、活潑、生動之遊憩感受。

6.步道系統：依觀光遊憩區步道服務對象而設置不同尺度與功能的步道動線，配合道路家具的設置與安排，塑造豐富的步道意象。

7.植栽美化：觀光遊憩區內營造環境氣氛主要元素，藉由花草植栽之特有質感與型態，營造豐富的環境風格，例如藉由修剪而形成特殊造型之植栽，或利用植栽本身具有的四季變化之特質營造不同體驗之環境景觀等。

◆觀光遊覽據點

開發地區內之觀光遊憩活動之發生不僅限定於重點設施區內，在其他分區或甚而保護區內亦有一些具特色的單一據點，這些單一據點可能為岬角、湖沼、奇石、燈塔、瀑布或台地可作為眺望或候鳥棲息地點，雖不具可供遊客從事實質觀光遊憩活動之價值，但卻賦有流動型觀光據點之特性，以供遊客瀏覽。例如墾丁地區之貓鼻頭，雖非屬重點設施區，卻因其景觀獨特性，而列為觀光遊覽據點，供遊客停駐觀覽其優越景緻，但不做太多人為遊憩設施的配設。

雖非在重點設施區內，但在其他分區內亦有具特色的單一據點

規劃設計者應主動發掘獨特的觀景點據點

三、案例介紹

參考**圖12-5**（案例甲，休閒農場規劃）及**圖12-6**（案例乙，大規模觀光休閒區規劃）兩案例所列舉的規劃地區發展構想圖，依循前述所建議的土地使用規劃步驟，於扣除規劃區內之保護地區後，可規劃出開發地區整體土地使用配置結果如**圖12-7**（案例甲）、**圖12-8**（案例乙）及**表12-1**（案例甲）、**表12-2**（案例乙）。

案例甲為山坡地型休閒農場規劃案例，開發規模較小，因各活動對應至空間安排上有其相容性與相斥性，前面章節已對各活動特性與活動所相對應的空間關係作過

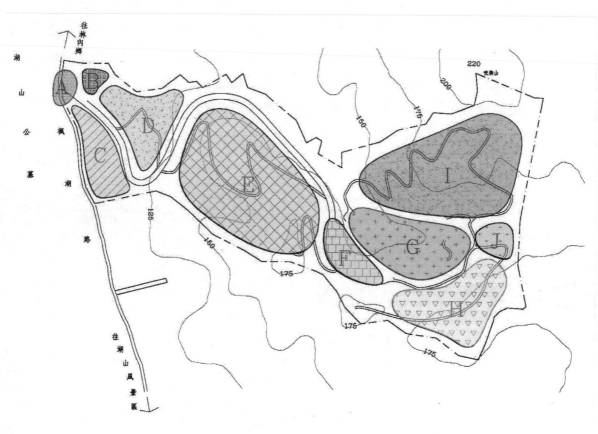

圖例

| A | 入口區 | C | 停車場 | E | 教育農園區 | G | 展售區 | I | 林蔭休憩區 |
| B | 驛站區 | D | 植物公園區 | F | 廣場 | H | 住宿區 | J | 草坪活動區 |

圖12-5　案例甲（休閒農場）土地使用構想示意圖

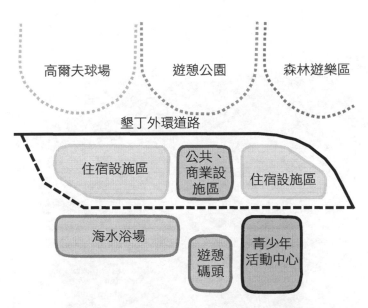

圖12-6　案例乙（大規模觀光休閒區）土地使用構想示意圖

資料來源：日本東急設計顧問股份有限公司（1981）。

介紹，依據各活動之動靜態、鄉野都市化之偏向尺度、各活動之關聯性與所需之資源環境條件與設施等，落實至基地實際具備之自然環境、空間組織上，可劃分本案例為十一個據點設施區，包含入口區、驛站區、停車場、絲綢之路、植物公園區、教育農園區、廣場、展售區、住宿區、林蔭休憩區、草坪活動區等十一個分區，並透過完善之道路系統將各分區作適當合理之聯繫。

　　至於案例乙則兼具濱海及平地兩種觀光休閒特性，其開發規模較大，可劃分為數個據點設施區，包含入口服務區、停車場、海水浴場、遊艇碼頭、青少年活動中心、國際觀光旅館區、觀光旅館區、普通旅館區、商業設施區、住宅區、學校及廢水處理場等十二個分區，透過省道及遊憩步道串接各分區。

　　上述兩案例無論開發規模大小，各據點設施區（規劃分區）應就其空間性格、空間規模、引入活動、設置設施及設施建築形式作一概述，以彰顯其特色，茲以案例甲之展售中心區為例（請參見**圖12-9**），說明如下：

(一)空間性格

　　本區屬規劃主題區域，為多元化之展示區，資源使用屬人為設施型態，提供較為靜態性之活動。本區亦是提供當地居民關於農業相關問題諮詢服務之處所。

圖12-7　案例甲（休閒農場）土地使用配置示意圖

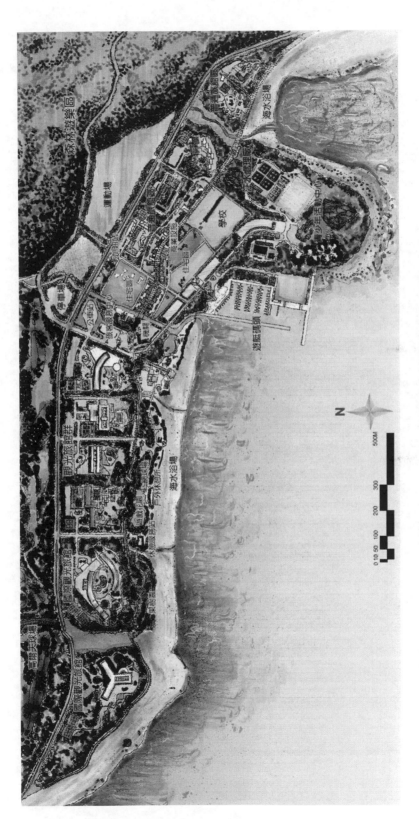

圖12-8 案例乙（大規模觀光休閒區）土地使用配置示意圖

表12-1　案例甲（休閒農場）土地使用分區概要表　　　　　　　　　　單位：m²

土地使用分區	適宜活動	土地使用內容	敷地面積	百分比
1.入口區	遊客解說、指示、休憩觀賞	美化入口景觀意象，以突顯區內休閒農業意象	953	1.18%
2.驛站區	遊客解說、休憩觀賞	提供牛車乘坐服務	1,342	1.67%
3.絲綢之路	遊客解說、休憩觀賞	藉由定點展示方式，提供中國自新石器時代晚期發展至今的絲綢文化，以配合本基地之強調主題	6,554	8.15%
4.停車場	停車服務	提供機踏車、小客車及大客車之停泊	3,928	4.88%
5.植物公園區	休憩觀賞、教育活動	利用區內現有之竹林及配合規劃區主題種植桑樹，以提供適合全家休憩觀賞之植物公園	10,212	12.69%
6.教育農場區	採果、休憩觀賞、教育活動	利用果園及其他經濟作物，提供不同時令之採果活動。透過合理之經營管理計畫，作為區內販賣所需農產品之直接來源	14,961	18.60%
7.廣場	休憩觀賞、攝影	設置小型舞台，舉辦民俗才藝活動，並提供農村古風之設施為攝影之良好題材	3,243	4.03%
8.展售區	休憩觀賞、販賣	配合區內道路動線系統設置展售區，以提供遊客餐飲、諮詢等服務。設置蠶寶寶飼養室、農產品展售中心、蠶絲及桑椹加工室、會議中心展現本規劃區之設計主題，並提供販賣及蠶寶寶之飼養服務等	7,779	9.67%
9.住宿區	休憩觀賞、住宿	於景觀優美處，配合現有自然坡度配置展現農村風貌之小木屋	9,855	12.25%
10.林蔭休息區	休憩觀賞、眺望、森林浴	配合本區地形選擇高點，設置眺望亭台。現有之竹林、雜木林除了開闢步道、觀景亭台外，嚴禁破壞生態環境之開發行為，以保持其林景特色	19,539	24.29%
11.草坪活動區	野餐、休憩觀賞	本區種植軟鋪面之草皮，間雜幾株枝葉開展之樹木，供靜態的休憩活動服務	2,085	2.59%
總計			80,451	100%

表12-2　案例乙（大規模觀光休閒區）土地使用分區概要表　　　　單位：公頃

土地使用分區	主要設施規模及內容	敷地面積	百分比
1.入口服務區	旅客服務中心、電信電話、醫療、銀行、休憩所、警備、資料展示、廁所、公車站、加油站、管理辦公室、消防隊、廣場	3.7	2.4%
2.停車場	公車、計程車營業所	4.8	3.1%
3.海水浴場	休憩服務站、果樹園、遊戲花園、網球場、游泳池	19.9	13.0%
4.遊艇碼頭	俱樂部賓館、修理場、艇域	10.3	6.7%
5.青少年活動中心	中心小屋、多目的運動場、露營場、網球場、游泳池	16.8	11.0%
6.國際觀光旅館區	300房間、600人、五樓、網球場、游泳池	7.8	5.1%
	300房間、600人、五樓、一部分二樓網球場、游泳池	9.0	5.9%
7.觀光旅館區	250房間、500人、五樓、網球場、游泳池	5.1	3.3%
	150房間、300人、四樓、網球場、游泳池	4.0	2.6%
	150房間、300人、四樓、網球場、游泳池	4.3	2.8%
	250房間、500人、五樓、網球場、游泳池	5.6	3.7%
8.普通旅館區	100房間、200人、二樓、網球場、游泳池	2.4	1.6%
	100房間、200人、二樓、網球場	2.5	1.6%
	60房間、240人、二樓、網球場	3.9	2.5%
	40房間、160人、二樓、網球場	2.5	1.6%
	40房間、160人、二樓、網球場	1.8	1.2%
9.商業設施區	販賣場面積8,000平方公尺、餐廳、店舖	3.3	2.2%
10.住宅區	既有聚落	4.5	2.9%
11.學校	既有國民小學	3.0	2.0%
12.廢水處理場		0.4	0.3%
13.其他	綠地、其他	37.4	24.4%
合計		153	100.0%

資料來源：日本東急設計顧問股份有限公司（1981）。

(二)空間規模

本區依規劃區地形，設置於谷地周圍，建議開發面積約0.78公頃。

(三)引入活動

本區引入之活動，除了與主題有關之活動外，亦提供固定性之展覽及提供不定期舉辦之農俗活動之室內用場所，活動種類如下：

1.蠶室參觀。

2.蠶絲、桑椹加工過程參觀、解說。

3.手工藝品、農特產品（蠶絲加工品、桑椹加工品）展售。

4.農業相關研討會議。

5.農業文物展示館。

6.餐飲服務。

7.不定期舉辦農俗活動。

8.另外亦提供一些附帶性之遊憩活動，如攝影、休憩觀景、蠶寶寶帶養服務、諮詢服務等。

(四)建議設施

1.蠶室。

2.加工室。

3.展售及餐飲中心。

4.會議中心。

5.文物展示館。

6.桑業儲藏室。

7.座椅、遮陽傘。

(五)建築型式

本區為規劃區主題區域，故建築物之配置應反映出本規劃區之特色。本規劃區主題為桑，而遊憩設施多集中於本區，於建物之配置上則可因應主題，以桑葉之形狀為底架高成一平台，其上建物設計為蠶的形狀，架高平台剩餘之空間則設置座椅，提供戶外餐飲、休憩觀景之場所（圖12-9）。此外亦可利用本區之谷地地形創造水域景觀，美化本區之景緻，提高景觀可看性。整體景觀塑造成明亮活潑的感覺。

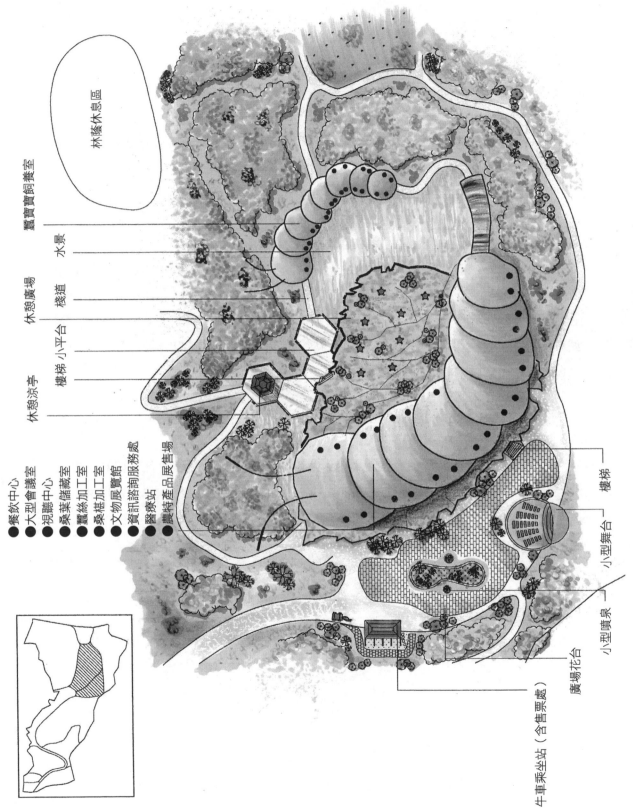

圖12-9　案例甲（休閒農場）展售中心區細部規劃圖（舉例）

第二節　交通動線系統規劃

一、整體交通運輸體系

交通運輸為觀光遊憩行為中需求面與供給面之媒介，遊客藉由交通運輸系統之傳輸到達觀光遊憩區，透過觀光遊憩設施之供給，以滿足其遊憩需求（**圖12-10**）。

觀光遊憩區依其距離各類交通運輸中心之遠近（**表12-3**），可代表其可及性之高低，觀光遊憩區如靠近交通運輸位階較高者，即因使用之交通運輸設施與工具越多樣，故越容易到達，遊客使用的意願相形亦越高。

無論觀光遊憩區距離各類交通運輸中心之遠近如何，一般遊客從事觀光遊憩活動之交通運輸關聯系統可如**圖12-11**。若觀光遊憩產生點遠離觀光遊憩區，則需透過產生點接駁行程、長程交通運輸行程及觀光遊憩區公路接駁行程方可到達。然而如觀光遊憩產生點鄰近觀光遊憩區，則產生點公路接駁行程即為觀光遊憩區公路接駁行程，不必經歷長程交通運輸行程便可到達。

二、區內交通動線系統

觀光遊憩區欲吸引遊客前往利用，與其對外交通運輸之便利性有密切的關係，惟一般觀光遊憩區對外交通運輸服務，舉凡聯外道路設施之闢建與大眾運輸提供，其

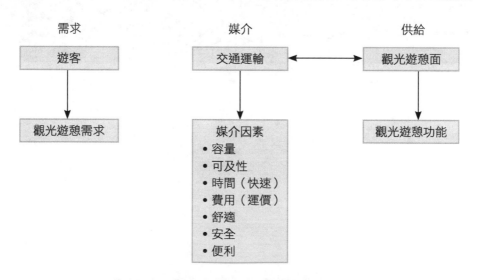

圖12-10　觀光遊憩與交通運輸之關係示意圖

表12-3 交通運輸位階分類表

交通運輸位階	特性
國際性交通運輸中心	國際及國內交通運輸樞紐,具有便捷之路運、水運及空運設施,為交通地位最重要之都市。其附屬之水、空運設施可能設置於鄰近地區,但以服務該中心都市為主
全國性交通運輸中心	為國內交通運輸之重要樞紐,具有鐵路、公路、航空或水運等運輸設施三種以上,為高速公路、高速鐵路等國內主要運輸主幹之起迄點或主要服務地區,交通地位僅次於國際性交通中心
區域性交通運輸中心	區域內交通運輸之重要樞紐,具有鐵路、公路、航空或水運等運輸設施兩種以上,或為高速公路、高速鐵路等區域性交通運輸系統之主要轉運中心
地區性交通運輸中心	各生活圈中之重要交通運輸樞紐,為高速公路、快速道路、鐵路之重要轉運中心。其交通地位居區域性交通中心及地方性交通中心之間
地方性交通運輸中心	鄰近城鎮中交通運輸地位較重要交通運輸較便捷者,具有鐵路、高速公路、快速道路與其他主要道路之轉運功能,或者為主要道路匯集之地
一般地區	運輸設施尚稱便捷,其運輸系統以服務當地之運輸需求為主,故大多屬於集匯公路,重要之運輸幹線均為通過性交通,聯外交通需經由其他交通中心接駁轉運
偏遠地區	僅有少數或路況較差之運輸設施,可及性最低,地區發展深受運輸設施限制

資料來源:王鴻楷、劉惠麒(1992)。

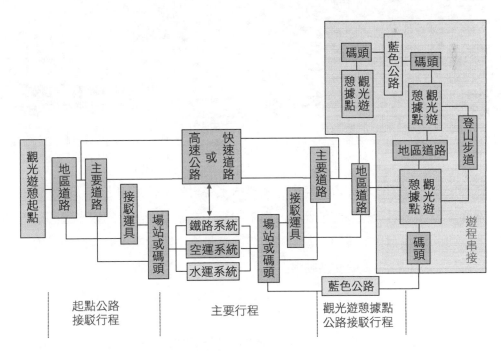

圖12-11 觀光遊憩旅次使用之交通運輸關聯系統示意圖

日本觀光遊憩區接駁巴士站牌

九族文化村接駁巴士

接駁巴士應與遊憩區的特性結合

有水域的觀光遊憩區可利用迷你渡輪接駁

掌控權仍屬政府部門，觀光遊憩開發者在無法主導對外交通運輸之建設下，只得選擇交通運輸區位佳、可及性高的地區進行規劃開發。在確保擬開發的觀光遊憩區對外聯絡交通無虞的前提下，欲使觀光遊憩區內各據點設施區間順暢聯繫，以利遊客悠遊其間，有賴於區內布設完整的交通動線銜接。

(一)區內步行動線類型

一個觀光遊憩區是否成功，有賴其區內動線系統是否規劃完善，而藉由不同類型的步道系統串連各遊憩據點，才能使區內遊憩行為得以連貫，形成一完整的遊憩系

統。一般觀光遊憩區內之步行動線種類大致可分為以下三種（**圖12-12**）：

◆環遊型

區內僅有單一環型步行動線以串連各遊憩據點，並由同一進出口進出，形成一迴遊及封閉的遊憩路線。

◆發散型

由共同起訖點發散多條的動線系統，每一條動線連接性質相同的遊憩據點，形成不同分區的遊憩主題區域，構成多樣化遊憩遊程。

◆單線型

由單一步行動線系統串連兩不同目標地點，遊憩據點以分布在動線兩側為主，其動線則著重於目的明確的遊憩行為。

(二)區內步行動線之層級

觀光遊憩區步行動線種類繁多，除了少數會附加其他特殊性質之用途，如服務性車道提供緊急及特殊車輛行駛外，一般均以提供人行為主要用途。而依其步行空間的承載量及層次可分為以下三種（**圖12-13**）：

◆主要步道

主要提供導引遊客通達觀光遊憩區內各主要遊憩資源或具有吸引力之遊憩區域，其在設計上應考量尖峰時期遊客的流量及道路之承載量，除了在路面材質與地基部分應採取耐磨性及穩定之設施外，必須設置適宜的指示標誌，達到容易辨識之功能。

◆次要步道

為主要道路聯絡各特殊遊憩資源地區之步行動線，其步道狀況比主要步道稍差，容納量設計僅以三至五人結群而行之考量，故路寬較主要步道小，坡度上也可能較陡。

◆分區步道

係指各遊憩分區內因通往各遊憩據點或特殊景

觀光遊憩區內主要步道可以電扶梯或階梯解決地形高低差問題

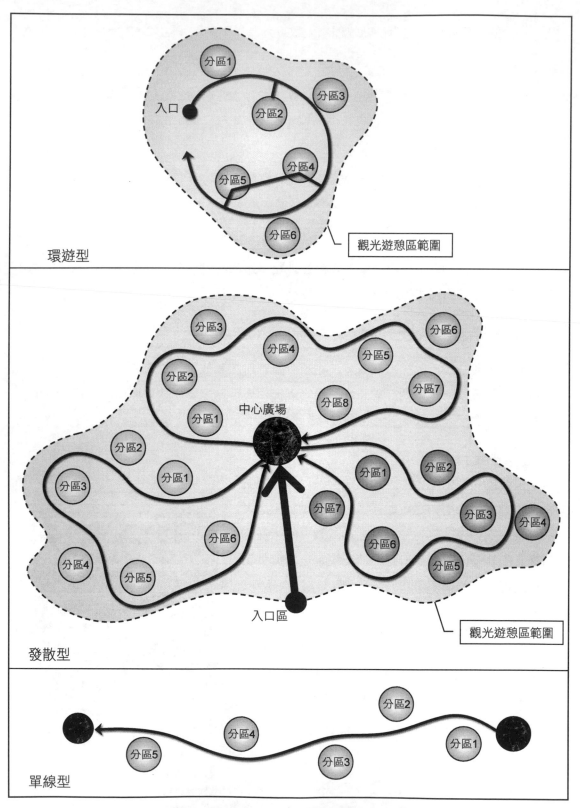

圖12-12　區內步行動線系統類型示意圖

圖例

主要步道 ➡

次要步道 ▪▪▪▪▪

分區步道 ——

遊憩設施

遊憩據點

遊憩分區

圖12-13　區內步行動線層次示意圖

觀資源之需要而產生的步道系統，其型式如登山型步道、原始型步道，或規模較「次要步道」小的小徑步道等，其道路規模設計通常僅以容納單人或雙人通行為主，鋪面材料則以適應當地環境為最適合之設計。

三、案例分析

以六福村主題樂園為案例，其在整體對外交通系統及區內動線系統均提供良好及適宜的動線規劃，在對外聯絡之交通運輸，有國道一號及國道三號，提供遊客方便的聯外交通系統；另外在區內交通動線方面，園區中區分幾個主題遊憩區，透過主次動線適宜規劃，並利用各種步道的特性，提供多樣化卻不失規則的遊園體驗。而其區內步道可分為以下四種（**圖12-14**）：

1.聯外步道：為園區主要出入口至園區中心圓形廣場之間的主要道路，主要提供遊客通往各遊憩分區之引導與意象功能。

因地制宜之步道鋪面設計

2.主要步道：聯絡各主要分區之步道，藉由環遊型道路設計，提供遊客指引的功
　能。

3.次要步道：為各分區之間的聯絡道路，提供遊客不同的遊憩需求。

4.分區步道：為各分區中聯絡各遊憩設施之步道。

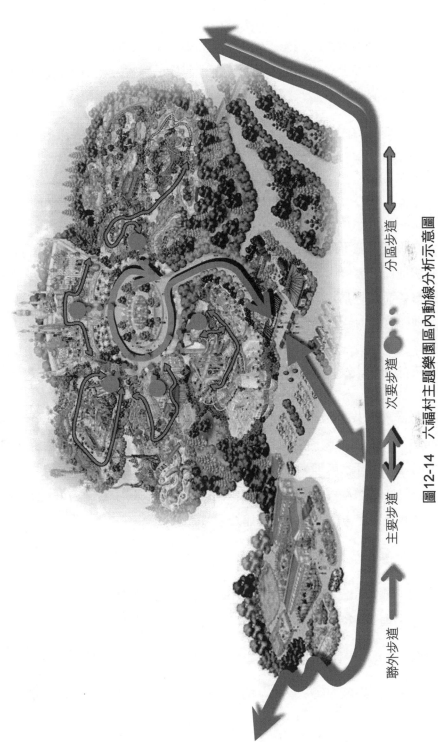

圖12-14 六福村主題樂園園區內動線分析示意圖

資料來源：六福村主題樂園提供。

聯外步道　　　主要步道　　　次要步道　　　分區步道

第三節　公共設施與公用設備規劃

公共設施與公用設備為觀光遊憩地區所必備之基本設備，在觀光遊憩區規劃中均界定為服務設施計畫，一般而言，各種設施或設備的設置及建造，在規劃設計時應注意及考慮以下三個基本原則：

1. 對環境而言：任何設施必須以不破壞自然生態環境保育的原則來從事開發行為，同時建造後的該等設施應與周圍環境互相調和。
2. 對使用者而言：應考慮到遊客的舒適方便與安全。
3. 對管理者而言：應考慮到經營者的經濟效益及易於管理與維護。

完善之服務設施不僅可提升觀光遊憩服務品質，更可提高遊客重遊意願；故為因應觀光遊憩地區之發展，實有必要對於區內各項服務設施進行整體性的考量，如何規劃、配置質量並重之基本設施，亦是發展觀光遊憩計畫之重點。就其公共設施及公用設備之類別與設置方式原則分述說明如下：

一、公共設施與公用設備之服務項目分類

一般而言，公共設施與公用設備服務設施項目種類繁多，不乏包括公路、停車場、加油站、醫療衛生機構、電信、高壓電線、煤氣管線、汙水道管線、自來水管線、垃圾處理場、汙水處理場、公廁等，其對於區域內外之使用者或空間上均有直接的關係，也是在規劃過程中極需重視與探討的關鍵，依其項目類別可大致分為供給方面、處理方面及管理方面，其內容分述如下（**表12-4**）：

(一)供給方面

主要為觀光遊憩區本身提供遊客使用及內部設施運作所需之項目，包含供水、電力、瓦斯、停車場、公廁、解說設施、垃圾桶以及加油站等。

(二)處理方面

主要為觀光遊憩區內所「產生」的自然物質或人為廢棄物，包括雨水、汙水、垃圾等之處理。

表12-4　公共設施與公用設備之服務項目分類表

分類	項目	服務檢討事項
供給	自來水	給水量、水源、水質、給水設施、配管網
	電氣	供電變電之設施、配線網
	瓦斯	供給方式
	資材	食料品等
	人材	營運、從業人員等
	停車場	設置區位、腹地面積、提供車輛種類及數量
	管理服務中心	設置區位、服務管理、建築型態與材質
	公廁、垃圾桶	色彩、造型、區位、數量、便利性
	解說設施	材質、造型、區位、數量、內容簡易度
	加油站	區位、方便性、造型、色彩、材質
處理	雨水	排水系統、排水量、排流系統
	汙水	處理量、處理方式、處理設施、排流量、排流水質、排流系統
	垃圾	處理量、收集方式、焚燒設施
管理	收費站	車輛進出管制方式、收費價格、設置方式、建築主體造型與色彩
	管理所	服務項目、提供設施、附屬功能、地區特色彰顯
	營運	經營、維持
	防災	治安防範、救難、消防、交通安全、保健衛生、危險防止

(三)管理方面

主要以觀光遊憩區內順利運作、安全維護與提供服務為目的而所需設置之項目，包含管理所、收費站、營運企劃與各項防災措施等。

二、公共設施與公用設備規劃原則

(一)停車場規劃原則

在現今自用小型車普及率日益增高的情況下，觀光遊憩區的停車場規劃攸關於整體區內及對外的交通順暢與否，並間接影響遊客重遊以及觀光遊憩區內品質的重要因素，其設置原則如下：

1. 停車場之設置宜鄰近遊憩據點，且須注意停車場之美綠化，並避免空曠單調之水泥鋪面破壞環境景觀。
2. 觀光遊憩區若位於山區，為避免開挖土方破壞整體景觀，停車空間宜採分散配置方式。
3. 大型觀光遊憩區，應在入口處設置大型停車場，並在區內設置觀光型接駁交通工具，運送遊客至區內各據點，並避免分散劃設停車場而破壞整體性。
4. 停車空間應設置於坡度不大於5%且排水良好之區域。
5. 景觀道路宜配合觀景亭之設置，在路邊或空地上劃設簡易停車場。

停車場可使用透水性鋪面

6. 停車場設置應考量尖峰時期車輛與遊客之承載量以及停滯時間，以確切計算其未來所需提供之空間。
7. 停車場設置應配合區內及聯外交通動線之規劃，並在週轉率上加以考量，以減少不當設計導致停車問題產生。

(二)管理服務中心

觀光遊憩區主要核心所在，為區內主要資訊服務以及管理維護之主要場所，包括遊客的諮詢、解說、醫療等各項服務以及區內各項設施管理維護、安全及緊急通報等設施都屬於其重要運作機能，且其區位設置適當與否也攸關觀光遊憩區之品質良窳，因此以下就規劃原則分述說明：

1. 管理服務中心設置區位應鄰近較人工化或主要出入口地區，結合廣場設施以及足夠的停車空間，供遊客作臨時聚集、活動表演以及停車使用。
2. 其建築物型式與材質應與附近環境相符合，避免產生突兀、花俏之量體。
3. 避免大量開挖土方，破壞原有地形地貌，造成水土保持失衡之現象，其開發地區坡度不得超過30%。
4. 管理服務中心本身應設置二級汙水處理設施，以處理本身產生之汙水以及廢

水。

5.管理服務中心之機能應兼具服務、管理維護、安全三方面之功能，並考量使用者、經營者與管理者三者之共同需求。

(三)汙水處理規劃原則

一般汙水來源有兩種：一種係指觀光遊憩區營建開發期間所產生的水質混濁情形，另一則為觀光遊憩區營運期間所產生之一般汙水與廁所廢水，導致地下水及河川水質受到汙染，由於汙水處理相關設施興建無法滿足短期實質的經濟效益，如何落實汙水處理工程系統，以維護整體環境，達到平衡的生態的目的，其乃刻不容緩之事。相關之配置計畫請參見**圖12-15**，其規劃原則如下：

1.觀光遊憩區內設置汙水處理設施或簡易汙水處理設施，並應防範對海洋及河川等水資源之汙染，考慮以放流管排放，並訂定汙水放流標準以避免放流之水汙染河川及海濱。

2.汙水處理設施之規模、性質，宜視發展規模及觀光遊憩功能性質而定。

3.汙水處理設施應選定適當區位，基地應具有足夠之空間，以容許未來之擴建；另外其建物造型宜配合環境景觀，並需以植栽隔離。

4.汙水應與雨水分開排除，且汙水應以整地開發後之地形地勢以重力式排放至汙水處理廠處理，最後可適度回收用以澆灑花草樹木或排放至天然溝壑。

5.汙水排水系統應以暗管為主，最小覆土深度至少為1公尺，避免管線裸露地面造成不雅之景觀；且應避開供水管線，以免造成飲用水汙染。

6.排水管流量設計應以尖峰汙水量之1.5～2倍之餘裕量為計，材料需堅固、耐用、受外壓而不破裂，並須兼具施工與維修容易之特性。

(四)雨水處理規劃原則

在觀光遊憩地區開發中之公共設施處理議題上，以排水系統屬於最重要的一環，尤其在地區開發建設後，綠地減少，人工鋪面增加，水滲透量減少，逕流量增加將造成原始地區的水文環境改變，如何妥善規劃觀光遊憩區的排水系統為一重要課題。如**圖12-15**所示，其設置原則如下：

1.雨水及汙水應採分流制，分別由各系統管渠排除，以避免造成環境汙染。

2.採取「二中水」之觀念，充分利用雨水進行區內非主要設施之用水需求，減少

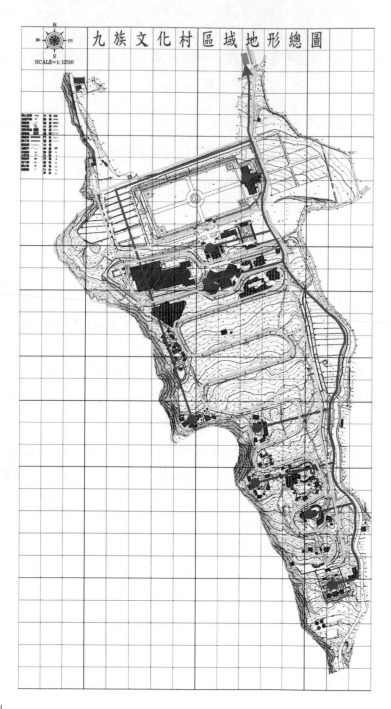

圖例

■■ 公林野溪　　■■ 汙水處理廠　　■■ 汙水管線　　■■ 排水管線

圖12-15　排水及汙水系統計畫圖（舉例）

資料來源：九族文化村提供。

過度仰賴自來水系統，以達到資源有效利用之原則。

3.雨水下水道系統宜配合現有自然排水系統及人工排水設施，以減少對坡地水文環境之干擾與破壞。

4.分區排水儘量與道路排水側溝系統相配合，排水側溝以採用暗渠為原則，幹線則利用天然溝壑系統，以採用明渠為原則。

5.排水管線均以重力流設計為原則，避免使用倒虹吸工。

6.在開發地區地勢較高處設置截流系統，依自然地勢及環境需要，將上游水流截引至附近天然排水系統之內。

7.為迅速宣洩因開發後所造成的地表逕流，於道路側溝系統中配合地形變化及自然排水溝路設置集水井，收集雨水及路面逕流，再利用埋設於道路下之涵管分區分段排放雨水至天然溝壑或鄰近河川中。

(五)垃圾處理規劃原則

觀光遊憩據點應視需要設置垃圾集中場以收集區內垃圾，其垃圾清運則應由觀光遊憩區與所在的鄉、鎮公所協調，提供垃圾清運之協助，而其設置原則如下：

1.編制專人負責環境維護以及定期清運區內廢棄物，避免垃圾堆積過久。

2.垃圾集中處應予加蓋，並維護周圍環境衛生。

3.評估觀光遊憩區規模，提供足夠的垃圾桶數量，設置方式以主要步道旁間距500

融入吉祥物造型的垃圾桶

公尺設置一處為原則,其他則視活動性質與遊憩人數規模而另行設置。

4.設置地點應隱蔽,其位置以不影響遊憩品質與飲用水品質為主要考慮因素,避免破壞環境景觀。

5.對於垃圾清運方式及能力應以觀光遊憩區規模及最大產生量進行事前規劃預估,以提供營運後處理之方式。

(六)水土保持規劃原則

山坡地環境因子複雜且特殊,若觀光遊憩區開發位置位於山坡地上,常須面臨改變原有地表形態,破壞自然植生的情形,而造成土壤沖蝕、風化、崩塌及邊坡不穩定等現象。因此為維護自然環境之平衡,並達到觀光遊憩區土地適當而有效的利用,乃針對水土保持有關問題,研擬如下之規劃原則:

1.儘量利用原有地勢,採「因地制宜」的開發整治措施。

2.利用園藝技術復舊遭受破壞之良好植栽。

3.維護裸露之地表或不穩定邊坡,並設置完善的排水系統。

4.選擇兼具美化環境效果及經濟效益之坡面水土保持措施。

5.開發地區上下邊坡應設置適當設施,以防止沖蝕。

6.儘量保存肥沃之表土,以利綠化植生。

7.加強保育原有樹木及地表植物。

8.施工期間,應先完成臨時防護措施,同時避免在雨季中施工,以減少土壤流失。

(七)電力設備規劃原則

區內各項設施與設備均需要電力的供應才能運作,因此電力設備即成為觀光遊憩區必備項目之一,而能否負荷觀光地區尖峰需求量,則應於實質計畫中詳細計算,有關電力設備請參見**圖12-16**,其相關配置原則如下:

1.照明設備宜均勻配置於主要使用區及道路上。

2.變電機房宜設置於隱蔽地方。

3.遊憩場所內電力管線應予地下化。

4.輸電線路儘量沿道路配置,應避免破壞自然景觀。

5.電力供應系統應加以分類,包括公用服務設施系統、一般設施用電系統與緊急

圖例

◻━▪-◻ 規劃區範圍線　　◻▪▪▪▪◻ 供電管

◻●◻ 蓄水塔　　　　　◻○◻ 給水據點

◻▬◻ 給水管

◻▪◻ 主要供電據點

圖12-16　水電系統計畫圖（舉例）

資料來源：九族文化村提供。

應變供電系統，除了緊急供電系統外，其餘應直接為電力公司供應。

6.於適當位置應設置足夠的光源及照明設備，以維護遊客及工作人員之安全。

(八)供水設備規劃原則

◆自來水之配置

1.因應尖峰遊客之需求，位於供水範圍內之觀光遊憩地區應設置自來水蓄水池接支管輸送自來水儲用。

2.為節省自來水之消耗量，宜分為飲用水及非飲用水（如清洗、公廁）兩大類分別供給；飲用水由自來水系統供給，非飲用水則由收回之廢水經由汙水處理廠處理後提供。

◆簡易自來水設備之配置

若觀光遊憩區遠離自來水供水管線，並位於山區而有山泉可擷取之處，可設置簡易自來水設施，經過處理後供遊客使用。

(九)電訊設備規劃原則

電訊設備通常指區內作為兩地通訊用途之公用設備，以方便管理及服務遊客使用，有些則作為緊急聯絡使用之用途，而電訊設備最常見的大致可分為電話、廣播及寬頻網路三部分，就其規劃內容及原則分述如下：

◆電話設備

大致分布於區內各主要據點，其中不乏在管制中心、遊客服務中心、停車場以及主要休憩點上，其功能除了提供遊客對內、外聯絡使用外，緊急時的急難安全救助或管理人員在區內相互通訊使用也應一併考量。

電話設施應由觀光遊憩區營運單位向電信主管單位申請設置，而其電話管線盡可能配合供電管線一併裝設，並採取地下化方

飲水設備可以加入園區內吉祥物整體設計

含解說內容之電話亭

與環境融合之溫哥華島布查特花園電話亭

式,以維護園區整體景觀,避免妨礙觀瞻。

◆廣播設備

以提供全區警示及發布緊急情況之使用為主,並可協助遊客尋人或緊急需求之利用,另外視其活動實際需求而設置音樂播音系統。其設置地點通常為園區入口服務區、遊客服務中心以及區內各遊憩據點等地區。

◆寬頻網路

對應資訊服務之需求,未來觀光遊憩區應考量於遊客服務中心及住宿設施內設置寬頻網路系統,以利遊客對外接收相關訊息。另外,區內員工之辦公場所亦應廣泛設置串接,以因應觀光遊憩區全面資訊化之需求。

(十)照明設備規劃原則

為延長觀光遊憩區之使用時間,增加區內營運收入,並有效降低區內安全顧慮,以便於遊客從事遊憩活動,設置足夠的夜間照明設施實有必要,其設置原則如下:

1.設置地點應於區內主要道路沿線及各觀景休息據點。

2.區內主要道路及夜間開放活動區約隔60～100公尺設置路燈一處。

夜間照明可搭配雕塑共同營造怡人氛圍

路燈可與指示牌一體設計

3.路燈的配置型式應謹慎考慮，避免破壞視覺景觀品質，並使各區域於夜間均可獲得良好的照明。

4.路燈應依環境特色選用適當之照明類型，如水銀燈、鹵素燈、LED燈等，其路燈高度應為9公尺，步道燈高度為3.5公尺。

5.最低照度在主要道路應保持平均照度的40%以上，休憩步道則不應低於平均照度的10%。

6.照明設施除了提供夜間照明使用外，並應具有塑造整體夜間景觀之功能，以庭園高燈、矮燈及藝術燈等作為元素，配合其路燈照明顏色及質感，營造整體美感。

7.對於有安全顧慮之重點區域應加強照明設施之設置。

(十一)其他設施規劃原則

其他相關設施之配置計畫請參見**圖12-17**，由於設施種類眾多，因此以下針對部分設施之規劃原則分述如下：

◆醫護室

主要提供一般遊客或病患臨時緊急醫療服務，其設置位置通常位於遊客服務中心

醫護站可以因應緊急醫療之需

內，並安排專業醫療人員及設施提供服務。

◆公廁

　　設置地點應以區內主要步道旁以及顯而易見之處為主，以提供遊客之需求，惟其公廁外觀及材質設計應與當地環境相符，避免刻板及突兀之造型，公廁地點周邊也應以植栽修飾。其產生之汙水與廢棄物也應集中處理後再予以排放至區內汙水下水道管線內。

與遊憩區經營主題相合的雞蛋造型公廁

美國佛羅里達環球影城內兒童廁所

涼亭應配合周邊景觀資源作合宜之設計　　　　　　　座椅可以適度加入趣味的造型設計

◆亭台座椅

　　主要設置於各遊憩據點內或步道兩旁，以供遊客休息之需，其設置型式應配合當地環境景觀資源作適宜的造型與設計，材質也須與環境相符合，儘量採用當地既有的素材作為設計元素。

◆安全設施

　　在觀光遊憩區內具潛在危險之區域或者遊憩設施設計施工當中，考量遊客安全因素，應設置必要的安全設施以及警示標誌或標語，以防範意外事件的發生。

利用止滑鋪面及警示標語可防範滑倒意外事件發生

圖例

| | | | |
|---|---|---|
| 規劃區範圍線 | 諮詢服務 | 警示性解說牌 |
| 解說人員 | 出版物 | |
| 視聽設備 | 陳列性解說牌 | |
| 說明性解說 | 指示性解說牌 | |

圖12-17　解說系統計畫圖（舉例）

資料來源：九族文化村提供。

第四節 景觀美化規劃

　　前文第十一章第四節已利用觀光遊憩圈域之概念模式，將觀光遊憩區的組合元素分為圈域、周邊、開口、路徑及軸點等項目。其實這些元素亦是景觀意象之主要組成元素，必須統合處理，才能達成整體的意象效果。

一、圈域之景觀美化

　　圈域意象之建立有助於認同感的增加，而整體的美化除了視覺上的美感之外，更加強本身的意象，圈域美化有下列幾個原則：

　　1.配合地區之自然景觀，創造圈域特色。

　　2.依照各地區機能，表現出該圈域的意義及內涵。

　　3.製造可供觀賞之景觀。

　　4.達到整體環境之和諧。

　　茲就下列各圈域加以討論：

(一)入口區

　　指進入觀光遊憩區的主要入口（開口），也就是基地的門面，其設施可能有大門

觀光遊憩區應配合附近之自然與人文景觀，創造地域特色

標誌、廣場、售票亭、停車場等，其景觀美化規劃原則如下：

1. 運用色彩、設施物造型、植栽、甚至聲音等元素，營造出歡迎、愉悅或是活潑的空間感受。
2. 利用植栽、鋪面等元素將遊客導引入內。
3. 於區域的中心上可設置水景、雕塑、標的物等設施，以強化入口的意象。
4. 設置明顯且具特色的觀光解說設施，使遊客能掌握所在的位置。

(二)服務區

提供遊客服務的區域，其設施可能有服務中心、廣場、觀景平台、座椅等，其美化原則如下：

1. 應於適當地點提供休憩及停留空間，使遊客能欣賞其他活動或觀景。
2. 將不完整的空間，以各種設施如植栽、矮牆、籬笆等聯繫，使戶外空間更為完整。
3. 建築物的造型、色彩、質感應統一，與周圍景觀協調。
4. 利用人工景物，設立景觀設施，使成為視覺焦點，豐富區域景觀。
5. 設立公共設施如公廁、公共電話、諮詢中心等，並加以明顯標示。

(三)遊憩區

為遊客主要的活動區域，有動態的遊樂設施、親水設施及靜態的休息空間、觀景

業者為打造品牌新活力，規劃更新園區入口意象（六福村主題遊樂園提供）

利用景觀設施創造視覺焦點，豐富場域特色

空間等，其美化原則如下：

1. 動態及靜態活動之間可利用植栽或地形高低將之分隔，以避免互相干擾。
2. 各分區的空間，應層次分明，由私密空間逐漸誘導至開放空間，以滿足遊客心境上的改變。
3. 配合相鄰的區域，達成面與面的聯繫。
4. 利用植栽，達成區域間在動線、空間、視線各方面的流通。
5. 於視線交會處，設置雕塑、水景或種植優型樹，提高其焦點性質。
6. 各遊憩區之色彩應主次分明，並依照欲達及之目的，選擇配色方式，表現主從關係。

二、路徑之景觀美化

路徑意象為感知區域系列景觀型態變化之主要流通動線，因此，路徑的組織結構應簡明單純，層次分明，並且配合不同功能需要設計不同的路徑型態，其美化原則如下：

1. 塑造各層級路徑（主要、次要、出入路徑等）之個別風貌。
2. 提高路徑旁視覺景觀之可看性。
3. 製造優美端景，增加視覺的生動與豐富。
4. 利用路邊之層次變化，強化機能並開拓視覺領域。
5. 配合整體景觀。

依照道路系統的層次，可分為主要道路、次要道路、步道等。

(一)主要道路

為基地對外聯絡的道路，路面較寬，可適度提供車輛行進，由於遊客之流量較大，其美化構想如下：

1. 於主要道路或人潮密集通道口，設立人行步道，以矮牆、柵欄或植栽分隔，提供行人安全、舒適的步行空間。
2. 於交通頻繁處，設立分隔島，減低道路之衝突，使之具有明顯的空間劃分，並以植栽美化。

3.利用植栽或鋪面之相似性，造成連續感，形塑主要道路之特有意象，使具有引導之方向性。

(二)次要道路

為基地內各區域間互相聯絡的通路，其美化原則如下：

1.利用植栽種類、色彩、造型、質感的多樣變化，選擇各道路適用的樹種，建立道路特色，賦予道路個性。

2.路邊可種植喬木、灌木或草花類植物，以增加視覺層次的變化。

3.道路與各建物入口之步道，應儘量使其活潑有變化，增加轉換空間，並利用光線、植栽、地形等轉換手法，造成豐富的視覺變化。

4.利用鋪面材料顏色、質感、形狀之不同，配置於各道路，使其各呈特色，以加深遊客之印象。

5.道路邊緣以不同材料或顏色強調之，增加道路之方向性，界定不同機能。

6.採用造型、風格一致的街道家具，如路燈、解說牌及垃圾桶等，加強整體意象。

(三)步道

行人專用步道，可以深入一個區域的各據點，與遊客的遊憩體驗最息息相關。其美化構想如下：

主要道路除了提供車行外，亦應退縮留出步行空間

次要道路應活潑具有特色，空間之轉化應靈活，創造豐富的視覺變化

步道除了鋪面變化外，應輔以植栽及休憩座椅等增加生動感

1.利用步道旁的建物、設施或植栽，造成空間的變化。

2.於良好景觀處提供駐留點或開放空間，作為觀景點。

3.於視覺良好處利用植物枝幹，造成框景作用，強化視覺效果並達借景作用。

4.於適當地點種植大喬木，提供遮蔭。

5.利用鋪面變化，反映步道機能，並豐富視覺內容及增加生動感。

6.利用植栽的四季變化及鋪面的色彩，創造生動的視覺變化。

7.照明設備、座椅、解說設施等除了講求實用外，應力求顏色、造型的配合。

三、軸點之景觀美化

軸點為進入環境或區域中的主要據點，且常為交通或人群聚集之處，因此其意象之塑造，需具有指明方位的特性及獨特的視覺效果，以強化遊客對各區域環境的印象，其美化原則如下：

1.塑造獨特之空間體驗。

於路徑旁適度置入節奏軸點，可提高景觀的趣味度

於路徑旁適度置入可駐留欣賞及拍照的
節奏軸點，可加深遊客印象

分區開口應與提供的遊憩主題契合

2.配合軸點機能（歷史、地標、交通交會、開口及路徑節奏等功能，請參見第
十一章第四節），提高景觀之可看性及多樣性。

3.使其具視覺參考性，加深觀賞者印象。

(一)各分區的開口

各分區開口為一重要的軸點，能塑造出各分區獨有的意義、特色。其美化構想如
下：

1.可提供多數人駐留的空間，進行多種活動。

2.具有向心力的正性空間形式，置身於其中有被包容的感覺。

3.為強調地位特殊，可採用與其他地區有所分別之樹種，使其在造型、顏色、質地上有別於其他。

4.創造凹性空間，與軸點活動配合，或於活動的公共空間邊緣，設置階梯或地形變化，使動態活動能與觀賞活動結合。

(二)數條路徑的交會軸點

路徑具有導引活動及視覺的特性，因此路徑的交會點很容易成為吸引活動及視覺焦點的軸點。其美化構想如下：

1.加強主景，以塑造軸點之特殊印象，增強視覺效果。

2.可利用植栽包圍，造成三度空間之包庇，以形成空間感覺。

3.於軸點中設置各類設施，如水池、雕塑、鐘塔等，使之產生強而穩定的意象。

4.選用表達軸點特性的地方性材料，使具親和力與親切感。

(三)地標軸點

地標具有象徵意義與向心吸引力的作用，其在整體景觀環境的認知上，具有絕對重要性，其美化原則如下：

1.塑造地方特色，創造獨特的性格。

交通交會點應形塑成為視覺的焦點

2.使具有視覺導向性。

3.利用周遭環境之襯托,增加視覺可看性。

地標美化手法,主要在給予人們強烈的視覺感受,因此強化意象為地標美化的重要工作:

1.利用色彩、造型、材料予以強化或美化,表現區域精神及特色。

2.藉由輔助設施襯托使地標更為突出,如視覺引導、植栽與鋪面配合及夜間照明的烘托等。

3.兼顧地標各種角度的視覺效果,使之形成三向度空間的立體雕塑。

4.對於視覺景觀品質不佳之地標,可利用植栽及地形遮蔽或美化,減少其強烈的視覺衝擊。

加拿大卑詩大學人類學博物館外之大型地標

四、周邊之景觀美化

(一)周邊之整體美化原則

周邊的功能在於界定各層級的觀光遊憩活動圈域的範圍,故在不減其周邊特性的原則下,保持其獨立、特殊的外貌,周邊美化有以下幾個原則:

1.利用自然或人為設施,強調其阻隔特性或以不同之植栽種類與其他區域分別。

2.於周邊轉折處或起訖點提供方向轉變之暗示,以為周邊範圍之隱喻。

3.相同空間或設施的重複,加強周邊效果。

4.於遊客可進入的周邊空間,增加其層次變化,使虛實空間交互組合。

(二)周邊之植栽美化

植栽於周邊組成單元中,為極普遍使用的一項元素,故其對於周邊之美化,具有頗為重要的效果:

1. 使用不同造型、色彩及質地之植栽，相互配合，以造成周邊優良之景觀，並賦予周邊特殊個性。

2. 利用植栽相似性，造成周邊之延續。

3. 以植栽襯托主要周邊設施之獨特性，造成形色之對比。

4. 於兼具路徑作用之周邊，利用混合植栽遮蔽不良視線造成框景作用，襯托遠景。

5. 於兼具路徑作用之周邊，利用優型樹種，造成視覺焦點或端景豐富並生動視景。

6. 栽植覆地植物或爬藤植物於周邊設施上，以與環境協調，並達美化設施之功能。

(三)周邊設施之美化

周邊之構成單元，除了前述植栽一項，尚可包括圍牆、圍籬、地形變化、駁坎、道路及其他。除了必要之限制外，應使周邊設施力求造型、色彩之美觀。

1. 重新變化設施之造型、材質，以達美化之功能。

2. 重新配色，可採與環境對比的顏色，以表達邊界獨特意義，或以和諧配色方式造成與環境的融合。

3. 對於單調的周邊，可在符合機能要求下，改變設施種類，達到靈活的運用與組合。

隨季節變化的植栽常為周邊帶來多樣而美化的效果

周邊可利用多層次變化創造與環境相容的景觀果效

第五節　環境解說系統規劃

一、環境解說功能

環境解說系統是結合環境生態、保育、遊憩經驗等自然環境說明下，將資源轉換成可為遊客吸收之方法與技巧。其主要設置目的在協助遊客瞭解及欣賞觀光遊憩區內各項資源，以提供遊客高品質的遊憩體驗，並培養遊客積極參與環境資源保育之工作，因此解說設施可視為兼具引導、訊息、教育、娛樂與宣傳的功能：

1. 娛樂功能：利用生動具趣味性之設計解說主題，讓遊客對觀光遊憩區留下不可磨滅的遊憩體驗。
2. 增進遊客安全功能：保障遊客不受自然環境危害及活動設施的傷害。
3. 維護現有環境資源功能：減少遊客對當地環境進行之破壞行為。
4. 教育功能：協助遊客闡釋觀光遊憩區內生態環境、地區發展史及靜態古蹟遺址展示，以提升遊憩層次與品質。
5. 公共關係之建立功能：經營管理目標與政策之宣導，讓遊客與經營管理者間建立共同之默契。
6. 指引功能：協助遊客熟悉與辨識相關位置及區位關係，並可藉此瞭解營運管理單位所提供之各項服務。

二、環境解說類型

(一)解說事物類別

由於觀光遊憩區之資源豐富，針對不同的觀光遊憩資源提供不同的解說型式，才能有效讓觀光遊憩資源真正為遊客所吸收，而觀光遊憩區中之解說事項不乏有屬於下列各項（**表12-5**）：

1. 有形的自然景物解說。
2. 無形的自然景物解說。
3. 有形的人為景物解說。
4. 無形的人為景物解說。
5. 活動項目解說。

表12-5 東北角國家風景特定區解說事物分類表（舉例）

有形自然景物解說	有形人為景物解說
(一)較固定性者 1.水域（河流、湖泊、溪流、海灣等）：如金沙灣海水浴場、福隆海水浴場、龍門露營渡假基地（雙溪河）、蜜月灣（海灣）、龍洞灣（海灣）、福隆灣（海灣）、卯澳灣（海灣）。 2.陸域：陸域上之自然景物、此等自然景物因物質、地形、海拔高、坡度及高度、方位、土壤等因素而異，如龍洞（龍洞礁岩之白色砂岩與突出之海峽所構成之奇景、砂岩、斷層、岬）、萊萊磯釣場（海蝕平台）、鼻頭港服務區（基隆山、基隆嶼）、北關海潮公園（單面山地形）、鼻頭南口公園（海蝕地形）、龍洞南口公園（海蝕地形）、金沙灣海水浴場（沙灘）、福隆海水浴場（沙灘、雙溪河河口地形）、龍門露營渡假基地（沙丘）、蜜月灣（沙灘）、鼻頭角（岬）、三貂角（岬）。 3.空域：日出（龜山島）、夕照、星空。	(一)較固定性者 1.建築物及各種交通設施及公共設施，包括道路、鐵路、步徑、橋樑、街道家具等。草嶺古道、三貂角（燈塔）、大里天公廟（古廟）、鹽寮海洋公園（抗日紀念碑）、鼻頭南口公園（燈塔）、北關海潮公園（古砲台）、卯澳灣（漁村、石頭屋）、澳底（漁港、海鮮餐廳）等。 2.人為景觀構造物：牌樓、招牌、壁畫、展示牆、座鐘等，如東北角管理處（諮詢解說展示）。
(二)較不固定性者 1.植物（種類、數量、型態、色澤）： 　(1)陸域：海岸植群落、森林群落、季風灌叢群落、草原群落等、其常見植物有如石花菜、澤蘭、林投、黃槿、相思樹、血桐、文珠蘭、海檬果、蔓荊、馬櫻丹、石松、銳葉鈴木、五節芒、月桃、香附子、海金沙、傅氏鳳尾蕨等。 　(2)海域：常見的有滸苔、馬尾藻、鹿角菜、麒麟菜、石花菜、蜈蚣藻、紅叉枝藻、雞毛藻等。 2.動物（種類、數量、型態、色澤）： 　(1)陸域：常見的有白頭翁、綠繡眼、麻雀等。 　(2)海域：以無脊椎、魚類群落較豐富，常見的有玉黍螺、笠螺、青螺、石鱉、沙蠶、寄居蟹、藤壺、陽隧足、石狗公、天竺鯛、擬金眼鯛、帶黃瓜子、赤腹烏尾冬、鸚哥魚、隆頭魚、豆娘魚等螺貝類及魚類。 3.季節氣候及自然運動變化：風、雲、雨、雪、霧等。	(二)較不具固定性者 1.漁業、養殖業、如大溪漁港（漁業）、澳底漁港（漁業）、鼻頭港服務區（漁港）、龍洞至澳底間之九孔養殖池等。 2.可動式人為景觀構造物可移動解說牌、路樹、盆栽。

（續）表12-5　東北角國家風景特定區解說事物分類表（舉例）

無形自然景象解說	無形人為景象解說
1.氣象、氣溫、濕度。 2.光、香、聲、味：北關海潮公園（觀景、聽濤）、鼻頭港服務區（觀景）、三貂角燈塔（觀景）、萊萊磯釣場（觀景）、大里天公廟（觀景）。	1.文化：民情、風俗、習性等，如歷史沿革（分原住民時期、西班牙占據時期、荷蘭統治時期、明鄭及清治時期、日據時期及光復以後等階段）、特殊民俗（二龍村及冬山河龍舟賽、頭城搶孤）、傳統技藝（竹編）、民謠、俚語、戲曲（西板、北管、歌仔戲）、傳說（虎字碑、龜山島）等。 2.宗教信仰：馬偕之傳教、自然崇拜（如玉皇大帝、三官大地、玄天上帝、三山國王、福德正神等）、靈魂崇拜（如人或孤魂厲鬼）、器物崇拜（如灶神、床母及門神）。
活動解說 本區的活動主要包括如下之各項目： 鼻頭港服務區（海鮮小吃）、鼻頭南口公園（健行、游泳、潛水）、龍洞南口公園（游泳、潛水）、金沙灣海水浴場（游泳）、澳底（海鮮大餐）、鹽寮海濱公園（植物觀察、游泳、沙灘活動、牽罟）、龍門露營渡假基地（露營、獨木舟、風浪板）、東北角管理處（多媒體簡報欣賞）、福隆海水浴場（露營、游泳、牽罟、沙灘活動、風浪板）、卯澳灣（認識傳統漁村、潛水）、萊萊磯釣場（釣魚、海濱生物觀察）、草嶺古道（人文史蹟考察、賞鳥、植物及昆蟲觀察、健行）、大里天公廟（進香、小吃）、大溪漁港及蜜月灣（購買現流魚貨、衝浪）、北關海潮公園（小吃、觀景、聽濤）等。	

(二)解說類別

　　觀光遊憩區內為達到各項資源能提供遊客更明確及清楚的解說服務，其解說設施種類需因應各項資源及特殊區域採取不同的解說設施，才能使遊憩區真正達到「自明性」的目的。以下則針對解說項目機能加以分述說明：

◆諮詢服務

　　一般均在區內規劃遊客服務中心，並設置諮詢服務櫃檯、專任人員方式，主要提供遊客諮詢服務，同時另提供區內摺頁或宣傳單等出版品之解說，並協助遊客解決餐飲及遊程問題之服務。

◆解說員

　　通常在具有代表性之遊憩地點或遊客服務中心設置安排解說人員，提供遊客環境資源及遊憩景點各項解說服務，其不但可收遊客與觀光遊憩區間互動關係之建立，更可在意想不到或不尋常機會中發揮效果。

由美國喬治亞州進入佛羅里達州交界之遊客服務中心

園區提供流動式諮詢人員可應遊客不時之需

由解說員與遊客互動的過程中提升體驗親和度

視聽解說設備可以增加體驗樂趣

◆視聽設備

以媒體視聽設備提供動態且具聲光效果之解說方式提供遊客遊憩區全方面的解說服務，其中包含全區導覽、遊憩區內各項遊憩資源、自然景觀變化、動植物生態環境及古蹟遺址或歷史背景等。

◆指示性解說牌

由於觀光遊憩區幅員廣闊，各遊憩據點及公共設施分散各處，且區內動線系統難免有交會之情形，因此在主要動線上提供適時的解說設施、距離或指示方向，將可有效指引遊客在園區之遊憩活動，避免發生危險或迷路之困境。

就地取材的指示性解說牌

結合觀光遊憩主題的指示性解說牌

指示性標語應力求明確，避免引發不必要的聯想

植入詩意的指示性解說牌

各種解說牌相鄰時，應力求造型與色彩等之和諧性

另由區外到達觀光遊憩區的聯外道路上，亦應適度安排指示性解說牌，以指引遊客到達。而指示型解說牌型式應盡可能活潑生動，讓遊客一目瞭然。例如在進入與兒童主題相關之遊憩區前的聯外道路上之指示性解說牌，利用十二生肖作為指引，由於十二生肖有其排序性，故遊客不用看公里數，也可透過生肖指示牌的逐一顯現而知道距離目的地大約還有多遠。用十二生肖逐步排序出現的過程，除了可以引起小朋友注意及興趣外，更可因走完這一段行程而知道十二生肖之排序，發揮「寓教於樂」的功能。其他不妨亦可採用天干、地支、太陽系九大行星或十二星座等具創意性質的指示性解說牌。

◆ 說明性解說牌

主要設置在重要入口地點及主要步道交會點，提供遊客全區配置簡略圖及遊程解說，並對全區之環境方位、交通資訊、步道動線及遊程作指示性解說，以便遊客對相關資訊的取得，協助遊客到達他們的目的地。另可於特殊景物或景象前設置說明牌，

書本造型的說明性解說牌

說明性解說牌右側輔以望遠鏡

圖文並茂的說明性解說牌

以解說該等景觀或景象之相關資訊，以收教育遊客之功能。

◆警示性解説牌

指遊客活動安全性及遊憩空間之範圍或行為等，針對區內潛在危險地區或易發生意外傷害場所設置警告牌及相關說明，其型式通常為紅色醒目之標誌或符號，促使遊客注意，以提高該區的安全性。主要包括：

1.活動安全標誌：如設施使用注意事項及緊急事件處理方法。
2.行為警告標誌：對於禁止之行為作警告提醒之作用。如禁止攀折花木、破壞生態、亂丟垃圾等。

有漫畫意味之警示性解説牌，可沖淡遊客不滿之感覺

説明性解説牌置入警示性標語，令人會心一笑

擬人化的警示性標語拉近了遊客距離

圖12-18　與兒童主題相關之指示性解說牌設置

◆管制性解說牌

受到設施本身設計及資源承載量或避免對於當地環境生態過度干擾所作的必要性管制措施,以減少遊客本身危險的發生機率,並降低對於環境破壞的衝擊,如吊橋管制通過人數措施。

◆標示性小名牌

通常較為常見莫過於標示區內各項設施名稱的小名牌,大者如遊憩據點,小者如路邊的花草,藉由設置小名牌方式將可讓遊客熟悉全區環境,並達到教育之目的,如植物上的標示牌或公廁的標示圖案。

◆出版品

出版品係指導遊摺頁、宣傳紀念品、解說手冊、解說叢書等平面及簡易攜帶性之解說媒體,通常設置於區內遊客服務中心之諮詢服務櫃檯或戶外遊憩展示室,以免費取用方式提供遊客區內相關資訊及服務,其主要內容應包括下列資訊:

1. 觀光遊憩區之區位關係與交通現況。
2. 區內遊憩資源與服務設施之概況簡介。
3. 提供鄰近遊憩區之遊程資訊及特殊古蹟遺址或當地歷史背景。

簡潔明瞭的標示性小名牌

良好的導遊摺頁可以提供遊客多樣的旅遊資訊

◆自導式引導解說牌

通常設置於具有解說價值的線型系統上,藉由遊客在遊憩過程中針對各個主題性資源獲取適當的解說資訊,其設置引導式方式可依欲塑造之解說主題,變化不同型式之解說設施,如連續性主題(主要介紹植物生態,以小型解說牌為主)、混合性主題(介紹區內自然生態景觀變化,以小型解說牌解說生態環境、大型解說看板解說日出或山岳景觀)等。

◆地面標線、標誌

打破以往地面僅提供遊客「穿越」之印象與觀感,提供遊客另一番解說之功能塑造,在觀光遊憩區主要動線或聯外動線的地面上加入具指引、解說、距離里程及可「活化」空間之元素,營造出統一連續之功能的元素,如地面拼貼。

◆意象性雕塑

通常設置於觀光遊憩區內主要出入口處、遊客服務中心旁或聯外主要動線上,主要用意則為彰顯遊憩區內的主要特色與意象,並提供遊客一個顯而易見的「地標性」符號。其型式以符合當地觀光遊憩區之公共藝術品為主,不外乎定點式(又可分動態與靜態)的公共藝術品,或是兼具趣味性與連貫性功能之雕塑。

利用階梯上的小標誌指引,可以讓遊客知曉已經行進到哪個階段

具有強化地標效果之意象式雕塑

◆陳列展示

　　為提高遊客對於觀光遊憩區的參與及認同感，將觀光遊憩區之各項資源，藉由模型、照片、書畫或實體等方式配合文字說明在遊客服務中心或陳列博物館加以呈現，戶外則設置解說展示牌方式說明，讓遊客更瞭解區內環境遊憩資源，達到對遊客教育、宣導、保護的目的，進一步增加遊客對於環境之認同感。

仿朱銘工作室之陳列展示

◆展示牆

　　以戶外或建築內部牆面為主要提供展示之區域，其表現方式大多以懸掛藝術作品、圖畫、藝術創作、拼貼為主，並開放一般遊客、藝術創作者、鄰近居民與國小以及票選作品等方式共同完成，透過展示牆美化方式，不僅呈現的是園區之特色，更加入了遊客對於觀光遊憩區的一份認同感。

加拿大溫哥華水族館展示牆

◆行動不便者專用

　　觀光遊憩區的使用對象應是具有多樣性的，因此對於行動不便人士所需要的各項通用設施也需考量在內，其中反映在園區內各項公共設施項目最為繁雜，也最為重要，例如行動不便坡道與導盲磚的劃設、行動不便人士使用的廁所、行動不便人士使用的電梯、電話、洗手台、門把、售票口的高度等。對於其區內的標示性標誌也應設置，提供更便利性的使用，讓行動不便人士也能享受在遊憩區中遊憩之快樂體驗。

法國羅浮宮行動不便者專用電梯

三、環境解說規劃

(一)解說系統模式

解說系統規劃前必須事先瞭解其系統模式，觀光遊憩區始可針對各項影響因子採取對應的措施，以達到設立解說系統最大效益。在規劃前需釐清之因子包括「解說對象」、「解說方式」、「解說項目」、「解說經營管理」等等。而解說系統之事前規劃模式大致可分為兩種形式，藉以分析與瞭解整個解說系統之架構。以下即分述說明：

◆資訊流向模式

隨著資訊爆炸的時代，其透過各項電子媒體方式以傳遞與獲得相關訊息成為現代人所運用之方式，不管在事前經由網際網路或各種報章雜誌媒體以獲得觀光遊憩區相關資訊，或者是藉由觀光遊憩區內陳列的各項解說與多媒體介紹以瞭解區內各項資源與相關訊息，包括住宿、行程規劃、相關摺頁、紀念品以及各據點區位等，都顯示資訊流通的重要。

在「旅遊到訪前」、「首次與遊憩據點接觸」、「一日遊或住宿目的地」、「活動目的地」以致最後「旅遊完成後」等過程階段，都需要有足夠的解說設施與規劃，才能讓遊客充分瞭解觀光遊憩區本身的資源現況，滿足遊客在「知」方面的需求，並達到解說教育的目的。以下針對各過程階段解說項目舉例說明：

1. 旅遊到訪前：包括宣傳品、媒體播放以及促銷活動，而達到觀光遊憩區對外宣傳的目的，其中內容包括：遊憩區內軟硬體設施及活動項目、票價、營業時間、相關交通與住宿、餐飲資訊等。

2. 首次與遊憩據點接觸：主要彰顯整個觀光遊憩區之意象特色，透過藝術品的陳列或相關的軟硬體設施，提供遊憩者強烈以及不同於其他觀光遊憩區之感受。

3. 一日遊或住宿目的地：提供遊客有關觀光遊憩區內各項資源、特色以及相關公共設施之資訊，其中應包括各項危險與應注意之訊息，以方便遊客對於區內作初步的瞭解，而規劃出「自主性」遊憩行程與動線。

4. 活動目的地：主要對於觀光遊憩據點內各項資源的介紹，以及提供相關公共設施之區位訊息，以方便遊客使用與享受觀光遊憩據點所賦予的活動功能。其資訊中應包括全區步道系統、觀景區、露營區、公廁、遊憩設施等。

5.旅遊完成後：針對觀光遊憩區內各項遊憩資源提供紀念品、旅遊手冊、壁報、日曆等，以供遊客索取或購買，達到觀光遊憩區宣傳之目的，也間接增加遊憩者二度重遊之機會。

◆傳遞者—訊息—接受者模式

主要建構遊客與觀光遊憩區兩者間聯絡與交換訊息之管道及方式（**圖12-19**），透過此種模式的來回溝通，可有效將遊客所需要的訊息（如遊憩設施內容）或觀光遊憩區欲從遊客處獲得之相關資訊（如遊憩滿意度），藉由資訊（如網際網路）的傳遞讓雙方面得到相關之回應，達到溝通、傳遞與回饋之功能。

(二)解說系統架構

如**圖12-20**所示，在規劃解說系統過程中針對不同階段以及步驟，評估並進行各項因應措施，藉由整體解說系統架構而探討所需考量之因素，例如解說對象、解說方式、經營管理措施、分期分區的實質開發計畫等，以求未來觀光遊憩區內軟硬體各項解說設施完備，提供遊客更清楚的訊息，並滿足遊客之需求。

(三)解說系統之設置原則與考量

對於觀光遊憩區可設置之種類已於前述說明，惟解說系統的完備不僅在於解說種類是否繁多與複雜，若未經妥善的規劃與考量環境整體景觀的適合度，通常會造成解說系統與解說主題無法配合，故而就解說系統之規劃以及配置原則分述說明如下：

◆以觀光遊憩區整體規劃策略與方向作為設置解說系統風格之原則

由於觀光遊憩區所訴求的種類眾多，如遊樂區型態、自然景觀資源環境、科學類型、水上活動類型等，而依不同性質的觀光遊憩區，其內部的各項設施所營造出的風格與特色則有所差異，當然解說系統也不例外，如遊樂區型態之觀光遊憩區，其解說系統應以活潑、趣味、多樣化為設置原則；反觀著重於自然度之觀光遊憩區，其解說系統則應具有原始與自然之風格，以符合環境所在之需求與目的。

◆配合各項遊憩設施與動線而配置適當的解說設施

依觀光遊憩區內設施與動線配置方式，設置適宜的解說系統，以避免遊客對於遊憩環境產生陌生，甚至迷路、感到不知所措之窘境，因此依各種不同需求之設施，設置規劃妥善的解說系統，如指示型解說系統應於區內步道與交通動線妥善設置，標示

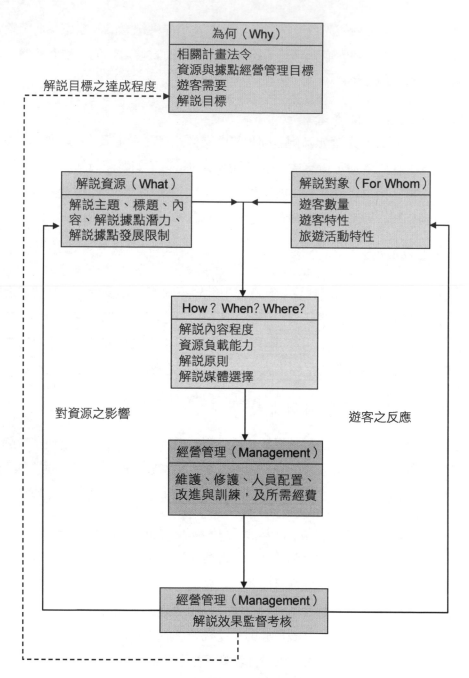

圖12-19　傳遞者—訊息—接受者模式

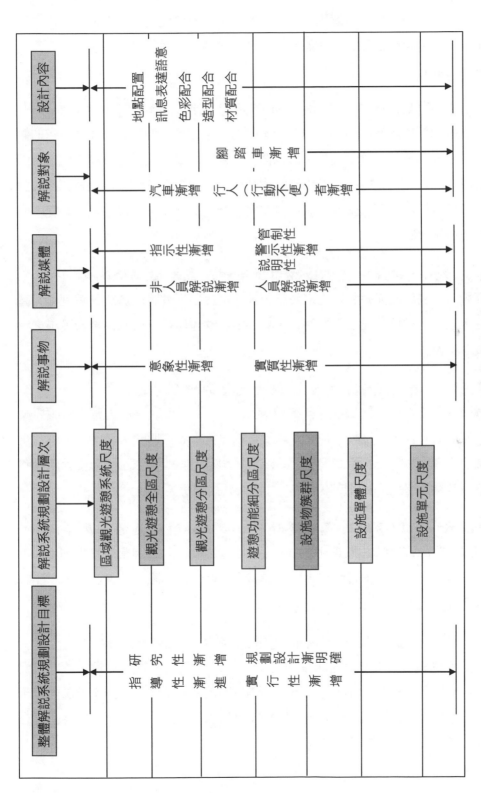

圖12-20　解說系統規劃設計層次示意圖

型解說系統則應以區內各項具有解說價值的資源為主，對於區內具潛在危險性之區域則需以警示型解說系統因應等等，才能使遊客充分暢遊觀光遊憩區內各項遊憩資源，達到遊憩休閒之目的。

◆釐清各遊憩據點之性質，以提供符合遊客需求的解說系統

由於觀光遊憩區內遊憩據點不只是單一遊憩功能與內容，如在以自然為訴求的觀光遊憩區中包括登山健行、親水活動、體能健身、露營、瀑布觀景等不同主題之遊憩據點，其解說功能則有所不同，如登山健行應著重於方向指引及沿途自然資源之解說教育為主；而體能健身則應以安全、使用方式與功能作為解說系統之考量，如此才能發揮解說系統最大功能。

◆慎選解說設施之材質，避免造成與環境相斥或不協調情況

由於解說系統屬於觀光遊憩區內之設施，因此對於各項解說設施之材質選用，甚至設置地點應以符合當地環境為主要原則，另外對於當地環境氣候條件影響設施之程度也需列入考量因素。

◆考量解說設施所對應之對象，提供更完整的解說系統

依據解說系統之規劃設計層次（請參見圖12-20），可反映其所對應之解說對象可分為駕駛汽車者、行人、行動不便者、騎機車或自行車者、服務人員（車）等，類此解說系統使用者對於解說媒體或設施的呈現方式均有不同的需求，因此妥善因應不同使用對象而考量其解說系統尺度與方式，才能有效達到解說的最大功能。

◆擬訂解說系統的經營管理與維護計畫，確保解說設施的使用年限

由於解說設施設置後勢必將遇到破損、毀壞等人為或非人為因素而減少其使用年限，因此需透過擬訂管理及維護計畫，對於設施作長期性的維護、更換工作，才能有效維持區內解說系統的正常運作。

◆運用多樣化的解說設施，建構觀光遊憩區完善的解說系統

除了觀光遊憩區戶外的解說牌、解說標誌、解說看板外，設置解說人員，或提供解說摺頁、出版品、紀念品等多樣化方式，讓遊客感受到不僅在觀光遊憩區內遊玩而已，另外提供其他可攜帶式之觀光遊憩區相關事物以作紀念，不但可讓遊客留連忘返，更可刺激增加遊客重遊之機會。

四、環境導覽搜尋與行動應用程式

根據Google研究調查顯示，2014年有82%的人們在有資訊需求時，會先透過手機搜尋資訊，之後再轉移至電腦／平板瀏覽；有47%的人們會透過手機搜尋規劃旅遊，而台灣旅遊相關搜尋應用程式，更以年增率50%的速度快速成長。因此主題景區業者為服務智慧手機的遊客，設置APP及QR Code就變得非常重要。若沒有提供智慧手機網站，相對的就無法滿足遊客需求。

(一)設置QR Code的導覽

QR Code來自Quick Response Code的縮寫，即快速反應的意思，源自發明者希望QR碼可讓其內容快速被解碼。

現在許多主題園或風景區，將園區之遊園圖、園區導覽、服務中心、遊樂設施、公共設施、廁所、餐廳購物中心等園區資訊整合，遊客只要透過智慧型手機掃瞄QR Code，就能連到網站，獲得地圖、設施、導覽介紹等資訊，不僅不怕迷路，還能更深入瞭解該園區之各種園區資訊與導覽。

QR碼在園區之運用：

1. 自動化文字傳輸：通常應用在文字的傳輸，利用快速方便的辨識模式，讓人可以輕鬆輸入，快速交換園區相關資訊，如地址、電話號碼、行事曆等資料。
2. 數位內容下載：園區提供QR Code，消費者透過QR碼的解碼，就能輕易連線到園區提供下載之網頁，讓遊客輕易下載需要的園區導覽內容。
3. 網址快速連結：提供使用者進行網址快速連結、電話快速撥號等。
4. 身分鑑別與商務交易：園區可以利用商品提供的QR碼連結至交易網站，付款完成後系統發回QR碼當成購買身分鑑別，應用於購買票券、販賣機等。

因此現在許多觀光地區的風景介紹內容，都印上QR Code，這個QR Code就是該介紹內容的網址。現在Google Maps也將內容顯示成QR Code，以方便使用者用手機拍攝而隨時攜帶，而不需要存到電腦或是抄寫。

(二)APP環境導覽搜尋

APP行動應用程式（mobile application，簡稱mobile app、app），或稱手機應用程式、手機APP等，在主題園區中是設計給擁有智慧型手機、平板電腦和其他行動裝置

擁有者而設計，主要是針對園區使用者給予免費下載之應用程式。其目的是讓每個使用者對園區設備與服務設施較容易認識、使用與辨識。

園區如果製作專屬的**APP**，可讓遊客能滑機鍵入，介面也較網頁更方便。

APP在園區規劃時可以包括以下內容：

◆園區重點旅遊行程

利用商品架功能，將旅遊行程的美景、設施等加以介紹，手機版網頁要規劃得乾淨、簡潔、容易閱讀，以吸引遊客目光。例如：遊客可透過手機**APP**查詢園區交通動線、公共設施與設備位置、服務中心、餐廳、廁所等。

◆讓遊客查詢園區路線與價格等相關問題

當遊客想查詢入園門票、設施使用費，或是除了行程以外有其他價格面等問題；例如餐飲費、紀念品、器材租借等，皆可透過詢價功能與業者溝通，提供比網頁更親切的互動方式。

◆客服留言

可建置園區相關問題的問答溝通空間，例如設施改善、行程內容、餐飲問題、交通問題……，皆可透過客服留言讓遊客與業者聯繫，若想要量身訂做行程，也可透過此服務聯絡園區業者。

◆線上預約報名功能

讓遊客直接線上預約設施或購買門票等，也方便業者控管入園情況及瞭解園區熱門設施以利掌控承載量。

◆用影片／相片介紹旅程

透過YouTube影片和Google相簿分享美麗的園區景點，更易觸動人心，吸引遊客，情境營造的視覺效果，讓遊客更期待開啟這場旅程。

(三)APP網站行銷

園區經營者可透過手機網站行銷園區，透過手機網站多功能之應用的行銷功能，讓遊客無論何時何地搜尋都能看到園區的網站，提供遊客比別人更優質的服務，也能讓遊客玩得更開心與安心。其方式為：

◆透過行動發送廣告

可隨時更新每一期的活動優惠或最新消息，透過行動廣告，可投放在不同地點、時段，將活動訊息傳遞給目標族群。

◆QR Code互動行銷

只要將網址輸入免費製作之QR Code，曝光在DM、海報、刊物、輸出物，讓遊客一掃描就可與景區管理者互動，如參加活動、留言、詢價、導覽解說等都十分便利，並且容易廣泛宣傳。如圖12-21六福村之APP，可將定位功能與票價優惠等一次完成。

◆製作行動DM，即時掌握轉換率

行動DM能用較低的成本圈資訊傳給大量的消費者，以較低成本來行銷園區，亦可讓遊客直接透過購物車功能線上購買。

◆社群行銷

行動族群時常透過手機瀏覽各大社群，在分享連結時，提供遊客良好的手機瀏覽體驗，更能促使遊客利用按「讚」等功能，再分享給其他朋友，利用一傳一的口碑行銷園區，讓更多人知道園區的設施與商品。

第六節　遊程系統規劃

一、遊程系統規劃涉及層面

一個良好的觀光遊憩遊程系統，其涉及的層面不僅只是遊客本身自我規劃之旅遊路線，尚需相關單位與措施的配合，才能將整個遊程系統建構完備。以下即就遊程系統規劃所涉及之層面分述說明：

(一)一般消費者（遊客）

◆時間

由於遊客所擁有的觀光遊憩時間不盡相同，其將影響整個遊程上的安排，例如週休二日就可選擇較遠距離的遊程方式；一日遊則僅能以境內旅遊為主。

圖12-21　APP網站與QR Code互動行銷

資料來源：六福村主題樂園提供。

◆成本

　　遊客對於從事觀光遊憩活動所需花費之預算成本也影響著遊程之品質，如經濟型或商務型的遊憩遊程品質與消費不盡相同。

◆自我評斷

　　遊程系統規劃之主導權在於一般遊客，其具有評估與自我選擇之權利，而龐大的觀光遊憩市場與資源中所產生各項設施與相關因子是否完善或是提供相關之服務，如住宿設施品質是否合格、觀光遊憩點之票價是否太過昂貴、相關服務設施是否完備、區內呈現內容是否具吸引力、觀光遊憩區之可及性等等，這些將是影響遊憩者取決何種方式或安排何種觀光遊憩行程最主要之因素。

(二)相關公共建設

◆交通運輸系統

由於觀光遊憩遊程屬於空間上的移動模式，這當中所涉及的因素最主要則為交通運輸以及相關公共設施之提供事宜，交通運輸包括所在地本身的大眾運輸系統、城際間的聯絡機場、鐵公路系統等。

◆公共設施

公共設施涵蓋道路、解說牌及停車場等設施，這些是否完備攸關觀光遊憩區之可及性，也影響遊憩者安排遊程時的主要考量。

(三)相關行業及產業的配合與經營投資

一個完善的遊程系統建構，除了需上述相關措施的完善以及遊客本身之因素外，所涉及的行業以及產業是否有一套完整的經營管理制度或是投資計畫，也將影響遊客是否參與或納入遊程考量中。以遊程系統中，遊客在選擇餐飲、住宿甚至觀光遊憩區時，以獲得政府公部門或民間評鑑肯定者為優先考量，這不單是觀光遊憩安全的保障，更是對於觀光遊憩品質的要求。

(四)資訊傳播媒體設施

遊客在決定觀光遊憩遊程前，首先必須獲取相關的資訊，而此時，資訊媒體的取得難易與否將攸關遊客產生旅次意願之重要因素，過去遊客僅能由相關宣傳出版品、旅遊手冊等獲得單一資訊，再由遊憩者針對蒐集相關資訊拼湊而成為觀光遊憩遊程系統，不但缺乏多樣性、主題性，也無法達到真正觀光遊憩之目的。

而現在雖拜資訊與網際網路發達所賜，遊客已經可以事先從網站上獲取相關訊息，而觀光遊憩營運單位也積極發展相關系統，藉以吸引更多遊客到此觀光，惟現在的資訊系統缺乏整合，各縣市政府所建構之觀光遊憩網站各自為政，無法提供遊客更「自主性」的服務，未來在強調系統整合的時代中，網際網路的遊程規劃，亦即藉由遊憩相關資訊整合，一般遊客透過上網操作以及預先構想之遊憩主題，將可獲得相關網站所提供的遊憩遊程建議路線，甚至於結合遊程、餐飲、住宿及交通等包裹式的旅遊套餐的供應（請參見圖8-4）。

二、理想遊程系統之規劃模式與方法

　　一個理想的遊程系統需要相關公共部門設置完善的配套措施，以增加觀光遊憩據點的可及性，並提供遊客品質之保障。當然對於遊客而言，產生觀光遊憩之意願以及對於觀光遊憩遊程自我評估與遊憩構想與方式等，都影響建構自我理想的遊憩遊程。而通常一個理想的觀光遊憩遊程取決於遊客本身，其決定遊程規劃方式大致可分為四種：

(一)以「主題性」為訴求

　　遊客事先設定以主題方式作為遊程系統之考量，而此種觀光遊憩方式強調遊憩體驗，因此遊客可能由眾多觀光遊憩市場中選擇屬於單一主題或者多樣主題方式作為遊程評估項目，例如煤礦產業之旅、溫泉之旅或者藝文民俗活動之旅等。

(二)直接選擇觀光遊憩據點資源

　　遊客事先對於遊程系統內容未加以設定，經由坊間書籍、廣告、媒體傳播或網際網路等途徑中獲取相關觀光遊憩據點資訊後，依其本身之主客觀因素而評估遊程系統。

(三)觀光遊憩圈域中具代表性之遊憩據點

　　一個觀光遊憩圈域中通常擁有兩至三個、甚至多個性質相同或相異之遊憩資源，而遊客在安排跨圈域之遊程系統時，則會因主客觀因素而取捨觀光遊憩圈域中具代表

旅遊菜單可以依你的時間量身訂做

性之遊憩據點，例如台南以「府城」為名，古蹟眾多為其特色，因此常有旅行團以赤崁樓或安平古堡作為遊覽台南之代表性遊憩據點。

(四)成本與時間、空間因素

此為遊憩遊程規劃中影響遊客規劃遊程之主要因素，由於受限於遊客可用之消費額，以及可規劃遊憩之時間或者空間因素，常形成在遊程時間上所謂「一日遊」、「二日遊」等，或是在遊程品質上的「經濟型」或「商務型」，以及在遊程空間上的「境內」、「境外」之區別。

三、遊程系統規劃類型

綜觀以上說明，觀光遊憩區之遊程系統規劃大致依其地理空間、時間預算及內涵是否多樣化來衡量與決定遊程之內容。而針對觀光遊憩區之遊程規劃方式可分為如下兩種：

(一)與鄰近遊憩據點串接之遊程規劃

將觀光遊憩區之遊憩資源與鄰近具有觀光遊憩價值之據點，以遊程串接方式提供遊客多樣化或主題式的遊程（**圖12-22**），其目的除了讓遊客滿足於觀光遊憩區本身之遊憩資源外，藉由遊程系統的安排可到訪鄰近之觀光遊憩據點，獲取更多的遊憩體驗，達到觀光遊憩目的。

(二)觀光遊憩區內之遊程系統規劃

依據觀光遊憩區內不同資源類型訴求及動線安排而規劃屬於區內的遊程系統（**圖12-23**），例如針對主題性的遊程規劃（樂園、藝術或自然景觀等）、以多樣化的遊憩體驗（動植物生態、昨日明日世界等）或環遊型的遊憩方式，藉由不同的遊程系統，提供遊客在觀光遊憩區內多樣的遊憩享受。

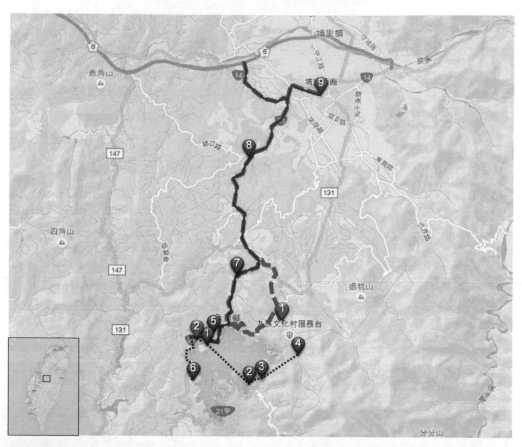

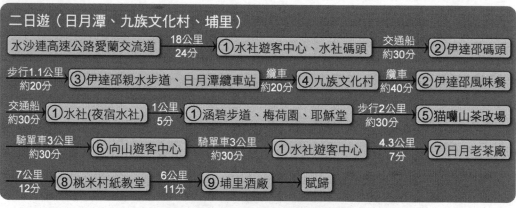

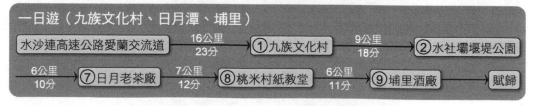

圖12-22　與鄰近觀光遊憩據點遊程連線示意圖

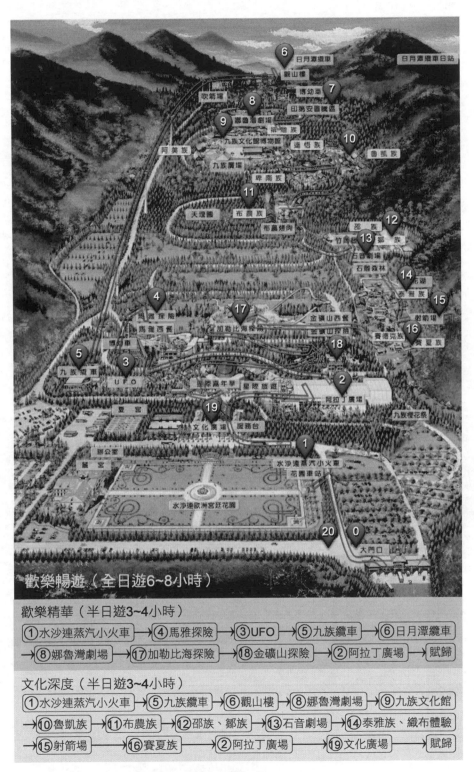

圖12-23　區內遊程系統規劃示意圖

規劃方案之評估

CHAPTER 13

單元學習目標

● 瞭解觀光遊憩區規劃方案評估之意義、層次及其架構

● 介紹觀光遊憩區規劃方案評估之方法

● 探討觀光遊憩區規劃方案之決策評估指標

第一節　規劃評估架構

一、規劃評估之意義

　　規劃是一種連續不斷的決策過程，評估（evaluation）的目的即在於比較分析各種政策途徑或規劃方案之得失、優劣情形，以協助決策者及規劃者選擇適當之政策或規劃方案，或加以修正改進。

二、規劃評估層次

　　一個客觀合理之觀光遊憩區規劃，其規劃程序可簡化為六個規劃階段及三個評估層次（**圖13-1**）。此六個規劃階段分別為：(1)訂定觀光遊憩區開發目標；(2)考量開發因素；(3)列出替選方案；(4)評估替選方案；(5)確定開發方案；(6)實施及檢討。而三個評估層次為：(1)探討性評估；(2)可行性評估；(3)確定性評估。

　　從**圖13-1**中，可看出六個規劃階段和三個評估層次之間脈絡連貫、相互影響及修正回饋的關係。觀光遊憩區開發計畫發展之成功，始於開發目標之確定，而有效的規劃工作，除了依賴充分完整之情報系統外，應該透過三個層次之評估選擇，以獲得一較佳之方案：

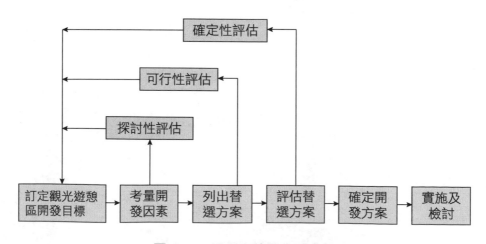

圖13-1　規劃評估層次示意圖

較適的規劃方案應透過多個層次的評估探討，方能獲致

(一)探討性評估

考量影響觀光遊憩區規劃之各項因素，包含內在與外在環境因素，均列入規劃評估範圍。本層次為規劃過程中初步之評估，著重於探討欲規劃之觀光遊憩區，是否具有開發條件或開發之價值，具備者即進入下一階段之評估，否則計畫將重新修訂或終止進行。

(二)可行性評估

經過探討性評估後，依開發之條件及價值，列出各種替選方案，並評估其優劣點，以確定在進入下階段確定性評估之前，每個替選方案均為切實可行。

(三)確定性評估

針對上層次所評選之替選方案，進行規劃方案評估，利用有效評估方法，確定最佳開發方案，付諸實施，並針對實施結果，進行追蹤考核檢討。

三、開發模式評估架構

觀光遊憩區之投資開發案應以土地所有權人或投資者的立場，針對特定目標市場之潛在遊客，決定提供「何種產品及用途」，以滿足潛在遊客的需求，並符合土地所

有權人或投資開發者之最大利益，質言之，觀光遊憩區之投資開發即是（**圖13-2**）：

1. 以土地所有權人或投資開發者之立場為出發點（基調），滿足其投資開發目標：(1)政策目標；(2)法規目標；(3)規劃目標；(4)市場目標；(5)技術目標；(6)財務目標；(7)社會效應目標；(8)時效目標；(9)環境保護目標。

2. 以目標市場潛在遊客需求為導向，滿足其產品期望（鋪陳一）。依據欲規劃地區之觀光資源特性，分析整理出可能之開發類型，並針對各種開發類型進行探討性評估，以得知欲規劃之觀光遊憩區是否能夠開發及何者為較合適之開發類型，此為鋪陳一。

3. 為配合總體環境之發展趨勢，以提高利潤、降低風險，土地所有權人或投資者嘗試尋求同業或相關產業之業者，進行適當的「資合」、「土合」、「人合」、「技合」等不同合作內容之聯合開發或合作投資型態（鋪陳二）。

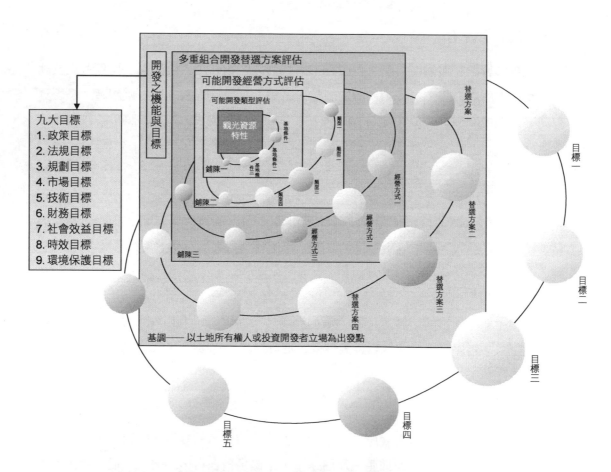

圖13-2 觀光遊憩區觀光資源利用及開發模式評估架構示意圖

每一個開發類型，又可針對其開發經營管理之型態，列出不同之經營管理方式，針對各種經營管理方式，進行探討性評估，此為鋪陳二。

4.以土地特性及環境條件為基礎，創造產品附加價值，並同時兼籌「規劃」、「市場」、「財務」三者之可行性為原則，以及考慮各類開發經營方式之優缺點，設計出供需有效之多重組合開發方案（鋪陳三）。

由可能開發類型及可能開發經營方式搭配不同開發類型及不同開發經營方式之比例（有無數多組），可得出多重組合開發方案，作為可行性評估之對象，此為鋪陳三。

以觀光遊憩區之開發機能與目標作為評估之基準，利用適當之評估方法，可對各替選方案進行評估，以獲取最佳之替選方案。

第二節　規劃評估方法

規劃評估之方法有許多種，為使規劃者對於規劃評估之方法有所瞭解，在實際規劃作業時能依計畫之背景、目標及計畫之類型而加以選擇應用，本節擬概略介紹各種規劃評估方法，至於各種規劃評估方法之實際操作方式，則請參閱其他規劃評估專書。

一、經濟上之分析

(一)成本利益分析法

◆還本期限法

還本期限法（Payback Period Method）是評估投資計畫的經濟效益中最簡單、最早也是最常被使用的一種方法。本方法不考慮金錢的時間價值，主要在求得投資回收年限（payback period），投資回收年限是表示投資計畫產生的收益大於或等於原始投資額所需的期間。

一般而言，規劃者或管理者均主觀設定一最大可能的還本期限，而拒絕所有還本期限大於此設定值的投資計畫；當然此設定值隨不同類別的投資計畫而不同。

◆成本最小化

成本最小化法（Cost Minimization Method），係以投入成本之多寡作為評估標準。依據經濟學的法則，資本分成兩部分，一是固定或經常成本，一是可變或營運成本。在某一程度內隨著單位的增加或規模的擴大，每單位平均供應固定成本必將減低。至於平均每單位的營運成本則有著不同的變動趨勢。規劃的目的即是尋求適當投資量，使平均單位固定成本與營運成本的和均達到最低點。

◆年成本法

年成本法（Annual Costs Method）為比較各替選方案，在相同之經濟使用年期及利率之年平均成本，此種成本包括投資成本及維護管理成本。

本方法並未考慮計畫之最終價格，而僅在於比較成本最少，至於效應之產生則設定各替選方案均一致。

◆淨現值法

淨現值法（Net Present Value Method, NPV）為在確定（選定）折現率的情況下，計算經過時間價值折現後的投資淨報酬為多少。換言之，即是將各期現金流量之現值減去投資成本，即得到所謂之淨現值。

其決策法則為計算各期現金流量之現值與原先之投資成本作比較，如現金流量之現值大於或等於投資成本，表示有正常利潤，值得考慮投資。因為淨現值直接反映利潤之大小，故其值當然越大越好，只要不小於零，則皆可考慮投資。有關淨現值之相關知識，請參見第十六章第二節之介紹。

◆成本利益比值法

成本及利益均同時考慮計畫經濟使用年期的折現率（discount rate），可單獨計算各個替選方案之成本利益比值，亦可對計算成本利益比值做比較分析。此一概念請參見第十六章第二節對「淨現值率」所作的介紹。

◆內部投資報酬率法

內部投資報酬率（Internal Rate of Return, IRR）其定義是在投資成本等於預期未來各期現金流量之現值加總時之折現率，換言之，所謂IRR乃是指NPV＝0時之折現率。

以內部投資報酬率作計畫評估時，其決策方式為針對內部投資報酬率之計算結果與投資者所要求的報酬率相比較，當內部報酬率大於或等於投資者的要求報酬率時，

表示此計畫方案可以考慮投資。有關內部投資報酬率之概念,請參見第十七章第三節之介紹。

(二)成本效應分析法

　　成本效應分析法主要是在於將計畫執行所產生之正負影響,完全以效應值表示,而不加以市場價格化,決策的評準不是成本利益之貨幣比值,而是決定於作業目標之最大效應與成本之比值,成本效應分析法與成本利益分析法均屬於單一價值尺度評估法;只是後者的價值尺度是貨幣,前者的價值尺度是貨幣的一種替換效果,為目標達成程度和加權值的組合。成本效應分析雖然在於改善成本利益分析的缺點,但仍有許多問題存在(施鴻志,1984):

1.效應值之決定及加權值的衡量均委由專家的評價,且許多效應值仍依靠經驗決定,決策者因而難以信服。
2.目標影響效果的決定,執行效果、附帶效果及外部效果間之效應值均轉換為單一向度,其轉換值是否可信,不無疑慮。
3.若加以考慮社會團體組成之不同對加權值的影響,將使成本效應分析更為複雜。

二、權重分析

(一)不加權評分法

　　由參與開發案之規劃人員及專家學者針對每一標的(objective)分別就不同替選方案加以評分,最優者給予最高分,次優者給予次高分,依此類推。若有兩種替選方案之優先順位相同,則取其平均值給分。最後加總每一替選方案之得分,總分最高者為第一優先考慮採用之替選方案,次高者為第二優先,其餘依此類推。

(二)加權評分法

　　將各開發替選方案針對各目標及標的之得分,分別乘以權重,再加總每一替選方案之得分,總分最高者為最優,權重可藉由問卷調查計算而得。

三、專家會議法

(一)德爾菲法

德爾菲法（Delphi Technical Method）為美國Rand公司於1948～1960年代研究發展完成，其依賴參與之專家、學者或意見領袖之專業經驗、直覺與價值的判斷，廣泛應用於問題之預測及目標之研擬上。

(二)分析階層程序法（AHP）

由創始人T. L. Saaty於1972年引用系統分析與歸納之理念發展而成。此法可應用於預測、分析、規劃及解決複雜問題與系統的決策過程中，亦可引用於方案評估、衝突事件之協調或資源分配優先順序之選擇。其作業亦常需依賴專業人士之經驗與主觀判斷，且群體討論及繁複的資料處理，在時間上可能較不經濟，所需投入之人力成本較多。

四、目標達成矩陣法

目標達成矩陣（Goals Achievement Matrix）為M. Hill於1968～1973年間所提出，該方法使得簡單的表格評估方式更進一步發展，其基本觀念與成本效應分析法和N. Lichfield於1964年所提出之計畫均衡表法（Planning Balance Sheet Analysis）有些類同，均在於取代傳統之成本利益分析的評估方法，然其對於整個目標問題之考慮較仔細，劃分部門別、目標，並加權數以示重要等次。

Hill對目標作嚴謹的定義，再將之轉化為標的，並建立一個可測量形式的評估準則。該法要求以圖的格式對每個替選方案在測量其特性時作清楚的說明。

五、多目標決策分析

多目標決策分析主要在探討多個相互衝突目標時，如何使決策者能有效地尋找到一個適宜而滿意的妥協解（compromise solution）。近年來又有模糊理論（Fuzzy Theory）之發展，使得模糊理論更朝向與多評準決策（Multi-Criteria Decision Making, MCDM）及群體決策（Group Decision Making）結合的方向。多目標決策分析方法有兩個主要研究方向，分別為多目標規劃方法與多評準評估方法。後者在探討決策者在

替選方案集合中，根據假設的多項評估準則中逐一評估而得到最滿意方案。

方案評估是決策過程中不可或缺的一環，傳統的評估方法不外乎以成本最低或利潤最大化作為選擇方案之指標，在決策理論（Decision Theory）的分類上應屬於總量最佳化技術（scale optimization techniques）。但於真實世界中，大多數具有評準（multiple criterion）特性，故時至日趨複雜之今日，多評準評估方法之蓬勃發展，已成為規劃評估研究之另一新領域。決策過程中，決策者之主觀價值在不同的決策目標具有不相等的價值權重。因此，其評估方法必須同時考慮質與量的因素，以供完整的反映出方案重要程度。此外有關評估準則權重的決定也會對方案之排列的優先順序有所影響，故可將Voogd（1983）所提出的「質化與量化多準則評估方法」（MEQQD）與Saaty（1972）所發展的「分析階層程序法」（AHP）等兩種方法之相關理論作一回顧，並加以結合，使用AHP法，依據評估架構，透過專家問卷調查，計算各要項的重要性（權重），其結果必須通過一致性檢定，才較具有理論基礎與客觀性。經由AHP法求得之各項評估準則權重後，再結合質化與量化多準則評估法（MEQQD），同時考慮質化與量化準則值，予以標準化評定出各方案之評估值，以評選各方案之效果及排序，並提出建議（**圖13-3**）。

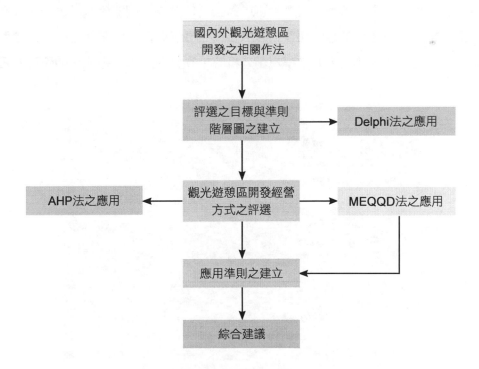

圖13-3　觀光遊憩區開發方案評估流程圖

第三節　規劃方案之決策取向

　　規劃方案評估方法，已於前面之章節，作過概略的介紹。在瞭解規劃方案的評估方法後，須對規劃方案之決策指標進一步的瞭解，以作為下定決策時之依據。

　　計畫執行的目的，是為了要達成計畫所擬訂的特定目標，在不違反一般目標原則下，透過規劃方案之評估，以找出何者為最佳的規劃方案。因此，規劃方案之決策應以目標作為評估之目的導向。一般來說，規劃方案評估之決策，是為一綜合性之判斷，應充分考量各層面可能對計畫之作為造成何種程度的正負影響，從而決定要採取相應的行動方案。然而計畫終究有其目的性，因此對於任何一規劃方案，在作決策時，仍應考量主體計畫之本質，從而判斷哪個目標該賦予較高之關注。有關觀光遊憩區開發之決策目標及取向，請參見**圖13-4**，茲說明如下：

一、政策目標

　　一般而言，高層次的政策和行動會影響低層次的政策和行動，而此政策性目標將可能導引其他相關目標之改變。規劃者可以透過上位計畫、相關建設計畫或各級政府部門計畫來瞭解政府政策的意向與作為，例如觀光發展政策、資源使用政策、環境保護政策、都市財政政策等。因此從事規劃分析時，應針對上位計畫或相關建設計畫作

規劃方案之決策應以目標作為評估之目的導向

圖13-4　觀光遊憩區開發目標之決策取向示意圖

一探討，瞭解該計畫之內容、預期效益、對本計畫之影響，以窺得一大環境態勢，並作出相對應之配合。

二、法規目標

規劃方案須考量適法層面，任何開發、建設、投資行為均不得違反法令之相關規定與要求，否則縱使該規劃方案在其他目標上有再多之優勢，也無法成為一最適之規劃方案。

三、規劃目標

從實質的規劃角度探討各替選方案之土地使用、交通運輸、公共設施與公用設備、景觀美化、環境解說及遊程等系統規劃之合理與優良性。

四、市場目標

針對各替選方案評估其達及觀光遊憩市場供需量之大小。

五、技術目標

針對各替選方案所引用之工程技術之複雜性及營運管理技術之可靠性進行評估。

六、財務目標（經濟效益）

財務層面之評估指標包含各替選方案之淨現值、淨現值率、內部投資報酬率、回收年期及財務風險等，如就政府部門而言，則應充分考量政府之財政收支平衡情況。

七、社會效應目標

主要評估觀光遊憩區開發後之遊憩利用之舒適度與擁擠度、遊憩機會的多樣化與可選擇度，以及政府預期社會效應（全民參與程度）之達及度。

八、時效目標

由於各替選方案之土地取得時程、土地變更時程及開發建設作業時程不盡相同，故針對各項計畫作業之時程是否具有時效性進行替選方案之評估。

九、環境保護目標

為避免觀光遊憩區之開發行為對所處之環境造成無可彌補之破壞，對於各替選方案之評估，亦應針對其對環境所造成之影響作充分之考量，如對自然環境資源之影響、對土地使用之影響、對交通之影響、對公共設施之影響、對公用設備需求之影響等，此部分可透過第十四章〈環境影響評估〉內容作進一步之瞭解。

環境影響評估

CHAPTER 14

單元學習目標

● 瞭解觀光遊憩區環境影響評估之本質及其架構

● 瞭解觀光遊憩區環境影響評估之作業範疇

● 界定觀光遊憩區環境影響之因子

● 介紹觀光遊憩區環境影響評估之方法以及預測與評價之技術

第一節　環境影響評估涵構

　　觀光遊憩區的特性是在相對小的空間內，進行最多樣化之觀光遊憩活動；而正如吾人在水池中投下一塊石頭後，無數漣漪會四散出去一樣，觀光遊憩區投入後所產生的「激盪性影響」，會因「波及效果」如同漣漪般地向四面八方散播出去，在一定時間內將使觀光遊憩區所在之附近局部地區內各活動間的均衡狀態發生失衡現象。這些「激盪性影響」即是對活動者、活動本身、活動空間（或設施）及交通等方面的影響。這些影響不論是正面或負面，或多或少會造成部分地區環境的變遷。

　　觀光遊憩區環境影響評估，乃在評估一觀光遊憩區開發案對附近地區環境影響保護現況的正負面影響；其最大的特徵在於其評估的時機是事先的，具有前瞻性與預測性的。因此必須對所擬之計畫活動與受影響之環境有相當程度瞭解，以客觀綜合的調查成果，預測與分析可能引起的影響程度與範圍，予以合理的解釋所得的推論，進而經過公開審議及諮詢的過程，以提供決策者作為該項計畫之進行與否，或延時進行，或另取替代方案及對策之參考。Goodall與Stabler（1992）所建立的環境影響評估架構，可供一般觀光遊憩區開發案從事環境影響評估時之參考（**圖14-1**）。但本質上，環境影響評估的成果或推論含有某種程度的不確定性與風險性，且論及影響程度之重要攸關，可能因人、時、地而有差異。此因價值的取向，主觀重於客觀，故在評估作

環境影響評估可以有效預防及減輕開發行為對環境不良的影響

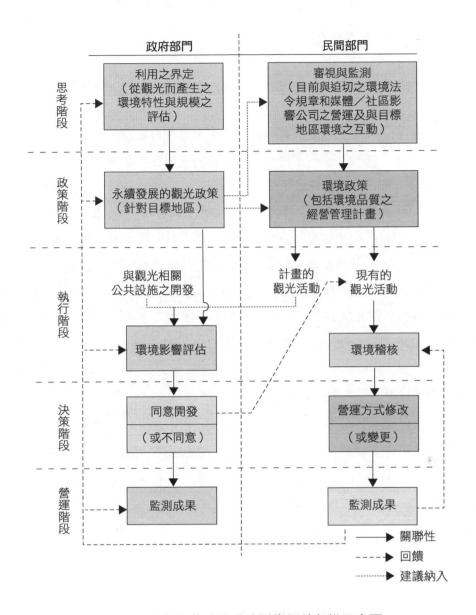

圖14-1　觀光遊憩區環境影響評估架構示意圖

資料來源：Goodall & Stabler (1992).

業中，謀求共識是很重要的一環。環境影響評估其目的則在提升正面效益，減少負面效果，任何觀光遊憩資源的開發行為必定伴隨著相當程度的破壞行為，而規劃本身就是將破壞降至最低，而使資源作最合理且有效的開發，並予以有效的控制，以提高環境的品質。

一、環境影響評估之本質

環境影響評估的定義為：「就自然環境與人文環境觀點對人類活動所已造成與將來所造成的影響或衝擊加以評價與預估。」

吾人可以**圖14-2**來表示環境影響評估的概念，某項行動發生與不發生之間會有環境品質的差距產生，**圖14-2**是以不實行某項計畫的狀態來作基準，但是除了人為促使的環境變化之外，尚須考慮到環境的自然變化，因而，WOP線仍會逐漸變動。

環境影響評估的主要目的，在於能事先瞭解擬議中的重大措施或方案，對周遭環境以及人類健康福祉所產生的後果及其可能的相應對策，使主辦機構、各級政府、議會、民間團體，乃至於社會公眾，對環境問題能有所警覺與注意，而能縝密策劃，亦即將環境影響評估視為是一種規劃工具（environmental impact assessment as a planning tool）；透過環境影響評估方法，使各種對策、計畫、方案及措施之釐訂執行，均能符合都市或地區的環境目標，確保都市或地區的生活環境品質。

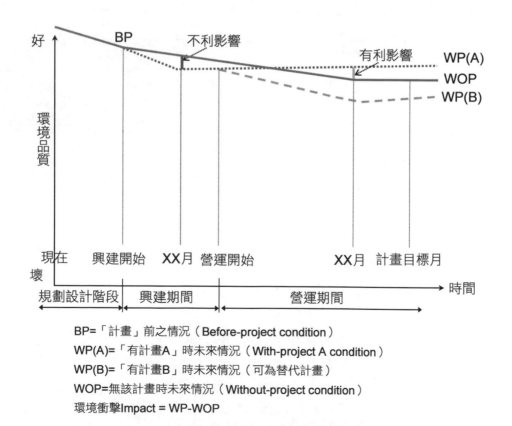

BP=「計畫」前之情況（Before-project condition）
WP(A)=「有計畫A」時未來情況（With-project A condition）
WP(B)=「有計畫B」時未來情況（可為替代計畫）
WOP=無該計畫時未來情況（Without-project condition）
環境衝擊Impact = WP-WOP

圖14-2 時間尺度與環境影響評估關係示意圖

二、環境影響評估之架構

　　觀光遊憩資源規劃工作最主要的目的，即在於將原低度使用的土地，經過規劃、設計、營建的行動轉變為觀光遊憩用地。這種變更土地使用「性質」及「強度」的行動，必須在保證此一行動不會危害整體環境品質的前提下，始能獲致相關主管機關的認同。緣此，為求環境影響評估周延詳盡，必須考慮如下幾個向度（**圖14-3**）：

(一)投入設施類別比較

　　觀光遊憩區各分區投入的活動與設施類別可以有多樣的選擇，每一類活動設施的設置對附近環境所造成的影響內容與程度不一，因此有必要比較不同觀光遊憩區內容投入後之影響。

(二)影響階段之界定

　　分「工程施工期間」及「設施營運期間」兩個階段說明可能的影響。

投入活動或設施類別	影響階段	影響空間尺度範圍	影響活動體（承受對象）	影響時間	影響內容（大項）	影響因子（細項）
A 類活動或設施組合	規劃設計	大範圍	活動體1	季節	特性的改變（質的改變）	質1 質2 質3 質4
	興建	中範圍	活動體2 活動體3	平常、例假日		
	營運	小範圍	活動體4	尖峰、非尖峰	強度的改變（量的改變）	量1 量2 量3 量4
B 類活動或設施組合	規劃設計	大範圍	活動體1	季節	特性的改變（質的改變）	質1 質2 質3 質4
	興建	中範圍	活動體2 活動體3	平常、例假日		
	營運	小範圍	活動體4	尖峰、非尖峰	強度的改變（量的改變）	量1 量2 量3 量4

圖14-3　環境影響評估架構示意圖

(三)影響範圍尺度之界定

觀光遊憩用地屬全國性、區域性或地區性的公眾設施，其影響之空間範圍、種類、方式及程度，應視該觀光遊憩設施性質及距離之遠近而因地制宜；故有必要適當地調整影響的空間尺度，就各項影響內容作不同層面的探討。

(四)影響活動體（承受對象）之界定

環境影響分析因承受對象（活動體）之目標與價值體系的差異，而有不同的分析指向，因此有必要瞭解不同活動體在環境影響過程中所扮演的角色，及其可能產生的行動，方能對影響分析內容有一全盤的考慮，進而能掌握各影響內容間交互作用的複雜性，以及對各項活動體所產生的不同影響程度。

(五)影響時間之界定

不同的土地使用活動對周遭環境產生的影響，何時會產生？發生的頻率及時間長度？影響種類及規模？哪些承受體會被影響？……是進行環境影響評估時的重要課題。若能掌握影響發生的時間，不僅有助於瞭解因設施之投入所產生的影響在時間尺度上的分布情形，同時事先研擬對策，以避免或減輕因影響集中在短期間內所可能造成的潛在社會成本。

(六)影響內容因子之界定

不論何種觀光遊憩設施的投射，均會對周遭環境造成諸多質、量上的變化；變化程度端視不同承受對象（活動體）在不同階段（施工階段或營運階段）對不同環境範圍尺度的自然、社會、經濟等環境品質影響因子的彈性而定。通常設施對環境的影響有非實質環境、實質環境與自然環境等不同的變動型態，依發展時期的不同，可適當擬訂環境影響的範圍、內容及測度形式，從而作適切的環境影響評估。

第二節　環境影響評估範疇

一、環境影響評估之作業範疇

環境影響評估如欲有效地表達評估的對象、內涵、所受的可能影響，及影響之重

要性與幅度，以作為決策之參考採用，則其作業內容至少應包含下列各項：

1.摘要與結論，就環境影響報告內容予以摘要敘述，並對有關爭議項目及其他有待解決之項目加以扼要說明。

2.簡明敘述提案活動之目的與內容。

3.確認出提案與受影響地區的土地利用計畫與政策之關係。

4.說明提案所可能引起的正面與負面環境影響，直接或間接影響亦包括在內。

5.列舉提案之替代方案的環境影響，包括零方案（no action）或延遲方案（postponed action）之影響，並加以比較評估之。

6.標明提案可能引起的不可避免之不良環境影響（inevitable adverse impacts）。

7.說明因提案所引起的短期利用與長程生產力之相關性。

8.指出因提案所需付出的任何不可逆或不可復原或無法替補的資源。

9.說明對提案所引起之不良環境影響之彌補對策、方案或可行之措施。

行政院環境保護署為預防及減輕開發行為對環境造成不良影響，藉以達成環境保護之目的，特頒布「環境影響評估法」。法中規定遊樂區、風景區、高爾夫球場及運動場地之開發行為對環境有不良影響之虞者，應實施環境影響評估。

依「環境保護法」之規定，環境影響評估工作包括第一階段、第二階段環境影響評估之審查、追蹤考核等程序（**圖14-4**）。茲概述如下：

(一)第一階段：環境影響說明書之製作

觀光遊憩區開發單位於規劃時，應依「開發行為環境影響評估作業準則」，實施第一階段環境影響評估，並作成環境影響說明書，向觀光遊憩事業主管機關提出，並由主管機關轉送環境保護主管機關審查。

(二)第二階段：環境影響評估報告書之製作

環境保護主管機關對於第一階段之環境影響說明書審查結果認為須進行第二階段環境影響評估者，開發單位應參酌相關機關、學者、專家、團體及當地居民所提意見，編製環境影響評估報告書初稿，並循序再依**圖14-4**作業流程提出環境影響評估報告書正稿，送環境保護主管機關審查終結認可。

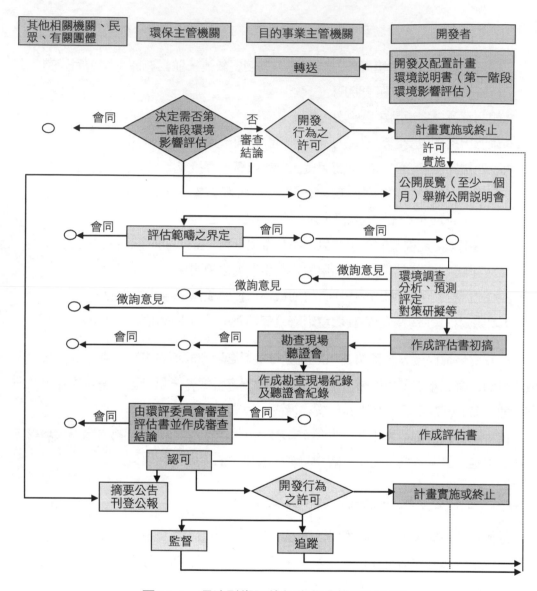

圖14-4　環境影響評估報告作業流程示意圖

二、環境影響因子之界定

　　依行政院環境保護署工作規範，通常將環境影響之範疇按階層安排劃分為環境
類別、環境項目及環境因子等三個層面，再就每一項環境因子蒐集有關資料，經過預
測、分析，最後說明或評估設施的投放對各項環境因子的影響程度，並試擬減輕及預
防之因應措施。

　　有關觀光遊憩資源的開發對環境影響類別可分為物理及化學類、生態類、景觀及遊憩類、社會經濟類及文化類等五大類別，由**圖14-5**可瞭解各環境類別所包含之環境項目及環境因子，吾人可依據開發方案之性質及需求，挑選適合的環境因子予以分析評估。

　　各環境項目涵蓋之環境因子廣泛，若逐項調查，勢須耗用大量人力及時間，且部分環境因子所需資料時程長，非評估期間所能調查完成。各環境類別含括領域廣，與諸多機關單位之工作及研究範圍相關，進行現況資料蒐集之初，即可知會有關單位，取得部分資料。惟各單位因工作及研究重點之異，所建資料體系未必適用，資料取得後，仍應視實際需求篩選，排除不合所求或不合理者，不足或從缺部分則須酌以實地調查資料補充。

第三節　環境影響評估方法評析

一、環境影響評估方法簡介

　　一般環境影響評估方法多係應用在某項重大建設活動實施前，對各替選方案分析預測其建設前與建設後，可能對環境產生的影響，並由建設前後之影響比較，瞭解各替選方案對環境可能造成的有利與不利影響，再於各方案間作一明智的決策。

　　環境影響評估方法大體上有六十種左右，Warner及Bromley（1973）曾將環境影響評估方法分為五類，即專案討論式（ad hoc procedures）、地圖覆蓋式（overlay techniques）、檢核表式（checklists）、矩陣式（matrices）及網路式（networks）。茲將其分別說明如下：

1. 專案討論式：係對特定空間與時間內所發生的特定課題，聚集一組專家來討論，就各專家依其所長及經驗範圍內確認其衝擊影響，這種方式適用於政府機構舉行的研討會。
2. 地圖覆蓋式：這種方式在規劃與景觀建築中，已有長足的發展。它是將個別環境因子與土地特性描述於個別透明圖上，而將此一系列的地圖覆蓋於基本圖上，即可作各種比較分析。
3. 檢核表式：針對特殊之環境因子及其所受之衝擊影響，儘量分別列出，逐一

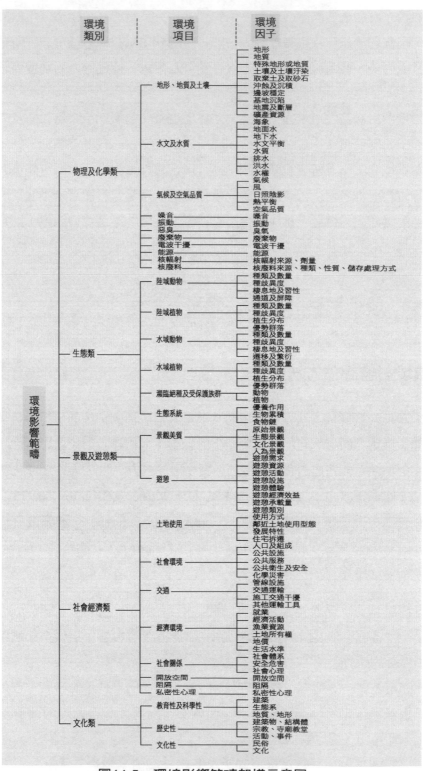

圖14-5　環境影響範疇架構示意圖

調查分析探討評估。可分為簡易法（simple checklist）、描述性法（descriptive checklist）、尺度評點法（scaling checklist）及權重評點法（weighting scaling checklist）。

4.矩陣式：為可利用一組計畫活動及一組可能受影響之環境參數組成矩陣，表示衝擊之強弱、重要度或好壞，以探討計畫活動及環境影響間之因果關係（cause-effect relation）。

5.網路式：此法乃藉著「原因—情況—效果」的網路來擴張矩陣的觀念。它能確定對環境產生累計或間接的效果，而這些是由矩陣所表現的簡單「原因—效果」的程序下所無法充分解釋的。

截至目前為止，能將環境影響合理地、明顯地類別化並加以數量化的環境影響評估體系為數頗少，其中最突出亦最具特色的環境評估系統，首推美國Battelle Columbus實驗室（1972）的一群研究小組為評估水資源開發對環境的影響而發展出來的一套方法。此種研究為確保其方法的實用性，故亦作了實際的應用。環境評估系統是用來進行環境影響評估，它是基於環境指標的一種階層安排，將有關環境範圍內的因素分類為四種：類別（categories）、構件（components）以及變數（parameters）和環境品質度量（measurements）。同時，它將環境評估內容分為四種：生態的（ecology）、環境汙染的（environmental pollution）、美質的（ethetics）及人類利益的（human interests）。此四種再細分為十八個構件及七十八個變類項目（**圖14-6**）。

圖14-6　Battelle評估體系之架構示意圖

此一評估架構亦有檢核表式或矩陣式所具有之主要功能，其功能即在網羅各種有關之環境因子（environmental attributes），以免評估者有遺漏環境影響點的可能。

由於生態環境錯綜複雜，上開數種環境影響評估方法，並無法完全套用於觀光遊憩區對環境影響之分析架構上。專案討論式評估方法的唯一好處即在其作業省時省力，但若以同樣簡短的討論施用於觀光遊憩區對生態環境之評估，則嫌太草率而欠周詳。地圖覆蓋式在環境衝擊之顯示上，因十分清晰明瞭，故最宜將其評估結果用於與其他團體的溝通上，並取得回饋，但因其過於簡單，若僅以構圖上之顏色深淺表示衝擊對象或大小，則常有不夠精準之弊，此外它無法表明對社會環境層面的影響，並且無法確定二度或三度附帶影響的互變關係。檢核表式或矩陣式雖可以數字或權重取代顏色作較明確的衝擊程度以及衝擊點相對重要性之表示，然而除卻此兩項優點外，此二法因評分完全由填表人左右，而所謂權重的分數又欠缺具體之依據標準；再者，此二法並無法用同一張表格填具出活動之二度或三度附帶影響效果（secondary impact effects）來。與上開四種評估方法相較，網路式評估方法無疑是較嚴謹的一種評估方法，藉由「原因—情況—效果」之網路形式，或可幫助吾人瞭解各種影響要因之關係脈絡，惟此一評估方法僅是一種分析概念，並不能視為是一種評估的方法。Battelle之評估體系架構雖在環境影響評估項目上劃分出階層體系，可便於計量處理，惟其忽略各影響評估項目間可能的交互影響效果及其間的關係脈絡，究竟何者為主要影響效果，何者為附帶（或再附帶）影響效果，在該環境影響評估體系架構上並沒有表明，該法運用在影響對象不太複雜（也許很複雜，但被忽略了）的水資源開發對環境影響的分析上或可適用，若要將此法理念應用於觀光遊憩區對生態環境影響的分析上，則須再作極多的補充。

二、環境影響預測及評價技術

一般而言，環境影響分析技術可改分為兩個主幹：(1)預測技術；(2)分析評價技術。茲分別說明如下：

(一)環境影響預測之確認

預測的主要目的有二：(1)確認重要環境調查項目，即確認開發行為可能引起的重要影響項目及其變化特性；(2)可能發生時期的預測。易言之，預測係為了確定重要環境因子在不同時期中的影響程度。

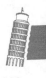
　　由於在預測之前往往需要一些虛擬假設，以排除某些不太肯定的因素，但假設往往會流於主觀而失卻客觀的立場，如此欲精確的掌握影響程度是很困難的。而一般在研究重大公共建設對環境影響程度，最常用的預測方法有：

1. 實體模式（iconic model）：例如為了掌握空氣汙染的現象，作野外擴散場的觀測或使用追蹤氣體模擬汙染物質的動態，即屬於實體模式的預測方法。

2. 類比模式（analogical model）：例如在風洞實驗中，以縮小比例的實物模擬大氣實況；以水工模型實驗來模擬水質、水文變化；以縮小比例的模型模擬道路噪音等，即屬於類比模式之應用。

3. 數學模式（mathematical model）：即以一組或數組變數（包括外生與內生的變數），建立結構關係式（或方程式），以推求未來之狀況。一般最常用的方法為迴歸分析推計法，此法是引用統計、數理的概念，以推測的數值為目的的變數，由相當數量的觀測值建立迴歸方程式，而將影響因素的預期數值帶入方程式推算結果。此法之應用尚稱便利，惟其過分側重迴歸的線性關係，且對影響目的的變數的因素選擇，若預測期間太長時，較為不準確，而且迴歸式的預測值與實際值之間還有相當的誤差存在。

　　預測觀光遊憩區對周遭環境的影響程度，可搭配上開三種預測方法交互運用。然而未來充滿許多的不確定性，利用上開三種模式或可瞭解一般的變動趨勢，至於確切的影響程度並無法有效推得。故而預測觀光遊憩區對周遭環境的影響程度，利用「既往事例經驗推估」使成為唯一的可行途徑。雖然既往事例經驗推估僅能幫助吾人瞭解觀光遊憩區啟用到現在對各種環境因子的影響程度，並無法確知未來可能的變動情形，但確足以幫助吾人釐清觀光遊憩區設立後對周遭環境影響的內容、影響的方式、影響的程度，及各影響間的關聯脈絡。

　　近年來有人採用系統動態模擬法（systems dynamic simulation）來預測或分析重大公共建設對環境系統的影響。所謂系統動態模擬法是研究系統內動態行為的一種實驗方法，其主要目的在於探討系統的組織結構（organizational structure）、政策（policies）與時間的延滯（time delay）等如何相互影響系統的成長與穩定，其理論建立於如下四種基石：(1)情報回饋控制理論（information feedback control theory）的發展；(2)決策理論（decision making theory）的發展；(3)模擬法（simulation techniques）的建立；(4)高速數值電子計算機（digital computer）的發展。在資料不十分充足的環境下，引用模擬方法較之一般數學模型推演為合適，由於其強調系統內各元素相互作

用、交互影響之關係，並逐步地模擬成長過程，又可兼顧發展的競爭性及限制性，是頗值得信賴的推測方法。惟其缺憾為完整的總體發展模型，必須是相當的成長因素之組合，為蒐集各項資料或建立因素間之關係，甚至模擬的操作，乃是一件龐大的研究計畫，所以除非具備完善的資料調查、充裕的研究探討，與大量人力和時間的投入，普通的小規模研究是難以做到合理的預測結果。

(二)環境影響分析評價技術之確認

所謂評價技術及前述五類評估方法：(1)專案討論式；(2)地圖覆蓋式；(3)檢核表式；(4)矩陣式；(5)網路式。這些方法的意義及優缺點已於前文討論過，不再贅述。

由於受觀光遊憩區影響的各項環境因子間有縱橫聯繫，互為因果主伴的交互影響關係，因而以權重分配方式評價各影響項目間的相對重要性並不具任何意義。現有的五種評價技術除了網路式外，幾乎均脫離不出加權排比的窠臼，以權重分配方式來比較各替選方案的優劣雖然流於主觀，然或可稱之為「評估」，若僅針對單一的方案，以權重分配方式比較受該方案影響的各項環境因子間的相對重要性，也稱為「評估」，未免有濫用「評估」一詞之嫌。但事實上有很多計畫案的環境影響評估僅在作影響項目間的加權比較，即使可以將影響項目依加權分數多寡作重要程度的排列，但各影響項目間的相互關係並無法指出，期間尚有許多「三不管地區」，若將這些「三不管地區」再考慮進去，原來依加權分數多寡而顯現的各影響項目間的相對重要程度是否仍舊不變，實值得懷疑。緣此，在探究觀光遊憩區對環境所造成的影響時，沒有必要採用權重分配方式評價各影響項目間的相對重要性，寧可以描述性的檢核表式（descriptive checklist）將特殊的環境因子及其所受的衝擊影響，儘量一一列出，並詳細描述其所受的影響情形。此外，對於各影響項目間的交互影響關係，則以網路式的分析方法來交代其間的關聯脈絡。茲參考行政院環保署頒布之「開發行為環境影響評估作業準則」將環境影響預測及評估方式整理如**表14-1**。於從事觀光遊憩區對環境影響評估作業時，可考量發展時期的不同，依據**表14-1**之建議，適當選定環境因子予以預測、評估，進而彙整製作預防及減輕開發行為對環境不良影響摘要表（**表14-2**），以為環境影響評估審查時之參考。

表14-1 環境影響預測及評估方式表（舉例）

類別	環境項目	環境因子	預測方式	評估方式
物理及化學	地形、地質及土壤	1.地形	由規劃設計資料及施工方式判斷可能之改變，包括高程、坡度及形狀之變化。	由有關現地地形及施工資料判斷及指出地形改變區位、改變形式、範圍、高程及坡度或可能之衝擊等。
		2.地質	•由設計資料、實際探查紀錄、施工資料及工程經驗判斷地質結構狀況及施工改變情形。 •分析沿線可能發生崩塌、土壤沖刷、落石、地層下陷之地段及影響程度。	依設計、施工資料及工程地質師經驗判斷受影響區位、地質災害（地層滑狀、下陷、地震等）及計畫可能衝擊量之估測。
		3.特殊地形或地質	依相關參考資料判斷其特性及價值。	依現地勘查資料、地形圖、地質圖及相關之其他參考資料指出特殊地形或地質之位置、形式、範圍，及其可能受影響之說明。
		4.土壤	•土壤試驗、工程數據分析及工程經驗判斷有關土壤特性及工程有關之特性改變。 •依大氣汙染、水質汙染或廢棄物預測廢氣、廢水對土壤汙染物濃度之影響，並分析其累積性。	•依土壤實驗分析數據及工程分析判斷土壤之工程特性與可能性及可能之汙染衝擊。 •依大氣汙染及水質汙染推估廢氣、廢水對土壤汙染濃度之影響，並分析其累積性。
		5.取棄土	由施工及相關土壤資料及依工程經驗判斷有關取棄土情形之相關影響。	依土壤特性及工程取棄土地點之資料研判可能之影響，包括取棄土方估算、運送方式、路線、棄置特性及環境保護需要等。
		6.沖蝕及沉積	•由河川、海岸地區及海底地形等深線圖及海岸地區沉積物顆粒度分布估計輸砂量及沿岸飄砂量，判斷工程對海岸地形之影響。 •由土壤特性、坡度及露出表土等資料計算土壤流失量，說明施工及營運期間總表土流失量。	由地形圖、集水區圖、土壤組成、坡度被覆植生及逕流資料估計因施工或營運後計畫區土壤沖蝕及沉積量。
		7.邊坡穩定	計算安全係數，依工程設計數據判斷邊坡是否穩定。	依土壤特性、厚度、地層條件、地層結構、地質構造、地下水狀況、不連續面密度、型態、坡度、風化狀況、填方及邊坡穩定規劃，計算說明坡度穩定情形。

註：本表之項目、因子、預測及評估方式等，開發單位得視開發行為之區位、特性或依範疇界定會議之決定增刪調整。

資料來源：行政院環境保護署，「開發行為環境影響評估作業準則」，2013年3月。

表14-2 預防及減輕開發行為對環境不良影響對策摘要表

環境類別	環境項目	影響階段		影響說明	影響評估		預防及減輕對策	備註
		施工期間	營運期間		範圍	程度		

註：影響階段以「√」勾選。

資料來源：行政院環境保護署，「開發行為環境影響評估作業準則」，2013年3月。

電腦輔助規劃之應用

CHAPTER 15

單元學習目標

● 介紹如何借助電腦從事觀光遊憩資源規劃

● 介紹地理資訊系統之內容及應用於觀光遊憩區規劃之方法

● 介紹電腦視覺模擬之內容及應用於觀光遊憩區規劃之方法

第一節　電腦之特性及其在規劃分析上之應用

　　觀光遊憩規劃工作所需取用之資訊及其分析內容十分龐雜,利用電腦系統輔助規劃工作,乃勢之所趨。

　　因緣電腦系統技術的日益純精,硬體設備與軟體開發工具的各項功能均有顯著的進展。拜台灣躋列微電腦生產王國之便,電腦軟硬體設備價格相較之下略為低廉,如能妥善利用軟硬體設備,加上適宜的系統規劃,則各類觀光遊憩區的規劃工作,即得以有長足的突破。

　　電腦在觀光遊憩規劃的應用,大體上可以分成兩個領域:(1)地理資訊系統(Geograhpic Information System, GIS);(2)視覺模擬系統(Visualization Simulation System, VSS)。本章擬先對電腦之特性及其在規劃分析上之應用作一概略介紹後,再就前開兩個領域之內容分節說明。

一、電腦之系統涵構

　　由於資訊處理技術的進步,使得電腦設備所提供之功能日趨強大而多樣,其系統架構亦隨而複雜化,實非簡化的硬軟體結構所能描述。一般電腦系統架構可歸納為七個結構層:(1)網路系統;(2)硬體設備;(3)作業系統;(4)套裝軟體;(5)資訊庫／模式庫;(6)應用系統;(7)系統目的(林峰田,1994)。茲分別說明如下(**圖15-1**):

(一)第一層:網路系統

　　以往的資訊系統均依賴終端機的單一環境下作業;因緣個人主機系統的蓬勃發展,分散式的系統環境已取代了單一系統作業方式,各個不同部門間的電腦,均可透過網路系統相互連線。電腦網路系統可以依其服務之範圍,區分為「區域網路」(Local Area Network, LAN)和「廣域網路」(Wide Area Network, WAN)。

　　一般電腦網路系統有Microsoft公司之NT作業系統,包含Windows Server 2012 R2(NT6.3)、Windows 8.1(NT6.3)及2015年7月上市的Windows 10(NT10),其他也有Unix系統具有跨系統網域整合的SAMBA,而因Windows以其具有多系統網域整合之功能及其在市場上終端作業系統的高占有率,蔚為現今主流之網路作業系統。

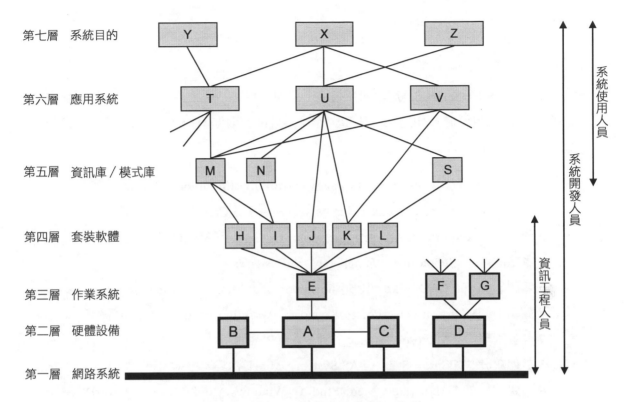

圖15-1　電腦之應用系統架構示意圖

資料來源：林峰田（1994）。

(二)第二層：硬體設備

　　包括各種主機及與其直接串接的周邊設備。如主機A和周邊設備B（如印表機）、C（如掃描器）之串接關係；但亦可透過與第一層之網路串接，如A、B、C和另一主機D之串接關係。由於桌上型或筆記型個人電腦的盛行，未來電腦硬體之整體環境將是個人電腦搭配網路伺服器，以串接印表機、滑鼠、數位板、影像掃瞄器、繪圖機、數位攝影機及數位相機等周邊設備所組構而成。

(三)第三層：作業系統

　　主要用來控管各個硬軟體設備的輸出、輸入及處理等作業，如Windows、Mac OS X及Unix，以Windows作業系統來看，不同的作業系統雖可以共存在同一部主機上，亦即如圖15-1之不同作業系統F、G與主機D的關係，但是目前實際操作上，大多仍僅能一次在一種作業系統環境下執行，如主機A和作業系統E的關係，尚無法多個作業系

統在同一部主機上同時作業。

(四)第四層：套裝軟體

乃由許多不同的套裝應用軟體所組成。目前，在某一作業系統之上，可以附掛有許多不同的應用軟體，如**圖15-1**所示，作業系統E上可以有H、I、J、K、L等不同軟體。這些軟體包括了：

1.文書處理：如Microsoft Word、Pages（iWork）、EmEditor、Google文件等。
2.試算表：如Microsoft Excel、Numbers（iWork）、Calc、Google試算表等。
3.資料庫：如Microsoft Access、Microsoft SQL Server、MySQL等。
4.影像處理：如Photoshop、CorelDraw、InDesign等。
5.繪圖：如AutoCAD、SketchUp、illustrator、3ds Max、Microstation等。
6.簡報：如Microsoft PowerPoint、Keynote（iWork）、Prezi、Google簡報等。
7.經營管理：如Microsoft Project、Primavera P6等。
8.數理統計：如Spss、Stata、SAS System、MiniTAB等。
9.多媒體：如Authorware、MediaStudio、Windows MovieMaker、PowerDirector等。
10.程式語言：如Microsoft Visual Basic、Microsoft Visual C++、Java等。

而這些軟體，通常也都可以互相支援，例如簡報軟體PowerPoint中可以插入Photoshop、AutoCAD的圖像以及多媒體，使簡報內容更豐富，AutoCAD繪製的平面圖也可以輸出到CorelDraw上色等，軟體間的相互支援將使吾人的規劃分析作業更為方便。

(五)第五層：資訊庫／模式庫

係利用第四層的套裝軟體，所開發出來的資料庫及模式庫，如地理資訊系統可架構在ARC/INFO上，同時支援資料庫及模式庫的運作即是。

(六)第六層：應用系統

主要是利用第四層的套裝軟體，透過第五層所建立的資訊庫及模式庫，發展出來的應用系統，如市面上常看到的會計應用系統即是。應用系統層係直接被規劃者所使用，故應特別著重易學、易用而能立即上手使用。

(七) 第七層：系統目的

電腦應用系統係因應觀光遊憩資源規劃作業時各種分析目的而產生，故電腦系統設計之目的即是為了要提供規劃分析的工具，任何應用系統的開發目的均以是否為規劃分析所用而產生。如欲分析觀光遊憩區之投資效益，則可利用Excel套裝軟體，在軟體之儲存格上鍵入數據資料及設計簡單的公式，即可發展出財務分析的應用模式，利用此一應用系統，輸入相關參數，即可求出諸如淨現值、內部投資報酬率及投資回收期等數據（請參見第十六章第二節），用以評判整體投資之效益。

二、規劃分析上之應用

透過上述第四層套裝軟體的運作及第五層資料庫及模式庫的基礎之上，即可建構第六層的各種規劃應用系統。應用系統直接和規劃工程相對應，由於各觀光遊憩區之內外在主客觀條件不盡相同，故其應用系統之內涵亦各異。

第二節　地理資訊系統之應用

一、系統之涵構

地表各種自然、人為的現象，皆可視為一種地理資訊，請參見圖15-2。這些地理資訊具有兩種基本特性，一是空間資訊，一是屬性資訊（其意義請參見第四章第一節）。這些地理資訊隨著時間變化而改變，所以，它也是一種動態的資訊。

地理資訊由於數量龐大、複雜，很難以單一文字或數學公式來表達它的分布、配置及差異。在二度空間裡，任何地理資訊都可以歸類成點、線、面三種空間資料來表現它在空間內的位置。這三種空間資訊能夠為電腦所辨識。因此，利用電腦輔助繪圖及分析資訊、處理資訊的技術，乃應運而生。這些技術所結合的系統若具有空間資訊庫管理功能則被泛稱為地理資訊系統（GIS）。

近年來，地理資訊系統之技術與功能，隨著規劃目的與需要而增加，一般地理資訊系統應包括資訊輸入（input）、儲存（storage）、處理（processing）、展示（display）等功能（圖15-3），其中處理功能又可分為四大類（Berry, 1987）：

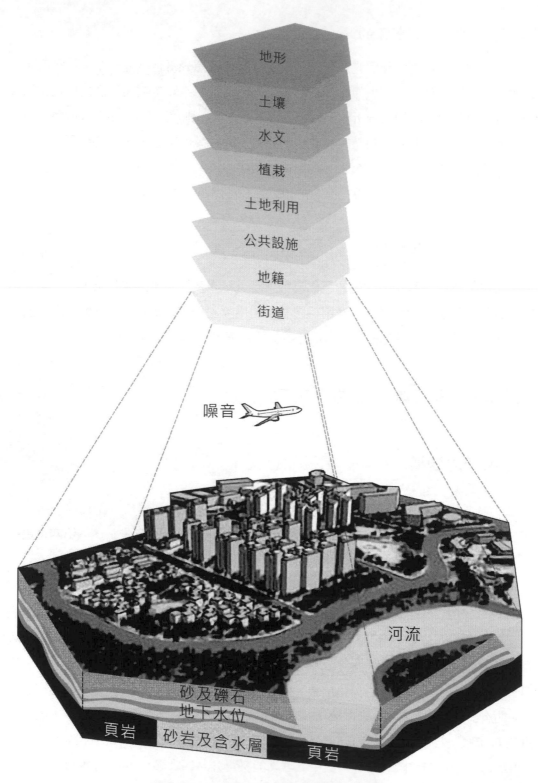

圖15-2　真實世界之地理現象示意圖

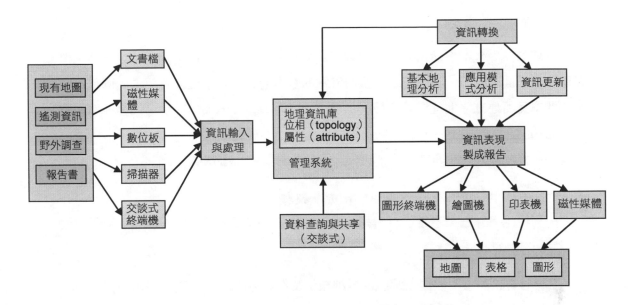

圖15-3　地理資訊系統基本功能示意圖

1.電腦繪圖（computer mapping）。
2.空間資料庫管理（spatial data base management）。
3.空間統計分析（spatial statistics）。
4.地圖模型（cartographic modeling）。

二、系統之應用

　　地理資訊系統為目前電腦在規劃應用上資源最豐富也是發展最積極的領域。就其對觀光遊憩資源規劃所提供的功能而言，包括資訊庫的管理功能，地圖資訊的展示功能與地理資訊分析功能。觀光遊憩資源規劃行政工作與規劃分析工作都牽涉到大量資訊的儲存與處理，尤其是地圖資訊的處理，在這方面地理資訊系統的圖形資訊管理與存取能力提供了一般資訊管理系統所無法提供的支援。透過地理資訊庫的建立，也同時達成了空間資訊整合與共享的目的。在各種圖形輸出入設備的支援下，地理資訊系統的電腦製圖功能也成為觀光遊憩資源規劃的重要應用。

　　茲分就地理資訊庫之建立及規劃上之應用說明如後：

(一)地理資訊庫之建立

地理資訊庫包括自然環境及社經環境兩方面之資訊。為表現空間區位之特性，但又顧及資訊面的膨脹，必須先研究採取適當的基本空間單元來儲存資訊。此兩種不同的空間單元所建立之地理資訊，最後仍須透過空間重疊方法加以結合，以發揮地理資訊庫的功能。

一般建立地理資訊庫之方法，可分為下列五個步驟（**圖15-4**）：

◆步驟一：評估階段──研擬資訊庫架構

針對使用者立場，考量現有資訊、人力、時間、經費進行系統式評估，資訊庫設計程序可分三部分：

1. 評估資訊需求：依觀光遊憩區規劃類別及作業方法，界定資料需求項目，並發展一套定義清晰的資訊庫目錄。
2. 蒐集、評估現有資訊：蒐集研究區地理資訊，並比較資訊新舊（日期）、投影、比例、格式、涵蓋範圍、分級、分類等，進行評估。
3. 設計資訊庫：以分層方式，將點、線、面等空間及文（數）字屬性資訊，透過關聯式資料庫管理系統（如ARC/INFO）加以連結。

◆步驟二：準備階段──建立資訊庫目錄

建立研究區資料庫目錄，必須進行一些準備工作，這些工作分成三部分：

1. 決定基本圖：1/50000，1/25000，1/10000，1/5000之經建版地形圖為基本圖。
2. 選取最適資料：依據資訊評估，選取最適合資訊。
3. 確定分類、分級：訂定選用的環境資訊分類，分級系統、研定標準是以維持資訊原有型式為基礎。

◆步驟三：編輯階段──編輯主題圖

各種主題圖整合成整體圖之前，必須先予編輯、校正、確保精確度。編輯工作分為三部分：

1. 轉換投影比例：選取明顯山峰為控制點，將各種不同來源、不同比例及投影的主題予以轉換。
2. 圖界結合：不同主題圖分別結合，以便編輯圖幅結合時誤差之調整。

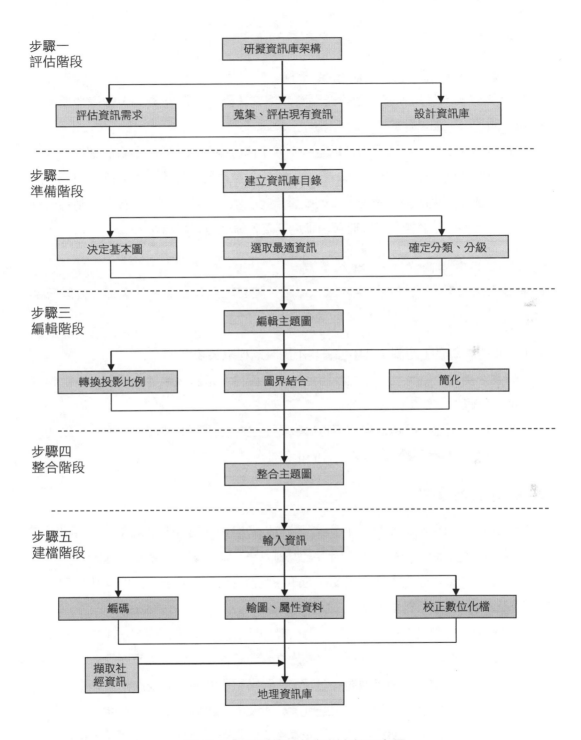

圖15-4　地理資訊庫建立流程示意圖

3.簡化：編輯過程中，將過於複雜線條予以簡化（合併或刪除）。

◆步驟四：整合階段——整合主題圖

以分層方式，將點、線、面等空間資訊與文（數）字屬性資料，透過地理索引（Geographic ID）加以連結。

各種轉換而得之主題資訊須予以整合；運用傳統疊圖法，將主題資訊圖以一次兩張的方式重疊，配合航空照片，由有經驗的人工調整理論上應重疊的界線，並減少因重疊線不一致所產生的細長多邊形。如此將所有主題資訊圖均套疊之後，得到每一分區內有均一屬性的整體圖，並同時可清晰地判讀各種環境因素屬性。

◆步驟五：建檔階段——輸入資料

將整合之主題圖及其屬性資料輸入電腦，建立地理資訊庫。建檔工作分成三部分：

1.編碼：將整合主題圖及其屬性資料編碼，以利電腦讀取。
2.輸圖、屬性資料：利用數位板將整合主題圖輸入電腦，屬性資料則一併由鍵盤輸入紀錄。
3.校正數位化檔：編輯檢查並更正於數位化之整合主題圖時發生之誤差，以及校正整合主題圖與屬性資料結合時的正確性。

(二)規劃上之應用

觀光遊憩資源規劃之理念，從過去僅偏重以考慮需求為導向之觀點，進而到同時考慮資源供給面；從過去強調單一因素之規劃方法，進而到同時考量多種因素之分析方式。此環境規劃理念之演進，主要目的即在追求人類與自然界之間的互利共生，在開發與保育的整合下達到永續發展之目標。

疊圖分析為規劃之一種分析技術，為一般地理資訊系統應具備的功能之一。其主要目的是綜合多種環境因素以分析空間向度之資源特性；現階段之疊圖分析作業係以數學理論為應用基礎，並輔以地理資訊系統之先進電腦技術，廣泛應用於各空間規劃上。如環境敏感地區劃設、資源使用適宜性分析及視覺景觀分析等。有關利用疊圖方式從事環境敏感地區及資源適宜分析已於本書第六章第五節介紹，而視覺景觀與地理資訊系統之配合亦將於本章第三節中提出，茲不贅述。

第三節　視覺模擬系統之應用

　　視覺是指人類眼視自然景觀或人為景觀的感覺，其影響人們對環境的知覺、偏好、體驗的滿意度，是屬於一種精神上較高層次的需求。一個能有效控制視覺衝擊、滿足環保要求的合理觀光遊憩資源規劃，必須由造型、色彩觀點著手分析。視覺模擬對電腦設備的依賴程度較高，且所需的程式技術較複雜，其基本原理為利用電腦強大的繪圖能力，協助觀光遊憩資源規劃人員，將各種真實或虛擬的空間現象適度地展現，以提升規劃者與決策者或社會大眾的溝通效率。電腦在觀光遊憩資源規劃之應用除了一般電腦化所強調以機器替代人力的效率及提升決策品質的效能之外，如何促進觀光遊憩資源規劃過程的溝通效果，乃為一大特色，其中多媒體技術在視覺模擬的應用領域具有極大的發展空間。三度空間視覺模擬之方法及流程如**圖15-5**所示，茲就各步驟概述如後：

一、環境背景資訊蒐集調查分析

　　包括物理因子影響分析、環境色彩分析、視景畫面調整分析、景觀造型分析、材料分析、屬性分析。

1. 物理因子影響分析：包括日照、氣溫、能見度。
2. 環境色彩分析：以色票現場比對，包括自然景觀、人為設施、文化色彩（地方色彩）。
3. 視景畫面調整分析：包括分析點分析、標的物分析、視景畫面繪製分析。
4. 量體造型分析：依規劃設計案提供之空間使用強度、規劃設計構想等整理分析及探究，包括設施建築群、附屬設施建築。
5. 材料分析：依規劃設計案所提供之圖檔判別，作設施單體分析，包括紋路、質感、彩度的變化。
6. 屬性分析：依設施機能、意義、目的，作歸類屬性分析，包括主要設施及服務性設施。

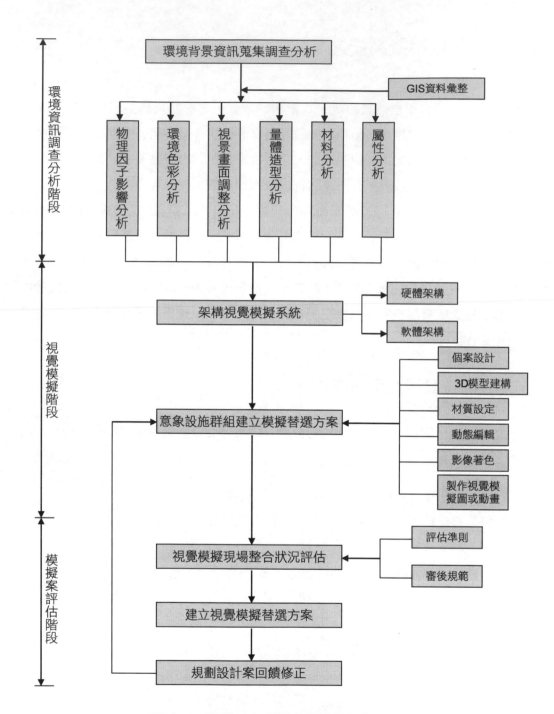

圖15-5　電腦三度空間視覺模擬架構示意圖

二、架構視覺模擬系統

包括硬體架構與軟體架構：

1. 硬體架構：包括Pentium主機或AMD微處理機器（視經費而定），影像輸入周邊設備、影像輸出周邊設備、音效輸入周邊設備、音效輸出周邊設備。
2. 軟體架構：包括模型架構軟體、環境模擬軟體（MicroStation CAD、AutoCAD、SketchUp）、影像處理（Adobe Photoshop、CorelDraw）、3DS動畫軟體、3DS材質資料軟體、虛擬實境軟體及音效編輯軟體。

三、意象設施群組建立模擬替選方案

依循環境資訊分析所建立之基本概念，以規劃設計整體環境，再以MicroStation CAD、AutoCAD、SketchUp等軟體設計整體環境，建構三度空間之模型。

1. 環境模擬基本圖建立：繪製各單元環境模擬3D地形圖（圖15-6），並作地形視覺模擬。
2. 個案設計：依據個案設計所得草圖繪製2D及3D圖（圖15-7），建構3D視覺模擬模型（環境模擬參數、樓地板、人數、停車位、地籍、開放空間……；材質、色彩、光線）（圖15-8及圖15-9）。

四、視覺模擬現場整合狀況評估

依據前述替選方案模擬人在定點上水平的正常視野、自然光源投影、材質及配色等評估各替選方案之優劣點（圖15-10、圖15-11）。

1. 環境模擬：於平面圖上，找出基地所在單元，於該單元貼上個案設計圖，將單元圖檔、資料庫更新。

2. 圖層規定：選取視點，觀看所選定之單元、視覺效果（規劃設計案與鄰地、開放空間之關係、道路景觀衝擊等）。

圖15-6　3D地形圖

圖15-7　個案設計2D及3D草圖（場域設計有限公司提供）

圖15-8　3D視覺模擬模型圖1

圖15-9　3D視覺模擬模型圖2

（改善前）

（改善後）

圖15-10　3D替選方案模擬圖1

（改善前）

（改善後）

圖15-11　3D替選方案模擬圖2

五、建立視覺模擬替選方案

由模擬作業所得之視景畫面分析，建立三度空間視覺模擬替選方案並建立方案評估體系，建議委託機關決策選用定讞。

1. 將特定視點的圖形（視覺模擬圖）製作成幻燈片、照片或彩色圖片（**圖15-12**至**圖15-17**），或是利用虛擬實境模擬，提供更真實的體驗。
2. 列印出該規劃設計案之參數及該單元之管制規定，並依管制規定逐條比對審定。

圖15-12　3D視覺模擬圖1（場域設計有限公司提供）

圖15-13 3D視覺模擬圖2（場域設計有限公司提供）

圖15-14 3D視覺模擬圖3（場域設計有限公司提供）

圖15-15　3D視覺模擬圖4（場域設計有限公司提供）

圖15-16　3D視覺模擬圖5（場域設計有限公司提供）

圖15-17　3D視覺模擬圖6（場域設計有限公司提供）

六、規劃設計案回饋修正

依模擬作業所得之視景畫面分析修正規劃設計案內容，如全區配置計畫（**圖15-18**）、色彩計畫及造型計畫等。

七、GIS系統之配合建立

GIS系統之配合建立可以將環境屬性資料庫與空間圖形資料庫適度整合，以快速提供基地參數資料庫，方便3D視覺模擬之施作，其主要的配合項目有：

1.劃分單元、座標（建立觀光遊憩資源規劃與之GIS關聯）。

2.建立各單元、環境資訊（地形、地貌……）。

3.輸入各單元資料庫（區位、管制容積、已核准之設計、道路、地籍、共同管溝、道路家具、管線配置等參數）。

圖15-18　全區視覺模擬圖（九族文化村提供）

PART **4**

計畫之執行

財務計畫之研擬

CHAPTER 16

單元學習目標

- 探討觀光遊憩區財務計畫之目標、作業程序及其工作內涵
- 瞭解貨幣投資於觀光遊憩區之效用
- 瞭解觀光遊憩區投資效益分析之指標內容
- 探討觀光遊憩區投資之不確定性
- 瞭解觀光遊憩區開發資金之籌措方式
- 瞭解觀光遊憩區開發之財務管理內容與方式

第一節　財務計畫之作業範疇

　　為使觀光遊憩區的開發工作能按照既定程序有效地進行，財務計畫是重要的基礎工作；一份高水準的財務計畫，除了有助於推進觀光遊憩區的開發以及在投資決策、土地出租談判中作出貢獻外，並可對觀光遊憩區開發完成後的經營管理有一定的指導意義。

　　財務計畫的特性，在運用各項分析工具，分析各種財務報表及有關資料，瞭解其相互間的關係，以作為決策時的參考。因此，財務計畫的功能，即在於將各類財務資訊，予以轉換成有使用價值的財務情報，以供決策參考。財務計畫不但可作為選擇投資途徑的初步審核工具，亦可用於預測一開發案未來的財務狀況及經營成果。

一、財務計畫之目標

　　財務計畫的目標形成應與觀光遊憩區開發計畫的目標一致，並且須與分期分區計畫的目標互相配合。一般財務計畫之目標如下：

(一)提供分期分區開發所需的財務指導

　　1.現時財務狀況的分析。

良好的財務計畫在觀光遊憩區的經營管理上扮演領航角色

2.未來財務需求的估計。

3.未來財務供給的方式。

(二)加強財源之籌措，提供充裕之資金

1.政府編列充裕預算。

2.獎勵民間投資。

3.發行觀光遊憩公債。

4.徵收觀光遊憩建設捐。

5.爭取中央補助。

(三)合理財務之分配，以利適時適地開發

1.制定財務分配原則。

2.各分區開發之財務分配。

3.各年期開發之財務分配。

(四)良好財務計畫之運用，促使資金良好運轉

1.制定資金運用原則。

2.籌設觀光遊憩資源開發資金。

3.短期財務充分供給。

4.長期財務自給自足為原則。

二、財務計畫之作業程序

財務計畫是觀光遊憩區開發成效的關鍵因素，不僅關係開發案的推行，其健全與否亦影響開發案實施之成效。一般財務計畫包括四大階段（**圖16-1**）：

(一)策略規劃階段

策略規劃分析階段包括基本經濟研究與財務策略分析。基本經濟研究可提供未來經濟資料以作為財務策略分析的輸入資料。財務策略分析則包括三個必要的步驟：

1.考慮在策略規劃層面之所有開發策略的替選案，並估計其可能與潛在的財經影響。

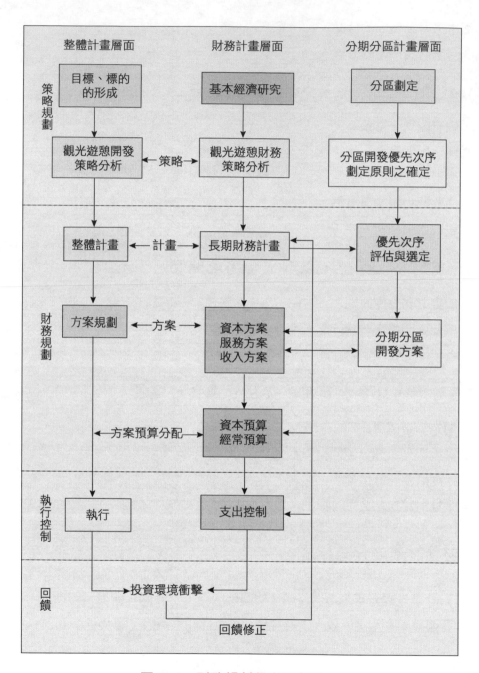

圖16-1　財務規劃程序示意圖

2.為了達到投資目標，特定的替選財務策略之形成、評估與選定。

3.財務策略如何指導分期分區開發優先次序之決定。

(二)財務規劃階段

在財務規劃階段中財務策略已定，其財務活動包括：長期財務、資本、服務與收入等方案之形成，以及資本與經常預算。長期財務分析規劃包括執行財務展望的研究，以及規劃所需支出與收入計畫，以確定未來期間的預算平衡。

(三)執行控制階段

執行方案必須控制以確保支出不超過預算的數目及收入不低於先前的估計，二者如仍有重大的差異，則必須在預算、方案、計畫、策略或目標、標的中經由回饋的功能再作調整。

(四)回饋階段

執行之方案是由投資目標所界定的方向來影響投資環境，如果受方案影響的投資環境是可預測，則觀光遊憩區營運過程的影響也可由預測而加以評估，並再次透過回饋功能調整往後的營運過程。

三、分期分區發展計畫之配合

觀光遊憩區之開發因基地環境特性、政府財力、民間投資財源及觀光遊憩市場需求變遷等因素而無法全區一期開發，故必須訂定優先發展順序，分期分區予以建設發展，以期達到預期開發目標。

一般優先發展順序之考慮原則有：

1.構成本區吸引特色者優先實施。

2.足以發揮當地資源特色者優先實施。

3.須配合之設施較少或花費較少易完成者優先實施。

4.可滿足遊客基本需求並能立即吸引遊客者優先實施。

5.對環境景觀及生態之維護需要者優先實施。

6.發展阻力較小或易克服者優先實施。

7.構成整體遊憩活動之關鍵事項者優先實施。

分期分區計畫要有良好的財務計畫配合，方能順利推展；而財務計畫亦須依據分期分區計畫而定，才有實質意義。

配合分期分區計畫就各開發項目列出清單，並將各開發項目按類分列，以明示財務性質與內容，而短期建設項目經費應逐項分類詳列，中、長期經費可予以概估（**表16-1**）。此外，應考慮物價水準變動趨勢按項目性質，預估政府負擔經費與民間投資經費。

表16-1 分期分區開發經費概估表（舉例）

分區	工程項目	數量	單位	單價	單位	複價(元)	第一期		第二期	
							第一年	第二年	第一年	第二年
圓山飯店北側山麓地區部分	遊客服務中心	450	㎡	12,000	元/㎡	5,400,000			2,700,000	2,700,000
	販賣區	320	㎡	7,000	元/㎡	2,240,000			1,120,000	1,120,000
	停車場	180	㎡	1,000	元/㎡	180,000	120,000		60,000	
	垃圾場子母車	1	式	6,000,000	元/式	6,000,000	3,000,000	3,000,000		
	戶外廣場	180	㎡	1,200	元/㎡	216,000			216,000	
	道路鋪面更新（高壓連鎖磚）	2,000	㎡	1,800	元/㎡	3,600,000			3,600,000	
	醫療設施	1	式	2,500,000	元/式	2,500,000			1,250,000	1,250,000
	室內解說設施	1	式	1,000,000	元/式	1,000,000			500,000	500,000
	公共藝術品	1	式	800,000	元/式	800,000			400,000	400,000
	候車站前廣場	280	m	2,000	元/m	560,000	560,000			
	候車亭	25	㎡	7,000	元/㎡	175,000	175,000			
	基地整理整地	1	式	1,000,000	元/式	1,000,000	571,429		428,571	
	水土保持工程	1	式	1,200,000	元/式	1,200,000	400,000		800,000	
	景觀設施	1	式	600,000	元/式	600,000		257,143		342,857
	植栽美化	1	式	800,000	元/式	800,000		300,000		500,000
	小計					26,271,000	4,826,429	3,557,143	11,074,571	6,812,857
入口意象區	涼亭	6	座	250,000	元/座	1,500,000	750,000	750,000		
	大型解說牌	3	座	150,000	元/座	450,000	450,000			
	指示牌	3	座	5,000	元/座	15,000	15,000			
	售票處	3	座	50,000	元/座	150,000		150,000		
	景觀設施	1	式	600,000	元/式	600,000		600,000		
	基地整理整地	1	式	1,800,000	元/式	1,800,000	900,000	900,000		
	植栽美化工程	1	式	1,500,000	元/式	1,500,000		1,500,000		
	水土保持工程	1	式	1,800,000	元/式	1,800,000	900,000	900,000		
	小計					7,815,000	3,015,000	4,800,000	0	0

（續）表16-1　分期分區開發經費概估表（舉例）

分區		工程項目	數量	單位	單價	單位	複價(元)	第一期		第二期	
								第一年	第二年	第一年	第二年
圓山飯店北側山麓地區部分	公共設施	汙水處理設施	2	處	4,000,000	元/處	8,000,000			4,000,000	4,000,000
		汙水收集管線	1,500	m	1,500	元/m	2,250,000	2,250,000			
		電信設施改善及闢建	1	式	3,000,000	元/式	3,000,000	1,500,000	1,500,000		
		供水設施改善及闢建	1	式	4,000,000	元/式	4,000,000	4,000,000			
		排水設施改善及闢建	1	式	5,000,000	元/式	5,000,000	3,333,333	1,666,667		
		照明設施改善及闢建	1	式	2,000,000	元/式	2,000,000	1,000,000	1,000,000		
		供電設施改善及闢建	1	式	3,000,000	元/式	3,000,000	3,000,000			
		指示牌	25	個	4,000	元/個	100,000	100,000			
		解說牌	20	個	50,000	元/個	1,000,000	1,000,000			
		垃圾桶	21	只	20,000	元/只	420,000	420,000			
		公廁改善	3	式	300,000	元/式	900,000		900,000		
		公廁	3	座	1,000,000	元/座	3,000,000	3,000,000			
		涼亭	9	座	250,000	元/座	2,250,000	2,250,000			
		小計					34,920,000	21,853,333	5,066,667	4,000,000	4,000,000
		合計					86,702,000	33,292,762	17,021,810	20,324,571	16,062,857

註：本表僅列舉部分開發項目。

四、財務分析之工作內涵

　　財務分析主要在判定及估計所研擬之觀光遊憩區規劃案在經濟上所產生的結果，使開發投資者可用的資金作最有利的運用，其主要工作流程請參見圖16-2。茲就較重要之內容提示如下：

(一)投資效益基礎參數分析

　　決定財務分析之各項投資效益基礎參數，可組成如圖16-3之數據脈絡，由圖中可以瞭解基礎參數間之關係及資金投入與產出的關係。運用此一關係脈絡圖，不僅容易看出基礎參數間的關係，而且對於合作開發事業體間的協談，具有指導作用。而且在作財務分析時，方不致掛一漏萬，忽略可能的關鍵參數，可提高財務規劃的準確性。

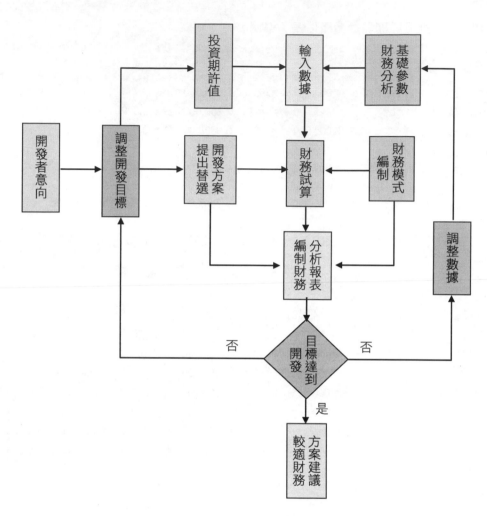

圖16-2　財務分析工作流程示意圖

資料來源：參考蒲明書（1993）修改。

(二)財務報表之編製

　　為了從有關的基礎參數獲致投資決策所需的投資效益評價指標，必須利用財務模式進行評估；財務模式必須符合慣例和有關規定。質言之，編製財務模式就是要編製以下三類預估的財務報表：預估的損益表、預估的現金流量表、預估的資產負債表等。一般開發案均以預估的現金流量表作為各項效益指標相互變動關係的分析依據；惟各種財務報表的編製不僅相互關聯，而且還須依賴若干分表方可編製，弄清這些分表與主表相互的脈絡關係，有助於提高編製財務報表的效益，有關財務報表編製的脈絡關係如**圖16-4**所示。

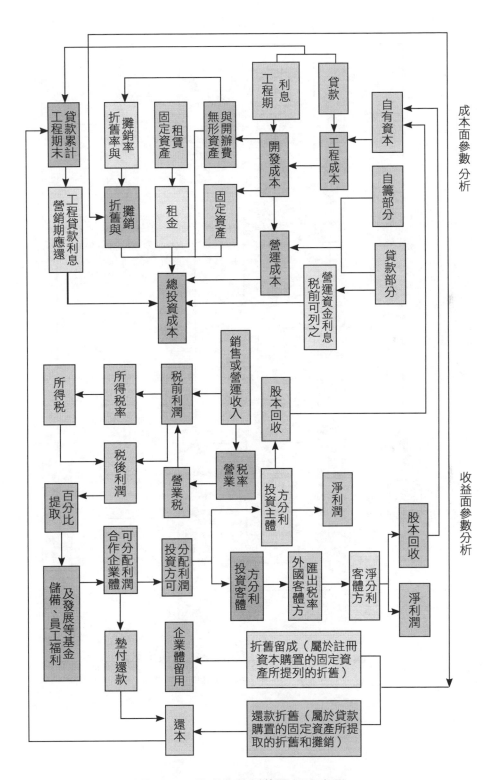

圖16-3　基礎參數脈絡關係示意圖

資料來源：參考蒲明書（1993）修改。

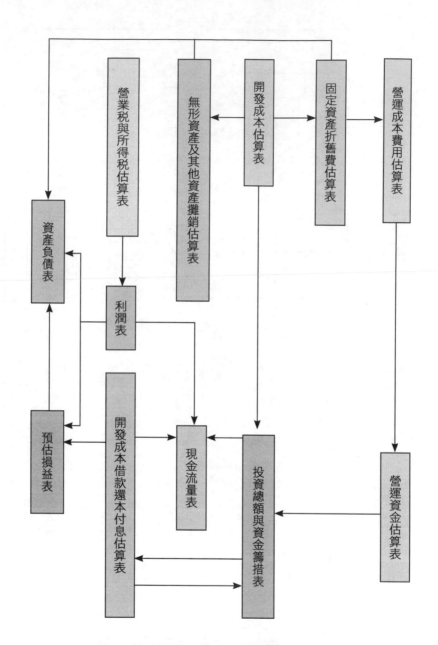

圖16-4　財務報表編製之脈絡關係示意圖

資料來源：參考蒲明書（1993）修改。

(三)不確定性分析

　　觀光遊憩區開發之財務分析，一般都來自於預測和估算，因此有一定程度的不確定性。所謂不確定性分析，就是分析可能的不確定因素對財務動靜態指標的影響，從而推斷可能承擔的風險，進一步確認該投資開發案在財務經濟上的可靠性。

　　一般投資效益分析結果所可能帶有的不確定性因素，可歸納如下：

1. 遊客需求結構、數量變化與設施供給結構、數量變化的市場訊息，難以確切掌握。
2. 未來的情境，不會是歷史的重演或簡單的趨勢分析予以延伸。各類無法預測的事件，包括社會、經濟、政治以及自然環境的發展與變遷，或多或少均會改變觀光遊憩區發展的條件。
3. 所蒐集之資料或參數不充足或難以取得，不得不對財務模式建構的前提條件提出假設。
4. 受資料調查和統計方法的圍限，而致財務分析所引用的基礎參數之準確度不高，甚至偏差。
5. 某些難以量化的因素和關係，無法納入財務模式中加以分析，故而推估的投資效益結果，不能反映這些因素和關係對投資的影響。
6. 從事財務分析工作人員的能力和時間不足，部分影響投資效益的因素和關係沒有察覺。

　　分析觀光遊憩區開發的投資效益，不僅需依已蒐集到的基礎參數推算各項效益值，還應估計上開不確定因素發生時，將會對觀光遊憩區開發的投資效益產生哪些不利的影響，以評斷其抗風險的能力。在充分考慮不確定因素可能產生的影響後，若投資效益估算值仍高於投資者的期望值時，觀光遊憩區的開發才是可行的。

　　一般不確定性分析包括敏感性分析、概率分析和損益平衡分析；而較常用者為敏感性分析，將於下節中介紹。

第二節　財務分析之基礎知識

一、貨幣之時間價值

　　貨幣之時間價值意指隨時間的推移，起始貨幣發生增值的部分。貨幣發生增值植基於對其有效使用而實現。貨幣存入銀行或投資觀光遊憩區開發，均可實現貨幣數量增值。由圖16-5可知，不論將貨幣P存入銀行或投資觀光遊憩區開發，從t1至t2期間的貨幣增值⊿P1或⊿P2均透過吾人之使用而實現。故而儘管起始貨幣數量相同，而經過時間亦同，然因投資方式不同，即有可能造成貨幣增值的效益。緣此，貨幣所表現的價值不僅取決於使用它的時間久暫，亦取決於使用它的有效性。貨幣持有者可透過將現金存入銀行或投資觀光遊憩區開發經營，取得利息或利潤，以實現貨幣之時間價值。

二、投資者的起碼報酬

　　投資者在觀光遊憩區開發籌設和經營過程中必須勞心勞力扮演決策角色，故應於經營管理上獲得合理報酬；在觀光遊憩區開發籌設和經營過程中，投資者為了獲取開發利潤而擔負諸如政治（如政局不穩、政策多變）、經濟（如匯率上揚）、自然災害

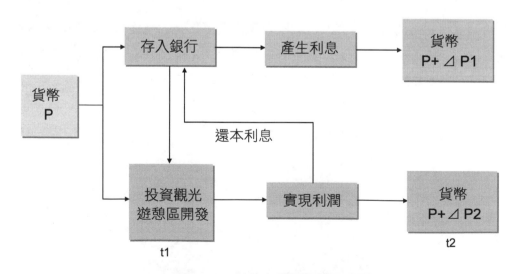

圖16-5　貨幣之時間價值示意圖

資料來源：參考蒲明書（1993）修改。

（如地震、水災等）等環境變動風險。

投資者冒風險，理應得到風險的報酬，所冒的通貨膨脹風險越大，獲得的風險報酬越高；如此方能激發投資者從事風險性大的觀光遊憩區開發投資。

投資者從事觀光遊憩開發時所投入的資金，除了會計價該筆資金存入銀行所產生利息的機會成本外，尚會計價其所付出之心力及其所承擔的風險等報酬，亦即當投資者所籌得的資金投入觀光遊憩區開發所獲得的利潤大於該筆資金的籌款利息，始可激發投資者的開發欲望，願意籌錢投資觀光遊憩區開發。緣此，從事觀光遊憩區開發投資的起碼報酬，至少應當含括如下三個項目：(1)籌措之資金足夠支付所衍生的利息；(2)投入心力於觀光遊憩區之開發經營所應獲得的經營管理報酬；(3)負擔環境變動的風險壓力所應獲取的抗風險報酬。

三、折現率的訂定

從事財務分析者耳熟能詳的一句話：「十年後的一元價值將小於現在的一元價值。」也就是所投資的觀光遊憩區各年營運收入的價值並非投資起始年的幣值，故應將各年營運收入折現為投資初年的幣值，方可與起始投資的成本相互比較。經過比較後，如果各年營運收入折現值之總和大於起始投資成本，則觀光遊憩區的開發才有利潤，而值得投資。因此，將各年營運的收入「折現」為投資初年之幣值，即涉及「折現率」的訂定。「折現率」的訂定必須植基於投資者的起碼報酬，亦即：

$$折現率＝貸款利息率＋經營管理報酬率＋風險報酬率$$

其中：

$$經營管理報酬率＝\frac{經營管理報酬}{總投資額}$$

$$風險報酬率＝\frac{風險報酬}{總投資額}$$

緣上所述，在對觀光遊憩區營運各期現金收益進行折現計算時，若只使用銀行的貸款利息將無法滿足投資者之欲望；因為這意謂觀光遊憩區開發所得的利潤，僅足夠償還銀行貸款的利息，對於投資者除了籌措資本以外所付出的經營管理心力及承擔的風險，均不計入報酬，殊不合理。

　　誠然，投資者會為觀光遊憩區開發籌措資本，依開發經營的難易程度及風險大小來決定投資的最低報酬率。而投資者，對觀光遊憩區開發的最低期望報酬將因各自財力背景的不同而各有定見。財務分析者應根據不同投資者的屬性設定不同的「折現率」以進行財務分析。

四、投資效益分析主要指標

　　分析觀光遊憩區開發的投資效益，必須植基於國家現行財稅體制上，估算一系列反映投資效益的指標，對內可以提供決策者或財務企劃人員經營管理觀光遊憩區的參考，對外則可以提供股東投資或銀行貸款之依據；投資效益指標一般可分為動態指標和靜態指標。茲分述如後：

(一)動態指標

◆淨現值（Net Present Value, NPV）

　　在合理的開發營運期內（記為n），以投資者選定的投資最低期望收益作為貼現率（記為I），將觀光遊憩區開發每年投資的淨現金流量（即當年現金流入和流出的差額，記為R），折現到投資初始的時間上，然後將經折現的各年淨現金流量（稱為淨現金流量現值）相加後減去初始投資成本（記為C），而得之數值稱為淨現值。

　　若淨現值大於或等於零，表示觀光遊憩區開發的資金收益大於或等於投入成本，故可考慮投資；若淨現值小於零，則不能投資。

　　淨現值的計算公式為：

$$NPV = \left[\frac{R_1}{(1+I)} + \frac{R_2}{(1+I)^2} + \frac{R_3}{(1+I)^3} + \cdots + \frac{R_n}{(1+I)^n} \right] - C$$

$$= \sum_{i=0}^{n} \frac{R_i}{(1+I)^i}$$

◆淨現值率（NPVR）

　　多個替選計畫案比較時，一般而言，淨現值越大表示該計畫較優，但如果考慮各替選計畫案初始投資成本後，則只有淨現值與初始投資成本的比值（淨現值率，記為NPVR）居大者，該替選計畫方案才算是不同方案群中的最佳者。

　　淨現值率是淨現值和所需初始投資（記為C）的比值：

NPVR＝NPV/C

◆內部投資報酬率（Internal Rate of Return, IRR）

係指某一觀光遊憩區之開發投資計畫各年淨現金流量（R）經折現率（I）推算相加後等於初始投資成本（C）時，所求出之折現率即稱為內部投資報酬率。

內部投資報酬率可由下面的公式求得：

$$\sum_{i=0}^{n} \frac{R_i}{(1+I)^i} = C$$

如果某方案所求得之內部投資報酬率大於或等於投資者所選定的最起碼報酬率（即前述貸款利息率、經營管理報酬率及風險報酬率三者之和），則該方案始有投資的可行性；多個替選計畫案比較時，內部投資報酬率愈高，則該方案較易被接受。

◆投資回收期

由於IRR是反應觀光遊憩區開發在某一開發營運期間內的平均營利率，對於風險不大的觀光遊憩區開發案，投資者常常優先用其作為決策的依據；對於投資風險大的觀光遊憩區投資，則其在決策中的角色相形較不重要，反而投資者最為關心的是多久才可以把初始投資成本收回，至於成本回收後，觀光遊憩區的營利能力，則為第二順位考慮。

當淨現金流量現值的累計值正好可以抵銷初始投資成本時所需的時間，即稱為投資回收期，投資回收期的計算公式為：

投資回收期＝（淨現金流量現值累計值開始出現正值年份數）

$$-1 + \left(\frac{\text{前一年淨現金流量現值累計值的絕對值}}{\text{出現正值年份數的淨現金流量現值}} \right)$$

(二)靜態指標

財務報表的一些比率分析能反映出觀光遊憩區投資事業體的體質及經營狀況，例如透過財務收益性分析、財務結構健全性分析、財務效率性分析等。

這些財務指標含有兩種意義，一為投資事業體經營的結果，也可以說是投資經營的績效，另一個為它和歷年度比較時，能看出這些經營指標是朝好的方向改善，還是越來越差。

有關各項靜態的財務指標，整理如**表16-2**所示，在作觀光遊憩區經營成效之分析時，可依需要取用適當的指標予以比較分析。

(三)敏感性分析

敏感性分析是當前一節中所述某些主要不確定因素發生變化時，預測淨現值、內部投資報酬率及投資回收期將隨之而變化的程度，從而找出對投資效益最為敏感的因素及其敏感度，具體而言，敏感性分析主要有以下作用：

1. 可以研究各種因素變動對計畫方案效果的影響範圍和程度，瞭解投資觀光遊憩區開發方案的風險根源和風險的大小。
2. 可以篩選出若干最為敏感，即反應最靈敏的因素，有利於這些最敏感因素集中力量研究，重點調查和蒐集資料，儘量減少因素的不確定性，進而減少方案的風險。
3. 多方案進行對比，可以利用敏感性分析來比較方案的風險大小，從而淘汰風險大的方案。

敏感因素之重要程度，要視觀光遊憩區投資之內容而定。一般來說，主要的敏感因素有：

1. 營建工程單價。
2. 營建工期。
3. 貸款利率。
4. 稅率。
5. 物價波動指數。
6. 遊憩設施價格如門票、住宿費等。

投資方案對上述因素中某一因素的敏感程度，可以表示為該因素按一定比例變化時引起投資效益主要指標（如淨現值、內部投資報酬率、投資回收期等）的變動幅度，也可以表示為投資效益主要指標達到臨界點時，允許某個因素變化的最大幅度及權限變化。超過此權限，即認為該投資方案不可行。為了求此權限，需要繪製敏感性

表16-2　靜態財務指標一覽表

項目	指標	算式	意義及功能
財務收益性	營業利益率	營業利益／營業收入×100%	測度觀光遊憩區投資公司扣除銷管費用後，剩餘利潤比例情況，比率越大越好。
	純利益	稅前純益／營業收入×100%	測度觀光遊憩區投資扣除一切費用後繳稅前，剩餘利潤比率情況，及每元的營業所得淨利，比率越大越好。
	淨值報酬率	稅前純益／淨值×100%	測度觀光遊憩區投資公司一年中自有資金從事營業活動所得的利潤，及每元淨值能得利潤額，比率越大越好。
	總資產報酬率	稅前純益／總資產×100%	測度觀光遊憩區投資公司每元總資產能得利潤額，顯示整個經營活動的綜合效益。
	資本報酬率	稅前純益／實繳資本×100%	測度觀光遊憩區投資公司投入資本從事營業活動所得的利潤，比例越大越好。
	營業利益與資產總額比例	營業利益／資產總額×100%	測度全部資金的獲利能力及全部資產的生產能力，以衡量整個經營的總成績。
財務健全性	固定比率	固定資產／淨值×100%	測度自有資金是否足敷固定資產的投資，小於1，則顯示尚有剩餘資金供短期週轉用；大於1，亦即尚賴介入資金補足。
	流動比率	流動資產／流動負債×100%	測度觀光遊憩區投資公司清償短期負債之能力，亦即每一元短期負債可有幾元的流動資產以供償還。比率越大償債能力越強。
	速動比率	（流動資產－存貨）／淨值×100%	測度觀光遊憩區投資公司的即期償債能力，亦即每一元短期負債可有幾元的速動資產以供償還。比率越大償債能力越強。
	現金比率	（現金＋銀行存款）／流動負債×100%	測度觀光遊憩區投資公司的現金對流動負債之償付能力，即每一元短期負債可有幾元的現金以供償還。但過高則顯示企業經營效率不高。
	固定資產與長期負債及自有資產總額比率	固定資產／長期負債＋自有資本×100%	測度需要鉅額固定資產之觀光遊憩區投資公司其自有資本是否有足夠購置全部資產之需，如須償長期借款亦應在企業健全性之原則下，保持適當之比率。
	流動資產與資產總額比率（流動資產構成比率）	流動資產／資產總額×100%	測度投入流動用途的資產與資產總額的比例，以測定財務結構的變化與消長對觀光遊憩區投資公司是否有利。
	固定資產與資產總額比率（固定資產構成比率）	固定資產／資產總額×100%	測度投入固定用途的資產與資產總額的比例，以觀察資金結構的變化與消長對觀光遊憩區投資公司是否有利。
財務效率性	負債構成比率	負債總額／總資本×100%	測度負債總額占總資本之比例，即每百元總資本另有多少外投資本配合營運，以測定負債是否過重。
	自有資本對負債比率	自有資本／負債總額×100%	測度股東對觀光遊憩區投資公司投資額與債權人對觀光遊憩區投資公司投資額之比，以測定其對長期信用及安全保障程度及對債權人之長期償債能力。

（續）表16-2　靜態財務指標一覽表

項目	指標	算式	意義及功能
財務效率性	應收款項週轉率（次）	營業收入／（應收帳款＋應收票據）×100%	測度帳款的回收速率，據以瞭解收帳是否過慢，次數越大，表示帳款的收回越勤快。
	固定資產週轉率（次）	營業收入／固定資產	測度固定資產的經營效能，即每元固定資產的投資能經營多少的業績，看出固定資產的週轉是否靈活，次數越大越佳。
	淨值週轉率（次）	營業收入／淨值	測度自有資金的經營效能，即每元淨值營業額，看出自有資金的運用效能是否靈活。次數越大越好。
	總資產週轉率（次）	營業收入／總資產	測度總資產的經營效能，即每元總資產營業額，顯示總資產的運用效能是否靈活。

分析圖（**圖16-6**），其分析的結果可填入**表16-3**。必要時，還應對若干敏感的因素重新預測和估算，進行投資風險估計。

敏感性分析具體進行時，通常是在假定只有一個因素不確定，而其他的因素都是確定的情況下進行分析，所以當這個因素每變化一個數值，就可以相應地計算出投資方案的一個經濟效果。當這個因素變化的範圍為已知時，可以在這個範圍內選擇若干

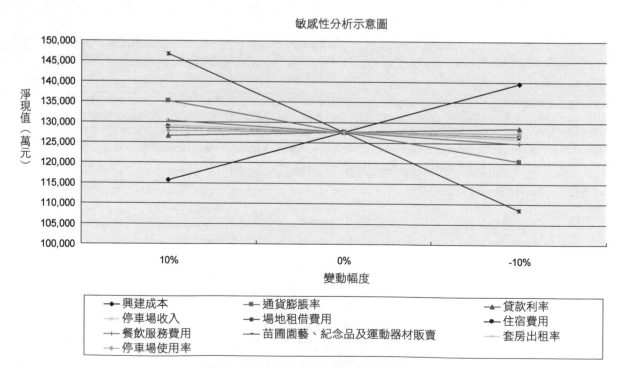

圖16-6　敏感性分析示意圖（舉例）

表16-3　敏感性分析表

項目 ＼ 敏感因素	門票價格 變化幅度	貸款利率 變化幅度	物價波動指數 變化幅度	營建工程成本 變化幅度
淨現值				
內部投資報酬率				
投資回收期				
其他				
敏感度排序				

個有代表性的數值來分析其對方案效果的影響。例如，某一遊憩設施使用壽命為十至十五年則可選擇十年、十五年分別分析對方案效果的影響，而不必對該因素可能出現的所有值都進行分析。當因素值的變化範圍不能確定時，則可以用因素的變化幅度來分析其對方案效果的影響程度。如某一方案的年收入為1,000萬元左右，但變化範圍是不知的，這樣只好用變化幅度來分析，例如假定當年收入增加或減少20%、10%、5%時，分析其對方案效果的影響。

　　敏感性分析也不是對所有的因素都進行分析。首先，對一些確定性因素就不必分析，其次對一些因素雖然是不確定的，但如果決策者對其估計比較有把握，誤差不大的情況下也不必作敏感性分析。例如，投資的殘值到底是5萬元還是5.2萬元或者4.8萬元，其誤差是不大的，而且殘值一般對方案並不敏感，特別是在使用壽命越長和報酬率越高的情況下，殘值就越不敏感，此時也就不必對殘值進行敏感性分析。

　　在作敏感性分析之前，首先要把確定性因素、不敏感因素剔除，而對估計肯定是敏感的因素、可能是敏感因素及可能與估計值會有較大偏差的因素等，進行敏感性分析。

第三節　財務規劃之內涵

一、多重組合方案之財務分析

　　一般觀光遊憩區之開發類型可能有數個大類型（如不同主題園）及無數多可選擇的細類型（可分靜、動態活動）；如配合第八章第一節所提出之各種投資組合模式，

可得出無數種多重組合開發方案。這些多重組合開發方案之優勝劣敗，除了可透過第十四章規劃方案評估方法予以評析選定外，從財務觀點分析各方案的投資報酬情形，亦是篩選方案的良好利器。

　　觀光遊憩區開發投資者可委託有經驗的投資企劃顧問，依本章前二節所述財務分析的相關知識，在多個可行方案中進行財務比較分析和評選。

二、資金籌措方式

　　觀光遊憩區開發之財務計畫可行性，首重能自給自足，投資單位需藉由不同之資金籌措方式自行供給土地取得費、工程費以及其他財務成本等資金需求。因此資金的籌措是一個相當重要的課題，本章節則針對此一重要之課題，分析其各種可能的資金籌措方式，以為觀光遊憩區開發經營之參考。有關資金籌措的方式，除了政府與民間合作開發及土地信託開發之外，尚有許多種可能之籌措方式，針對資金之籌措方式可概分為國內資金利用及國外資金之導入兩大部分（**圖16-7**）。

三、財務管理

　　觀光遊憩區開發的財務管理，可以從兩個方向著手：

(一)財務管理結構

　　包括資金籌措處理及資金營運管理兩大類項，其結構請參見**圖16-8**。

(二)財務管理三度空間結構

　　靈活財務管理是財務三度空間的有機配合，即由觀光遊憩區開發經營期、財務管理項目、財務管理方法所組成（**圖16-9**），使觀光遊憩區在最低資金成本下，籌措必要營運資金，配合各項經營活動、軟體遊憩活動、硬體遊憩經營（行銷、財務、人事、研發），達成開發目標。有關觀光遊憩區開發各階段的財務管理要點可綜理如**表16-4**所示。

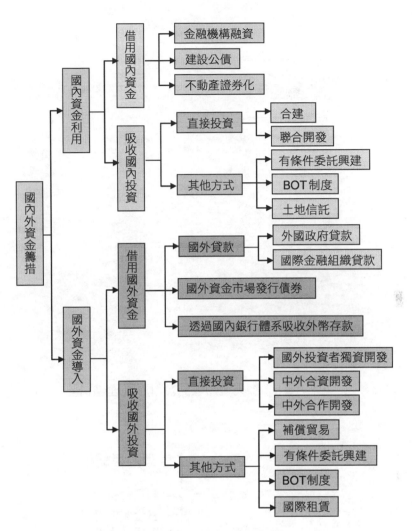

圖16-7　資金籌措方式示意圖

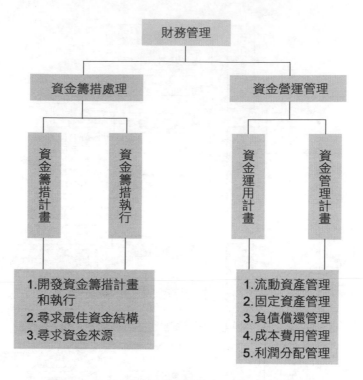

圖16-8　觀光遊憩區開發財務管理結構圖

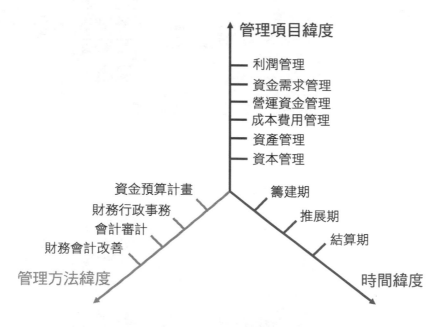

圖16-9　觀光遊憩區開發財務管理內涵

表16-4　觀光遊憩區開發各階段財務管理要點

分期 類別	籌建期	推展期	結算期
資本管理	資本的籌集及合作事業體驗	資本的處理	剩餘資產的管理
資產管理	營建工程、各種資產的建檔，建立會計制度	經由嚴密會計制度及內部審計，保全資產及處理資產	結算財產的處理及保管
成本費用管理	建立成本費用收支程序及各項支付標準，以為成本管理之用	成本費用收支及成本費用控制評估	結算費用的支付
營運資金管理	實收資本的有效分配運用	營運資本計畫及執行，確保償債能力	財產結算收入的保管
資金需求管理	或有分期繳納資本者，依期收繳	推展資金運用計畫及行動的展開	結算債務的償付
利潤管理	開辦費及各種遞延資產的正確處理	所得稅繳納，盈餘的分配	剩餘資產的分配

經營管理計畫之研擬

CHAPTER 17

單元學習目標

● 介紹觀光遊憩區經營管理之系統架構

● 介紹觀光遊憩區經營管理之組織體系

● 介紹觀光遊憩區經營管理之作業方法

● 探討觀光遊憩區經營管理所運用之策略

第一節　經營管理之涵構

一、經營管理之系統架構

　　一般觀光遊憩區開發投資主體可概分為民營、公營及公有民營等三種類型，不論採何種類型開發，均須面對觀光遊憩區經營管理事務。一般觀光遊憩區之經營管理可概分為兩部分：(1)政府相關主管機關對觀光遊憩資源及投資者的管理；(2)公、民營觀光遊憩區對於人力、財力、物力（設施或資源）等之經營管理。

(一)經營管理架構與內容

　　經營管理本身具程序性，可能因觀光遊憩區之區位環境、投資主體及發展階段之不同而有差異，如何發揮資源使用的效率，必須透過政府相關部門與觀光遊憩區開發投資者不斷溝通、協調，並建立共識，而此共識亦需透過周延的考慮與評估。就政府相關主管機關的立場而言，必須自計畫、組織、用人、指揮、領導與控制，負起輔導監督之責，如此才能使觀光遊憩資源的開發利用更為落實。而就觀光遊憩區開發投資者的立場而言，則其利用資金、土地及勞務必須透過完善及健全的經營管理手段，以發揮觀光遊憩資源利用效率與潛能，達其計畫發展目標。一般經營管理架構如**圖17-1**所示，主管單位主要負責完全督導及發展的責任，主要人員配置為管理人員，營運執行則由民間經營或民間投資開發較為合適。

(二)經營管理事項與類別

　　觀光遊憩區之經營管理從資源與資金的「投入」，經過組織作業、管理手段運作及行銷技術等之「轉換過程」，「產出」觀光遊憩設施及遊憩機會，再經由廣告促銷、節目的設計及交通運輸等「轉換」工具，將遊客吸引至觀光遊憩區內親身參與、體驗與認知。當觀光遊憩區營運一段時期後，會對遊憩設施與機會、行銷手法進行短期回饋檢討改進，以確保滿足遊客的口味常新，若長期營運後發掘該觀光遊憩區已缺乏吸引力及競爭力，則必須全面回饋檢討該等遊憩區，並重新「投入」資源及資金，作觀光遊憩區的再開發與經理，亦即觀光遊憩區之經營管理作業是一個如**圖17-2**所示連續而且持續不斷回饋的系統，它含括一連串「投入」、「轉換過程」、「產出」、「轉換」與「結果」等經營管理過程。

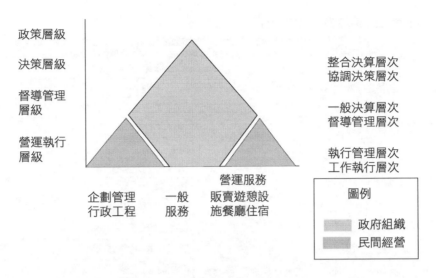

圖17-1　經營管理架構示意圖

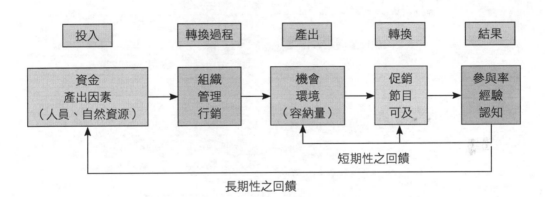

圖17-2　觀光遊憩區經營管理體系

資料來源：Crompton (1977).

　　由於觀光遊憩區之經營管理千頭萬緒、包羅萬象，欲尋求完善及健全的經營管理模式，殊有困難。惟為便於爾後經營管理組織體系之運作及經營管理行動之推展，實有必要先建立經營管理之內容，並予以系統化。茲將一般觀光遊憩區經營管理類項整理如**表17-1**。

二、經營管理之組織體系

　　經營管理組織體系因分屬民營、公營、公有民營等不同型態而異；且受工程開發

表17-1　觀光遊憩區經營管理類項表

經營管理類別	經營管理細項	經營管理細目
環境衛生之經營管理	廢棄物管理	垃圾收集處理
		汙水處理
		環境美化之啟蒙活動
	衛生管理	食品衛生管理
		飲料水衛生管理
		醫療設備之整建
		害蟲等之驅除
資源設施之經營管理	資源保護管理	資源之保存及修復
		植生之復原
		周圍之環境整建
		利用地區之適宜性及承載量
		使用限制
		資源保護之啟蒙活動
		公廁衛生列管
	設施安全與維護管理	設施利用之安全與管理
		設施之操作、維護、修理、補修、汰換
		設施、周圍環境及建築物之整建
保安系統之經營管理	觀光客事故防止措施	設施消防安全
		建立緊急救援及救難系統
		交通事故防止措施
		危險地區之管理與防制
		恐怖攻擊
	天災時設施等安全措施	地震
		水災
		火災
		流行傳染病
	保安措施	罪犯防範處理
		財產之保全
		識別系統
		通信處理
		撤離及疏散系統

（續）表17-1　觀光遊憩區經營管理類項表

經營管理類別	經營管理細項	經營管理細目
遊客服務之經營管理	基本服務	停車服務
		接駁服務
		行政服務
		住宿服務
		餐飲服務
		盥洗服務
		展售服務
	資訊服務	摺頁、標誌等資料提供
		解說教育服務
		導遊業之配合
	進階服務	友善環境設施
		消費者資訊與權益
		服務制度品質認證
財務之經營管理	資金籌措	資金籌措計畫
		資金籌措執行
	資金營運	資金營運計畫
		資金營運控制
人事之經營管理	勞工安全衛生	安全衛生管理
		教育訓練
		承攬商安全管理
	人力發展	人員選用
		人力培訓
	人事關係	人與事之配合
		人與人之關係
		人員福利
		人員培訓
	業者自我管理	投保公共意外責任保險
		自我管理與評估
行銷之經營管理	行銷推廣	定價策略
		活動策劃與推動
		宣傳推廣
		公共關係
研發之經營管理	研究發展	市場研究發展
		遊憩教育活動研究發展

及短、中、長期營運之階段差異，需設有相應的組織體系。在現今土地成本過高，取得不易的情況下，如何結合政府與民間擁有之資產（土地、技術、設備）及資金，再配合財源籌措、法令依據、權益分配方式等因素提出一套適宜國情，且能配合現有法令及可運作之政府與民間合作開發方式，必能促成多數觀光遊憩區即早開發完成。以下即就政府與民間合作開發觀光遊憩區之構想說明如下（**圖17-3**）：

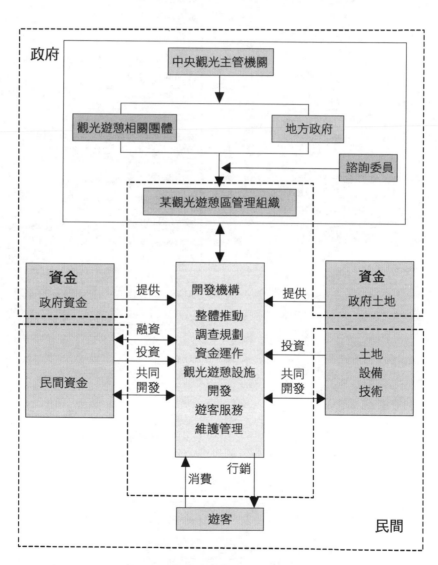

圖17-3 公私部門合作開發觀光遊憩之組織架構示意圖

1.建立觀光遊憩區整體計畫及整體開發執行計畫：確立硬體及軟體之整體計畫並促進及協調其執行。

2.調查與規劃：調查觀光遊憩活動與設施之市場需要性，再據之調查作成遊憩設施開發計畫。

3.資金調度與運用：開發時調度所需之資金，有效率地運用開發投資及貸款。可以公有資金作為其主體，但若在制度上允許時，可考慮引進民間資金。

4.遊憩設施開發：依上述之規劃及資金進行遊憩設施開發。

5.遊客服務：遊客遊憩消費所需各項服務之提供。

6.維護管理：進行基地及遊憩設施之維護管理、安全監視、防災監視等。

至於一般觀光遊憩區因經營管理上而發展的必要管理組織，則依據**表17-1**所提經營管理類項，可安排如**圖17-4**，並可分為開發企劃階段與開發營運階段，茲說明如下：

(一)開發企劃階段

觀光遊憩區可開發之土地大多為公部門所有，因此為籌劃開發區內各項建設，宜成立一專責機構負責。同時，為衡量財力及人力之現況，建議採任務編組的方式進行。由主管機關副首長統籌全面之規劃工作，並邀請專家、學者成立諮詢顧問群；而實際各項業務則由公部門內各人員兼任，其中宜包括交通單位、工務單位、都市發展單位、建設單位、財政單位、教育單位、環保單位、民政單位等各單位之人員，如此不僅得以節省人事經費，並在開發階段可收事權合一之效。

另外，為使規劃單位所提出的計畫與規劃藍圖得以落實，並使衝突獲得妥善解決，本專責組織應負責觀光遊憩區內土地開發與各項建設計畫的審核與執行，並解決法令上對開發的限制。其權責應有：

1.依據規劃設計單位所研訂之計畫內容，擬訂綜合性管制計畫（如以都市計畫手段研定細部計畫公告實施），對區內各種開發行為加以管制。

2.委員會應循法令途徑，使區內各項開發能符合法令限制。

3.配合民間參與開發相關事宜之協調。

(二)開發營運階段

觀光遊憩區開發後必須具備下列幾個單位，方能據以妥善經營管理。

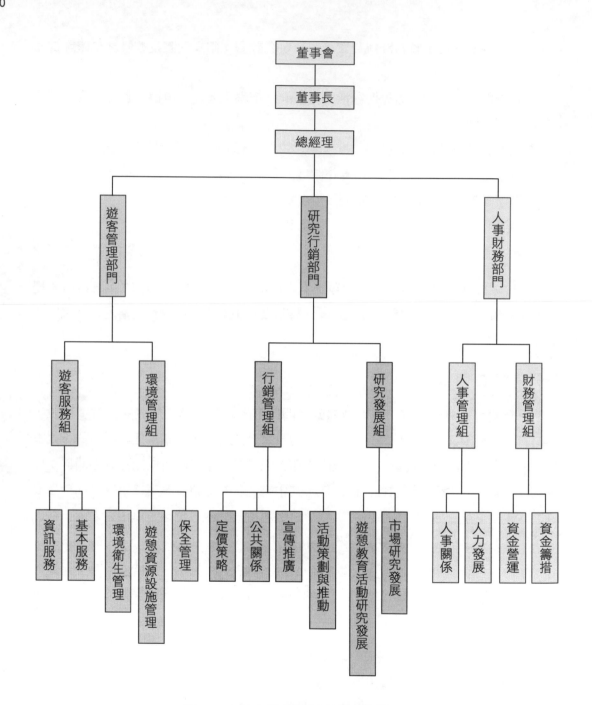

圖17-4　觀光遊憩區經營管理組織圖

◆**遊客管理部門**

下設環境管理組及遊客服務組：

1.環境管理組分別掌理環境衛生管理、遊憩資源設施管理及保全管理。

(1)環境衛生管理：負責全區環境衛生之加強與維護工作。

(2)遊憩資源設施管理：負責全區遊憩資源設施之加強與維護工作。

(3)保全管理：負責全區安全之加強與意外災害之防範。

2.遊客服務組分別掌理旅遊資訊、解說教育及基本服務。

(1)旅遊資訊、解說教育：負責旅遊資訊系統之提供服務，依其設置服務地點可分為遊憩區內與區外兩種，區外旅遊資訊系統係於事前直接將服務擴及旅遊市場之消費者，提供諮詢計畫之服務；區內旅遊資訊系統則在負責對遊客之解說介紹及教育宣導。遊客從事旅遊活動乃在追求高品質之遊憩體驗，解說系統之建立則在協助遊客獲得此種媒體，其應具備娛樂、安全、教育、保育、宣傳等功能。因此，旅遊資訊服務中心、旅遊資訊服務站、旅遊資訊服務台、環境解說引導系統之建立相當重要。

(2)基本服務：負責提供遊客餐飲、農特產、紀念品及遊樂設施使用之消費服務。

◆**研究行銷部門**

下設研究發展組以及行銷管理組：

1.研究發展組分別掌理相關觀光遊憩活動之市場研究發展、企劃與推動觀光遊憩活動之遊憩教育活動研究發展。

(1)市場研究發展：負責研究市場，進而掌握市場需要。

(2)遊憩教育活動研究發展：負責觀光遊憩區遊憩教育系統功能提升之研究與發展。

2.行銷管理組：

(1)定價：負責門票、住宿費及遊憩設施利用之收費標準。

(2)活動策劃與推動：與教育活動研究發展組相互配合，負責運用內外空間舉辦各種活動藉以達到吸引人潮及宣傳的效果。

(3)公共關係：負責新聞之發布，持續性製造媒體曝光。

(4)宣傳推廣：負責觀光遊憩區軟硬體宣傳手法製作與推廣觀光遊憩區之策略運用。

◆人事財務部門

下設人事管理組以及財務管理組:

1.人事管理組分別掌理人力發展及人事關係:

(1)人力發展:負責人力資源之分析、研究、預測選用、培訓及將來人力政策之擬訂。

(2)人事關係:負責人與事之配合、人際關係、人員福利及考核等工作。

2.財務管理組分別掌理資金籌措及資金營運:

(1)資金籌措:負責資金之籌措與執行。

(2)資金營運:負責資金營運之控制。

第二節　經營管理之作業方法

經營管理計畫目標在建立完整之管理體系,強化經營單位組織功能,積極執行各項開發、管理、維護業務,以達到觀光遊憩區整體開發之目標,其操作架構如**圖 17-5**,茲說明如下:

一、依性質歸類各經營管理類項

如環境衛生、遊憩資源設施、保安、遊客服務、財務、人事、行銷、研發等之經營管理。

二、分不同的經營管理空間層級

各類項所對應之機能可依空間尺度作階層劃分,由觀光遊憩區全區尺度至設施尺度,由大而小由外而內,層層考慮對應之經營管理類項,以研擬出更細部能操作之項目內容。

三、考量不同部門的需求

在需求方面考量使用者之意願及需求程度;在供給方面留意營運部門、開發部門、政府部門及社會部門之取向、壓力及限制等因素,適當修正整合研擬經營管理內容。

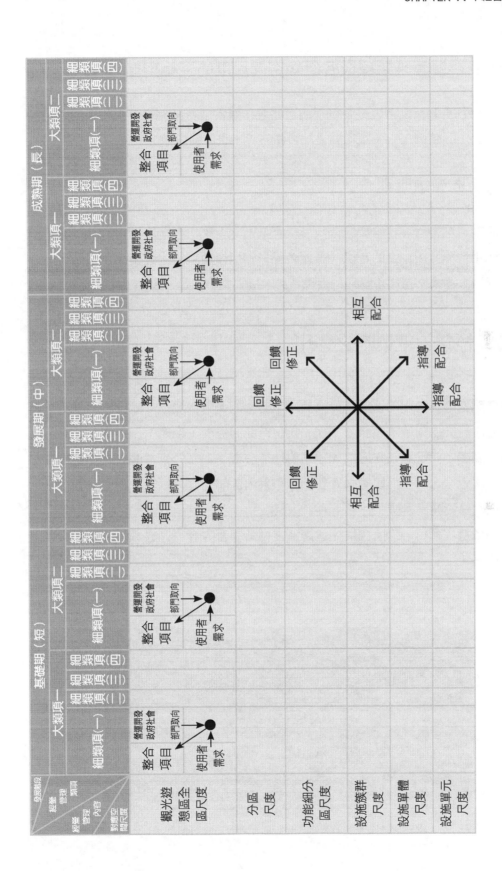

圖17-5　經營管理操作架構示意圖

四、考量各經營管理類項與各層級空間尺度的互相對應

在各類項各空間尺度下之經營管理內容亦應作適當之交叉整合，包括上對下之指導、由下往上之回饋修正、各類項間之配合修正等，避免造成矛盾、衝突之情形。

五、考量不同營運時期

每一時期之經營管理內容與空間尺度交互搭配，對應出各類不同之經費需求，配合各類遊憩用地開發所創造的利潤，詳擬各經營管理類項所需之經費，並透過良好財務計畫之管制，達成全區經營管理的目標。

第三節　經營管理策略之運用

觀光遊憩區經營管理的績效是建構於「策略」的運用，加上「執行」的結果。經營管理策略所研究的內容不僅涵蓋了觀光遊憩產品的提供（生產）、行銷、人事、研發、財務等課題，而且必須將這些課題通盤性地整合在一起思索。觀光遊憩區經營管理「策略」決定後，即可促使經營管理組織體系內各部門之「執行」動作步調齊一，而達到預期的投資開發目標。

以下乃依據本章第一節所提觀光遊憩區之經營管理內容，分成八個主題，條述主要的相關策略。

觀光遊憩區優美的景觀，可以讓遊客留下美好的回憶

一、環境衛生之經營管理策略

(一)美化、綠化環境

為維持觀光遊憩區綠意盎然之特性，應配合環境整體的綠化與美化及人工的栽植和布局，讓所規劃的觀光遊憩區成為美麗的園地。

(二)衛生保護

1.按時清掃收集垃圾，並管制廣告張貼。

2.垃圾分類與回收，減量減碳並避免二次汙染。

3.原始與自然之遊憩區，禁止攤販行為；鄉村與都市之遊憩區，則於劃設之營業區內集中經營管理，並藉攤販活潑熱鬧的經營方式及內涵，表達出該據點之特色，加強其吸引力；此外，對於路邊及其他非法攤販，一律嚴格取締。

4.加強區內餐飲食品安全及衛生管理，定時抽檢，嚴格取締不良食品並褒揚推薦優良飲食。

5.對於水汙染、空氣汙染、環境汙染之防制及避免應特別注意，凡影響資源之汙染行為須嚴格禁止，並作不定期測試。

6.重視公廁衛生並列管，隨時警戒流行性疾病之防範（如 SARS、MERS等），快速配合政府政策應戰。

觀光遊憩區的攤位造型、色彩、設置區位，應有統一的規劃

與販賣主題相契的攤位造型值得按讚

二、資源設施之經營管理策略

(一)顧及資源的利用效率與生態環境保育

◆利用之調整

遊客使用觀光遊憩區多半集中於開放時間中之極短時段，如果能將某些尖峰使用移轉至離峰使用之時段，則必可減輕過度使用所造成之壓力。管理者可延長傳統尖峰季節，如提前開放，延後關閉；或鼓勵離峰季節之新興活動，如冬季賞櫻觀光等；或以不同之收費標準，使一些週末之遊客轉移到平常日子；此外，在某些設施裝置夜間照明，亦可延長每日使用之時間。

◆限制使用

限制或禁止某些遊憩種類，如環境衝擊程度較高之遊憩種類，或社會衝擊程度較高之遊憩種類；而會造成擁塞或使用衝突，會使遊憩品質降低者，亦應適當地予以限制。

◆降低使用衝擊

改變遊憩使用之形態及活動，以降低其衝擊程度。管理者藉鼓勵遊客集中式使用或分散使用以改變遊憩形態。

◆增加資源之耐久性

管理者可改變資源特質以強化其對遊憩衝擊之抵抗力，如以半自然之方式採取栽植較強韌之本地種植生；或以人工化的方式，如在遊憩使用之地區，以工程加強地上鋪面處理達成目標等。

◆選用節能減碳之相關設備

遊憩區相關設備之選擇，應趨向節能、減碳、永續者，如綠建材、LED燈、太陽能發電等，不僅對生態環境保育有貢獻，長期亦能利於管理者之財務節支。

(二)設施之保養維修

◆建立設施檢核資訊系統

依設施對遊客安全之影響程度，區分為安全性設施及一般設施。前者係對遊客安全具重大影響者，以每月檢查一次為原則，遇有故障或損毀，應立即派員維修，一般

設施以三個月為一期，全面檢查設施之堪用狀況、外觀、使用情形，建立檢核資訊系統作為設施管理維護之參考。

◆建立設施損毀查報系統

由環境清潔人員及管理、服務人員隨時視設施之損毀狀況，回報維修。

◆定期保養維修

1.每日維護活動據點環境整潔，確實維持清潔美觀的環境品質，據點以外地區，則以每週清掃一次為原則。

2.每月配合檢核系統，進行安全性設施之維修工作。

3.每三個月配合檢核系統，進行一般設施之維修工作。

4.每半年全面實施設施保護維修一次。

5.每年全面實施油漆，外觀整修及設施更新等維修。

◆不定期保養維修

隨時配合設施損毀之查報，進行維修工作。

三、保安系統之經營管理策略

(一)保障遊客遊憩安全

包括設施定期維護、制定並更新遊園安全守則（例如迪士尼樂園執行禁用「自拍神器」）、指標說明、實體及E化諮詢服務（網站、LINE、QR Code等）、明顯標示危險地區及警告阻隔、設立緊急救護人員及擬定災變防範措施等，以確保遊客之安全。

圖示化的警示標誌一目瞭然（六福村主題樂園提供）

(二)員工之安全處理能力

包括員工任用標準的界定、員工定期之健康檢查及傷病記錄的追蹤，各種

水域等易發生意外事故之處，宜安排救生員

安全講習及意外事故處理訓練和意外事故的預防與警戒的應變等，以有效保障遊客之安全。

(三)意外事故之處理措施

包括防火、防爆（如八仙水上樂園粉塵爆）之預防系統的設置，維護及管理，遊客及員工撤離與疏散計畫之訂定，緊急運送系統的提供，或山難與海難之救助，以及意外事故的公共意外責任險足額之投保與賠償處理等。建立完善之緊急救護及救難系統、最新設備（如自動體外心臟電擊去顫器AED）與緊急疏散作業外，應定期訓練，操作確實快速。

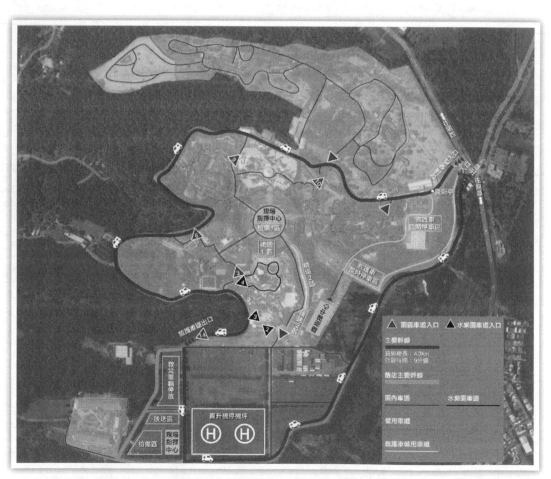

觀光遊憩區平時即應訂定大型緊急事故救護及醫療後送規則（六福村主題樂園提供）

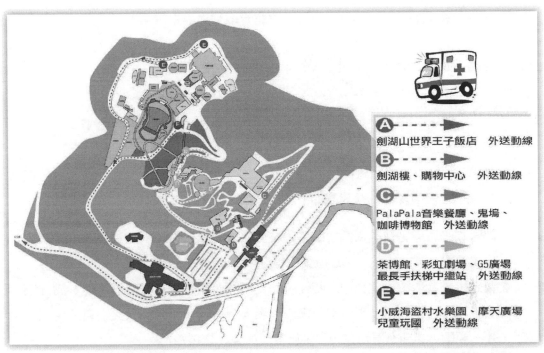

建立緊急救護及救難系統是觀光遊憩區經營者應有的責任（劍湖山世界主題樂園提供）

(四)罪犯之防範處理

包括罪犯之界定方式及各種特殊情境下各角色之識別系統，較常見的罪犯類型，如恐嚇、商店扒手及竊賊之防範、隔離、強制執行的處理模擬及受害者的處理方式與長期照顧程序等。並因應國際恐怖攻擊，亦須主動加強執行防患措施。

(五)資訊安全維護

落實資訊系統安全之管理措施，以避免個資等資訊被不當利用。

(六)公司財產之保全系統

包括公司財產使用的保證或扣押品制度之建立、公司財產的遺失尋查程序及方法之訂

提防扒手之識別標誌

定，員工期終繳回及清查制度之執行及賠償認定標準之界定等。

四、遊客服務之經營管理策略

(一)周詳的旅遊資訊、解說教育計畫

引發遊客之旅遊動機，並促成一次成功、滿意之旅遊計畫，有賴於周詳的旅遊資訊、解說教育服務之提供，前者具有「誘致」之主動性；而後者具有協助旅遊計畫順利完成之功能。其具體之作法建議如下：

1. 針對觀光遊憩區及其周圍遊憩區的整體旅遊方式，作不同遊程之路線規劃，印製成手冊，置於車站、鄰近遊樂區等地。
2. 觀光遊憩區內植物之種類、特性、歷史典故、用途等，可於解說牌、簡介或透過服務中心之軟體及硬體解說媒體、專人解說等，作一深入之引導及說明。此外，要配合最新載具所需，提供旅客便捷多元之選擇。
3. 觀光遊憩區之遊憩設施及舉辦之活動可配合中、小學之課程，針對中、小學老師及教務主任寄發宣傳海報，於旅行或課外活動時安排學童至規劃區參觀或參與活動，寓教於樂。

(二)滿足遊客之基本服務

包括遊憩設施之使用、餐飲、盥洗、農特產品及紀念品等消費，應定期抽查，確保其美觀、衛生、安全及品質。

(三)提供環境友善服務

設計友善環境設施（無障礙、老弱婦孺、性別平等所需），重視消費者資訊與權益，並爭取服務品質認證、提供客製化服務，提升消費者之滿意度。其具體作法建議如下：

1. 於適當地點設置無障礙坡道、身心障礙專用電梯、廁所、扶手。
2. 各場所設置博愛座，並有專人引導協助。
3. 設置嬰兒車專用通道及車廂與免費嬰兒車。
4. 各場所設置無障礙親子廁所（內有扶手、親子馬桶座、緊急服務鈴、兒童安全座椅及全區無障礙設施導覽圖）。

遊客服務中心可以提供便捷周詳的旅遊資訊

訊息翻譯之內容應明確,避免雞同鴨講

觀光遊憩區可配合中小學之課程,設計寓教於樂的參訪活動(六福村主題樂園提供)

5. 於適當地點設置育嬰室(內有飲水機及尿布台,並提供尿片、濕紙巾等備品及全區育嬰室導覽圖)。

6. 手扶梯設置語音安全宣導。

7. 設置電動輪椅充電站、提供輪椅免費借用及協助輪椅推送服務。

8. 餐廳提供拆卸式兒童安全座椅。

9. 園區設置手機充電站及免費Wi-Fi服務。

10. 美化戒菸輔導區(吸菸區),兼顧法令及遊客權益。

11. 遊憩區內遮蔭降溫措施(風扇、水霧設施、遮陽傘、增種遮蔭樹種、配合樹穴設置遮蔭座椅、透氣鋪面等)。

哺集乳室是業者貼心的設置

電動輪椅充電站是一種友善的服務

觀光遊憩區內能設置遮蔭降溫措施，應予讚賞肯定

行動救護是一種可以大力推廣的緊急應變措施

12.提供愛心遊園專車、增設弱勢博愛優先候車處。

13.提供叫車服務、快樂傘服務。

14.入口處設置醫護室，提供受傷遊客休養，並增設
行動救護服務系統，方便機動救援。

15.於適當地點設置AED設備，遊客急救時提供需
求。

16.尋獲遊客的失物，在第一時間通知遊客取回，並
且提供寄送到府服務。

17.考量性別平等化設施。

AED是觀光遊憩區必備的急救設備

18.友善環境設施指示標誌及使用說明明顯易見。

19.訂定友善環境設施改善計畫,並組成專案小組執行。

五、財務之經營管理策略

(一)爭取行政上之積極支援

觀光遊憩區之經營管理,需投入鉅額資金於軟硬體建設,面對未來資金需求的增加,有必要爭取政府專案貸款協助。

(二)多樣化經營利用以增加營收

設施之投入應發揮其最大之效益,以增加收入。

(三)合作投資開發

由觀光遊憩區之土地所有權人尋求同業相關產業之業者,進行適當的「資合」、「土合」、「人合」、「技合」等不同的合作內容之聯合開發或合作投資型態,以確保多管道的資金來源,分散投資風險,增加觀光遊憩區開發的可行性。

(四)資金調度之技巧

1.節稅。

2.避免過重的利息負擔。

3.利潤的充分利用。

4.降低資金成本。

5.確實掌握現金流通及週轉金。

6.確實掌握償債能力。

7.確實控制工程期間資金運作。

8.運轉資金管道的多元化。

9.確定長期資金之來源。

10.確定季節性及固定的資金調度來源。

(五)建立成本控制系統

1.各項成本之預算、記錄及審核辦法之訂定。

2.會計制度之確立。

3.營運報告之編列。

4.來往廠商信用額度確立。

5.部門間資金來往之報告。

(六)建立利潤評估系統

1.財務損益評估標準之訂定。

2.內部清算。

3.資金週轉、運作之損益評估。

4.避免因意外遭受損失之保險系統之建立。

六、人事之經營管理策略

(一)以當地居民為任用考慮之先決人選

為了增加當地居民就業機會,其管理及服務人員應儘量以當地居民為任用考慮之先決人選。

(二)服務人員應接受服務訓練

為便於遊客諮詢及充分發揮管理人員職責,服務人員應統一接受服務訓練及計畫性實施之完整教育訓練,服裝亦應經過整體設計。

(三)建立一套完善之人事管理及福利制度

現今之人事管理,除了提供員工之基本薪資待遇外,所講求的為「人性管理」,亦即針對員工所需,應提供完善的福利制度。重視員工身心健康,定期辦理職場健康促進活動。

七、行銷之經營管理策略

(一)定價之收費策略

並非所有的觀光遊憩區均一致的,須視觀光遊憩區性質而異。在決定收費策略之前,詳細蒐集資料加以分析是有必要的。若某一觀光遊憩區並未具有防礙自由競爭之

性質時，則儘量避免價格干預。而對於有需要採取價格干預的觀光遊憩區，則需考慮社會福利目標，運用不同收費策略，據以訂定收費標準。詳細的觀光遊憩區收費策略訂定步驟請參見**圖17-6**。

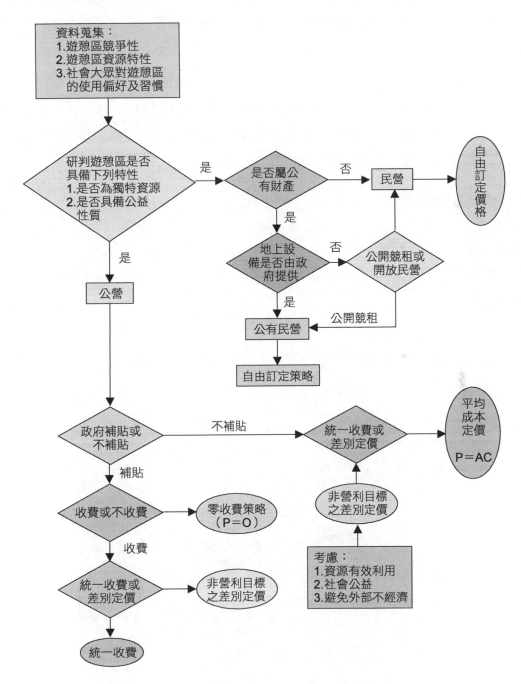

圖17-6　觀光遊憩區經營方式與收費策略步驟建議示意圖

資料來源：何東波（1988）。

(二)市場區隔定位

◆訴求對象之選定

依國民旅遊、國際觀光之遊客特性分析可得，台灣地區國民旅遊應以地區性之國民旅遊為主，國際觀光則應以日本、大陸、韓國及東南亞地區之觀光客為主（含華僑）。

◆觀光據點特色之發揮

觀光遊憩據點係屬觀光產品之內涵，包括人文資源（如古蹟、博物館、民俗活動等）、特殊之自然資源及主題型塑資源；應將其特色透過行銷媒體、遊程設計、服務品質等特色融合於觀光行銷策略中以爭取觀光市場。

(三)媒體之運用

◆個人

包括觀光客、過境旅客之遊憩體驗與口碑，國民之國民外交以及各項國際交流活動之主動宣傳。

◆社團

包括公私部門之機關團體、民間社團、法人團體之動員與運用。

文創產業應適度融入觀光遊憩體驗中，以發揮觀光據點之特色

◆大眾傳播媒體之運用

1. 報章雜誌：運用一般報章雜誌之旅遊版專題介紹觀光遊憩據點特色、服務內容。緣此，國內各大報（含日報、晚報）、英文報紙均應妥予應用，並考慮發行日文週刊觀光簡介，以廣招徠。其次，旅遊專業期刊亦屬重要傳播體，應加強協調與互惠合作，致力於觀光行銷角色之扮演。

2. 視聽媒體：運用各種類型視聽媒體，製作中、英、日文配音錄音帶或影帶，或在電視、電影中放映或廣播電台中播映，將觀光遊憩據點作有系統、有組織的介紹。

3. 促銷活動：透過公、私部門之機關團體、主管單位，協調各雜誌、報社、公私機關團體、百貨公司、民間社團、宗教法人組織等配合辦理各種宣傳推廣活動，如徵文、作文、演講比賽，或觀光攝影比賽、展覽等，並配合大型活動（如全國性、區域性之活動）推廣整套的行銷活動。

4. 印刷品宣傳：

 (1) 日曆印製：委託攝影公司、雜誌社將攝影比賽優勝作品印製成觀光月曆、日曆。

 (2) 傳單、海報：印製精美的風景海報、小型傳單，置於旅客服務中心，資訊站或旅行社遊覽代理業、百貨公司中贈送觀光客。

 (3) 簡介：製作一系列的彩色簡介，內容包括餐飲、住宿的價格、水準、交通方面的時間、路徑、交通工具的搭乘方式、旅遊路線以及鄰近遊憩資源的介紹等等。印成的摺頁應廣為散布於旅行社、飛機場、火車站、公路車站、百貨公司中及觀光遊憩區之服務站中。

 (4) 觀光指南（觀光手冊）：針對觀光遊憩區資源，如自然資源、人文、產業資源作簡單的介紹，另外尚應包括交通方面的資訊（如搭乘方式、時間、路徑）、餐飲、住宿的資訊（如價格、水準）等。應具備中、日、英文之介紹。

5. 網際網路及網路應用工具：將觀光遊憩產品與住宿、餐飲、交通等相關業者結合，透過網際網路發展價格低廉、不同遊程規劃的包裹式觀光遊憩套餐，以減輕遊客整體花費並豐富遊客之觀光遊憩體驗（請參見圖8-4）。手機APP及QR Code、Facebook等快速、方便的隨身工具，越來越受到遊客之慣性使用，值得開發運用。

(四)行銷通路之運用

遊客為了到觀光遊憩區從事遊憩活動，獲取遊憩體驗，必須透過遊憩活動。這些協助遊客的個人或機構，即構成行銷通路。因此，遊憩事業行銷通路組成包括推廣促銷網業（中間商），如旅行業、民間旅遊團體、社團等，以及運輸業、餐旅業等。

遊憩區經理者動員這些組成機構，將遊憩區有利之經營理念信息傳遞給中間商、遊客及公眾。或利用中間商之宣傳報導與促銷推廣，建立遊客或大眾對遊憩區之信賴。或利用遊客口碑方式，將有利的訊息傳遞給大眾、建立遊憩區良好形象，促使大眾對遊憩區之信賴與認知。

(五)體驗行銷之運用

體驗行銷在各國已蔚為風尚，值得相當重視及運用。如何加以應用請參見第八章第四節。

(六)公共關係之運用

◆每年必須持續性的製造媒體曝光

開幕後的動向，因為觀光遊憩區之活動有其限制，不再具有新聞價值。然而，任何活動只要適當的展現則仍是值得報導的。例如：任何時期新的遊樂設施之增設算是一個媒體事件。此外，另一種能上媒體的點子是「記者日」，邀請所有記者以及其家人來觀光遊憩區玩，或是邀請電影巨星或其他著名人士訪問。

◆公關部門可贊助一些受大眾讚譽且可公開宣揚優勝者之定期性比賽

此類型的公關活動將特別為了如何產生優勝者而企劃，使得活動能替遊樂園帶來新聞性的媒體事件。

◆公關部門應製造一連串之新聞發布

每年公布遊憩活動及宣傳日程表、各季之遊客人數、開放時間、票價，以及一切被認有新聞價值的情報。

◆平日應建立一標準的危機處理模式以備萬一

在危機事件發生時觀光遊憩區之所有關係者，由投資者到總經理皆應將一切新聞活動交由公關部門處理。男女服務員以及其他園內工作人員皆應被要求不得對任何嚴重傷害及意外發表意見。公關部門人員須以事先擬定之危機策略來處理事件，並讓任

何負面性曝光減少至最低程度。

(七)接近消費者

觀光遊憩區的經理者，需要以「和消費者最接近之休閒旅遊業的代言人」自居，每一項遊憩活動項目的推出，都經過詳細的市場調查、休閒旅遊發展傾向的分及評估才推出，並持續檢討更新。經常挖掘消費者的需求，以滿足消費者需要，並實施相應的行銷行動。

(八)民間認養制度之建立

可建立觀光遊憩區內各分區維護空間認養制度，將觀光遊憩區劃分為若干區域，訂定維護管理準則，讓民間團體（如保育團體）、企業團體、社區或學校認養與維護。部分單項公共設施亦可由附近居民出資興建、認養與維護，以增加對觀光遊憩區之認同與歸屬感。

觀光遊憩區內部分設施可提供企業認捐，擴大社會公益範圍

八、研發市場之經營管理策略

(一)發展自然教育功能

農林漁牧產業、自然百態、各種生產過程、經營活動、產品利用加工，都能參與親身體驗或可說寫畫或可觀賞比賽創造高潮，每一種農林漁牧產業資源都可以當作一

個主題，一個自然教室，一個鄉土文化的根源，而且農林漁牧產業更是一種衍生的資源，可以創造導引野鳥群集的森林，也可以創造昆蟲百態的世界之森林教室、園藝教室、畜牧教室、漁撈教育，綜合農林漁牧產業觀光遊憩均可達到寓教於樂的目的。

(二)民俗教育活動之設計發展

配合節令及特殊節日之鄉土民俗、地方文藝表演活動之研究設計，使傳統文化的真跡得以重現，讓遊客親自接觸傳統文物，啟發想像空間，以增加多樣化的遊憩體驗。

(三)發展獨特風格並導向四季分旺

一般觀光遊憩區均具有廣大的草原、有小溪橫貫其間、有密布的森林、有昆蟲的百態世界、有水果之鄉、有豐富的農業及人文資源，不一而足，各觀光遊憩區均可就自然、農業和文化各創造其獨特風格與特色。並以其特色導成四季均具備令人激賞的不同景緻，亦可將四季不同的景觀資源、生活文化資源串聯成季節性的觀光遊憩勝地。

(四)嘗試各種創新發展作為

1. 為鞏固年輕客層、強化親子客群、開拓多重客源，廣度及深度兼具，並刺激整體來客之消費意願，針對共同目標客源市場進行異業結盟。
2. 整合所在縣市各同異業，推行境內觀光護照。

農林漁牧業可以置入成為觀光遊憩區體驗行銷的主題

四季均具有令人激賞的景緻，是觀光遊憩區必須致力的目標

針對各種目標客層進行異業結盟，共同開發客源（六福村主題樂園提供）

3.與國際團體締結合作關係，並與學校產學合作，舉辦與遊憩區主題相關之國內
外研討會。

4.不定期與遊客分享遊憩區最新主題與動向之社群經營，藉分享機制擴大行銷。

5.與團購網業者合作，將遊樂區行程精緻包裝，並曝光於網路、台北捷運車廂等
處。在淡季的時期，以優惠的行程包套提供給消費者。並採用與過去不同的曝
光管道，吸引從未來過遊樂區的客群。

6.規劃完整的企業識別系統，標準字、吉祥物肖像等，廣泛運用在遊憩區現場各
項軟硬體設施及對外文宣。並致力發展具有主題性之吉祥物商品，以增加遊客

觀光遊憩區主題商品的販售，可以增加遊客的回憶，觸動再
遊意願

主題吉祥物運用於觀光遊憩區內，可以將企業識別系統完整
呈現

認同與回憶。

7.研習國外遊憩區優點,導入全新遊客服務設備,提升品質。

(五)社會關懷

1.參與各項公益活動,投入企業資源回饋社會。

2.配合政令辦理多項優惠措施。

3.提供鄉親、老人、弱勢及身障人士優惠或免費入園。

4.向環保署申請環境教育設施場所證書,推廣環境生態教育。

5.推動綠建築及節能減碳。

6.認養遊憩區外周邊道路。

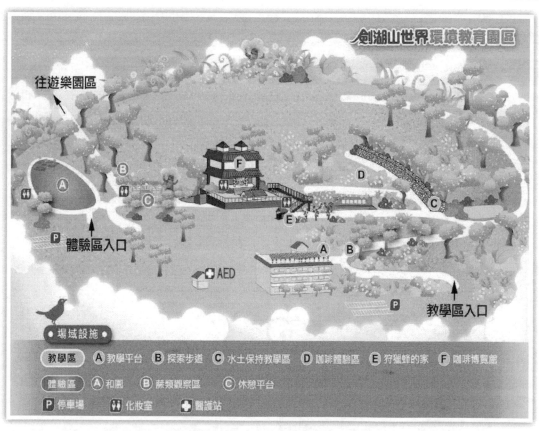

觀光遊憩區可配合政府政策推廣環境教育體驗課程(劍湖山世界主題樂園提供)

參考文獻

壹、中文

一、期刊論文

中華民國地區發展學會（2012）。「烏山頭水庫集水區土地合理利用」。曾文、南化、烏山頭水庫穩定供水及土地合理利用簡報資料。

方偉達、趙家緯（2008）。〈產業與政策環境影響評估之評析〉。《土地問題季刊》，7(4)，43-55。

王青怡、李介祿、林婉菱（2013）。〈跨文化服務品質比較：以臺灣與香港遊憩與公園訪客為例〉。《林業研究季刊》，35(2)，113-126。

王珍玲（2011）。〈德國空間規劃法（Raumordnungsgesetz）〉。《法學叢刊》，56(1)，141-166。

王珮蓉（2010）。〈濕地環境保育知識、態度與行為之研究——以曾文溪口濕地遊客為例〉，未出版。臺南：臺南大學文化與自然資源學系碩士班論文。

王維傑（2014）。〈環境倫理學之探討〉。《遠東通識學報》，8(1)，97-119。

王韻（2011）。〈服務品質對遊客滿意度、遊憩利益與遊後行為之影響——高雄市龍舟競賽活動為例〉。《餐旅暨觀光》，8(2)，145-165。

何東波（1988）。〈遊憩區收費策略及經營方式關係之研究〉。《戶外遊憩研究》（夏季號），1(2)，24-40。

何秉燦、蔡欣佑、吳滿財（2010）。〈休閒農場遊憩體驗滿意度與顧客保留之研究：以松田崗休閒農場為例〉。《農業推廣文集》，55，127-146。

吳宜玲，林俊全（2010）。〈野柳地質公園遊客行為規範守則之研究〉。《國立臺灣大學地理環境資源學系地理學報》，60，45-65。

吳勁毅（2011）。〈弱勢正義在國土空間發展的實現之道：從德國國土空間規劃的技術工具與權利主體的保障談起〉。發表於第三屆發展研究年會，10月29、30日，元智大學社會暨政策科學學系。

吳肇展、梁立衡（2009）。〈休閒農場體驗行銷與重遊意願關係之研究——以顧客滿意為中介變項〉，《全球管理與經濟》，5(1)，59-71。

宋鴻君（2013）。〈臺灣休閒農場與觀光資源之空間分佈關聯研究〉，未出版。新竹：中華大學景觀建築學系碩士論文。

李介祿、羅紹麟、王青怡（2011）。〈遊憩與公園管理之比較研究〉。《林業研究專訊》，18(2)，55-58。

李君如、陳俞伶（2009）。〈觀光吸引力、服務品質、知覺價值、顧客滿意度及忠誠度關係之研究——以白蘭氏觀光工廠為例〉。《顧客滿意學刊》，5(1)，93-120。

李佳達（2009）。〈我國環境影響評估審查制度之實證分析〉，未出版。新竹：交通大學科技法律研究所碩士論文。

李明儒、郭家瑜、林菁真（2012）。〈澎湖漁村觀光其遊客意向之研究——以旅遊動機、知覺價值、滿意度與重遊意願為變項〉。《鄉村旅遊研究》，7(1)，17-32。

李俊鴻、黃錦煌（2011）。〈文化資產訪客知覺價值與觀光效益評估——以大龍峒保安宮為例〉。《觀光休閒學報》，17(3)，361-385。

李素馨（1983）。《視覺景觀資源評估之研究——以台北縣坪林鄉為例》。國立台灣大學園藝研究所碩士論文。

辛晚教（1988）。《台灣地域性計畫體制之發展》。內政部營建署委託。

林吉童（2014）。〈糖業鐵道遊客旅遊動機、滿意度與重遊意願之研究——以烏樹林糖廠觀光五分車為例〉，未出版。臺南：嘉南藥理科技大學休閒保健管理研究所碩士論文。

林俊男、施孟隆、陳威佑、黃炳文（2009）。〈應用內容分析與集群分析法評估兩岸休閒農場網站〉。《臺灣農會學報》，10(3)，197-213。

林若慧、張德儀、陳姚鄞（2013）。〈以遊客觀點探索休閒農場之情緒體驗〉。《戶外遊憩研究》，26(2)，1-29。

邱茲容（1978）。〈景觀規劃中遊憩承載量之評定〉。臺北：台大園藝研究所碩士論文。

侯錦雄、李素馨（2007）。〈鄉村觀光的住宿序列與體驗性市場〉。《觀光研究學報》，13(2)，101-115。

保繼剛（2001）。《旅遊地理學》。北京：高等教育出版社。

施君翰、林致遠、陳羿文等（2013）。〈臺灣民宿發展與觀光資源之關聯〉。《觀光與休閒管理期刊》，1(1)，124-136。

段兆麟（2007）。〈臺灣休閒農業發展的回顧與未來發展策略〉。《農政與農情》，177，64-70。

胡潔欣（2007）。〈不同遊憩機會類型之步道對遊客的遊憩體驗之影響——以花蓮卓溪及佐倉區域步道為例〉，未出版。臺中：逢甲大學景觀與遊憩研究所碩士論文。

郎亞琴、雷文谷、張森源（2011）。〈生態旅遊遊客環境素養、環境態度及保育行為關係之研究〉。《嘉大體育健康休閒期刊》，10(3)，23-36。

原友蘭、劉吉川（2012）。〈登山者低衝擊行為實務知識之評估研究〉。《林業研究季刊》，34(2)，133-150。

徐白龍（2010）。〈休閒牧場推展環境教育機會之探討——以飛牛牧場為例〉，未出版。臺北：臺灣師範大學環境教育研究所碩士論文。

張孝銘（2009）。〈遊客對海域運動觀光吸引力認知，旅遊體驗，知覺價值與行為意向之研究〉。《休閒產業管理學刊》，2(3)，31-51。

張宏維（2010）。〈臺灣農地作休閒農業使用性質定位之研究〉，未出版。臺南：成功大學建築學系博士論文。

張俊翔（2010）。〈臺灣鐵道文化資產觀光行銷策略之研究——以彰化扇形車庫為例〉，未出版。臺中：朝陽科技大學建築及都市設計研究所碩士論文。

張靖、張育誠（2009）。〈花東鐵道休閒旅遊行程——以體驗行銷觀點探討〉。《嶺東體育暨休閒學刊》，7，157-169。

曹玉蘭（2012）。〈馬祖地區居民對綠色旅遊認知與發展綠色旅遊態度之研究〉，未出版。臺北：銘傳大學觀光事業學系碩士在職專班論文。

莊惠卿（2011）。〈臺中市谷關地區旅遊潛力之研究〉，未出版。臺中：臺中教育大學區域與社會發展學系碩士論文。

莊輝煌（1981）。〈從理論與實例探討都市景觀之調查評估與發展〉。臺南：成功大學建築研究所碩士論文。

許秀貞、鍾志強（2011）。〈目的地意象、參與體驗、知覺價值與行為意圖關係之研究——以登山步道遊客為例〉。《臺灣體育運動管理學報》，11(3)，233-253。

許哲瑜（2008）。〈遊程規劃系統建置與評估之研究——以飛牛牧場為例〉，未出版。臺中：中興大學園藝學系所碩士論文。

郭孟軒（2012）。〈臺南市古蹟遊憩效益之評估——以一級古蹟為例〉，未出版。臺南：嘉南藥理科技大學休閒事業管理研究所碩士論文。

郭建興（1987）。〈大型公共建築對都市環境影響之研究〉。臺北：臺大土木工程學研究所碩士論文。

陳立基（2002）。〈體育旅遊資源開發與構築〉。《體育科技》，4，1-4。

陳昭明（1976）。〈森林經營計畫中之森林遊樂經營計畫〉。《中華林學季刊》，9(3)，1-30。

陳美芬、邱瑞源（2009）。〈遊客休閒體驗與旅遊意象之研究〉。《鄉村旅遊研究》，3(1)，33-52。

陳榮俊、黃振原、翁志成（2004）。〈農村景觀及生態建設的新作法〉。《農政與農情》，144，57-70。

陳墀吉、謝淑怡（2011）。〈平溪線鐵道旅遊動機、體驗滿意度與重遊意願之研究〉。《華岡地理學報》，28，5-18。

陳寬裕、巫昌陽、林永森、高子怡（2012）。〈澎湖目的地意象之關鍵屬性確認：基於結構方程模型的IPA方法〉。《觀光休閒學報》，18(2)，163-187。

陳寬裕、楊明青、林永森、李謀監（2011）。〈觀光工廠服務場景、解說服務品質與遊客行為意圖關係之研究〉。《戶外遊憩研究》，24(4)，1-28。

傅屏豐（2011）。〈古蹟觀光資源開發潛力與交通便捷性之研究〉，未出版。臺南：嘉南藥理科技大學休閒與空間資訊研究所碩士論文。

曾慈慧、沈進成、陳麗如（2011）。〈礦業遺產觀光中真實性對觀光意象、地方感與遊後行為意圖之影響〉。《戶外遊憩研究》，24(3)，79-111。

黃元宏（2003）。〈都市設計規範應用於城鄉觀光遊憩發展之初探——以臺南縣新化鎮為例〉，未出版。臺南：成功大學都市計畫學系碩士論文。

黃瀚輝、李介祿（2012）。〈跨區域比較遊客之價值觀與遊憩行為意向〉。《林業研究季刊》，34(2)，121-131。

楊宏志（1992）。〈森林遊樂區評估準則之研究〉。土地問題與土地管理國際研討會。逢甲大學土地管理學系所。

楊郁玲、黃靖淑（2013）。〈打工度假者之休閒效益探討〉。《臺灣教育評論月刊》，2(9)，76-82。

董人維（1990）。〈臺灣地區戶外遊憩資源利用課題與對策〉，未出版。臺中：中興大學都市計畫研究所碩士論文。

鄒惠貞（2011）。〈全台住宿業與觀光資源之空間分析關聯研究〉，未出版。新竹：中華大學營建管理研究所碩士論文。

雷文谷、姚明慧、宋威穎、陳睿婕（2009）。〈貓空纜車遊客服務品質感受、知覺價值與遊後行為意向之研究〉。《休閒暨觀光產業研究》，4(2)，60-70。

嶋田俊（2013）。〈臺南古蹟旅遊之觀光意象、滿意度與重遊意願關係之研究——以日本旅客為例〉，未出版。臺南：南台科技大學休閒事業管理系。

廖慧怡（2006）。〈環境教育機會序列之探討與運用：以金門國家公園為例〉，未出版。臺北：臺灣師範大學環境教育研究所碩士論文。

聞鴻儒（2012）。〈鹿港古蹟旅遊涉入程度、體驗價值、地方依附與地方意向的關聯性研究〉，未出版。嘉義：南華大學旅遊管理學系管理碩士論文。

劉宗德（2013）。〈臺灣環境影響評估制度之現狀與發展〉。《月旦法學雜誌》，213，5-38。

劉泳倫、施昱伶（2009）。〈鹿港端午節慶活動吸引力、旅遊滿意度與重遊意願之相關研究〉。《休閒產業管理學刊》，2(1)，28-49。

劉照金、董燊、蔡永川、許玫琇、顏鴻銘（2014）。〈臺灣地區運動觀光資源分布分析研究〉。《國立金門大學學報》，4（2014/03），9-26。

劉瑋婷（2011）。〈新北市觀光產業發展之課題與策略〉。《臺灣經濟研究月刊》，34(9)，39-46。

謝琦強、唐仁椽、楊文燦（2011）。〈臺中市民對於都市休閒專用區空間規劃的態度與偏好〉。《嶺東體育暨休閒學刊》，8，87-101。

歐聖榮（2010）。《休閒遊憩：理論與實務》（二版）。新北市：前程文化。

蔡佳儒（2014）。〈遊憩機會序列與情緒體驗關係之研究〉，未出版。臺中：東海大學景觀學系碩士論文。

蔡倩雯、李崇凱、林子涵（2012）。〈休閒農場遊客不當遊憩行為之分析〉，2012海峽兩岸大學校長論壇科學技術研討會，11/12-14，南投日月潭青年活動中心。

蔡維倫（2006）。〈溪頭地區步道美質、時間與熱量消耗之路網分析〉，未出版。臺北：臺灣大學森林環境暨資源學研究所碩士論文。

蕭莨錡（2013）。〈觀光工廠之觀光吸引力、體驗行銷、服務品質、重遊意願研究——以休閒涉入為干擾變項〉，未出版。嘉義：南華大學企業管理研究所碩士論文。

賴宗裕（2011）。〈臺灣農地保護問題與應有作為〉。《土地問題研究季刊》，10(4)，28-35。

鍾溫清（1992）。《福隆海濱公園規劃案》。交通部觀光局東北角國家風景特定區管理處委託。

羅雅文（2011）〈古蹟觀光目的地意象、遊憩體驗與真實性知覺之關係之研究——以勝興車站遊憩區為例〉，未出版。雲林：雲林科技大學休閒運動研究所碩士論文。

羅鳳恩、林翠香、馬克魯、夏先瑜（2013）。〈影響遊客參與休閒農場體驗活動之因素〉。《生物產業科技管理叢刊》，4(1)，2-15、17。

二、書籍報告

中國文化大學觀光事業研究所（李銘輝、郭建興）（1999）。《圓山風景區整體規劃》。臺北：台北市政府交通局委託。

中華民國地區發展學會（2012）。《變更烏山頭水庫風景特定區計畫（配合水庫治理及穩定供水）書圖重製暨專案通盤檢討》。臺北：內政部營建署城鄉發展分署委託。

日本東急設計顧問股份有限公司（1981）。《墾丁風景特定區觀光開發計畫》。臺北：交通部觀光局委託。

王鴻楷、劉惠麟（1992）。《台灣地區觀光遊憩系統開發計畫》。臺北：交通部觀光局。

王鑫（1988）。《地形學》。臺北：聯經。

永奕不動產顧問有限公司執行（2012）。《都市計畫規劃作業手冊》。臺北：內政部營建署城鄉發展分署委託。

交通部觀光局（1992）。《台灣地區觀光遊憩系統開發計畫》。臺北：交通部觀光局。

行政院經濟建設委員會都市及住宅開發處（1989）。《地理資訊系統應用於整體土地規劃利用之研究——以基隆河集水區及內湖區為例》。臺北：行政院經濟建設委員會。

何彥陞、戴秀雄（2012）。《農地保護措施及相關管理策略法制化之研究》。行政院農業委員會101年度科技計畫研究報告（計畫編號：101農科–5.1.3–企–Q1（2）），臺北：行政院農委會。

吳坤熙（2001）。《觀光遊憩資源實務》。臺北：揚智文化。

李宗鴻（2011）。《永續觀光》。臺北：華都文化。

李長晏（2012）。《區域發展與跨域治理理論與實務》。臺北：元照。

李嘉英（1983）。《臺灣地區綜合開發計畫觀光遊憩系之研究》。臺北：行政院經濟建設委員會住宅及都市發展處。

李銘輝（2013）。《觀光地理》（3版）。臺北：揚智文化。

李銘輝、郭建興（2000）。《觀光遊憩資源規劃》。臺北：揚智文化。

辛晚教（2011）。《都市及區域計畫》。臺北：詹氏書局。

林峰田（1994）。〈都市發展資訊系統架構〉。《中華民國都市計畫學會學術研討會論文集》，臺北：中華民國都市計畫學會。

林國慶（2013）。〈我國農業發展與農地政策改革〉。收入於施正鋒、徐世榮主編，《土地與政治》，新北：社團法人李登輝民主協會。

故鄉市場調查股份有限公司（2014）。《中華民國102年國人旅遊狀況調查報告》。臺北：交通部觀光局委託。

洛克計畫研究所著（1975），陳水源編譯。《觀光、遊憩計畫論》。臺北：淑馨出版社。

倪世槐譯（1978），J. Brian著。《都市及區域之系統規劃原理》。臺北：幼獅。

孫志鴻、朱子豪（1988）。《基隆河流域環境資訊系統建立之研究──自然環境資料庫之建立》。臺北：台灣大學地理系所地理資訊研究中心。

高俊雄、鍾溫清、王昭正（2004）。《觀光資源規劃與管理》。臺北縣：空大。

曹正（1979）。《東北角海岸風景特定區規劃研究報告》。臺北：政大地政研究所，交通部觀光局委託。

曹正（1980）。《東部海岸風景特定區研究報告》。臺北：政大地政研究所，交通部觀光局委託。

許晉誌、陳柏廷（2013）。《臺東地區農村再生結合產業發展跨域合作示範計畫成果報告書》，臺北：行政院農業委員會水土保持局－臺東分局委託研究計畫報告。

陳明燦（2012）。《土地利用計畫法導論──法條釋義與實例研習》。臺北：新學林。

黃俊銘（2009）。《鐵道探源－鐵路歷史之旅：臺灣總督府交通局鐵道部暨交通部臺灣鐵路局檔案導引》。臺北：檔案管理局。

黃書禮（1987）。《應用生態規劃方法於土地使用規劃之研究──土地使用適宜性分析評鑑準則之研擬與評鑑途徑之探討》。臺北：中興大學都市計畫研究所。

楊松齡（2010）。《實用土地法精義》。臺北：五南。

楊桂華（1994）。《旅遊資源學》。雲南：雲南大學出版社。

葉俊榮主持（2010）。《環境影響評估制度問題之探討》。臺北：行政院研究發展考核委員會委託研究。

蒲明書（1993）。《中外合營投資效益分析》。香港：勤＋緣出版社。

鄭耀星（2011）。《旅遊資源學》。中國北京：中國農林出版社。

衡邦工程顧問股份有限公司（1993）。《雲林縣斗六市休閒公園規劃報告書》。雲林：雲林縣斗六市公所委託。

鍾麗娜（2014）。《區段徵收論》。臺北：中國地政研究所。

薩支平譯（2009）。《都市土地使用規劃》。臺北：五南。

顏愛靜（2012）。《德國農地資源利用與保育之作法研習》。行政院農業委員會101年度科技計畫研究報告（計畫編號：101年農科–4.2.1–科–a1（8）），臺北：行政院農委會。

顏愛靜（2013）。《土地資源概論》。臺北：五南。

顏愛靜主編（2013）。《不動產學之課題與展望》。臺北：政治大學地政學系暨系友會。

邊泰明（2003）。《土地使用規劃與財產權》。臺北：詹氏書局。

三、網路與其他

中華民國行政院交通部觀光局，網址：http://admin.taiwan.net.tw/index.aspx

交通部觀光局行政資訊系統，網址：http://admin.taiwan.net.tw/statistics/release.aspx?no=136

交通部觀光局（1992）。〈臺灣地區之觀光遊憩系統〉。網址：http://www.epa.com.tw/landscape/%E5%8F%B0%E7%81%A3%E5%9C%B0%E5%8D%80%E4%B9%8B%E8%A7%80%E5%85%89%E9%81%8A%E6%86%A9%E7%B3%BB%E7%B5%B1.pdf，檢索日期：2015.06.01。

行政院農業委員會水土保持局（2012）。《農村再生發展區計畫作業手冊》，行政院農業委員會水土保持局，網站：http://www.swcb.gov.tw/form/index.asp?m1=14&m2=96，檢索日期：2015.06.01。

夏業良、魯煒、江麗美譯（2013），約瑟夫派恩、詹姆斯吉爾摩著。《體驗經濟時代：人們正在追尋更多意義，更多感受》。台北：經濟新潮社。

徐森彥、翁志成、洪崇仁（2013）。〈農村再生－結合產業發展跨域合作示範－苗栗縣後龍鎮秀水社區〉，《農政與農情》，第249期，網頁：http://www.coa.gov.tw/view.php?catid=2447066，檢索日期：2015.06.01。

貳、英文

一、期刊論文

Alaeddinoglu, F., & Can, A. S. (2011). Identification and classification of nature-based tourism resources: Western lake van basin, Turkey. *Procedia-Social and Behavioral Sciences, 19*, 198-207.

Alexander, Christopher (1968). Systems generating systems. *Architectural Design, 38*(10), 606.

Angelkova, T., Koteskia, C., Jakovleva, Z., & Mitrevska, E. (2012). Sustainability and competitiveness of tourism. *Procedia-Social and Behavioral Sciences, 44*, 221-227.

Assaker, G., Vinzi, V. E., & O'Connor, P. (2011). Examining the effect of novelty seeking, satisfaction, and destination image on tourists' return pattern: A two factor, non-linear latent growth model. *Tourism Management, 2*(4), 890-901.

Berry, J. K. (1987). A mathematical structure for analyzing maps. *Journal of Environmental Management, 11*(3), 317-325.

Bowen, S. (2010). Embedding local places in global spaces: Geographical indications as a territorial development strategy. *Rural Sociology, 75*(2), 209-243.

Britton, R. (1979). *Some Notes on the Geography of Tourism.* Canadian Geographer, 23, 276-82.

Burkart, A. J. & Medlik, S. (1990). *Tourism: Past, Present and Future* (2nd ed.). London: Heinemann.Cambra-Fierro, J., & Ruiz-Benítez, R. (2011). Sustainable business practices in Spain: A two-case study. *European Business Review, 23*(4), 401-412.

Cardoso-Machado, M. J. V. (2013). Balanced scorecard: An empirical study of small and medium size enterprises. *Review of Business Management, 15*(46), 129-148.

Croes, R. (2011). Measuring and explaining competitiveness in the context of small island destinations. *Journal of Travel Research, 50*(4), 431-442.

Crompton, John L. (1977). A recreation system model. *Leisure Science, 1*(1), 53-66.

Dee, N., Baker, J. K. Drobny, N. L., Duke, K. M. & Fahringer, D. C. (1972). Environment Evaluation System for Water Resource Planning, Columbus, Ohio: Battelle Columbus Laboratories.

Department for Communities and Local Government, Planning Practice Guidance: Environmental Impact Assessment, June 2014.

Dos Santos, M. (2011). Minimizing the business impact on the natural environment: A case study of woolworths South Africa. *European Business Review, 23*(4), 384-391.

Ekinci, Y., Zeglat, D., & Whyatt, G. (2011). Service quality, brand loyalty, and profit growth in UK Budget Hotels. *Tourism Analysis, 16*(3), 259-270.

Flint (2011). Customer value anticipation, customer satisfaction and loyalty: An empirical examination. *Industrial Marketing Management, 40*(2), 219-230.

Goeldner, C. R. & Brent Ritchie, J. R. (2011). *Tourism: Principles, Practices, Philosophies* (12th ed.). New York: John Wiley & Sons.

Grappi, S., & Montanari, F. (2011). The role of social identification and hedonism in affecting tourist re-patronizing behaviours: The case of an Italian Festival. *Tourism Management, 32*(5), 1128-1140.

Guiry, M., & Vequist, D. G. (2011). Traveling abroad for medical care: US medical tourists' expectations and perceptions of service quality. *Health Marketing Quarterly, 28*(3), 253-269.

Ha, I., & Grunwell, S. S. (2011). The economic impact of a heritage tourism attraction on a rural economy: The great smoky mountains railroad. *Tourism Analysis, 16*(5), 629-636.

Han, S., Ham, S. S., Yang, I., & Baek, S. (2012). Passengers' perceptions of airline lounges: Importance of attributes that determine usage and service quality measurement. *Tourism Management, 33*(5), 1103-1111.

Harris, C., & Ullman, E. (1945). The nature of cities. *Annals of the American Academy of Political and Social Science, 242,* 7.

Høgevold, N. M. (2011). A corporate effort towards a sustainable business model: A case study from the Norwegian furniture industry. *European Business Review, 23*(4), 392-400.

Hogevold, N., & Svensson, G. (2012). A business sustainability model: A European case study. *Journal of Business & Industrial Marketing, 27*(2), 142-151.

Jackson, E. L., & Dunn, E. (1988). Integrating ceasing participation with other aspects of leisure behavior. *Journal of Leisure Research, 20,* 31-45.

Jorgensen, B., & Messner, M. (2010). Accounting and strategizing: A case study from new product development. *Accounting, Organizations and Society, 35*(2), 184-204.

Ko, S. H., & Park, E. S. (2011). Influence on the destination attractiveness on perceived value, satisfaction, loyalty among Japanese tourists. *The Journal of the Korea Contents Association, 11*(7), 467-477.

Kušen, E. (2010). A system of tourism attractions. *Turizam: Znanstveno-stručni časopis, 58*(4), 409-424.

LaPage, W. F. (1963). Some sociological aspects of forest recreation. *Journal of Forestry, 61*(1), 32-36.

Lee, S., Jeon, S., & Kim, D. (2011). The impact of tour quality and tourist satisfaction on tourist loyalty: The case of Chinese tourists in Korea. *Tourism Management, 32*(5), 1115-1124.

Litton, R. B. Jr. (1968). Forest Landscape Description and Inventories: A Basis for Land Planning and Design. USDA Forest Service Research Paper.

Lozano-Oyolaa, M., Blancasa, F., González, M., & Caballerob, R. (2012). Sustainable tourism indicators as planning tools in cultural destinations. *Ecological Indicators, 18,* 659-675.

Martin Boddy & Hannah Hickman (2013). The demise of strategic planning? The impact of the abolition of regional spatial strategy in a growth region. *Town Planning Review, 84*(6), 743.

Mieczkowski, Z. T. (1981). Some note on the geography of tourism: A comment. *Canadian Geographer, 25*(1), 186-191.

Murphy, P. E. (1985). *Tourism: A Community Approach.* New York: Methuen.

Novelli, M., Schmitz, R., & Spencer, T. (2006). Networks, cluster and innovation in tourism: A UK experience. *Tourism Management, 27*, 1141-1152.

Orlikowski, W. J. (2007), Sociomaterial practices: Exploring technology at work. *Organization Studies, 28*(9), 1435-1448.

Peart, R., & Woods, J. (1976). A communication model as a framework for interpretive planning. *Interpretive Canada, 3*(5), 22-25.

Pepe, M. S., Abratt, R., & Dion, P. (2011). The impact of private label brands on customer loyalty and product category profitability. *Journal of product & Brand management, 20*(1), 27-36.

Pine, B. J. & Gilmore, J. H. (2011). *The Experience Economy* (2nd ed.). Boston: Harvard Business Review Press.

Prentice, C. (2013). Service quality perceptions and customer loyalty in casinos. *International Journal of Contemporary Hospitality Management, 25*(1), 49-64.

Pulido, J. I. & Sánchez, M. (2009). Measuring tourism sustainability: Proposal of a composite index. *Tourism Economics, 15*(2), 277-296.

Ritchie, J. R. Brent & Geoffrey I. Crouch (2000). The competitive destination: A sustainable tourism perspective. *Tourism Management, 21*(1), 1-7.

Ritchie, J. R., Sheehan, L. R., & Timur, S. (2008). Tourism sciences or tourism studies? Implications for the design and content of tourism programming. *Téoros. Revue de recherche en tourisme, 27*(27-1), 33-41.

Sheehan, Lorn R., & J. R. Brent Ritchie (2005). Destination stakeholders exploring identity and salience. *Annals of Tourism Research, 32*(3), 711-734.

Simao, J. N., Partidário, M. R. (2012). How does tourism planning contribute to sustainable development? *Sustainable Development, 20*, 372-385.

Svensson, G., & Wagner, B. (2011). A process directed towards sustainable business operations and a model for improving the GWP-footprint (CO2e) on Earth. *Management of Environmental Quality, 22*(4), 451-462.

Svensson, G., & Wagner, B. (2011). Transformative business sustainability-multi-layer model and network of e-footprint sources. *European Business Review, 23*(4), 334-352.

Tao, C. H. T., & Wall, G. (2009). Tourism as a sustainable livelihood strategy. *Tourism Management, 30*, 90-98.

Toivo Muilu (2010). Needs for rural research in the Northern Finland context. *Journal of Rural Studies, 26*, 73-80.

Vogt, C. A. (2011). Customer relationship management in tourism: Management needs and research applications. *Journal of Travel Research, 50*(4), 356-364.

Voogd, H. (1983). *Multicriteria Evaluation for Urban and Regional Planning*. London: Pion Ltd.

Wall, G. & Mathieson, A. (2007). *Tourism: Changes, Impacts and Opportunities*. New York: Pearson Prentice Hall.

Wellens, L., & Jegers, M. (2014). Effective governance in non-profit organizations: A literature based multiple stakeholder approach. *European Management Journal, 32*, 223-243.

Wray, M. (2011). Adopting and implementing a transactive approach to sustainable tourism planning: Translating theory into practice. *Journal of Sustainable Tourism, 19*(4-5), 605-627.

二、書籍報告

Baud-Bovy, M., & Lawson, F. (1977). *Tourism and Recreation Development*. Boston: CBI.

Canter, D. (1977). *The Psychology of Place*. New York: St. Martin's Press.

English Heritage (2012). *PPS5: Planning for the Historic Environment Practice Guide*. London: Department for Communities and Local Government, Department for Culture, Media and Sport, English Heritage.

Goeldner, C. R., & Ritchie, J. R. B. (2006). *Attractions, Entertainment Recreation and Other, Tourism: Principles, Practices, Philosophies* (10th ed.). New York: John Wiley & Sons, 211.

Goeldner, C. R., Ritchie, Brent J. R., & Mcintosh, R. W. (2000). *Tourism: Principles, Practices, Philosophies*. Canada: John Wiley & Sons.

Goodall, B., & Stabler, M. (1992). *Environmental Auditing in the Quest for Sustainable Tourism: The Destination Perspective*. Tourism in Europe, the 1992 Conference, Durham.

Gravel, J. P. (1979). Tourism and recreation planning: A methodological approach to the evaluation and calibration of tourism activities. In Perks, W. T. and Robinson, I. M. (eds), *Urban and Regional Planning in a Federal States: The Canadian Experience*. Stroudsburg, Penn., Dowden, Hutchinson & Ross.

Hall, C. M. (2009). *Tourism Planning. Policies, Processes and Relationship* (2nd ed.). Harlow, England; New York : Pearson/Prentice Hall.

Harris, C. C., Driver, B. L., & Rergersen, E. P. (1984). Do Choices of Sport Fisheries Reflect Preferences for Site Attributes? In *Proceedings-Symposium on Recreation Choice Behavior*. Missoula, Montana, USDA Forest Service.

Kaiser, E. J., Godschalk, D. R., & Chapin, F. S. (jr) (1995). *Urban Land Use Planning* (4th ed.). Champaign, IL: U. of Illinois Press.

Kotler, P., & Keller, K. L. (2012). *Marketing Management* (14th Global ed.). Boston: Pearson Education.

Lime, D. W., & Stankey, G. H. (1971). *Carrying Capacity: Maintaining Outdoor Recreation Quality, Recreation Symposium Proceedings*. Northeastern Forest Experiment Station, Forest Service, USDA. 174-184.

Lynch, K. (1960). *The Image of City*. Cambridge, MA: M.I.T. Press.

Mason, P. (2003). *Tourism Impacts, Planning and Management*. Amsterdam, Boston : Butterworth Heinemann.

Mckenzie, R. D. (1926). The scope of human ecology. In Theodorson, G. A. (ed), *1982 Urban Pattern: Studies in Human Ecology*. State College, PA: Penn. State U. Press.

Murphy, Peter E.(1985). *Tourism: A Community Approach*. New York: Methuen.

Park, R,. E.(1936). Human ecology. In Theodorson, G. A. (ed), *1982 Urban Pattern: Studies in Human Ecology*. State College, PA: Penn. State U. Press.

Rapoport, A. (1977). *Human Aspects of Urban Form*. Oxford: Pergamon Press.

Ritchie, J. R. Brent & Geoffrey I. Crouch (2003). *The Competitive Destination: A Sustainable Tourism Perspective*. Oxfordshire: CABI Publishing.

Saaty, T. L. (1980). *The Analytic Hierarchy Process*. New York: McGraw-Hill.

Schmitt, B. H. (2011). *Experiential Marketing: How to Get Customers to Sense, Feel, Think, Act, Relate*. New York: Free Press.

Schulz, C. N. (1971). *Existence, Space and Architecture*. New York: Praeger Publishers.

Shelby, B., & Heberlein, T. A. (1986). *Carrying Capacity in Recreation Settings*. Corvallis, OR: Oregon State University Press.

Voase, R. (2008). Rediscovering the imagination. meeting the needs of the new visitor. In Fyall, A., Garrod, B., Leask, A. and Wanhill, S. (eds), *Managing Visitor Attractions: New Directions*. Oxford: Butterworth Heinemann. 148-164.

Wagar, J. A. (1964). The carrying capacity of wild lands for recreation. *Forest Science Monograph 7*, Washington, D. C.: Society of American Foresters.

Wall, G. (1981). Research in Canadian recreation planning and management. In B. Michell and W. R. D. Sewell (Eds), *Canadian Resource Policies: Problems and Prospects*. Toronto: Methuen. 233-261.

Wanhill, S. (2008). Economic aspects of developing theme parks. In Fyall, A., Garrod, B., Leask, A. and Wanhill, S. (eds), *Managing Visitor Attractions: New Directions*. Oxford: Butterworth Heinemann, 59-79.

Wanhill, S. (2008). Interpreting the development of the visitor attraction product. In Fyall, A., Garrod, B., Leask, A. and Wanhill, S. (eds), *Managing Visitor Attractions: New Directions*. Oxford: Butterworth Heinemann, 16-35.

WTO (2008). *Making Tourism More Sustainable: A Guide for Policy Makers*. Madrid: World Tourism Organization.

三、網路與其他

CITES (2014, September 14). Appendices I, II and III, valid from 14 September 2014.CITES. from the World Wide Web: http://www.cites.org/eng/app/appendices.php(last accessed 2014.10.23)

Department for Culture, Media and Sports (2014), Annual report and accounts 2013-2014, Mar 2014. https://www.gov.uk/government/uploads/system/uploads/attachment_data/file/368276/DCMS_Annual_Report_and_Accounts_2013-14_-_WEB_BOOKMARKED.pdf(last accessed 2015.6.1)

English Heritage (2013). National Heritage Protection Plan 2011-2015. https://content.historicengland.org.uk/images-books/publications/nhpp-overview-rep-aprsep13/nhpp-overview-aprsep13.pdf(last accessed 2015.6.1)

HSUS (2013, May 7). Four Reasons Not to Feed Wildlife. HSUS. from the World Wide Web: http://www.humanesociety.org/animals/resources/tips/feed_wildlife.html(last accessed 2014.12.27)

IUCN (2013, November 1). Milvusmigrans (black kite). The IUCN Red List of Threatened Species. from the World Wide Web: http://www.iucnredlist.org/details/22734972/0(last accessed 2014.12.24)

NYSDEC (2014). Stop Feeding Waterfowl. New York State Department of Environmental Conservation. from the World Wide Web: http://www.dec.ny.gov/animals/7001.html(last accessed 2014.12.18)

Taylor, P., Quintas, P., Storey, J., Tillsley, Ch., Fowle, W. (2000). Flexibility, Networks and the Management of Innovation. Management of Intellectual Capital for Innovation: Individuals and Organizations, ESRC Full Research Report, L125251051, ESRC, from http://www.esrc.ac.uk/myesrc/grants/L125251051/outputs/Read/a425c69f-c03d-4927-9c71-4b27b033c3cc(last accessed 2014.6.30).

World Tourism Organization (UNWTO). http://unwto.org/en, 2013.

WTTC (2012). Travel & Tourism Economic Impact 2012-World. http://www.ontit.it/opencms/export/sites/default/ont/it/documenti/files/ONT_2012-03-23_02801.pdf(last accessed 2015.6.1)

WTTC (2013). Travel & Tourism Economic Impact 2013-World. http://en.youscribe.com/catalogue/tous/professional-resources/stock-market-and-finance/wttc-travel-tourism-economic-impact-2013-world-2313985(last accessed 2015.6.1)

Yawson, R. M., Sutherland, A. J. (2010). Institutionalising Performance Management in R&D Organizations: Key Concepts and Aspects, http://mpra.ub.uni–muenchen.de/33180(last accessed 2014.6.30).

觀光叢書　27

觀光遊憩資源規劃

作　　者／李銘輝、郭建興
出 版 者／揚智文化事業股份有限公司
發 行 人／葉忠賢
總 編 輯／閻富萍
特約執編／鄭美珠
地　　址／新北市深坑區北深路三段 260 號 8 樓
電　　話／(02)8662-6826
傳　　真／(02)2664-7633
網　　址／http://www.ycrc.com.tw
 E-mail ／service@ycrc.com.tw
印　　刷／彩之坊科技股份有限公司
 I S B N ／978-986-298-200-6
初版一刷／2000 年 11 月
二版一刷／2015 年 9 月
定　　價／新台幣 650 元

國家圖書館出版品預行編目資料

觀光遊憩資源規劃 / 李銘輝, 郭建興著. --
二版. -- 新北市 : 揚智文化, 2015.09
面 ; 公分. -- (觀光叢書 ; 27)

ISBN 978-986-298-200-6 (平裝)

1.旅遊

992.3 104017807